艺术批评原理与写作

（第二版）

王洪义 著

北京大学出版社
PEKING UNIVERSITY PRESS

图书在版编目 (CIP) 数据

艺术批评原理与写作 / 王洪义著. —2 版. —北京：北京大学出版社，2022.9
ISBN 978-7-301-33398-3

Ⅰ．①艺… Ⅱ．①王… Ⅲ．①艺术评论 – 艺术理论 – 高等学校 – 教材 ②艺术评论 – 写作 – 高等学校 – 教材 Ⅳ．① J05

中国版本图书馆 CIP 数据核字 (2022) 第 176892 号

书　　名	艺术批评原理与写作（第二版） YISHU PIPING YUANLI YU XIEZUO（DI-ER BAN）
著作责任者	王洪义　著
责任编辑	刘　军
标准书号	ISBN 978-7-301-33398-3
出版发行	北京大学出版社
地　　址	北京市海淀区成府路 205 号　100871
网　　址	http://www.pup.cn　　新浪微博：@ 北京大学出版社
电子信箱	zyl@ pup.pku.edu.cn
电　　话	邮购部 010-62752015　发行部 010-62750672　编辑部 010-62767346
印 刷 者	三河市博文印刷有限公司
经 销 者	新华书店
	650 毫米 ×980 毫米　16 开本　17.5 印张　320 千字 2014 年 10 月第 1 版 2022 年 9 月第 2 版　2023 年 7 月第 2 次印刷
定　　价	70.00 元

未经许可，不得以任何方式复制或抄袭本书之部分或全部内容。
版权所有，侵权必究
举报电话：010-62752024　电子信箱：fd@pup.pku.edu.cn
图书如有印装质量问题，请与出版部联系，电话：010-62756370

目录

第一章　什么是艺术批评？/1
　　第一节　艺术批评的基本概念/3
　　第二节　艺术批评的研究对象/5
　　第三节　艺术批评的学理基础/12
　　第四节　艺术批评的社会立场/15
　　第五节　艺术批评的历史源流/19
　　第六节　艺术批评的业界现状/24

第二章　艺术批评的社会作用/31
　　第一节　服务大众的工作目标/33
　　第二节　推动艺术的现实作为/36
　　第三节　图文转述的学术贡献/38
　　第四节　参与艺术创造的多维能量/42
　　第五节　书写历史的道义责任/44

第三章　描述——艺术批评的基础/51
　　第一节　有感有知的基本描述/53
　　第二节　辨识特征的精准描述/59
　　第三节　对潜在结构的认知/61
　　第四节　语义信息和审美信息/64

第四章　解释——艺术批评的核心/71
　　第一节　批评即解释/73
　　第二节　读者本位的批评立场/77

第三节　发现意义和阐述意义/79
　　第四节　另类解释的重要性/82
　　第五节　虚妄的过度解释/85
　　第六节　解释文本的局限性/86

第五章　评价——艺术批评的目的/93
　　第一节　什么是艺术价值？/95
　　第二节　艺术评价的标准是什么？/98
　　第三节　如何实现艺术价值？/106
　　第四节　艺术评价标准的不确定性/110

第六章　艺术批评的常见方法/117
　　第一节　以科学为本的批评方法/119
　　第二节　艺术批评中的两种路径/122
　　第三节　艺术批评中的多元理论/123
　　第四节　批评方法与批评对象的统一/137

第七章　艺术批评的文体类别/145
　　第一节　大众批评与学术批评/147
　　第二节　实用批评与原理批评/149
　　第三节　艺术批评的几种常见文体/155

第八章　艺术批评写作/169
　　第一节　文字是传达思想的工具/171
　　第二节　艺术批评的四类作者/173
　　第三节　艺术批评写作的修辞手法/182
　　第四节　艺术批评写作的文字标准/188

第九章 传统艺术批评思想/199
- 第一节 强调教化功能/201
- 第二节 提倡表达自然心境/205
- 第三节 热衷研究形式法则/208
- 第四节 构造多元赏析原理/212
- 第五节 科学化的研究倾向/215

第十章 当代艺术批评思潮/223
- 第一节 话语权力与艺术批评/225
- 第二节 视觉文化现象与艺术批评/228
- 第三节 公共批评与精英批评/233
- 第四节 艺术视野的国际化/236
- 第五节 艺术批评的市场化/239

附录1 艺术批评工作程序和要点/247

附录2 如何评价艺术？/249

后记/267

第二版后记/269

各章选择题参考答案/270

第一章　什么是艺术批评？

　　如果认定艺术理论不能脱离对艺术本体的研究，那么很显然，艺术批评是艺术理论的核心，因为没有艺术批评就无法对艺术作品进行价值判断，而一切艺术都是因为有特定价值才受到人们的喜爱和尊崇。在艺术创造风起云涌的现代，报纸、杂志、电视和互联网上经常会出现与艺术有关的信息，缺乏艺术理解能力的人无法理解这些信息，也就无法感知当下艺术创造的美妙之处。所以，没学过艺术批评的人不能算是受过完整的艺术教育。

　　学习艺术批评就是为了认识我们这个时代的艺术奥秘，使我们有能力进入艺术学科的前沿，看一看前沿阵地上有些什么热闹和门道。艺术批评会引领我们进入艺术研究之门，学习者的勤奋和努力正是打开艺术之门的金钥匙。从这个意义上看，本书只是你学习道路上的入门阶梯，它不能为你提供一切答案，但你不妨从此起步，大踏步走上寻求艺术真理的征途。

本章概览

关键问题	学习要点
艺术批评的定义是什么？	艺术批评的定义
艺术批评的研究对象是什么？	艺术批评的五项研究内容
艺术批评的学理准备是什么？	艺术批评与艺术鉴赏、艺术史和美学的关系
艺术批评的职业立场是什么？	大众立场与科学方法在艺术批评中的重要性
艺术批评是什么时候出现的？	艺术批评的简要历史及艺术批评史中的重要人物

第一节 艺术批评的基本概念

从构成形式上看，"**艺术批评**"（art criticism）包含"艺术"和"批评"两个词语，为求概念清晰，下面分别说明。

1. 艺术：对这个概念的理解在人类历史和不同文化中有很大差异，因此并无普遍认同的定义。视觉艺术的三个传统类型是绘画、雕塑和建筑，此外如戏剧、舞蹈和其他表演艺术，以及文学、音乐、电影、互动媒体等，都包含在更广泛的艺术概念中。就世界范围看，在17世纪之前，艺术通常指的是技艺或对技艺的熟练掌握，相当于工艺制作技术。在17世纪以后的现代用法中，审美因素被提高到重要位置，艺术与一般实用技术有所区别[①]。而对艺术的本质及其相关概念的理解，如创造力或情感表达，由哲学分支中的美学进行探索，对一般艺术品的研究则在艺术批评和艺术史专业中进行。

2. 批评：指对某人或某事的正面或负面意义的判断及评论，其形式可以从即兴话语到书面呈现。在很多西方语言中，Critique 和 Criticism 之间

① W. E. Kennick. *Art and Philosophy*: *Readings in Aesthetics*. St. Martin's Press, 1979, pp. 11—13.

并无词义区分,这两个词都可以译为评论、批评和批判。但在中文中,"评论""批评"和"批判"在含义上似有微妙不同——"评论"较为温和,"批评"略显生硬,而"批判"否定义偏多。詹尼·瓦蒂莫认为,"批评"(criticism)更多地用于文学批评或艺术批评,而"批判"(critique)则应用于更广泛和更深刻的写作,如康德①的《纯粹理性批判》②。《现代汉语词典》对"批评"有两个解释:一个是"指出优点和缺点,评论好坏",另一个是"专指对缺点和错误提出意见"。或许可以这样理解:日常话语中的"批评"多表达负面看法,学术话语中的"批评"是中性含义。

3. 艺术批评:通常指在美学或艺术理论背景下对艺术产品的讨论或评价。包括对特定艺术品的描述、解释意义和价值判断,其主要目的是帮助观众感知、理解和接受艺术品。艺术批评家通常关注与自己文化相近的现代和当代艺术,将时间上较为遥远的艺术问题交由美术史家去处理。艺术批评的主要目标之一是建立艺术欣赏的理性基础,但这种努力是否能够超越现实社会环境是值得怀疑的。在现实中,很多艺术家与批评家的关系并不融洽,虽然对大多数艺术家来说,批评家的大力推崇往往能让他们的作品被观看、被购买,但艺术史上常见有些大师作品只有后人才能理解,这意味着对当前艺术的看法总是容易受到后来者的大幅修正,正如过去的批评家经常因为轻视现在受人尊敬的艺术家(比如印象派早期作品)而受到历史的嘲弄一样。

可以将艺术批评理解为一种制作文本的专业技能,其中文本类型主要有两种:为普通民众撰写的大众批评和为业界同行撰写的学术批评。前者会涉及艺术自身之外的多种社会因素,如政治或商业要求、传播范围、受众条件、艺术家或作品的广告诉求等,后者会超越外在的利益目标,追求理性认知和情感反应相融合的精神高度。保罗·瓦勒里③对艺术批评有一种相当直观的描述:"'艺术批评'是一种文学形式,它浓缩或放大、强调或整理,或试图使人们在面对艺术现象时的所有想法能和谐相处。它的表达方式从形而上学延伸到谩骂。"凌继尧论述艺术批评的基本特征:(1)以现实存在的、

① 伊曼努尔·康德(Immanuel Kant,1742—1804),德国哲学家,启蒙运动思想家之一。

② Gianni Vattimo. Postmodern Criticism: Postmodern Critique, in David Wood: *Writing the Future*, Routledge, 1990, pp. 57—58.

③ 保罗·瓦勒里(Paul Valery,1871—1945),法国诗人、散文家和哲学家。

个别的艺术作品作为研究对象;(2)侧重于现在时而不是过去时;(3)侧重于评价,旨在确定艺术作品的价值;(4)具有论辩的、情感的色彩。① 这种将艺术批评概括为"作品+当下+评价+情感"的元素组合,也是定义艺术批评的一个角度。为求简易,也为方便本书使用者从概念上了解艺术批评,综上所述,这里给出一个艺术批评的浅显定义:

> 基于理智与情感融合,借助科学和系统的方法,使用语言文字对现实中的具体艺术作品进行描述、分析和评价,在学术层面上确立其艺术价值和在艺术史上的意义。

这个定义中"借助科学和系统的方法"和"学术层面"是重要限定语,用以区别专业艺术批评与一般艺术爱好者的随意谈论或一般经验式写作的区别。艺术本身是面向社会公众之物,任何人都有权对艺术发表深刻或肤浅的个人看法,而且这种看法在很大范围内并无对错之分。为保证艺术批评的专业研究成果不至于被嘈杂的大众喧嚣(由大众媒体代表)所吞噬,在致力于实现艺术批评的现实作用的同时也提倡艺术批评的学术性,才能在专业立场上保持艺术批评的价值。

第二节 艺术批评的研究对象

由于现当代艺术的形式多样化和传播广泛化,当代艺术批评的研究范围,已不局限于传统的"美术"(Fine Art)②,而是扩大至视觉艺术③领域,至少涵盖**造型艺术、影像艺术和设计艺术**三部分,也就是包括摄影、录像、电影制作、设计、工艺和建筑等艺术形式,其中尤其包括当下最活跃的实用艺术——工业设计、平面设计、时装设计、室内设计和装饰艺术等。这些艺术在过去曾长期被艺术批评家忽略,而今天随着社会发展的需要,很多实用艺术(如公共艺术和设计艺术)也日益被纳入艺术批评的研究

① 凌继尧:《艺术批评与艺术学理论的学科建设》,见《艺术与城市:空间与想象》,上海:学林出版社 2011 年版,第 9 页。

② 传统的"美术"概念主要指造型艺术(如国画、油画、版画、雕塑),但今天的"美术"早已突破传统造型艺术范围,大量"非美术"的视觉材料纳入以往美术研究的场地,其结果是任何与形象(image)有关的现象——甚至是日常服饰和商业广告——都可以成为美术研究的对象。这种"跨学科"现实决定了当代艺术批评必须面对更广大的世界。

③ 视觉艺术(visual arts)是创造本质上主要是视觉作品的艺术形式,如陶瓷、绘画、雕塑、摄影、录像、电影制作和建筑。

范围。

常见的艺术批评研究对象有四个,即作品、作者、观众和批评自身,其中"作品"是核心研究对象,其他研究对象皆源于此。有了作品,人们才会去关注作者,并进一步关注与之相关的其他部分。不同研究对象决定艺术批评的研究属性,产生文本研究(作品)、创作研究(作者)、受众研究(观众)和反思研究(批评自身)等类型。可以将所有批评对象划分为两大类,即外部研究和内部研究:以作品形式和作者思想为主要研究内容的,是内部研究;以作品以外的社会原因和接受情况为主要研究内容的,是外部研究。选择不同的研究对象,既能体现不同的技术切入角度,也能体现某种特定的价值观,如持有精英主义立场的研究者,会比较关注知名艺术家;从大众需求出发,会关注普通观众的反应;若从传播着眼,则会对媒介通道多有关心。而这些不同选择的背后,往往有时代和社会环境等客观原因。

1. 作品——最主要的研究对象,尤其是那些晦涩难解的作品

艺术品是具有独立审美价值的二维或三维物体,往往出现在某种特定文化语境或艺术运动的背景下,如审美惯例、艺术流派、地域文化、民族差异等。艺术品虽然常以单一形式出现,但也可以被视为艺术家"作品体"[①]中的一部分,其价值也与该艺术家的全部成就密切相关。从理论上说,一切艺术作品都可以作为批评对象,但实际上,很多在主题和形式上通俗易懂之作(如大部分宗教、政教和广告艺术)很容易被普通观众理解,不需要再用文字进行解释。这意味着,**只有那些不容易被非专业人士一望而知的晦涩难解之作(通常是现当代艺术),才最适合成为艺术批评的对象。**

化晦涩为简易,帮助观众理解此前无法理解的作品,是艺术批评重要的社会功能之一。虽然没有阿波利奈尔也会有立体派的错位棱角,没有格林伯格也会有抽象表现主义的狂涂乱抹,但这些艺术能被世人接受并堂而皇之地登上世界艺术巅峰,离不开批评家们的特殊贡献。如下面的文字,是对贝克曼[②]的油画《启程》(图01)的解读:

左右两幅表现了痛苦和虐待场面,中间一幅则表明新生和希望。左边一幅中有刽子手举起斧头,弱小的女人成为被杀戮的对象;后边两个人被绑在柱子上和囚禁在铁桶中,其中一个人的双手已经被砍下;中

[①] 作品体(body of work)指某一特定个人或机构产生的全部创造性成果。
[②] 马克斯·贝克曼(Max Beckmann,1884—1950),20世纪初期德国表现主义画家。

01　贝克曼《启程》，法兰克福，1932；柏林，1933—1935；布上油画，三联画，两侧 215.3 cm×99.7 cm；中间 215.3 cm×115.2 cm，纽约现代艺术博物馆藏。

间的水果象征着死亡的盛宴。右边一幅后边仍然是被捆绑的人，他们上下颠倒，还被蒙上了眼睛。前景中有一个人敲着鼓走过。画面中那盏拿在被缚女人手里的油灯十分重要，贝克曼说：这灯依附于你就像你自身的部分，是你的记忆、过失和失败的尸体，是每个人在其一生某个时间里所干的凶杀案。它缠绕着你，使你永远不能摆脱自己的过去。当生活敲起鼓来的时候，你不得不带着尸体。中间的画面是一条船，船上有三个人物，国王和王后，还有戴面罩的渔夫。渔夫身上的红色绶带是他神圣使命的象征，他的手里抱着一条大鱼，鱼在西方有复活与生命的象征作用。贝克曼说：国王和王后已使他们自己摆脱了生活的折磨，他们已征服了生活。王后携带着最伟大的宝物——自由，像对待她膝上的孩子一样。自由是唯一至关重要的东西，它是启程，是新的开始。[①]

这段评论是根据人物形象判断其社会象征意义，虽然对画面其他信息

① 王洪义：《美术经典与形式分析讲义》（上海大学通识课教材，校内用）。

(如形式语言和审美信息)有所忽略,但仍然能帮助缺乏相关知识准备的读者理解作品中的社会内容。如果有更多的研究者,还可以从更多角度展开评论,如流派、贡献、传承、风格、社会反响等。

2. 作者——最有趣的研究对象,可能涉及情感及私人生活故事

艺术品的作者,即艺术家,通常指能熟练掌握某种技艺并能制作艺术品的人。艺术作品与作者个人生活体验联系紧密,是作者独一无二的影子,任何作品都有创作者无法遮掩的人生印迹。很少有人能在忽略作者的条件下完全读懂作品,为理解艺术而追溯创作源头是很自然的事。以下研究作者的两个角度常常为批评家所取。

(1) 生长环境与阅历:环境和阅历是思想情感的孵化器,艺术家个人风格往往与其生活经历和情感倾向有关。考察作者人生经历与感情倾向,有助于从创作心理角度理解艺术:八大山人[①]的冷清孤峭,源于皇室家族的破败;鲁本斯[②]的肥硕饱满,得于宫廷生活的富厚豪华;而蒙克[③]表现情爱的作品,更是他自己疯狂恋爱的产物(图02)。

(2) 师承关系:虽然艺术史中不乏自学成才的大师,但很少有人完全没有师承,至少也需要有机会接受相对水平较高之人的指导和影响,即便是从没进过艺术学院的人也是如此。画家陆俨少[④]认为师承作用极大,尤其是启蒙老师更有关键作用,入门之后虽然会有所变化,但也无法完全摆脱启蒙老师的影响。[⑤]齐白石也曾在日记中记载:"年甘有七,慕胡沁园、陈少蕃二先生为一方风雅正人君子,事为事,学书画,萧艿陂,文少可,不辞百里,往教于星斗塘。从此画山水人物都能,更能写真于乡里,能得酬金以供仰事俯蓄。"[⑥]这就不仅仅是学技术,还同时学谋生本领,这样全方位的师承显然能对学习者的未来有更大帮助。

3. 观众——最需要尊重的研究对象,艺术信息的接受者和传播者

艺术观众是指接触某一特定艺术作品的人,他们通过感官(视觉、听觉、

① 八大山人(约1626—1705),名朱耷,清初著名书画家,善简笔写意花鸟画,有独特风格。
② 鲁本斯(Peter Paul Rubens,1577—1640),比利时画家,欧洲巴洛克画风主要代表。
③ 蒙克(Edvard Munch,1863—1944),挪威表现主义油画家和版画家,生活中经历病疾、丧亲之痛以及对家族遗传精神疾病的恐惧,作品中包含爱、焦虑、嫉妒、背叛等思想主题。最著名的作品是《呐喊》。
④ 陆俨少(1909—1993),中国画家,以山水见长。
⑤ 舒士俊:《陆俨少画论阐析之一:师承取法》,《国画家》2011年第5期,第60页。
⑥ 李松:《知己有恩——齐白石诗画中的师友情》,《美术》2010年第12期,第97页。

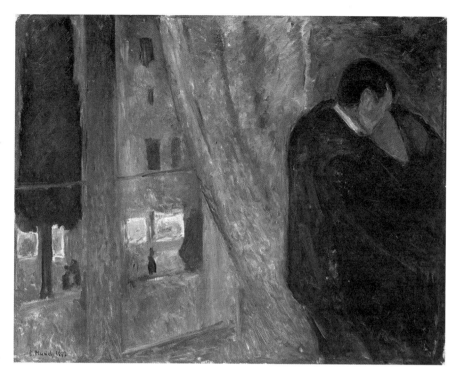

02 爱德华·蒙克《窗边之吻》，1892年，布上油画，73 cm×92 cm，挪威国立艺术博物馆藏。表现男女隐秘恋情之作：被窗帘遮挡的主要人物位于画面边上，空旷的窗帘和同样空旷的窗外景象占据画面中心和大部分面积，蓝色调产生阴冷的感觉。很多研究者认为画面的沉闷和压抑效果与作者蒙克的特殊经历——初恋对象是一个在年龄上比他大很多的有夫之妇有关。蒙克其他表现情爱的作品中同样有这种压抑感。

触觉等）和大脑的感知，接收到一个或多个艺术产品的信息，是整个艺术生产、传播、接受过程中的客户端。只有符合读者需求或引发读者关注之作，才有顺利传播的可能，艺术史也由此成为作者、作品和观众三者之间的关系史，以及因观众认知不断更新而不断变形的接受史。

关注并研究**艺术受众**对作品的反应，是艺术批评的基本职责之一。在电影、电视和网络等新媒体领域，适应大多数观众的欣赏口味是生产制作的重要依据，这与此类艺术以大众为主要消费群体的性质有关（观众的作用会通过票房和评奖投票等方式得以体现，并由此直接影响创作和发行）。但在传统艺术领域（如架上绘画或雕塑），观众作用远没有这么重要，所以与影视批评中的受众研究已成显学的情况相比，在艺术学这样以传统媒介和精英

美术①为主要研究对象的领域,还很缺乏对观众的研究。由不同社会关系形成的不同社会阶层的文化心理,最能影响艺术与受众的关系。布迪厄②认为中产阶级习惯于在欣赏艺术时保持距离,而大众喜欢以狂热的方式参与到所喜欢的艺术活动之中。③ 这似乎意味着,一般平民很难成为精英艺术的爱好者,他们更会选择影视剧或网络艺术作为接收艺术信息的主要渠道。

4. 艺术批评自身——最需要反思的研究对象,是对艺术批评的批评

对艺术批评自身的反省,是艺术批评的重要内容之一,这通常称为"元批评",即以艺术批评自身作为批评对象的批评。其主要意义是对已有批评原理和批评语境进行反思,纠正可能有偏颇的基本艺术理念,多以商榷或辨析为表述形式,目的是建立一种普遍适用的批评原理和操作规范。有研究者认为,这是"对艺术批评的批评":

> 关于美术批评的研究和建构,研究批评主体和批评本体,从主体的视角、意图、价值、影响、意识形态、品性智慧等,到本体的话语、表述、概念、结构、历史关系、潜意识、规范等,从研究入手,以达到建构的可能。④

艺术批评的反思与政治反思或经济反思一样,通常是在自身发展遭遇困境时才会明显出现。近些年,专业媒体上屡屡出现对艺术批评的批评,就与艺术批评领域出现较多问题有关。如有学者指出,当代美术批评界有四种倾向:(1)盲目吹捧;(2)好人主义;(3)庸俗化现象;(4)过分西化。⑤ 纵观国内当下的反思类艺术批评,多沿三个方向展开:(1)本体反思——对艺术批评自身原理、规则、方法和历史的研究;(2)道义反思——对艺术批评

① 这里说的"精英美术"涵盖两类:一是传统架上绘画创作;一是当代前卫艺术创作(如装置、新媒体、行为艺术等)。此外精英美术还有下列特征:(1)展示地点:凡精英美术多展出于博物馆或美术馆,而通常这类展示地点的观众数量很有限。(2)服务对象:中国历史上的精英美术只服务于宫廷、富豪和文人圈子,而当下的"前卫"和"精英"艺术也多以市场为目标,其服务对象只是少数收藏家和富有阶层。(3)观众构成:一是有投资兴趣的少数富有阶层;二是美术从业人员或爱好者;三是普通公众。但普通公众对美术发展影响不大,因为他们只是被动的观赏者。
② 皮埃尔·布迪厄(Pierre Bourdieu,1930—2002),法国社会学家、人类学家和哲学家,从经济资本的作用为社会定位,揭示了社会生活中的动态权力关系。
③ 转引自约翰·费斯克:《理解大众文化》,王晓珏、宋伟杰译,北京:中央编译出版社2001年版,第145页。
④ 王璜生:《批评的独立性——关于美术批评的批评》,《美术观察》1995年第1期,第7页。
⑤ 王瑞光:《对当代中国艺术批评的思考》,《南方论刊》2008年第12期,第91页。

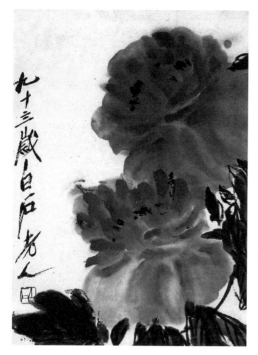

03 齐白石《大富贵》,纸本设色,创作年代不详,46.5 cm×33 cm。欣赏美术的基础是用眼睛感知作品,用心灵体会作品,能让眼睛感觉舒服和心灵感到愉快的,就是好作品。齐白石[①]的画有淋漓畅快的笔墨、醒目的颜色和动感十足的形式结构,几乎能够给所有观赏者带来喜悦。

社会功能、道义原则和适用性的研究;(3) 技巧反思——对艺术批评表达方式、写作技巧和形式感的研究。

这三个方向中以道义反思最为重要,即从伦理道德角度对艺术批评的社会效果进行反思。托宾·西贝尔斯[②]认为文学批评本质上是一种伦理。这个看法同样适用于艺术批评,如果艺术批评不能起到传播良知和道义的作用,就会有做得越多越没有意义的可能,这必然会给艺术批评带来危机。对此,美国学者詹姆斯·艾金斯表达了他的并不乐观的反思:

> 美术批评处于一种普遍的危机之中。它的声音变得极为微弱,而且成了朝生暮死的文化批评背景上的喧闹。但是,它的衰落又并非普通意义上的山穷水尽,相反,它比以往任何时候更显得健壮。它吸引了大量的写手,并得到高质量的彩色印刷和全球性的发行。在这种意义上说,美术批评是繁荣的。但是,它却不在当代的理论论争的视野之

① 齐白石(1864—1957),中国20世纪最伟大的画家,开创"红花墨叶"的泼辣画风,能表现一切题材,尤以画虾为大众所熟知。

② 托宾·西贝尔斯(Tobin Siebers,1953—2015),美国密歇根大学英语、艺术和设计专业教授。

中。因而，它无所不在，却没有什么生命力，只是背后有市场而已。①

能指出艺术批评被商业黑手操纵，算得上一针见血。这样的艺术反思有利于改善艺术批评现状，对某些危险趋势提出警醒。虽然艺术批评可以探索甚至揭示其他知识领域无法探究的知识，但任何自然科学或人文科学的探索都有其内在的道德约束，恰恰是这种约束能够帮助艺术批评从业者在来自外部的（政治的或商业的）压力面前保持其心灵与智慧相统一的本色，这是重要的专业伦理基础。

第三节 艺术批评的学理基础

艺术批评作为一项专业工作，从业者必须掌握相关的专门知识才能胜任。由于艺术承载的内容是包罗万象的，所以艺术批评需要掌握的专业知识最好也能包罗万象，正如很多博学的艺术理论大师所做到的那样。但如果仅为学习者和入门阶段考虑，则应该首先从以下三种基本知识的学习或训练入手。

1. 欣赏

每个人都可以欣赏艺术，不同的艺术形式对不同的人有不同的吸引力。艺术欣赏有两个层次：一般欣赏凭个人爱好进行即可，有学术意义的欣赏是理性的工作，不能完全被情感牵着走。但无论哪个层次的欣赏，都要去直观接触作品，以体验艺术在我们内心唤起的快乐、悲伤、愤怒或痛苦等感觉，这是最直接也是最真实的反应，无任何其他手段可以替代。所以，德拉克罗瓦②说："绘画是一种简单的艺术。观众应该直接面对绘画，这时不要求观众做任何努力——看一眼就够了。读书就不一样了！书要去买，要一页一页地读。"③蒋勋指出："接触艺术的人，不妨以单纯的感觉去面对作品，太多分析，太多知识性的信息，有时反而是进入作品、保有自我感觉的一种障碍。"④日常经验也告诉我们。只有放弃理性羁绊，才能以纯然的心境感受作品，才能收获更多的艺术感动。而从欣赏角度看，无论什么时候都应该视

① 詹姆斯·艾金斯：《一种对当代艺术批评的批评》，陈蕾译，《东方艺术》2009年第11期，第106页。
② 尤金·德拉克罗瓦（Eugene Delacroix，1798—1863），法国浪漫主义艺术大师。
③ 《德拉克罗瓦论美术和美术家》，平野译，沈阳：辽宁美术出版社1981年版，第311页。
④ 蒋勋：《艺术概论》，北京：生活·读书·新知三联书店2000年版，第128页。

觉在先、感觉在先,而不是书本知识在先,更不能理论教条在先,从单纯到丰富,从感知到认知,先有直觉反应,后有逻辑分析,是从事艺术批评工作的正常心理活动程序。用文丘里①的话来说,"鉴赏家是这样的人:他们具有敏锐的艺术触觉,知道如何发现艺术作品中所包含的各种品质,并将推理与欣赏结合起来"。②面对作品,感知作品,理解作品,是从事艺术批评的首要条件;获得并提升对艺术作品的感知能力,是进入艺术批评殿堂的第一道门槛。可以说,这是一道很特殊的门槛,至少与学习其他理论知识的门槛很不一样。尽管阅读艺术类书籍也能帮助我们获得有关知识,但任何书本知识都无法替代面对作品的直觉判断。也就是说,除了大量亲身接触艺术品以增加感性经验外,我们并无其他可以跨越这道门槛的办法。

常见一种错误看法,是将艺术欣赏当成理论学习,将艺术欣赏训练纳入艺术理论课堂,这可能是对艺术欣赏的性质缺乏了解所致。艺术欣赏的主要学习内容不是理论知识而是视觉训练,用眼睛看艺术品与用手制作艺术品是性质相同的实操训练,只不过艺术创作的训练偏重于手,是练"手头功夫";艺术欣赏的训练偏重于眼,是训练"一望即知"或"一目了然"。二者实为艺术实践中的双子座,是相互作用和共同进退的。更重要的是,艺术欣赏能从心灵的源头激发我们的思考,使我们能超越偏见的阻隔看到由他人完成的、不接触则不能得知的崭新艺术世界。

2. 艺术史

艺术史是研究历史中曾出现过的审美现象和视觉表达的传统学科,通常关注绘画、雕塑、建筑、陶瓷和装饰艺术。但当代的艺术史包含了更广阔的范围,经常涉及各种抽象概念和一般文化现象,这显然与不断演变的艺术定义有关。但通过研究人类已有视觉表现成果来发现艺术品的社会、历史和文化意义,仍然是艺术史研究的主要用途。从进行艺术研究、理解和阐释的角度看,艺术史与艺术批评有很多相似之处,所以有人说艺术史就是对历史上的作品进行批评。不过这两者的区别也是明显的,比如:(1)艺术批评以价值判断为主,艺术史以陈述史实为主。换句话说,前者关心艺术作品的优劣,后者关心艺术作品的真伪;(2)艺术史家是在更广泛的知识和社会框架中确认艺术史实,其目的是客观有效地表述,而艺术批评家则判断与艺

① 莱奥内罗·文丘里(Lionello Venturi,1885—1961),意大利历史学家和艺术评论家。

② Luigi Salerno. Seventeenth-Century English Literature on Painting. *Journal of the Warburg and Courtauld Institutes*, Vol. 14, No. 3/4 (1951), pp. 234–258.

创作相关的价值,经常担当哲学家或艺术理论家的角色。这两个领域的基本研究方法都来自解释学传统①。大体上说,艺术史和艺术批评是相辅相成的,对古代艺术的了解可以为今天的艺术批评家提供无限多的参考样本,使他们可以通过比较古今作品轻易获得有说服力的评判标准,因此无论是从扩充知识和掌握素材的角度,还是从了解历史经验以提升判断力的角度,掌握艺术史知识都是艺术批评从业者的学术基本功。

3. 美学

美学是哲学的一个分支,主要研究美的本质以及从特定角度考察审美价值。纵观历史,人类在各种知识领域中寻找美,科学家、哲学家和艺术家对美有不同的解释。美学研究当人们接触视觉艺术、听音乐、读诗歌、体验戏剧、观看时装秀、电影、运动甚至与自然物体或环境接触时,大脑里会发生什么,为什么人们喜欢某些艺术作品而不喜欢另外一些,以及艺术如何影响我们的情绪甚至信仰。在现代语言中,"美学"一词也可以指某一特定艺术运动或理论作品背后的一系列原则(如文艺复兴美学)。这些都意味着至少在哲学原理上,美学与艺术批评有很多相似之处。进入 20 世纪以来,艺术风格和样式的变化使艺术的理论基础也发生改变,很多现当代艺术专著往往有明显的美学散文特征。典型的例子是阿瑟·丹托②的《平凡物的变形:一种艺术哲学》,或罗莎琳德·E. 克劳斯③的《前卫和其他现代主义神话的原创性》。托马斯·芒罗④把描述美的形式称为"审美形态学",也称为"艺术形态学"。他认为,美学"首先应该是一种描述性的探究,它把艺术作品看成是可观察的现象,并致力于找出和阐明有关这种现象的事实,同时把它们与人类经验、行为和文化的其他现象进行比较"。⑤ 其实这样的美学研究已经与艺术批评颇相类似了。但艺术批评与美学的差异也是明显的,尤其表现在实践中:(1)美学关注对象包括自然界和人工产品(不一定是艺术品);艺术批评只针对人工产品或相关活动,甚至还会涉及艺术经济等非审美问题。(2)美学

① Eleni Gemtou. Subjectivity in Art History and Art Criticism. *Rupkatha Journal*, Volume 2, Number 1, 2010. p.2—13.

② 阿瑟·丹托(Arthur Danto,1924—2013),美国艺术评论家、哲学家,哥伦比亚大学教授,曾长期担任《国家》(*The Nation*)杂志的艺术评论家。

③ 罗莎琳德·E. 克劳斯(Rosalind Epstein Krauss,1941—),美国艺术评论家、理论家,哥伦比亚大学教授。

④ 托马斯·芒罗(Thomas Munro,1897—1974),美国艺术哲学家和艺术史家。

⑤ 托马斯·芒罗:《走向科学的美学》序言,载张德华主编《二十世纪西方美学经典文本》第一卷,上海:复旦大学出版社 2000 年版,第 643 页。

多从抽象角度关注审美现象和探寻美的原理;艺术批评离不开具体案例。(3)美学理论建立在对长期稳定的研究对象的考察基础上,通常不会因为一时一地的情况而改变;艺术批评更多地与时代风尚同步,缺少长期应用价值。

综上所述,艺术欣赏、艺术史和美学是艺术批评的必修课,具备这些知识和能力能为艺术批评工作打下较为牢靠的基础。就国内目前艺术教育的总体情况而言,对"艺术欣赏"往往不够重视甚至误将其规划为艺术理论类课程,对"美学"知识的传授也不够广泛(如一些艺术理论教学单位没有安排美学课程),因此对艺术批评人才的培养是有一些先天不足的。好在现实中也有一些从事艺术实践、美学研究和艺术史研究的专业人员会参与艺术批评活动,有些人甚至已经成了知名的艺术批评家,这也从另一个角度证明这三种基础与艺术批评有较多联系。

第四节 艺术批评的社会立场

艺术批评是评价之学,评价的准确性,取决于评价标准的合理性及评价技术的熟练程度。价值观＋分析技术(研究方法),构成艺术批评从业者的职业立场。专业意义上的艺术批评必须秉持合理的社会价值观,使用科学的艺术研究方法,才能很好地完成对艺术活动的分析与评价。

一般来说,分析技术是受社会价值观支配的,社会价值观往往比分析技术更能体现艺术批评者的社会立场。如持精英立场的人,会认为通俗易懂是缺陷;持农民立场的人,会认为剪纸和窗花是最好的艺术。现实中没有统一的艺术评价标准,这里只能依据一般社会常识,列举几条值得重视的社会价值观。

1. 公众立场

艺术批评的服务对象有很多,有艺术家、收藏家、画廊老板、拍卖行,还有普通读者。在这么多服务对象中,谁为首席?谁为次席?这取决于艺术批评从业者的社会价值观。

现实中有些艺术批评从业者会选择艺术家、收藏家、画廊老板或拍卖行为首席服务对象,体现出当代社会条件下艺术批评与某种社会权力相结合的趋势。但从学术角度考虑,艺术批评人最应该做的,是代表普通读者群体对艺术现象展开判断——分析质量或判断价值,这是艺术批评获得学术价值的唯一正确渠道。这是因为,艺术作品的价值实现,与多数个体在自由表达的前提下形成的一致看法有关,这是确立艺术价值的数量原则,也可以称

为"粉丝决定"原则。经过长期历史积累的多数人看法,会成为评价一切艺术作品的可靠基础。

虽然接受者数量多寡与多种因素有关,先入为主的舆论也常常会支配个体判断力,但数量本身仍然是说明问题的。毕加索的画展会有很多人去看,每个观众不见得都能理解那些稀奇古怪的画面,但观者数量仍然能说明毕加索的强大影响力。可把这种影响公众艺术判断力的社会舆论称为"教养",随着某种教养的不断加深,先入为主的舆论会增强到任何个体都无法抗拒的程度,最后导致多数人的看法成为事实上的客观结论。

需要说明的是,这个有决定性力量的多数人,不是指一时一地,而是指长期历史积累,只有经过长时间累积的多数人的看法,才有可能形成人类对艺术的终极判断。所以,尽管15世纪的意大利商人不喜欢波提切利①的异教神话图像,17世纪的荷兰市民不认为伦勃朗②的《夜巡》是伟大作品,19世纪的法国收藏家也无视凡·高③的旷世之作,却不能最终影响这些作品的艺术价值。在决定这些作品价值的过程中,坚持客观标准的艺术批评家会起到重要作用,而短期的、片段的、局部的认识,哪怕能形成一时舆论或风潮,也无法改变历史最终裁决。

2. 理性思维

理性是一种以寻求真理为目的,通过有意识地以逻辑方式处理外部信息而获得结论的能力。它与科学、哲学、语言、数学和艺术等活动密切相关,通常被认为是人类独有的一种客观分析能力。理性与逻辑思维有关,而使用形式推理(如演绎推理、归纳推理和溯因推理)来产生有效论点的行为要依靠智力的使用。在艺术批评中坚持理性态度,能比单纯依赖个人情感、情绪或趣味更接近客观真实性,也能够在批评过程中尽可能减少主观盲目性带来的偏见和误差。虽然面对优秀艺术作品的批评家不太可能完全消除自身情感属性带来的某种偏差,但在基本立场上,坚持情感主导还是理性主导,往往能决定艺术批评自身学术价值的高低。有西方学者指出:

> 就其本性说来,批评使艺术更为理性化——更有计划更系统。分

① 桑德罗·波提切利(Sandro Botticelli,1445—1510),15世纪末意大利佛罗伦萨著名画家,大量描绘非基督教题材,晚年穷困潦倒。

② 伦勃朗(Rembrandt,1606—1669),荷兰黄金时代的油画家、版画家和素描画家,画风雄浑厚重,善于刻画人物心理和制造独特的光线效果。他是荷兰艺术史上最重要的艺术家。

③ 凡·高(Vincent van Gogh,1853—1890),荷兰后印象派画家,20世纪表现主义艺术的先驱,其艺术特点是大胆的色彩和激情的笔触。

析力,不是那份引导我们通过模仿具体经验走向理智与情感的深刻理解的聪明,而是一种更冷静、更抽象的理解能力。它解析复杂模型,阐释艺术家叙述的精妙或其更广泛的意蕴。优秀的批评理解,总要联系艺术家本人习焉不察的东西。①

一般来说,接受者所面对的艺术现象离自身理性能力差距越大,在评价中所调动的感情强度就越大,评价结果也就离客观真实越远。因此,欣赏艺术固然是感性为先,但研究艺术必须理性为上,这意味着尽管艺术批评的研究对象是感性事物,艺术研究工作也不可能完全漠视情感作用,但为求研究结果的客观有效性,艺术批评从业者须坚守理性原则。

3. 作品先行

先有作品,后有批评,说明批评产生于作品之后。但批评要依据某种既定标准,又说明艺术批评的标准先于评价对象出现。这种根据预设标准判断创新事物的做法,在逻辑上很有问题。因为未见评价对象,先定评价标准,难免有所局限。若遇打破常规之作,又该如何评价?

标准先行,以旧制新,是艺术批评中常有的误区。如用苏俄现实主义标准去评价欧洲现代派,用明清文人画标准去评价20世纪中国画,必难得出有价值的结论。因为这些标准出现于评价对象之前,不能适应后来的变化情况。而从艺术史规律来看,几乎所有理论都是以创作为先导。也就是说,要先有伦勃朗的明暗画法,才能有对"伦勃朗光"的理论评价;先有毕加索的变形人体,才能有对"立体主义"的理论分析。作品先导是艺术批评的常规工作程序,即具体问题具体分析,根据作品确立评价标准。如果将艺术批评理论和艺术作品排序,是创作在先,理论在后;先有艺术之果,后有批评之学。因此,艺术批评从业者一定要尽可能地关注新作品,探索新规律,改变那种只用旧标准衡量新事物的惯习。

4. 伦理考量

从美学或审美角度评价艺术是一回事,从道德角度评价艺术是另一回事,前者求美,后者求善。美与善有很多联系,但在学科体系上是各有所属,前者属美学,后者属伦理学,它们之间的关系总是难以完全厘清。有关艺术与道德的关系,一般有三种主张。

① 约翰·加德纳:《关于艺术、批评与道德的思考》,丁亚平译,《文艺研究》1990年第1期,第154页。

(1)道德主义①：认为艺术的审美价值是由道德价值决定的，如果艺术不能促进倡导者所期望的那种道德影响，人们就会质疑艺术的存在价值。柏拉图②是艺术道德主义的先驱，他在谈到艺术与道德之间的冲突时认为艺术必须消失；托尔斯泰③也是著名的道德主义者，他反对将艺术等同于美，强调艺术在社会中的道德意义对艺术的美学价值至关重要。此外如皮埃尔·布迪厄、罗杰·泰勒等人推崇的"大众美学"，也可视为道德主义的一个版本。道德主义者所面临的困难是很难解释如何将艺术与其他文化产品（包括政治演讲）区分开来，因为他们没有将艺术独有的特征纳入其价值判断标准。

(2)唯美主义④：最直白的表述就是"为艺术而艺术"，认为艺术体验是人类所能获得的最伟大体验，不能将道德问题作为艺术主题的一部分，不应该由此影响观众或评论家对作品的审美反应。理查德·波斯纳⑤说："唯美主义是一种道德观，它强调开放、超然、享乐主义、好奇、宽容、自我赏识和保护私人领域的价值——简言之，是自由个人主义的价值。"⑥奥斯卡·王尔德⑦说，"对于艺术的主题，我们应该或多或少地漠不关心"，"生活是摧毁艺术的溶剂，是艺术之家的破坏者"。唯美主义者所面临的困难是他们忽略了这样一个事实，即某些艺术形式是根植于社会文化之中的，因此与重要的社会价值（如道德价值）密不可分。

(3)互动主义⑧：认为现实中的艺术与道德原本就难解难分，审美和道

① 道德主义（Moralism）指任何以应用道德判断为中心的哲学，这个词通常被用作贬义，意思是"过分关心做出道德判断或在做出判断时毫不宽容"。

② 柏拉图（Plato，前428/427—前348/347），古希腊哲学家，创立了柏拉图学派。

③ 列夫·托尔斯泰（Leo Tolstoy，1828—1910），俄罗斯文学家、哲学家和政治思想家。

④ 唯美主义（Aestheticism）起源于19世纪60年代的英国，由一群激进的艺术家和设计师发起，其中包括威廉·莫里斯（William Morris）和加布里埃尔·罗塞蒂（Gabriel Rossetti）。它将文学、音乐和艺术的美学价值置于其社会政治功能之上；艺术应该为了美而产生的，而不是服务于道德、故事或其他说教目的。唯美主义在19世纪70—80年代蓬勃发展，获得了沃尔特·佩特（Walter Pater）和奥斯卡·王尔德的支持。

⑤ 理查德·波斯纳（Richard Posner，1939—），美国法学家，长期任教于芝加哥大学法学院。

⑥ Richard Posner. Against Ethical Criticism. *Philosophy and Literature*. Vol. 21, 1997, pp. 1—27.

⑦ 奥斯卡·王尔德（Oscar Wilde，1854—1900），爱尔兰诗人、剧作家。

⑧ 互动主义（Interactionism）是一种微观社会学观点，认为意义是通过个体的互动产生的。社会互动是一个面对面的过程，包括两个或多个个体之间的行动、反应和相互适应，目的是与他人交流。这种互动包括所有的语言（包括肢体语言）和行为习惯，每个人都有不同的态度、价值观、文化和信仰，互动主义学者感兴趣的是通过数据调查了解人们如何在更广阔的社会环境中看待自己以及他们在社会中的行为。

德各善其能,并不是各自独立运作而是相互作用的,试图从学术上精确划定艺术与道德之间的关系是困难的。亚里士多德[1]认为艺术是一种情感宣泄,能实现"情绪的净化",即通过观察艺术作品(如观看电影、戏剧、舞蹈,聆听音乐等),可以进入一个与人们日常生活基调完全不同的精神世界;诺埃尔·卡罗尔[2]认为只有那些共有特征才是艺术的基本定义,不依赖于激活读者、观众和听众的道德力量,就不可能有任何关于人类事务的实质性叙事[3]。这些都意味着通过审美过程本身即可实现前所未有的心灵激荡——内在道德的提升。

一般来说,选择某种道德主张或立场,是艺术批评从业者的必答题,因为从道德层面对艺术作品进行伦理评价,哪怕技术含量不高,也往往会成为艺术批评中的重头戏和被关注的焦点。近年来国内艺术界较为侧重对新技术和新媒介的探索,对艺术作品中的道德元素的关注似有忽略,因此有学者提出可以把主流社会价值观作为"关键词"在艺术批评领域推广,其具体内容包括历史(是非)观、道德(善恶)观、社会(正邪)观、伦理(荣辱)观、审美(美丑)观等。[4]

第五节 艺术批评的历史源流

艺术批评可能与艺术起源于同一时期,在柏拉图、维特鲁威[5]或圣奥古斯丁[6]等人作品中已包含艺术批评的初级形式。中国古代画家谢赫[7]在公元5世纪提出了用以评判艺术的"六法"。文艺复兴时期,也不乏有富豪赞助人雇用艺术评估师来协助他们采购艺术品。乔治·瓦萨里的《最杰出的

[1] 亚里士多德(Aristotle,前384—前322),古希腊哲学家,他的著作涵盖许多学科,其哲学对西方几乎所有形式的知识都产生了独特的影响。
[2] 诺埃尔·卡罗尔(Noel Carroll,1947—),美国哲学家,当代艺术哲学的主要代表人物之一。
[3] Noel Carroll. Moderate Moralism. *British Journal of Aesthetics*, Vol. 36, No. 3, 1996, p. 228.
[4] 贾磊磊:《构建艺术批评的文化标准》,《文艺研究》2008年第10期,第16—22页。
[5] 维特鲁威(Vitruvius,前80/70—前15年),古罗马建筑师和工程师,以多卷本著作《建筑学》而闻名。
[6] 希波的奥古斯丁(Augustine of Hippo,354—430),一般称"圣奥古斯丁",是罗马帝国末期北非的柏柏尔人,早期西方天主教的神学家和哲学家。
[7] 谢赫是中国南齐时期的画家和艺术理论家,著有《古画品录》,内容是对中国3—4世纪的重要画家的评述,其中提出作为艺术品评标准的"六法",即"气韵生动,骨法用笔,应物象形,随类赋彩,经营位置,传移模写",对后世影响巨大。

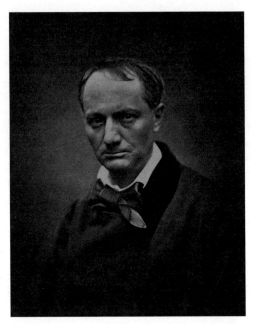

04 《夏尔·波德莱尔像》，约 1862 年，埃迪安·卡耶特拍摄，伦敦国家图书馆藏。
波德莱尔被认为是第一个现代主义者，他创造了"现代性"(modernity)这个词，用来指都市中的生活体验以及用艺术表达这种体验的目标。

意大利建筑师、画家和雕塑家的生平》是这一时期的经典作品。① 但艺术批评作为一种独立体裁，是伴随着传统艺术的变革在 18 世纪出现的，乔纳森·理查森②成为第一个建立艺术批评体系的人。他在 1719 年的两篇论文中使用了"艺术批评"一词，还试图建立一种实用的从 1 分到 20 分的艺术评分体系，将批评等同于评级。这导致艺术批评逐渐流行起来，特别是英国中产阶级在挑剔艺术收藏和炫耀社会地位的时候。

在 18 世纪中期的法国和英国，公众对艺术的兴趣开始变得普遍，艺术作品经常在巴黎的沙龙和伦敦的夏季展览中展出。狄德罗极大地推动了艺术批评的发展，他认为艺术似乎越来越没有明确的更不用说绝对和理性的规则，这意味着艺术可以以一种个人化的甚至是非理性的、完全独特的方式进行评价。规则越宽松，评判艺术的标准就越相对，新的艺术自由允许新的

① 乔治·瓦萨里（Giorgio Vasari，1511—1574），意大利画家、建筑师、工程师、作家和历史学家，是史学术语"文艺复兴"的创始者，其《最杰出的意大利建筑师、画家和雕塑家的生平》一书奠定了艺术史写作的思想基础。

② 乔纳森·理查森（Jonathan Richardson，1667—1745），英国肖像画家和作家，被认为是当时最重要的画家之一，但他在艺术理论上的影响更大。其《绘画理论随笔》被誉为"英语艺术理论的第一部重要著作"。

批评自由,非传统艺术需要非传统的批评来赋予它存在的理由。他的《1765年的沙龙》被认为是用文字捕捉艺术的第一次真正的尝试。进入19世纪后,艺术批评成为一种更普遍的工作,甚至是一种专业,还发展出一种基于特定美学理论的形式化方法。19世纪20年代,在法国围绕新古典主义艺术与浪漫主义艺术之间的分歧展开了艺术争论。埃迪安-让·德莱克律兹捍卫新古典主义理想,司汤达①拥护浪漫主义艺术的新表现力。19世纪英国最重要的批评家是约翰·拉斯金,他在1843年出版了《现代画家》,提出要区分"艺术家看到的事物"与"事物本来的样子"之间的区别。19世纪艺术批评的另一位主导人物是波德莱尔,他的第一部作品是1845年撰写的艺术评论《沙龙》,其中许多批评意见在当时很新颖。到19世纪末,被王尔德大力支持的抽象运动开始在英国流行起来。进入20世纪后,通过布卢姆斯伯里团体②成员罗杰·弗莱③和克莱夫·贝尔④的艺术批评工作,新的艺术思想合成为完整的哲学理念。弗莱在1910年举办了被他称为"后印象派艺术"⑤的展览,因打破传统规则而备受批评。他在一次演讲中大力为自己辩护,辩称艺术已经开始尝试发现纯粹想象的语言,而不是对风景的刻板的、不诚实的科学捕捉。与此同时,克莱夫·贝尔在他1914年的著作《艺术》中指出,所有艺术作品都有其特定的"有意味的形式"⑥,传统的主题在本质上是无关紧要的。随着现代艺术的蓬勃发展,阿波利奈尔⑦成为立体主义

① 司汤达(Stendhal,1783—1842),法国作家,代表作是《红与黑》和《帕尔马修道院》。

② 布卢姆斯伯里团体(The Bloomsbury Group)或称"布卢姆斯伯里文化圈",是20世纪上半叶英国作家、知识分子、哲学家和艺术家的联合团体,这个松散的朋友和亲戚群体在伦敦布卢姆斯伯里附近生活、工作或学习;他们的作品和观点深刻地影响了文学、美学、批评和经济学,以及现代对女性主义、和平主义和性的态度。

③ 罗杰·弗莱(Roger Fry,1866—1934),英国画家和评论家,以研究早期绘画大师而闻名,并倡导法国最新的绘画风格,将其命名为"后印象派"。

④ 克莱夫·贝尔(Clive Bell,1881—1964),英国艺术评论家,发展了被称为"有意味的形式"的艺术理论。

⑤ 后印象派(Post-Impressionism)是约1886—1905年之间在法国出现的艺术运动,在艺术中强调几何形式或象征性内容,被认为是对印象派追求自然真实色彩的一种反动。代表艺术家是塞尚、高更、凡·高。"后印象派"这个名称最早是由艺术评论家罗杰·弗莱在1906年提出的。

⑥ "有意味的形式"(significant form)是克莱夫·贝尔提出的一种美学理论,指一件艺术品要有引发观看者审美情感的潜力,与唤起观众的情感反应相比,一件作品采用什么形式和绘制手法并不重要,即"一幅画的重要不在于它是怎么画的,而在于它是否能激发审美情感"。

⑦ 纪尧姆·阿波利奈尔(Guillaume Apollinaire,1880—1918),波兰/白俄罗斯血统的法国诗人、剧作家、小说家和艺术评论家。他是立体主义艺术最热情的捍卫者和超现实主义艺术的创始人,在1911年创造了"立体主义"一词来描述新兴的艺术运动。

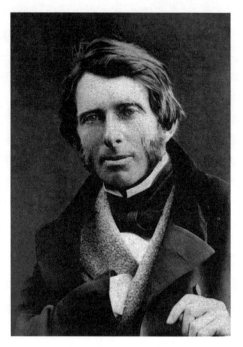

05 《约翰·拉斯金像》，1863年，威廉·唐尼拍摄，伦敦国家肖像美术馆藏。约翰·拉斯金是英国维多利亚时代的作家、哲学家、艺术评论家。他的写作风格和文学形式同样多样。拉斯金在《现代画家》1843年第1卷中为透纳作品进行长篇辩护，拥护受他思想影响的拉斐尔前派，关注社会和政治问题。1869年，拉斯金成为牛津大学第一位美术教授，并在那里建立了拉斯金绘画学院。

的拥护者，安德烈·马尔罗①的艺术批评工作，远远超出了法国和欧洲的范围——他前往布宜诺斯艾利斯参观了几位阿根廷艺术家的工作室，宣布阿根廷的新艺术运动是时代的新先锋。

1929年，在洛克菲勒家族支持下，纽约市现代艺术博物馆②成立，这是前卫艺术在美国社会和经济上取得成功的完美标志，1945年后出现在纽约的抽象表现主义艺术使美国成为世界艺术中心。事实上，对抽象观念的日益接受为20世纪所有的视觉艺术变革奠定了基础。作为早期抽象表现主义倡导者的克莱门特·格林伯格③，宣称抽象表现主义和杰克逊·

① 安德烈·马尔罗（Andre Malraux，1901—1976），法国小说家和艺术理论家，曾担任过法国文化部部长。

② 现代艺术博物馆是一家位于纽约市曼哈顿中城的艺术博物馆，位于第五大道和第六大道之间的第53街。它是世界上最大和最有影响力的现代艺术博物馆之一。

③ 克莱门特·格林伯格（Clement Greenberg，1909—1994），美国散文作家，20世纪中期与美国现代艺术密切相关的极具影响力的评论家和美学家，最广为人知的贡献是推动美国抽象表现主义艺术运动。

波洛克①是现代美学价值的缩影,绘画作品最重要的是对物质媒介的巧妙运用,以及逐渐消除那些无关的因素,作品因此被净化或"纯化"而回归其本质——在平面上制作标记。这表明西方绘画从莫奈②到塞尚③再到立体主义④的传统已达到顶峰。富有的艺术家罗伯特·马瑟韦尔⑤与格林伯格一起推广了这种适合当时政治气候和知识分子叛逆精神的艺术风格。当然也有对抽象表现主义不满的批评家,其中最直言不讳的是《纽约时报》的艺术评论家约翰·卡纳迪。⑥

今天的艺术批评家们不仅在印刷媒体上工作,而且出现在互联网、电视、广播以及画廊中,一些人还成为被大学或博物馆聘用的艺术教育工作者。职业化的艺术批评家通常要负责策划展览和编写展览目录。国际上的艺术批评家还有自己的组织——联合国教科文组织下的一个非政府组织,被称为国际艺术评论家协会⑦,有大约来自76个国家的艺术批评从业者是这个组织的成员。

上面的简述说明艺术批评与历史上的现代艺术一起诞生,两者有天然的联系,与艺术消费者因现代艺术形式诡异而自然产生的解读需求有关。事实上,艺术批评在介入现实活动的过程中,不但能有力推动艺术的传播,也使自身获得了合法的生存空间。此外,与现代艺术起源同一的艺术批评

① 杰克逊·波洛克(Jackson Pollock,1912—1956),美国画家、抽象表现主义画派代表人物,以"滴画技术"广受关注,这是一种将液体颜料倒入或泼洒在平铺画布上的技术,也被称为行动绘画(action painting)。

② 克劳德·莫奈(Claude Monet,1840—1926),法国画家,印象派绘画创始人,应用于户外风景画"印象派"一词来源于他的画作《日出印象》(1874)。

③ 保罗·塞尚(Paul Cezanne,1839—1906),法国后印象派画家,善画静物,改变了文艺复兴以来的科学透视法则,画面以几何结构见长,在19世纪晚期印象派和20世纪早期的立体主义之间架起了一座桥梁。

④ 立体主义(Cubism),20世纪早期艺术运动,善于以抽象形式分析、分解和重新组合物体,艺术家不是从单一视点而是从多个视点描绘物体,彻底改变了欧洲绘画和雕塑的面貌。

⑤ 罗伯特·马瑟韦尔(Robert Motherwell,1915—1991),美国抽象表现主义画家、版画家和编辑,是纽约画派中最年轻的画家之一,也是抽象表现主义画家中最善于表达的代言人和理论奠基人之一。

⑥ 约翰·卡纳迪(John Canaday,1907—1985),美国艺术评论家、作家和艺术史学家。

⑦ 国际艺术评论家协会(The International Association of Art Critics/AICA)成立于1950年,隶属于联合国教科文组织,在1951年被列为非政府组织。AICA的主要目标:促进视觉艺术领域的重要学科的发展,通过平等维护所有成员的权利来保护艺术评论家的道德和职业利益,通过鼓励召开国际会议确保其成员之间的长期沟通,促进和改善视觉艺术领域的信息和国际交流,促进相互了解,加深对不同文化的了解,与发展中国家合作。

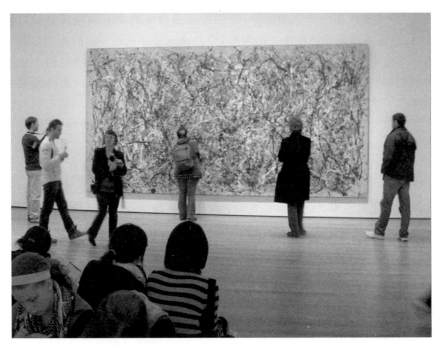

06　纽约现代艺术博物馆中的波洛克作品《31号》，1951年。即便在今天，觉得自己能看懂此画的人也不是很多，但它作为美国战后标志性艺术作品的非凡价值已无人能撼动，这正是当年前卫艺术家和艺术批评家们共同努力的结果。

也与现代艺术一样，对外部社会条件（尤其是言论自由）有较高要求，因为只有社会政治宽松才会允许现代艺术的生存和发展，艺术批评才能水涨船高地发展起来。中国当代艺术批评的兴起与发展正与这样的社会变革过程有关。事实上，中国古代也有"品评"艺术的传统，构成了延绵有序的中国艺术批评史，其独有的文化韵味值得珍视，但在改革开放之前，中国当代艺术批评受到较多限制，大部分批评文本缺少独立价值。直到1985年前后，才出现一批有独立意识的艺术批评家和刊载独立艺术批评文章的专业刊物，这种较为宽松的言论环境带动了中国现当代艺术的蓬勃发展。

第六节　艺术批评的业界现状

虽然中国在其漫长的历史中一直有"品评"艺术的传统，近现代以来也有一些文化大师和艺术大师对艺术有过重要的论述，但从职业和行业的角度看，中国的艺术批评真正成形是在20世纪80年代改革开放之后。从那

时至今的数十年里,不但出现了大量艺术批评著述、研讨和教育活动,也出现了很多活跃于该领域的社会活动家、艺术学者、艺术家和艺术批评家,他们使中国的艺术批评事业有了很大进步,这表现在以下几个方面。

第一,学术层面上对艺术批评的研究正在深化。研究领域不断延伸,研究热点从偏重于传统造型艺术向偏重于当代实用类艺术转移,相关出版物也层出不穷。其中格外值得注意的,是在符合国家法律和社会公德的前提下,艺术研究者可以自由表达其学术观点和个人看法,为中国当代艺术批评带来了勃勃生机。

第二,与艺术批评相关的学术研讨活动大量涌现。中国的艺术学者有了更多与国际同行交流的机会,由此能获得更多的外部信息,同时也能将我国现有的艺术批评成果向世界传播。

第三,对中国当代艺术的发展有重要贡献。从特定角度说,没有当代艺术批评,就没有当代艺术的风起云涌,当代艺术批评在当代艺术的发展过程中,不但经常起到推波助澜作用,有时还起到画龙点睛甚至点石成金的作用。其推动作用很明显,以至于为现当代艺术摇旗呐喊几乎成了中国大多数艺术批评家的职业本能。

第四,初步形成学术共同体。这包含同行之间非组织的学术联系和正规艺术教育制度两个方面。前者意味着通过频繁的学术活动,已自然形成较为稳定的艺术批评作者群;后者意味着通过设置艺术批评专业方向或课程,年轻一代的艺术批评人才正在逐渐涌现。

现实中的艺术批评领域也存在一些问题,有些问题还很难纠正。这些现象,部分原因与社会语境有关,还有部分原因,与中国艺术批评界普遍存在的学术基础较为单薄有关,比如学术规范不够明晰,从业者专业技能有待提高。事实上,学科一般建立在两个基础之上:一是从业者普遍遵循的学术规范,二是长期历史的检验。但这两个基础在我国当下的艺术批评活动中较少看到,以至于常常出现批评话语(包括出版物)十分活跃,但其中多数说法只是即兴表达,不具备客观有效性,更不能在艺术批评总体知识上增加新知识,从业者各出其门、各行其道,致使艺术批评领域成了缺乏统一法则的个人秀场。这就进一步加剧了行业规范匮乏的危机,阻碍整体意义上的专业进步。有学者认为:"中国当代美术批评还没有形成一个完整的体系,包括方法模式、理论基础、操作规范等还没有相应建立,还一直停留在一个极低的学术水准上,严格点说,由于当代美术批评还处在一种无序的状态之

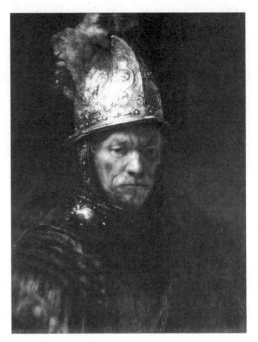

07　伦勃朗《戴金盔的男子》，约 1650 年，布上油画，67.5 cm×50.7 cm，柏林国立美术馆藏。这幅画描绘一个老男人，他头上戴着一项引人注目的金色头盔，这是武士的头盔，意味着他经历过不平凡的岁月。这幅画多年来一直被列为伦勃朗作品，1984 年，一个专门为调查伦勃朗作品真伪问题而成立的荷兰委员会对它提出质疑。1985 年 11 月，柏林的艺术专家让·凯尔奇(Jan Kelch) 提出这幅画可能是伦勃朗的一个学生在 1650 年画的，同时也声称它仍然是一件伟大的杰作。由此也可知，确定作者身份需要科学考证，但作品美感价值可以与作者是谁无关。

中，因此，批评的话语从本质上讲还是一片空白。"① 但也有西方学者认为从逻辑上看，艺术批评或许永远不能建立起统一的规则，因为它从来就不曾有独立的体系。如果确实如此，艺术批评从业者也不妨接受这样一个事实：就算永远不具备严格的学术规范，艺术批评或其他艺术研究类工作，也不会给国计民生带来重大危害性后果。从反证角度看，长期以来未能形成像一般科学学科那样严格的学术规范，或许正与艺术批评的社会功用比较温和有关。

另外一个比较严重的问题是世俗风气的干扰。因为看似无形的生活习俗，会对人的行为有很大制约作用。有学者指出中国是礼仪之邦，在一般情况下中国人不大喜欢对他人提出批评，尤其是对同行或前辈。这样的文化传统和礼仪风尚虽然有其可取之处，但也会产生不能客观评价负面事物的弊端。长期生活在这种文化习俗中的人，会觉得以文字或语言批评某人某事，总不如称赞和夸奖更稳妥，"口不臧否人物"的古训也被长久地视为美德。国内艺术批评领域中存在大量"表扬"文本，以及对负面评价之后可能会引起人际关系紧张的普遍担心，不能说与这样的文化背景无关。但无原

① 刘淳：《中国当代艺术批评随想》，《民族艺术》1997 年第 4 期。

则吹捧或一味表扬批评对象,也会使艺术批评自身和艺术批评家群体失去学术公信力。

本章小结

- 艺术批评是对艺术的讨论和评价,使用科学方法展开论证,展开有学术意义的描述、解释和判断,是艺术批评的基本内容。

- 艺术批评的主要研究对象是作品、作者、媒介、观众和艺术批评自身,其中"作品"是核心研究对象,其他研究对象是作品研究的深化和延展。

- 艺术批评的学理基础是艺术欣赏、艺术史和美学。艺术欣赏关联直觉判断,艺术史关联知识积累,美学关联审美境界和思辨能力。

- 艺术批评以价值判断为旨归,坚持受众立场,侧重理性思维,服从作品主导,信守公共伦理,是艺术批评的基本评判立场。

- 现实中的艺术批评问题不少,坚持学术标准,抵制商业诱惑,提升专业技能,抗拒世俗风气,有利于发展当代艺术批评。

名词解释

1. 艺术批评:对大众看不懂的艺术作品进行文字解释和价值说明。
2. 造型艺术:即建筑、雕塑、绘画,以可视性、物质性和空间形式为特征。
3. 影像艺术:使用机械或数字技术制作的动态或静止的图像。
4. 设计艺术:设计有实用功能和美感形式的工业产品。
5. 艺术受众:能接受艺术信息和消费艺术产品的人。
6. 元批评:无关任何具体事物的概念游戏。
7. 直觉判断:无须任何训练,靠生理基础和情感反应即能完成的判断。
8. 理性思维:通过学习或训练才能获得的逻辑思维方式。
9. 伦理批评:从社会道德角度对艺术进行判断。
10. 艺术市场:买卖艺术品的地方。
11. 反思:不依赖于直觉反应和情感作用的自我回顾、审视、检查。
12. 学术性:遵从一般科学研究规则的工作属性。

选择题

1. "艺术批评"中的"批评"是指（ ）
 A. 指出缺点 B. 指出优点
 C. 指出优点和缺点 D. 以优点为主
2. 艺术批评的最主要对象是（ ）
 A. 作者 B. 作品
 C. 观众 D. 媒介
3. 艺术批评的根本目的是对艺术作品进行（ ）
 A. 价值判断 B. 创作分析
 C. 情感领悟 D. 包装炒作
4. 提升艺术直觉能力的最好方法是（ ）
 A. 增加艺术欣赏 B. 开展艺术创作
 C. 攻读艺术史 D. 了解艺术市场
5. 对艺术批评从业者来说,美学训练有助于提升（ ）
 A. 写作水平 B. 知识素养
 C. 审美境界 D. 创作能力
6. 对艺术批评自身的批评属于（ ）
 A. 作品批评 B. 反思批评
 C. 观众批评 D. 媒介批评
7. 艺术批评的主要服务对象是（ ）
 A. 作者 B. 读者
 C. 市场 D. 同行

简答题

1. 艺术批评的基本定义是什么？
2. 艺术批评的研究对象是什么？

延伸阅读

（1）周宪:《视觉文化的转向》,北京:北京大学出版社 2008 年版。
（2）约翰·伯格:《观看之道》,戴行钺译,南宁:广西师范大学出版社 2015 年版。

看图回答

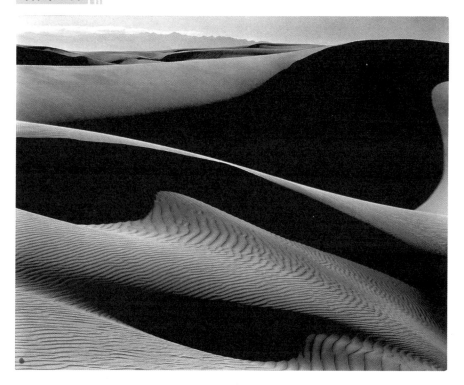

08　爱德华·韦斯顿《沙丘》,1936年,银盐感光照片,19.1 cm×24.1 cm,美国纽约大都会艺术博物馆藏。爱德华·韦斯顿(Edward Henry Weston, 1886—1958)是美国摄影师,被称为"最具创新和影响力的美国摄影师之一"和"20世纪摄影大师之一"。他拍摄的风景中呈现出有生命的自然属性,这幅照片中的形状是否像波浪、背部、臀部或胸部都是无关紧要的,它们是由流沙构成的,这就是作品的主题。你会像观察有机生命那样去观察自然现象吗?你认为这样的图像会增进我们对大自然的理解吗?

09 艾德温娜·桑蒂丝《夏娃的苹果》,2009年,雕塑,加拿大温莎市奥德特公园。艾德温娜·桑蒂丝(Edwina Sandys,1938—)是英国作家、雕塑家,还是温斯顿·丘吉尔的孙女。这是她为城市公共空间创作的艺术品。你是否关注过生活中的视觉艺术现象?你认为除了官方艺术和前卫艺术,是不是还存在着面向大众的公共艺术?这件作品在造型上有什么特点?在色彩上有什么特点?你喜欢它的主题吗?

第二章 艺术批评的社会作用

在不同时代里,艺术批评有不同功能。昔日的艺术批评可能服务于宫廷、文人圈子或艺术家沙龙,那是因为旧时代中的主流艺术与普通百姓生活无关①。20世纪随着科学技术尤其是传媒技术的进步,人类生活形态发生了很大改变,在物质进步基础上出现了泛审美生活潮流,导致长期脱离大众日常生活的艺术创作,也部分走出宫廷和豪门,以亲民的姿态介入大众日常生活中。

后现代艺术的泛滥,公共艺术的繁荣,生活美学观念的普及,尤其是大众传媒的日渐繁盛,使得广大公众可以通过艺术批评这个窗口来了解现当代艺术,艺术批评也因此成为现实中艺术活动的文化感应器。艺术批评通过引导艺术欣赏,普及艺术常识,起到越来越多的文化启蒙和审美导引作用,对构造现代文明社会有所助益。

承担社会功能,尤其是承担与社会文化进步有直接关系的社会功能,是艺术批评从业者的荣耀之处,也是艺术批评得以不断发展的社会动因。如果从概略角度总结,可知艺术批评的社会功能大体有五项,但这不包括艺术批评可以指导艺术创作实践的说法。

① 一切主流艺术都与社会权力相关,无论是政治权力还是经济权力,都能对艺术进程产生决定性作用。传统社会中只有民间艺术与大众生活有关,但只对平民生活发生作用的民间艺术,直至今天也无法与依附于政治权力的官方艺术和依附于经济权力的前卫艺术并驾齐驱。

本章概览

关键问题	学习要点
艺术批评的首要功能是什么？	引导艺术欣赏与服务大众
艺术批评与当代艺术有何关系？	艺术批评对当代艺术的特殊贡献
艺术批评的基本技能是什么？	表达媒介转换的重要性和实用性
艺术批评怎样参与艺术创造？	对艺术作品的意义发现和价值认定

第一节 服务大众的工作目标

将服务大众作为艺术批评的首要功能，可能会引起一些艺术理论专家和艺术批评家的质疑，因为至少在今天的现实中，有些艺术批评家会通过自己的工作有意拉大当代艺术与大众审美需求之间的距离。这一方面有艺术制度的原因，比如艺术圈子中很多展览活动和研讨活动绝少有普通大众参加，而在很多艺术（尤其是美术）评奖活动中也绝无普通观众投票参选环节，这样的社会文化语境当然会使业界人士的眼光只能向上（权势）和向内（圈子）看，忽略普通大众的审美需求也就在所难免。另一方面，即便不知道艺术批评知识，普通大众也可以自发地欣赏艺术，只是这样的欣赏容易停留在直觉和感官层面上，不容易甚至不可能对艺术的深层含义有所感知。正如人人都可以观看毕加索之作，但真正能像阿波利奈尔那样读出深层信息的很少。这样就在**精英艺术**与大众之间出现了巨大鸿沟，为解决这个问题，有研究者直接呼吁：

> 艺术是一种表达方式，文字也是一种表达方式。在艺术的概念还没有被大多数圈外人认识之前，需要用文字来对"艺术"加以阐述和说明，这是资深评论家的简单任务。①

如果将这段话中的"资深"理解为专业能力，将"简单"理解为普及工作，那么就可以说，越"资深"就越有可能做好"简单"工作。也就是说，能以简单方式解释复杂问题并使接受者真正了解这个问题，是"资深"能力的一种表现。反过来则是，能以复杂语言把简单的艺术品解释到深不可测，说明解释

① 寥寥：《艺术圈里的同一首歌——艺术评论家的幸与不幸》，《顶层》2012年第3期，第81页。

者还不够"资深"。正如爱因斯坦所说:"如果你没办法向一个6岁孩子解释你想做什么,那么你大概自己也不太清楚。"费曼①也说过同样的话:"如果你不能向一年级的学生解释一些事情,那么你就没有真正理解它。"任何智力正常的人都不会认为视觉艺术的解释难度会超过相对论和量子力学,所以艺术圈子内一切自恃高深和专业而轻视简单和普及的想法,都是专业能力尚有欠缺的反应。况且艺术并非不食人间烟火之物,它是与日常生活有最多联系的事物之一。最高等级的艺术品也不能像尖端科学研究那样藏身于实验室中,而是一定会出现在博物馆、美术馆这样的公共文化空间中,甚至还有很多艺术品会出现在街头、广场、车站、公园等市民聚集之处。这说明,艺术并非高不可攀之物,而是人间寻常事物之一,艺术品应该是为艺术圈子之外的人而生产的。艺术批评是帮助艺术圈外的人理解和接受艺术的中介,而不应该只是在艺术界内部自产自销(艺术界内部并不需要艺术批评),由此既可以促进艺术产品的推广,也能促进全体社会成员艺术理解力的增强。其大致意义如图2-1所示。

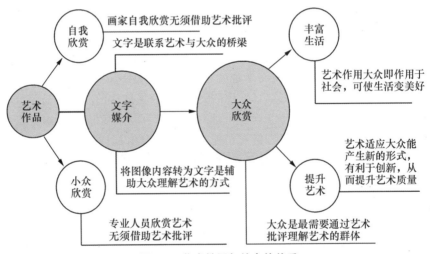

图 2-1 艺术批评与社会的关系

由于中国社会等级制度和文化传统中一些不良元素的影响,在我国艺术批评领域,从古至今都存在对艺术的解释以故作高深和故弄玄虚为上的

① 理查德·费曼(Richard Feynman,1918—1988),美国理论物理学家,获1965年诺贝尔物理学奖。

现象。有一个例子是清代画家石涛①的《画语录》,作者在原本是讨论绘画实践的文章中,大量堆砌与实操环节并无直接关系的佛道名词术语,使文中颇多晦涩难解之处,导致近百年来虽然解读者众多(其中不乏有声望的博学之士),却很难形成学术共识,这显然与石涛故弄玄虚的写作手法有关。相比之下,下面两位当代学者的态度就很可取:

(1) 我有一个最基本的追求,就是追求学术性和普及性的统一。我并不担心别人说"钱理群你专搞这种普及性读物,这种小册子",我重视这种小册子。为什么?我有三条理由。一,我是研究现代文学的。现代文学本身就有一个传统——启蒙主义的传统。中国人有一个比方,专写学术著作是小乘;还有一种是大乘,写普及性读物普度众生。我觉得应该把小乘和大乘结合起来。②

(2) 评论的要义原非只为自我表现,其本质更在于艺术审美准则的强调与坚持。批评不仅提升艺术家,批评更要提升广大的受众。③

从服务大众的角度看,无论科技知识还是文学艺术,都应该能普及处且普及,能传播时即传播,这既是社会文化工作意义之所在,也为艺术批评从业者提供了用武之地。而普及和传播的前提,是接受者能看懂、读懂,这既是对艺术批评职业技能的最低要求,也关涉艺术批评从业者的社会伦理立场。下面是一位青年批评家发表于网络的《阿甘正传》影评节选:

珍妮无声无息地给阿甘生了一个孩子,当阿甘心怀郁闷沿着公路横跨美国时,珍妮在自己的蚕茧里升华蜕变。那个穿着狂野、以另类生活为解脱方式的珍妮不见了,代之的是身着套装、举止周正的珍妮。归于平静的生活消退了童年噩梦,淡去青春叛逆,愈合伤痕,反反复复之后,才知道最真的情感是再回首。生命的坐标一旦明确,迷航的帆船终将靠港。阿甘在珍妮朴素的墓地前,痛不欲生,泪流满面。天空中,一片羽毛轻飘而过,王子跟公主幸福生活在城堡里,那是童话。生命真如羽毛般飘零,不由自主,那才是货真价实的真实生活。怪不得阿甘会哭,换做谁都会哭的,大家命运相仿,都是羽毛飘飘于天空,来去不由

① 石涛(1642—1707),清初画家。
② 钱理群:《文学研究的承担》,《北京大学学报(哲社版)》2009年第1期,第137页。
③ 谢冕:《守望或者坚持》,《创作评谭》2011年第5期,第5页。

10 美国电影《阿甘正传》剧照。电影,是视觉艺术中最有影响力的形式,很少有人没有受过电影的感染。尤其是在青少年时期,电影更能为我们打开一扇通向美好世界的窗子。

己,一把清泪,或许能减轻一些内心的愤懑。①

 这段文笔清澈、感情真挚的文字,能揭示出作品的思想内涵,起到引领欣赏者接收作品深层信息的作用。虽然可以将欣赏艺术理解为纯私人之事,但普通观众面对那些含义复杂的作品,难免有理解不到位甚至完全看不懂的时候,如果此时能有清晰透彻的批评意见出来帮助我们理解艺术,自然能对我们感知或理解艺术有很大的帮助。

第二节 推动艺术的现实作为

 在各种文字体裁中,艺术批评对现当代艺术介入最深,文本成果最多,推动力最大。这是因为大多数人为理解某种艺术才需要艺术批评,而一般说现当代艺术看上去是不太好懂的。事实上,如果现当代艺术都像政治宣

① 酒狐狸:《我们都是一片片羽毛——阿甘正传》,2006-07-31,http://jiuhuli.blog.tianya.cn。

传画和商业广告那样可以一目了然，艺术批评就没有存在的价值了。有史以来的大部分艺术产品都是很容易看懂的，如拉斐尔①的圣母、伦勃朗的肖像、董其昌②的山水或齐白石的小鱼小虾，是很容易被普通大众自发接受的，不需要经过艺术批评的中介。但到了现代主义艺术阶段，艺术自身形态有了重大改变，尤其是抽象艺术的出现，使普通公众很难理解，因此出现对艺术进行解释的社会需求。这也是我国的艺术批评活动从改革开放以来逐渐兴旺发达的原因。因为从供需条件上看，艺术作品越是不好懂，艺术批评家就越有用武之地；不易凭直觉看懂的艺术品越多，社会就越需要艺术批评从业者对艺术品进行解释。得社会宽松条件之助，与刚刚兴起的现当代艺术同步而行，也就成了中国近几十年来艺术批评事业的主要姿态，艺术批评也由此成为现当代艺术发展过程中的积极推手。易英指出，1991年下半年曾有"新生代"画展出现，参与者多为中央美术院校的毕业生，这些人喜欢描述日常琐事，常以熟悉的人物作为描绘主题，或者用相对客观的眼光记录周围的市井生活，并不关心空洞的艺术理论，也不搞团体和宣言之类。艺术批评家注意到这个创作动向，意识到这些作品代表了新的风格和观念，于是就用"新生代"这个命名把分散的、个体的艺术创作整合到共同的艺术活动中。在这个过程中，虽然还是美术家创造在先，但形成风气和潮流，与美术批评家的努力是分不开的。③ 正如栗宪庭所说：

> 批评家的作品就是他发现和推介的艺术家、艺术潮流或现象。因此，把对正在发生的艺术现象的自觉、敏感或者感动作为出发点和判断的首要原则，是批评家区别于理论家和史家的标志。④

分析和评论现代艺术活动，组织和策划现当代艺术展览，很多艺术批评家有着从理论到实践的综合能力，即便是学院中的艺术批评教学，也多能脱离钻故纸堆、炒冷饭和陈陈相因的研究惯习，将思维触角投向社会与未来。与其他艺术史论领域的研究相比，能以学术之力介入现当代艺术活动，是艺术批评从业者值得骄傲的职业特点，艺术批评学科也因此比其他相关学科（如艺术史）有更为强烈的现实意义。

① 拉斐尔（Raphael，1483—1520），意大利文艺复兴时期画家、建筑师，与达芬奇和米开朗基罗合称"文艺复兴三杰"。
② 董其昌（1555—1636），明朝政治人物和画家。
③ 易英：《论艺术批评与艺术运动之间的关系》，《艺术·生活》2008年第4期，第18页。
④ 栗宪庭：《我眼中的艺术批评》，《美术观察》2000年第8期，第7页。

第三节　图文转述的学术贡献

艺术批评的基本手段，是用语言媒介描述某种可视现象及对这个现象的感知，还要把感知的信息传达给读者，这就离不开图文转述的过程。虽然看上去这是一种简单的技术，因为只是对物体做纯粹描述，无须进行价值判断，但实际上这是视觉艺术研究中最重要的基本功——将视觉信息转换为文字语言信息，是用一种媒介"翻译"另一种媒介。这样的翻译与任何人工语言行为一样，会因为感受力和语言能力的不同而因人而异。

图文转述，是使用属于听觉系统的语言文字来传达属于视觉系统的光色形体等现象，由于听觉系统与视觉系统各自编码手段不同，因此能看到的未必能说得出来或说得准确，而说得出来的又未必是大家都能看到的，这就要求艺术批评从业者具备较强的视觉观察能力和语言表达能力。在这个方面，中国古代画论中的语言似乎有先天优势，很多描述都相当精彩，如顾恺之[1]的"面如银，刻削为容仪，不尽生气"或"有骨俱，然蔺生恨急烈，不似英贤气概"等，给读者以很强的形象感，眼前似乎能看到被描述的形象。萨特[2]眼中的贾科梅蒂[3]晚期作品是存在主义的符号，象征着"现象和消失之间的交替变化"，是在传达感受基础上增加了理解成分，其中包含了主观认识，如果换成另一个人观看贾科梅蒂的作品，就是看上一年也未必能想到什么"存在主义"。而艺术批评中用语言转述图像的主要作用之一，正是让原本只停留在视觉感官世界中的艺术作品，能转换成文字形态进入以文字媒介为主要流通手段的知识体系中。换句话说，由于人类对艺术产品的表述、理解和价值确认，总是以文字为载体的，如果不能将图像转换成合适的文字形式，任何伟大的视觉艺术品都很难进入知识系统。当然，任何文字都不可能完全还原图像信息。写作者无论怎样力求客观如实转述图像，也不能避免文字媒介的表达局限性和转述者自身的认知局限性。也就是说，我们只能转述我们能转述的，对于不能转述的，即便有所感觉也不能转述，尤其是当视觉对象与转述者个人情感或情绪有关联时，这种文字转述就更容易产

[1]　顾恺之（约348—405），东晋画家，以人物画传世。

[2]　让-保罗·萨特（Jean-Paul Sartre, 1905—1980），法国哲学家、剧作家、小说家、编剧、政治活动家、传记作家和文学评论家。他是存在主义和现象学哲学的关键人物之一。

[3]　艾伯特·贾科梅蒂（Alberto Giacometti, 1901—1966），瑞士雕塑家、画家，其人体作品细长枯瘦至极，被称为"火柴杆"式人体。

生某种主观倾向性,这会导致对同一视觉作品有多种不同的文字转述,如下面一例:

纽约的弗利克艺术馆收藏有伦勃朗晚年的一幅自画像(1658)。按照艺术馆的解说,伦勃朗后期负债累累,破产后晚景凄凉,他为了掩饰自己窘迫的处境,在这幅自画像中,便身着阿拉伯酋长的黄袍,将自己画得目光深邃,一脸威严,似乎在说自己仍然腾达。在此"掩饰"二字是关键。可是,我也读到过一篇研究伦勃朗的文章,说这幅自画像画出了

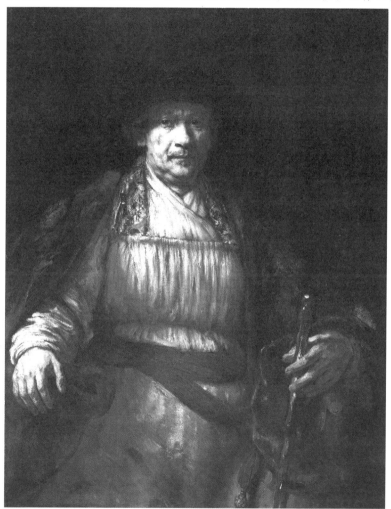

11　伦勃朗《自画像》,1658 年,布上油画,116.8 cm×134.9 cm,纽约弗利克收藏馆藏。

晚年伦勃朗的诚实,作品真实再现了画家当时的生活和精神状态。在展厅里看这幅画,我有点糊涂,这幅画究竟是诚实还是掩饰,孰是孰非?①

对一幅自画像中的人物神态有两种相反理解,而且专家也难断定孰是孰非,说明了视觉现象的多义性。事实上,艺术批评从业者能做到的,只是文字转述中的"**可指认性**",即用文字描述的东西应该在图像中找到对应性视觉标记。图文转述不能脱离可见的、具体的、能指认出来的图像内容而任意发挥。请看两例对古代作品的描述:

(1) 如元代画家钱选的《秋江待渡图》,画面中间部分是辽阔的江面,空阔邈远,远处乃是延绵不绝的青山,近处,红树一簇(似象征莽莽红尘),树下有几人引颈眺望,而江面上隐隐约约有一个小舟,那就是在这茫茫秋江上人们所等待的中心。江面空阔,小舟缓缓,似渺然难见,它们和人急迫的等待之间构成一种强大的情绪张力。钱选题诗道:"山色空濛翠欲流,长江浸彻一天秋。茅茨落日寒烟外,久立行人待渡舟。"显然画家极力构造一种空灵迥绝的世界,是要表现人们精神的"待渡"——画家以为,在这喧嚣的尘世,有谁不是等待渡河的人呢?②

12 钱选《秋江待渡图》,北京故宫博物院藏。无论谁用文字描述这个画面,都不能不描述江面、红树、远山、树下的人和江面上的一只小船。这样的描述能传达画面中的语义信息,而有关审美感受的信息则是在不同的人那里有不同的看法。前者是图文转述的基础,后者是图文转述的重点。

(2) 在《溪山行旅图》的整个构图中……范宽的每一笔、每一划都清楚地勾勒出岩石之曲棱及林木之疏密。他善用"雨点皴"写山石(即是用许多细小的点或极短的线条来画山石,仿佛骤雨打在泥墙上的痕迹,故名之),整座主山便是由无数个急缓粗细不同的雨点皴堆积而成。范宽运用单一有力的笔法来表现雄伟、包罗万象的山水景观,在丰富、繁杂的画面上却能呈现一致性、秩序性,也正是"溪山行旅"之高明处,

① 段炼:《大师风范——重读伦勃朗和维米尔》,《艺术·生活》2007年第2期,第29页。
② 朱良志:《曲院风荷》,合肥:安徽教育出版社2003年版,第144页。

观者每每为此巨山之气魄笼罩,而恍然领悟人类只不过是山石脚下之一粒细沙罢了。①

13 范宽《溪山行旅图》(局部),绢本墨笔,206.3 cm×103.3 cm,台北故宫博物院藏。
这个绘画局部的表现内容是大山、一线瀑布和山头上的树。再进一步的陈述就可能涉及技法和形式特征,这也可以从画面上指认出来。但最深入的转述还不是这些表面现象,而是决定这个视觉现象的背后的原因,而这往往要到画面之外去寻找。

以上(1)既如实描写又能引导读者体味深层文化内涵,尤其结尾句堪称点睛之笔。(2)偏重描述视觉效果兼及技法分析,也能从画面所见延展至画外所思,结尾句以哲思凸显画面境界。两相比较,前者偏重传达深厚文化气息,后者偏重描述丰满视觉现象。

① 赖瑛瑛:《胸中丘壑——宋元的绘画》,《美感与造型》,北京:生活·读书·新知三联书店 1992年版,第 513 页。

第四节　参与艺术创造的多维能量

从创作角度看，艺术作品一旦完成，即成为凝固的物理事实，它一方面像无法递增的终端极值，标志着创作意图的实现，另一方面，也以承载复杂心理内容的图像文本为后代解释者提供了发现新意的契机，它的后续效应也会因时代、习俗、接受者不同而变异。同代或后代的艺术批评家所能承担的，正是对作品审美意义的发现，这种发现完全可以超越作者本人的理解，因为从历史纵向维度上看，时间坐标的每一单位延伸都提供着新发现的可能，任何一种新学术方法或新观念的出现，也都蕴含着新解释的可能。

艺术批评家针对具体评论对象，运用专业知识与个人天赋，或见微知著，或借题发挥，或别出心裁，无不凭借个人才能与智慧，在客观认识批评对象的基础上，不但能使批评对象获得合理解释，更能创造出思想、文化、社会、学术等附加值，如下面两例：

(1)哈罗德·罗森伯格①以支持"动作画家"闻名：他在1952年发表的《美国动作画家》一文中创造了这个术语，他将批评重点从完成的作品转移到创作过程本身，认为完成的作品只是在绘画创作行为和过程中的一种物理残余。这种将艺术确认为一种行为而不是一件物品、一种过程而不是一种结果的定义影响深远，为此后一系列重大艺术运动——偶发艺术②、激浪派③、概念艺术④、行为艺术⑤、装置艺术⑥和大

① 哈罗德·罗森伯格(Harold Rosenberg, 1906—1978)，美国作家、教育家、哲学家和艺术评论家，长期担任《纽约客》的艺术评论家，创造出"动作画家"(action painters)一词为抽象表现主义命名。

② 偶发艺术(Happening)是一种表演、事件或情景艺术，属于行为艺术范畴，出现于20世纪50年代，美国艺术家艾伦·卡普罗(Allan Kaprow)最早使用这个名词来定义一系列行为艺术表演。

③ 激浪派(Fluxus)是出现在20世纪60—70年代的国际性、跨学科(包括艺术家、作曲家、设计师、诗人等)艺术团体，强调艺术是一种过程和表达一种概念而不是一个完成品，被认为是当时"最激进的实验主义艺术运动"。

④ 概念艺术(Conceptual art)是认为作品背后的理念(或概念)比完成的艺术品更重要的艺术，活跃于20世纪60年代中期到70年代中期的美国。

⑤ 行为艺术(Performance art)是艺术家或其他参与者以个人身体表演为主要形式的创作，可以是现场表演，也可以通过制作视频或其他文本形式完成，是20世纪欧美前卫艺术使用较多的一种艺术类型。

⑥ 装置艺术(Installation art)是对较大规模的、使用混合媒介的实体空间的创造，通常是为一个特定地点或短暂时间而设计，出现于20世纪50年代后期，是20世纪西方前卫艺术中使用最多的一个类型。

地艺术①奠定了基础。罗森伯格也参与策划展览,如 1949 年策划的《内主观》抽象表现主义展览,几乎囊括了后来成名的全部抽象表现主义画家。②

(2)芭芭拉·罗斯③以支持极简艺术④闻名:她 1965 年在《美国艺术》杂志上发表的《ABC 艺术》,被认为是关于极简主义艺术的第一篇具有里程碑意义的文章。罗斯将唐纳德·贾德⑤等人的作品与卡兹米尔·马列维奇⑥的俄罗斯至上主义⑦绘画和杜尚⑧的现成品艺术⑨联系起来,她说,"我不同意评论家迈克尔·弗里德⑩的观点,即杜尚无论如何都是一个失败的立体主义者。相反,向简化艺术的逻辑进化的必然性对他们来说已经是显而易见的了。对于富有诗意的斯拉夫人马列维奇来说,这种认识迫使他向内转向一种鼓舞人心的神秘主义,而对于理性的法国人杜尚来说,这意味着一种令人沮丧的疲劳,以至于最终彻底扼杀了绘画的愿望。马列维奇的斯拉夫灵魂的向往与杜尚理性主义思

① 大地艺术(Land art 或 Earth art)是流行于 20 世纪 60—70 年代早期的美国艺术运动,通常以改变自然地貌制作某种自然景观为创作目标,使用工具常常包括推土机、挖掘机等工程机械。

② Harold Rosenberg. *Discovering the Present*, *The Herd of Independent Minds*. University of Chicago Press,1973,p.23.

③ 芭芭拉·艾伦·罗斯(1936—2020),美国艺术史学家、艺术评论家、策展人、大学教授。除了有影响的《ABC 艺术》之外,她还著有被广泛使用的教科书《1900 年以来的美国艺术:一种批评史》。

④ 极简主义艺术(Minimalism Art)在 20 世纪 60 年代兴起,为反对抽象表现主义的主观精神倾向,以去除任何主观倾向的客观物体自身为表现内容,多使用单调的、重复排列的、代表理性的几何形立方体,并且不对物质材料进行任何加工。

⑤ 唐纳德·贾德(Donald C. Judd,1928—1994),美国极简主义艺术家(他本人不承认是极简主义)和艺术理论家。

⑥ 卡兹米尔·马列维奇(Kazimir Malevich,1879—1935),波兰裔俄罗斯前卫艺术家和艺术理论家,其开创性作品和写作对 20 世纪抽象艺术产生深远影响。

⑦ 至上主义(Suprematism),一种基于"纯粹艺术感觉至上"的抽象艺术画派,是 20 世纪早期的一个专注于几何原理和有限色彩的艺术运动,包含了众多俄罗斯艺术家,由马列维奇在 1913 年创立。

⑧ 马塞尔·杜尚(Marcel Duchamp,1887—1968),法国画家、雕塑家、棋手和作家,致力于能表达思想的艺术制作,其作品与立体主义、达达主义和概念艺术有关。

⑨ 现成品(Readymade),马塞尔·杜尚在 1916 年创造的术语,用来描述通常以工业方式生产、经由艺术家选择而与其原来的用途相隔绝,由此将其改变或提升为艺术品的东西。

⑩ 迈克尔·马丁·弗里德(Michael Martin Fried,1939—),美国现代主义艺术评论家和艺术史学家,美国约翰斯·霍普金斯大学人文和艺术史名誉教授,其对艺术史话语的贡献包括对现代主义起源和发展的争论。

想的演绎,最终导致两人将西方艺术中许多最宝贵的前提排除在他们的作品之外,转而青睐一种被剥光的、少到不能再少的极简物"。①

克莱夫·贝尔说:"好的美术批评会使我看到一幅画中最初没有感动我而被忽略的东西,致使我获得了审美感受,承认它是件艺术品。"②这里的决定条件已不是作品本身,而是对作品的评论。从这个角度也能说明艺术批评不是创作的附庸,而是有独立价值的创造,艺术作品只是为这种创造提供素材,而不能对艺术批评起绝对支配作用。艺术家创造作品,艺术批评家通过研究作品而创造意义,只要不是南辕北辙和无中生有,创造意义就是批评的意义。好的批评与创作一样,有独立价值和地位,同时也是对创作活动的有力支持。

第五节 书写历史的道义责任

昨天的当代艺术就是今天的古代艺术,今天的当代艺术必然是明天的古代艺术,因此,可以将以现当代艺术为品评对象的艺术批评活动,理解为在书写"未定型"艺术史。但自19世纪末前卫艺术出现之后,与艺术史研究领域仍然致力于寻找稳定的参考框架以建立理性的评价体系不同,艺术批评已将艺术的新颖性作为评判标准,而不再使用与历史经验联系较多的传统方法,其文本形式也往往具有哲学和美学散文的特征,以帮助读者借助更多感性因素接受和理解艺术,但这样的文本会离历史真理的标准相对较远。与此同时,与社会各方利益和艺术圈子联系过多的艺术批评活动,也会使写作者受到较多外在因素的影响,这样就导致与现实联系紧密的艺术批评和与现实联系不太紧密的艺术史相比,学术信誉度偏低,因为无论研究水准是高是低,研究仇英③或普桑④的人不大可能与研究对象或其周边人事有什么瓜葛,而那些为同事、同乡、同行尤其是为顶头上司写艺术评论的人,是否能做到不徇私情或不为利益就很难说。尽管如此,艺术批评仍然具有重要的历史书写意义,因为对历史而言,每个时代留下来的文本信息,都是值得重视的参考资料(不重要的信息自然会在历史的过程中被淘汰和废弃),其中

① Barbara Rose. Art in America, https://www.artnews.com/art-in-america/. 2020/12/31.
② 克莱夫·贝尔:《艺术》,周金环、马忠元译,北京:中国文联出版公司1984年版,第5页。
③ 仇英(约1494—1552),16世纪中国画家。
④ 尼古拉·普桑(Nicolas Poussin,1594—1665),17世纪法国古典主义画家。

必然包含着非那个时代所不能有的特殊信息。身处时代潮流中的艺术批评从业者,如果能坚持实事求是的科学准则,坚持秉公直书的学术操守,克服现实不利条件的干扰,依然可以成为记录和书写未定型艺术史的执行者。但对于现实中艺术批评本身的价值,也有不同的理解,如下面两种看法就不大一样:

> (1) 发生1980年代的中国现代艺术运动虽然是思想解放运动的一部分,但它本质上是自发的运动……在参与运动的群体中既有艺术家也有批评家,批评家既不是运动的组织者,也不是运动的推动者,其作用往往是运动的记录和理论的规范……艺术运动不是批评家制造的,批评是对运动的支持与总结,批评本身也是运动的产物。批评是对运动的宣传与鼓动,在一定程度上也推动运动的发展,如果运动本身有一定的持续性的话,批评的作用相对也更大。①

> (2) 他们的工作分成三个方面:裁判、参与创作、选择并书写历史。首先,批评家应该是一个裁判……在当代艺术界,最有资格做出判断的是批评家……一个批评家可以领导一个风格……由于批评家上述两种作用和相应的权力,他首先制造"流行",而后加以记载。他决定收藏什么,记录什么,出版什么,推重什么。总之,观众接触艺术的机会不是艺术家提供的,而是批评家提供的。各种评论活动制造着专家,制造着观察,制造着现象,从而制造着历史。②

上面(1)认为艺术批评在时代中的作用是艺术运动的文字记录者和总结者,兼有宣传与鼓动作用。这个看法较为持中。(2)认为艺术批评作用相当重大,是裁判、参与创作、能制造流行、有选择和决定权、是历史制造者。这个看法看上去能鼓舞人心,但这样的批评家已经相当于艺术界的上帝了。也许,艺术批评家真正的历史贡献,是经他处理过的艺术材料可能会成为后来艺术史研究的基本素材,而真正能决定和给出历史结论的只能是历史本身,而不会是某一时期的文字书写者。纸上铅字未必就是历史,舞文弄墨的人也不见得能成为史官。中国在"文革"期间曾生产出大量评论样板戏的文章,可如今虽然样板戏尚未完全绝迹,但那些戏剧评论早已不见踪影,这就是历史选择的结果。再把这个话题延伸一步,社会

① 易英:《论艺术批评与艺术运动之间的关系》,《艺术·生活》2008年第4期,第18页。
② 朱青生:《批评的际遇与反省》,《艺术当代》2018年第11期,第82页。

上和行业中还流行一种更为夸大的对艺术批评自身职能的评价，认为艺术批评可以指导艺术创作，但这样的看法在两个方面不符合事实。第一，现实中很少见。艺术史中绝少有艺术家会根据艺术批评家的意见去制作或改进产品（艺术家之间相互启发的例子很多见，如有名的齐白石听从陈师曾[①]的意见而衰年变法），相反艺术批评家根据艺术品风格变化而改变论点的却很多见。第二，理论上难成立。排除那些只为表达观念的后现代艺术和只为市场创作的商品画，艺术作品的出现与人的真实情感有关，而"情"的产生和发散，是与力比多关联多而与艺术理论关联少。这样说可能与中国古代文人绘画的创作情况不符，因为文人画多以流行的文字概念为艺术创作基础，讲究诗书画印的综合效果，会牵扯到很多书本知识。但这是人类艺术中的特殊现象而非普遍规律，尤其不是现当代艺术的普遍规律，所以即便是在中国社会中，现在这个能画画还能掌握很多书本知识的阶层也早已消失了。

本章小结

- 艺术批评的首要功能是服务大众，通过引导艺术欣赏实现艺术的大众化，将艺术产品转化为大众共享之物，是有重大社会进步意义的工作。

- 艺术批评与现代艺术难解难分，有利于现代艺术的推广和普及，可帮助晦涩难解的现代艺术获得合法的学术地位。

- 运用"图文转述"手法完成对艺术作品的解读，是一切艺术研究的基本技能，也适用于构造各类艺术批评文本，转述的基本原则是有可指认性。

- 从外部社会立场展开的艺术批评，使艺术批评获得独立的社会思想价值；通过整理和记述当代艺术的文本材料，艺术批评也能对未来提供可靠的艺术史材料。

- 艺术批评与艺术创作不可分割，但它们分属不同领域，前者求美，后者求真。尽管普遍存在艺术批评可以指导艺术创作的说法，但很少有切实可证的例子。

① 陈师曾（1876—1923），中国画家、美术史家和美术教育家。

名词解释

1. **世俗情感**：日常生活中的喜怒哀乐等。
2. **世俗化**：艺术史发展过程中出现的与宗教艺术越来越远的倾向。
3. **精英艺术**：古今社会中有艺术家头衔的人制作的艺术品。
4. **现代艺术**：19世纪末到20世纪中期的西方艺术潮流,代表人物是毕加索。
5. **图文转述**：用文字描述视觉对象,以视觉感受的还原度为文字标准。
6. **可指认性**：能提供视觉证据的文字描述手法。

选择题

1. 最具世俗化意味的人类精神表现形式是（　　）
 A. 宗教　　　　　　　　B. 科学
 C. 哲学　　　　　　　　D. 艺术
2. 艺术批评的最大社会功用应该是（　　）
 A. 引导艺术欣赏　　　　B. 介入艺术市场
 C. 策划艺术展览　　　　D. 指导艺术创作
3. 与艺术批评关系最密切的艺术类型是（　　）
 A. 古典艺术　　　　　　B. 民间艺术
 C. 现代艺术　　　　　　D. 传统艺术
4. 艺术批评的最适宜研究对象是（　　）
 A. 西方古典艺术　　　　B. 中国文人画
 C. 中外现当代艺术　　　D. 中国民间艺术
5. 艺术批评写作中需要将视觉感受转换为（　　）
 A. 文字　　　　　　　　B. 图像
 C. 形象　　　　　　　　D. 知识
6. 艺术批评基本功能之一是（　　）
 A. 图文转述　　　　　　B. 指导艺术创作
 C. 干预艺术市场　　　　D. 增加策展活动
7. 艺术批评是将艺术视为（　　）
 A. 研究对象　　　　　　B. 表彰对象
 C. 崇尚对象　　　　　　D. 投资对象

简答题

1. 为什么说艺术批评是媒介转换工作？
2. 现当代艺术为什么不易被公众理解？
3. 艺术史写作与艺术批评写作有什么区别？

延伸阅读

（1）王秀雄：《艺术批评的视野》，北京：新星出版社 2010 年版。

（2）罗伯特·休斯：《绝对批评：关于艺术和艺术家的评论》，欧阳昱译，南京：南京大学出版社 2016 年版。

（3）Charles Harrison, Paul J. Wood. *Art in Theory 1900—2000*: *An Anthology of Changing Ideas*. Blackwell Publishing, 2nd edition. 2002.

看图提问

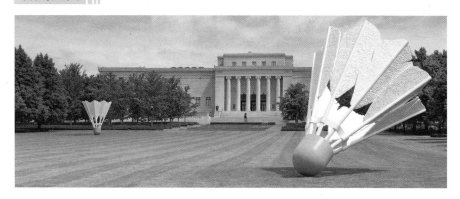

14　克拉斯·奥登伯格《羽毛球》，1994 年，铝、纤维增强塑料，美国堪萨斯城尼尔森·纳尔逊艺术博物馆藏。奥登伯格是美国波普艺术家，将日常用品放大是他的标志性艺术创作手段。你是否喜欢这样的艺术作品？你在生活中是否看到过类似的艺术作品？如果让你用三个关键词表达感受，你会选哪三个？

15 理查德·塞拉《倾斜的弧》1981—1989年,科尔坦耐大气腐蚀钢板,120英尺长,12英尺高,展出于纽约曼哈顿联邦福利广场。美国艺术家理查德·塞拉的这件作品因影响周围居民生活和上班族的通行而被起诉,经由法院判决拆除该作品。这个案例说明,普通人日常生活价值要高于艺术作品的价值,当艺术需要与生活需要发生对立和冲突时,艺术要为生活让路。你是否同意生活高于艺术的看法?当艺术家的创作与大众日常生活需求发生矛盾时,是应该生活让位于艺术还是艺术让位于生活?

16　保拉·霍赫妮《码头工人纪念碑》,1995年,伦敦。这是一个两只大手捧握的圆球体,在球体上有使用刻线方法表达的鱼、螃蟹、绳索、贝壳等物体。作者在创作之初去社区向民间组织征求意见,了解到这里是退休海员的居住区,因此创作了这件表达海洋生活的作品。对此,保拉·霍赫妮解释说:"一双码头工人的大手,握有对这个世界的深刻记忆,工人们认为能够感动他们的事物来自世界各地。"这样的作品是通过怎样的形式带来心灵感动的?如果不是选择白色的波特兰石而是青铜制作该作品,效果上会有怎样的不同?分析造型手法中整体和细节的关系;请你使用三个关键词描述这件作品。

第三章　描述——艺术批评的基础

描述，是艺术批评的第一步，是对批评对象的经验性和感性形态的记述，同时也包括一些相关信息的传达，如艺术作品的标题、创作者的姓名、完成日期以及艺术品的媒介等。当然更需要观察和记录艺术品的视觉效果，如形状、明暗、肌理和色彩等。如果面对写实或叙事性作品，就要识别并描述主题（作品中出现的是什么或表达的是什么），而所有这些都是对可感知特征的客观记录，是提供客观事实而不是主观看法。

描述能验证艺术批评从业者的文字基本功。在描述中无论是记录观感还是显现细节，都离不开能与观察对象相匹配的文字写作能力，没有惟妙惟肖的描述语言呈现，就不可能在批评文本中再现视觉对象的万种风情，一切与之相关的其他论断也就容易游谈无根，因此描述是为整个艺术批评工作提供论证基础的首要环节，也能向读者告知批评对象的基本情况，为作品接受观众检验和社会评判提供可靠依据。基础不牢，地动山摇，描述的重要性不言而喻。但现实中总会有一些艺术批评从业者轻视描述工作或缺乏基本的文字描述能力，他们更喜欢在缺乏基本描述的情况下，大谈各种高深莫测的理论或堆砌概念词语，这样的艺术批评除了自娱自乐外，是不可能起到任何有益的作用的。所以今天我们更需要从最基本的描述训练入手，培养实事求是的科学工作态度，不断提升基本文字写作能力，使艺术批评中的所有论断都能建立在稳健可靠的实证基础上。

本章概览

关键问题	学习要点
什么是"基本描述"？	陈述视觉信息＋陈述知识信息
如何辨识视觉对象的特征？	描述的要点是捕捉形式特征
如何从结构角度理解对象？	艺术对象是多重因素组合的事物
语义信息与审美信息有什么区别？	易于描述和不易于描述 感官信息与知识信息

第一节 有感有知的基本描述

说出你所看到的视觉现象，是艺术描述的全部内容。为读者提供客观事实而非主观意见，是艺术描述的写作原则。这些事实包括但不限于如下一些内容：

艺术品的名称？创作者的名字？什么时候创作的？使用什么媒介完成的？画的是什么（如树、山、人物、动物、场面等）？当你观看作品时首先注意到什么？你看到了怎样的色彩、形状、线条、明暗关系、肌理、构图？你看到了怎样的制作技巧和完整形式？作品的整体视觉效果或意境如何？这件作品的实际生产过程？这件作品诞生时的历史背景？这件作品的创作者的生活背景和专业背景？这件作品出现时是否有某些特殊原因或重大历史事件？这件作品获得过哪些外部评价？你与这件作品是否有特殊联系？

为更清楚地理解描述工作的内容，可以将上述这些事实分为两类：（1）**物理事实**，即可用眼睛直接看到的批评对象的外观形貌；（2）**背景知识**，即通过学习而获知的与描述对象有关的多种客观信息。这两种描述内容都是先在事物——先于描述而存在的事物，其真实性与描述者的认识和想象无关，描述者在感知和获知到这些事实后只需要如实陈述即可。但因为这二者在来源上有些差别，因此在描述上也有难度的差别：描述物理事实是用文字状写视觉直观现象，涉及两种语言媒介（图像媒介和文字媒介）之间的转换，因此难度明显高于对背景知识的描述，因为大部分背景知识原本就是以文字形式出现的（如名称、时代、历史背景等）。所以，我们可以把对物理

事实的描述称为"记述"——以文字记录非文字的视觉现象;把对背景知识的描述称为"陈述"——以文字复述原本就是以文字形式制作的信息。前者是把"看到"的变成"知道"的,有原创性质(相当于翻译),后者是把他人知道的变成自己知道的,没有原创性质(相当于转述或移录)。有学者对描述工作基本特征有如下概括:

> 一是它的个别性,即它是对各种特殊的个别艺术现象的描绘,而不是对一般法则的概括。二是它的感性具体性,就是说,它往往是用更切近艺术的语言,把它所评论的对象声情并茂、形神兼备地展现在读者面前,使读者犹如身临其境地置身于作品之中。三是它的客观的立场。它不试图对对象做主观的评价、褒贬。①

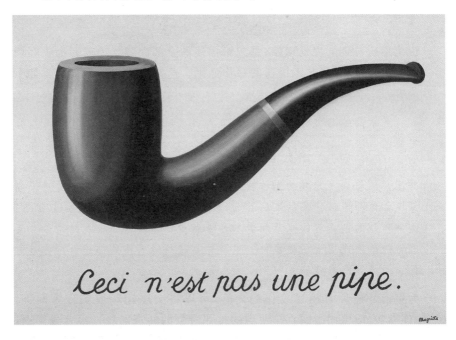

17 雷尼·马格利特《背叛的图像(这不是一个烟斗)》,1928—1929年,布上油画,63.5 cm×93.4 cm,美国洛杉矶艺术博物馆藏。这是一幅名作,画面上的文字"这不是一个烟斗",导致视觉符号与文字符号产生矛盾,前者是画出来的物理图形(烟斗),后者是否认这个图形的意义(非真实的);图像产生感知,文字带来认知,感知与认知是矛盾的。作者自己说过烟斗"只是个符号",是强调认知的重要性,告诉观者不能以画为真,看到的不等于真实的,表达出强调"知道"比"看到"更重要的创作意图。

① 李心峰:《艺术批评的描述解释与规范——一种原批评的构想》,《文艺争鸣》1991年1期,第41页。

一般说来,在感知艺术作品的过程中,是"看到"比"知道"重要(尤其是对一些抽象作品),但如果遇到含义较为复杂的对象,"知道"也就很重要了。就像一个完全没有天文学知识的人很难客观描述他所看到的星空景象一样,对眼前所见事物的一切背景信息完全无知的人,也很难客观描述视觉景象。下面以伯克-怀特①的摄影作品《库尔特·里索博士,莱比锡的城市财务主管,与他的夫人和女儿为避免投降美国军队而服毒自杀》为例,说明在艺术批评中相关背景知识的重要。

18　玛格丽特·伯克-怀特《库尔特·里索博士,莱比锡的城市财务主管,与他的夫人和女儿为避免投降美国军队而服毒自杀》,莱比锡,1945年。

在这幅摄影作品中你能看到什么?倒下的三个人,一男两女,凌乱的桌面,一扇打开的窗子,落在地上的一张纸……眼光敏锐的人或许还可以看到其他细节。虽然把这些现象用文字书写出来,也是一种客观描述,但这样的描述不能告诉人们,照片里到底发生了什么事。我们想知道这个照片的内容,还需要了解另外一些不能从画面上直接看到的信息。好在这些信息已经出现在图注上,即:

① 玛格丽特·伯克-怀特(Margaret Bourke-White,1904—1971),美国新闻摄影师,第一位战地女摄影记者。

摄影师:玛格丽特·伯克-怀特;作品名称:库尔特·里索博士,莱比锡的城市财务主管,与他的夫人和女儿为避免投降美国军队而服毒自杀;拍摄地点:莱比锡;拍摄时间:1945年4月20日。

图注是一种最简单的信息描述形式,在很多情况下,读者离开图注就看不懂画面。一个完整的图注,能够提供有关作者、作品名称、创作时间、媒介材料、安置或收藏地点等重要信息,对读者理解作品有很大帮助。只是多数图注都比较简略,如果还想获得更详尽的信息,就需获取更多的知识性内容,如下面几段文字:

(1)莱比锡的副市长和财务主管里索倒在桌子上,他的妻子琳达和女儿雷吉纳则倒在椅子上。为避免被包围该城的美军第69步兵团和第9装甲兵团所俘获,他们在莱比锡新市政大厅吞服氰化物自杀,雷吉纳的臂上还戴着德国红十字会的救生臂章……里索自杀的镜头被罗伯特·卡帕(匈牙利摄影师)、伯克-怀特和李·米勒(美国女摄影师)以及美国通信部队等多人拍摄。

(2)纳粹帝国被粉碎后,出现过三次自杀高潮。第一次发生在1945年1月初,当苏联军队驾驶战车攻入纳粹德国的东普鲁士和西里西亚,并开始控制曾被纳粹统治的这片领土时。第二阶段是在四五月间,那时有很多纳粹官员(包括高层和低层的纳粹信徒)自杀。最后阶段的自杀行为发生在同盟国军队到来之后。这些自杀有着特有的动机,其规模表明,自杀者有着共同的行为模式和集体情感,对纳粹德国的战败感到恐惧和焦虑。

(3)玛格丽特·伯克-怀特(1904—1971)是一名美国纪实摄影师,她最知名的事迹是第一位被允许拍摄苏联的外国摄影师、第一位女性随军记者(第一位被允许在战区拍照的女性摄影师)和第一个为亨利·鲁斯的《生活》杂志工作的女性摄影师,她的照片出现在该杂志的封面上。她在首次出现帕金森综合征症状十八年后死于该病。

以上(1)以简要文字描述了照片中自杀人物的身份和行为动机;(2)提供了照片中事件发生的社会背景;(3)是对摄影作者的简介。这些非直观的信息为理解这幅照片提供了知识背景,回答了谁拍摄的、拍摄的是什么和在什么情况下拍摄的等具体问题。从这个案例可知,在艺术批评中实现完整描述是有一些条件限制的。首先,描述对象要有被描述的潜能,对过于简单的、一目了然的事物没有详加描述的必要;对过于复杂的、无论直观信息和

背景信息都缺乏可证性的作品,也很难描述清楚。因此选择怎样的视觉对象进行描述,是开展描述工作首先要考虑的事。如下面对中国古代名作《五牛图》的描述既清楚又生动:

> 看来各自独立,但是行进的变化颇有趣。一开始是遵循由右向左的方向缓缓行进,到了中央第三头牛,忽然成为正面,行进的方向与速度都中止了,仿佛向画面外的观赏者一照面,画面独立成静止的镜框式的舞台。然后,到第四头牛,一方面保持原有行进的方向,继续由右向左发展,另一方面却利用牛的回头,造成一个转折的空间,经过这一转折,才又恢复结尾第五头牛继续由右向左的暗示。①

没有华丽词句,仿佛在用朴素语言如实记录画面,但却深有匠心。试想,一幅画中的牛怎么能有行进、速度感、中止和转折呢?作者使用了文学上的拟人手法,而这并非纯然依靠想象力的发挥,而是与艺术史知识有关②。所以,尽管描述工作具有很强的客观属性,但任何描述都只能是描述者的描述,会体现艺术批评从业者的专业素养,所述即所见,所见即所知,胸无点墨就很难了解书法,不通音律就很难接受交响乐,不同的观察能力和知识储备会导致不同水准的艺术批评文本的出现。比如下面几段文字都是对丁绍光③作品的描述:

(1) 在粗细均匀的线条中,突出其所构成形态的线的力度、线的走向、线型自身的性质。为了强调线的感染力,他常常喜欢把线排列在一起,有秩序地反复重现,形成很好的艺术效果。④

(2) 他表现女性的手臂、手肘处,常是用有力度的线条绘出的尖的三角形,与女性柔美的躯体形成刚与柔的对比。⑤

(3) 他借鉴和运用了很多传统艺术的元素,如彩陶、青铜器、漆器、画像石、壁画等。他追求的是一种充满着运动感和生命活力的线条。

① 蒋勋:《美的沉思——中国艺术思想刍论》,上海:文汇出版社2005年版,第228页。
② 赵孟頫在此画跋语中说到陶弘景的故事,就已在说明这五头牛与人事有关。清《石渠宝笈续编》中说五牛有"龁者,昂首者,耸立者,喘者,络首者",今人研究中也有"以牛喻自己兄弟五人"的说法,见故宫博物院编:《故宫博物院50年入藏文物精品集》,北京:紫禁城出版社1999年版,第302页。
③ 丁绍光(1939—),美籍华人画家,善线描重彩。
④ 杨永善:《在传统基础上拓展——丁绍光绘画散论》,《文艺研究》1999年第1期,第127页。
⑤ 尹雯:《丁绍光重彩画的民族审美意识特征》,《中国文化研究》2000年第2期,第84页。

19　丁绍光《待嫁的新娘》,1999年,绢本设色,109 cm×91.7 cm,私人收藏。

（4）他的线不同于传统的线描,而是更重视线的整体形态和力度,不过分强调线的起笔落笔和粗细变化,与景泰蓝的掐丝有着异曲同工之妙。①

以上(1)关注线条的力度走向和排列方式;(2)关注到三角形和刚柔对比;(3)关注到传统艺术元素、运动感和生命活力;(4)关注到线条与景泰蓝掐丝的相似处。这几位作者面对的是相同的视觉对象,但每个人经过观察

① 李卉:《中西融合开新风,工笔重彩绘永恒——解读丁绍光的绘画》,《华人世界》2011年第2期,第124页。

之后所描述出来的各有不同,这就是批评家个体的差异使描述结果产生了差异。批评文本撰写者的观察角度、评价立场、艺术素养和专业水准差别越大,其描述结果的差异也会越大。

第二节　辨识特征的精准描述

　　特征,是一事物不同于他事物的区别点。虽然通常表现为局部现象,但这却是能够代表全体的局部现象;描述特征,就是描述事物全体。就像鲁迅所说,"要极简省的画出一个人的特点,最好是画他的眼睛……倘若画了全副的头发,即使细的逼真,也毫无意思"。① 公安刑侦手段中,有一种模拟画像,是根据受害人和目击者事后对嫌疑人的口头描述,由专业人员画出嫌疑人的相貌。在这个过程中,目击者对嫌犯相貌描述的准确性,是成功制作画像的基础。据说知识层次高、阅历丰富的人具有较强的观察能力,能够用较准确的语言描述犯罪嫌疑人的外貌特征,甚至描述出气质特征。但一些小孩、老人或文盲,常常说不出人像特征。由此可知,描述视觉对象的前提,是具备辨识特征的能力。

　　艺术批评对象会比犯罪嫌疑人的长相复杂得多,从认识规律上看,事物越复杂,越需要通过捕捉特征去认识它,这可以算是一种以点带面的表现手法。《水浒传》中使用绰号去刻画主要人物,取得以少胜多的效果,如青面兽杨志、黑旋风李逵、及时雨宋江、花和尚鲁智深、豹子头林冲等,每一个绰号都是对人物相貌、身份、个性等特征的鲜明表达。中国古代的民间艺术家也知道视觉特征的重要,他们编出画诀用以指导创作,如"画将无脖项,画少女应削肩,佛容要秀丽,神像需壮伟,仙贤意思淡,美人要修长,文人如颗钉,武夫势如弓"。② 丹纳认为艺术品的本质就是表现对象的基本特征,至少是重要的特征,表现得越占主导地位越好,越鲜明越好。③ 古代画论中将不同画家的作品分别称为"曹衣出水"和"吴带当风"④,"文革"时期艺术作品的样

　① 鲁迅:《南腔北调集·我怎么做起小说来》,《鲁迅全集》第4卷,北京:人民文学出版社1981年版,第513页。
　② 王树村编著:《中国民间画诀》,北京:北京工艺美术出版社2003年版,第16页。
　③ 丹纳:《艺术哲学》,傅雷译,北京:人民文学出版社1983年版,第14—15页。
　④ "曹衣出水"指中国北齐画家曹仲达(生卒年不详)创造的一种衣纹描绘手法,表现衣服紧贴身体像刚从水里捞出来一样。"吴带当风"指唐代画家吴道子(685—758)所描绘人物服装和佩带起伏飘逸,将被风吹起来一样。

式,在后来被普遍称为"高大全"和"红光亮"①,都是对某种艺术特征的准确和鲜明的描述。特征,是文本描述的重点,抓住特征就是抓住了全部。有学者对刘小东的作品进行描述:

> 譬如作品《自古英雄出少年》,男女青年面对着面,眼神却像没有看到彼此般空洞,画面虽然仍是叙事的情节,却不明朗;作品《晚餐》中几乎所有人的目光焦点都在画外,视线都不在一处,避开彼此的目光。纵观他的所有作品,几乎都有这种特点,画中人物面向观众,目光却没有看向任何人,而是凝重而深远地直接落到观者身后某个不为人知的地方。②

20　刘小东《自古英雄出少年》,2000年,布上油画,200 cm×200 cm。

① "红光亮"和"高大全"是用来描述中国"文化大革命"时期(1966—1976)审美理想的专有名词,表现为造型高大健壮,色彩红艳光亮,美学形式圆满乐观,是当时各种文艺形式的共同特征。
② 吴小玲:《浅析刘晓东绘画中的写实叙事》,《潮商》2012年第4期,第92—93页。

这篇批评文本只拿"眼神"来说事,正是抓特征的描述手法。所以尽管艺术批评中的描述当以客观实录为基本原则,但这并不意味着巨细无遗、平铺直叙和面面俱到,而是只能描述该描述的——观察对象的视觉特征。

第三节 对潜在结构的认知

任何艺术批评对象,都不会由单一元素组成,除了直观视觉现象和相关背景知识,还存在一种潜在的但又实际起作用的整体视觉关系,这通常称为艺术品的"结构",它是指一个系统或事物之中相互关联的元素的排列或组织方式,通常不会以显性的表面效果被观察到,而会以潜在形式对一切显性的视觉元素起支配作用。这就像一幅绘画作品在表面上是物理形态的形状、色彩、明暗、肌理、媒介材料等,但所有这些东西是如何组织到一起的?为什么是这样的组合而不是那样的组合?这就需要观察者透过表面现象去发现它,还要使用文字对它清晰地描述,这种看似隐藏的组织手段对视觉艺术的重要性,能超过一切表面现象,所有外在的形色肌理等都是在其支配下才发挥视觉作用的。结构关联一切,结构支配一切,即便是一幅简单的静物画,也会有复杂的多种因素的调配,比如题材、主题、形式语言、作者情况、创作背景、接受者情况、艺术史地位等。这些因素存在于一个特定的结构关系中,它们的综合效应决定了这件作品的价值。图 3-1 是可设想的塞尚作品结构关系图。

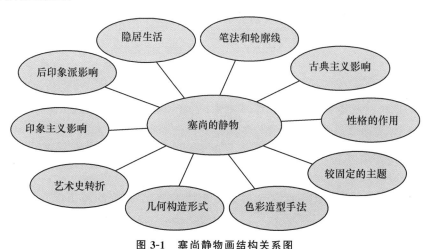

图 3-1 塞尚静物画结构关系图

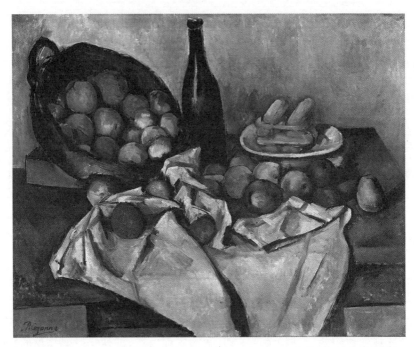

21　保罗·塞尚《一篮苹果》，1895 年，布面油画，65 cm×80 cm，美国芝加哥艺术学院藏。
塞尚是西方艺术史中里程碑式的人物，其作品画面上的几何构造形式有明显的主观变形倾向，他在这幅作品中就有意识地改变了绘画的科学透视效果，桌面是错位的，光源是散乱的，所有造型都是近几何形的。

这样简单的静物画也能枝蔓横生，蔚为大观，说明结构关系普遍存在于各类作品中。下面是对《英国病人》一书的评论，虽然是文学书评，但其简洁的结构分析方法，仍然值得学习：

> 一名英国人因坠机全身严重灼伤，逐步走向死亡，一名加拿大籍护士执意随侍病榻，悉心照顾；她家庭的一名世交，原是一鸡鸣狗盗之徒，现在脱胎换骨成为一名军情间谍；还有一名在英军中服役的锡克教士兵，他负责拆除德国暗藏的炸弹与地雷。这几个人物刻画得如此生动传神且独一无二，以至于他们看起来就像是镶嵌画里的人物，分别代表纯洁、激情、失落和坚忍。①

短短一段文字把头绪复杂的故事概括为：四个人物的经历——各有象

① 查尔斯·麦格拉斯编：《20 世纪的书》，朱孟勋等译，北京：生活·读书·新知三联书店 2001 年版，第 723 页。

征性;两个重要细节——空战和拆除炸弹引信;一个思想内涵——人性。这种勾勒大框架的文字描述是一种结构描述法。艺术批评中也常见这种结构描写法,如尹吉男对中国当代艺术的基本史实和演变过程的概括描述:

> 1985年以后,一些年轻学生追随西方现代派特别是后印象派以来的各种风格。他们都是有组织,有宣言,有点像"文革"的红卫兵、知青。这次爆发到1987年、1988年进入低谷,因为能尝试的都尝试完了,但并没有新东西出来。1988年,徐冰、吕胜中在中国美术馆办了一个展览,尝试新方式,提供一种中国的方式。比如徐冰重组汉字做成天书,吕胜中用民间符号做壁画和剪纸。这次展览被称作"新潮艺术的转折点",提供了一种新的可能,但是在当时并没有成为主流。1988年底1989年初,"现代艺术大展",把"85新潮"以来的各种倾向作了一个总结,被称作新潮艺术的"终结""谢幕礼"。1990年代初,参与"85新潮"的一部分人开始转向借用"文革"资源,"政治波普"开始出现。更重要的是,1960年代出生的一批人开始崛起。他们与新潮艺术有很大差异,这批"新生代"喜欢与集体叙事无关的个人行为,他们没有组织,没有宣言,没有群体。他们的艺术作品的自传性很强,去画自己熟悉的生活、琐事,自己身边的人,恋人、父母,"近距离生活"。他们不画遥远的历史、遥远的边疆、少数民族、农民。他们不会体验与自己无关的生活。然后到了1993年,中国艺术发生了大变化,从内部事件变成国际事件。当时有几十位中国艺术家在1993年威尼斯双年展上集体亮相。在此前后,新生代艺术家已经参加美国的拍卖,市场进入国际化。①

上面这段文字从宏观角度描述了中国艺术在1985年之后出现的一系列变化,这虽然不是对单一艺术品的描述,而是对广阔时空中某项艺术运动的描述,但仍然能体现出对所描述对象的潜在结构的清晰认知,这种结构按照时间先后顺序是:1985—1989年新潮美术由盛转衰;1990—1993年新生代艺术家出现,他们的艺术追求与热衷于历史政治题材的新潮美术成员恰好相反,是表达个人生活。而真正的艺术新语言出现在1993年以后,中国艺术家借助这些新语言进入国际艺术市场,也从整体上完全脱离了以1985年新潮美术为代表的时代风格。简短的描述包含了大量历史信息,呈现出这场艺术运动的大致结构。察知和理解这样潜藏于大量表面现象后面的艺

① 尹吉南口述:《中国当代艺术正在玩死自己》,记者程绮采访,2006年11月16日《南方周末》。

术运动轨迹,可能需要某些**预设知识**(如艺术史或某种艺术理论),但最重要的仍然是对历史事实的深度观察。也就是说,在艺术批评中,无论描述单一艺术品还是描述宏大艺术运动,以能观察到的事实为基础都是不容质疑的前提。

第四节　语义信息和审美信息

我们眼前的任何事物,都会包含某种信息,因此看图与看书一样,是一种试图获取存在于视觉对象中某种潜在信息的行为。艺术作品通常包含两种信息:(1)通过形式表达的题材、主题、思想、情感等内容,被称为语义信息;(2)物质形式本身的视觉美感,被称为审美信息。① 语义信息是对于创作者和观赏者都有相同含义的信息,也就是发出信息的人和接收信息的人,能在相同理解力的基础上对信息内容有一致的看法,而且这种看法可以通过不同形式加以表现而不损失其意义。审美信息没这么简单,因为审美活动不是为获得概念或理性的认识,而是要获得无法脱离表面现象的美感信息,所以这种信息与传递信息的物质载体及接受信息的感觉器官是连在一起的,其中任何一个条件有变化,美感信息就会改变②。由于绝大多数艺术作品会同时包括语义信息和审美信息,艺术批评中的描述内容也就自然会

① 这里使用的语义信息(Semantic Information)和审美信息(Aesthetic Information),是信息论美学(Information Aesthetics)中的通用概念。信息论美学是西方学者为建立理性、客观的美学理论而创立的一种科学研究方法,主要特征是使用信息统计方法研究美学问题,在20世纪50年代先后出现在法国和德国,后来传播到许多国家。代表人物有法国的莫尔斯(Abraham Moles,1920—1992)和德国的本泽(Max Bense,1910—1990)等。其主要内容包括:(1)一切美的现象都是信息。艺术家是信息发送者,创作素材和创作过程是信源和编码,观众、听众或读者是信息接收终端,他们的感受系统是传递通道,欣赏过程是解码。(2)在一般信息论的语法信息(物质属性)和语义信息(内容与含义)之外,还存在第三种信息——审美信息。(3)艺术信息量等于"独创性",与观赏中的"可理解性"成反比;独创性越高,信息量越大,可理解性就越小,也就越不容易被接受。所以艺术品不能完全是独创的,因为那就意味着不可理解,但也不能完全没有独创,因为那样对接受者来说就毫无新鲜感。(4)用计算机方法寻找独创性与可理解性相统一的最佳值——先把美分解为一系列能在计算机指令中加以辨识与计算的基本符号,再通过计算机对众多读者进行审美接受的测定,最后找到作品新颖度与可理解性之间的最优比例。信息论美学为美学研究开辟了新的方向,其研究结果既适用于艺术观赏,也适用于艺术创作。

② 法国传播学者莫尔斯指出:"审美信息是不可翻译的,它不属于普遍性象征一类,只关系收报人和发报人共有的知识一类,原则上不能翻译为另一种'语言'或逻辑符号(象征)系统,因为传达这种信息的另一种语言根本就不存在。可以把审美信息看作是某种为个人特定的信息。"(涂途:《信息论美学和"审美信息"范畴》,《文艺研究》,1998年第6期:第145页。)

涉及这两部分。从写作难度上看,如果描述对象是"八女投江"或"地道战",描述起来就比较容易,因为其中有故事(语义信息),而故事是可以用语言准确叙述的。但如果描述对象是毕加索的人体绘画或康定斯基的抽象作品,描述起来就不那么容易,因为它除了点线面和色彩(审美信息),完全没有故事情节,描述只能纯然依赖于描述者个人的直观感受。一般来说,语义信息往往体现在艺术品的**题材**和**主题**中,是作品的内容信息,相当于前面说的"背景知识";审美信息往往体现在艺术品的结构形式和表面效果中,相当于前面说的"物理事实"。若以书法为例,就是每人写出的字都不一样,认识这个字,是获知语义信息;发现这个字什么地方写得好看,是获知审美信息。历史上所谓"颜筋柳骨"正是对不同书法家作品的审美信息的特征描述。下面两段话来自不同批评家对同一位艺术家的评论:

(1) 华丽的幻景掩盖着忧郁,就是他驱车在环城路上看着车窗外的城市景观那样,虽然华丽却是遥不可及,这种遥远不只是视觉距离,也是心理的距离,人正是被这种华丽所隔绝,它隔绝了人与自然,也隔绝了作为自然的一部分的人性本身。①

(2) 城市中的街道是流动的、时隐时现的,只有在天地之间那暮色中初绽的华灯,依稀成为确定方位的路标,为画中的一派苍茫增添了若干清晰的意象。这确实是一种独特的城市经验……在这里,街道成为河流、成为梦想、成为确立自己在城市中的位置以及由近及远的人生距离的场所。②

引文(1)认为作品表达的是"忧郁",(2)认为表达的是"人生梦想"。虽然忧郁与梦想有相似之处(如梦想没有实现就会忧郁),但两个概念之间还是有微妙的差别,至少在想象力的方向上有差别。可见对艺术批评家来说,对审美信息的判断是不同的。有些作品可以没有语义信息,如无标题音乐或抽象绘画,但没有审美信息的艺术是不能存在的。审美信息是可视的,有**可指认性**,它只存在于接收者的眼睛和心理感受中,不是通过看书或查阅资料就能获得的。从接受角度看,一般说"看不懂"或"听不懂",都是因为不能获得审美信息所致,而不能感知审美信息,也就等于不接受艺术本身。看电

① 易英:《偏锋》,长沙:湖南美术出版社2005年版,第256—257页。
② 殷双喜:《现场——殷双喜艺术评论文集》,石家庄:河北美术出版社2006年版,第311页。

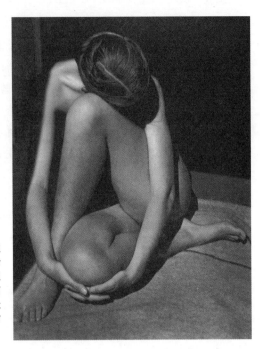

22　爱德华·韦斯顿《裸体》，1936年。这幅作品没有复杂的语义信息，只有与生命感受相联系的优雅形式和审美信息。但从观赏者角度看，纯自然的眼光是没有的，因此即便面对自然事物，仍然会在社会文化观念的干预下产生各式各样的审美评价。

影走神，听交响乐睡觉，听到咿咿呀呀的京剧把耳朵堵起来，都是拒绝接受审美信息的表现。

　　语义信息与审美信息会产生冲突。比如，一件作品的语义信息太重要、太丰富或太离奇，接收者的注意力会被它吸引，因而忽略审美信息。反之，如果作品的语义信息很简单，读者注意力就会转移到审美信息。所以，很多大艺术家会在创作中有意减弱语义信息，只画简单题材，以突出个人审美创造成果。另有一些艺术家热衷描绘"重大题材"或"深刻主题"，也是为将读者吸引到对复杂语义信息的关注中去，从而有效遮蔽相对贫乏的审美创造力。站在专业立场上看，审美信息是必不可少的描述对象，也是判断艺术价值的首要因素，因为只有审美信息才是艺术的独有价值所在。但在具体社会条件下，人们判断艺术品常常不依据审美信息而是依据语义信息，这是因为，语义信息多包涵社会、人生或知识领域的内容，与现实生活有更紧密的关联，较易于被多数人接受和理解。

本章小结

- 艺术批评中的简单描述,是指通过语言文字准确表达眼睛直观看到的视觉现象,以及头脑中了解到的与这种现象有关的普遍知识。这就要求描述者必须具备敏锐的视觉感受力和一般意义上的专业知识。

- 任何人都无法巨细无遗地描述全部所见,描述只能是对某种有意义的或显而易见的视觉特征的描述。能抓住特征进行描述,就是准确描述。

- 由于大部分艺术研究对象都是多元素集合体,因此在描述研究对象时,不但要关注外部视觉现象,还需要分析和考察这种现象背后的形式结构关系。只有这样,才能较全面地认识和理解事物。

- 大部分艺术作品都包含语义信息和审美信息,语义信息较易识别和理解,审美信息不易识别和理解。审美信息是艺术品的核心价值所在,是艺术批评的研究重点和难点。

- 语义信息与审美信息有统一性,也有排斥性,减弱语义信息可以突出审美信息,而有意强化语义信息(创作重大主题)是为弥补审美创造力不足的常见手法。

名词解释

1. 描述:用文字如实记录眼睛看到的而不是脑子里想到的东西。
2. 文本:一切可以被阅读和解释的书面语言形式。
3. 语义信息:与知识体系有关的、可以用语言文字准确陈述的客观叙事。
4. 审美信息:与个人直觉有关的、用语言文字很难准确描述的外观形式。
5. 可指认性:用文字描述视觉对象时,在被描述物上能找到的物理依据。
6. 题材:艺术表现对象的类别,如静物、风景、人体等。
7. 视觉元素:能作用于视觉的形式元素,如点、线、面、色彩等。
8. 实证研究:能提供实际证据的研究。
9. 预设知识:为掌握某种知识而需要事先知道的某种知识。
10. 主题:创作者调动一切手段最想表达的东西。

选择题

1. 艺术批评中的基本描述主要是指（ ）
 A. 记录个人情感　　　　　B. 记录研究成果
 C. 记录视觉所见　　　　　D. 记录心理感受
2. 艺术作品的"语义信息"常常体现为（ ）
 A. 独到理解　　　　　　　B. 审美感受
 C. 情感表达　　　　　　　D. 题材与主题
3. 艺术中的"审美信息"主要是（ ）
 A. 美感形式　　　　　　　B. 情节内容
 C. 主题思想　　　　　　　D. 艺术知识
4. 艺术家创作"小题材"有利于（ ）
 A. 文化表现　　　　　　　B. 降低成本
 C. 制作简易　　　　　　　D. 突显审美信息
5. 最能体现艺术作品核心价值的是（ ）
 A. 读者信息　　　　　　　B. 作者信息
 C. 审美信息　　　　　　　D. 语义信息

简答题

1. 什么是艺术批评中的基本描述？
2. 语义信息与审美信息有什么区别？

延伸阅读

（1）居伊·德波:《景观社会》,王昭风译,南京:南京大学出版社2006年版。

（2）鲁道夫·阿恩海姆:《艺术与视知觉》,滕守尧、朱疆源译,成都:四川人民出版社2006年版。

图片描述

23　葛饰北斋《神奈川冲浪里》，1831年，套色木刻，25.7 cm×37.8 cm，伦敦英国国家博物馆藏。
你从这幅画中看到了什么？你知道作者葛饰北斋①的艺术史地位和创作背景吗？这幅画属于哪一个艺术流派的作品？使用了怎样的形式手法？你能用500字描述你对它的观感和你知道的相关背景资料吗？

①　葛饰北斋(1760—1849)，日本江户时代的浮世绘大师，对19世纪下半叶的欧洲艺术有重大影响。《神奈川冲浪里》是他最著名的代表作。

24 马蒂斯《穿蓝色衣服的女人》,1937 年,布面油画,92.7 cm×73.6 cm,美国费城艺术博物馆藏。你从这幅画中看到了什么?你知道作者马蒂斯①的艺术史地位和创作背景吗?这幅画属于哪一个艺术流派?使用了怎样的形式手法?你能用 500 字描述你对它的观感和你知道的相关背景资料吗?

① 亨利·马蒂斯(Henri Matisse,1869—1954),法国现代主义代表画家之一,野兽派创始人,善于使用平面色块与灵活线条作画。

第四章　解释——艺术批评的核心

什么是艺术批评的特质？不是描述，不是分析，不是判断，是解释！

解释的意义，在于能将视觉信息转换成文字语言信息，这样就能让一切视觉艺术创造尤其是复杂晦涩的艺术创造，进入更容易获得普遍理解的知识领域，以产生更多的艺术接受者。

艺术批评的一大用处，就是将研究对象的潜在信息转换为读者所理解的明确信息，由此联系起创造者与接受者，起到普及艺术知识和传播艺术信息的社会作用。所以，向普通读者解释某种艺术现象是艺术批评的工作目标之一。在艺术批评中，研究对象仿佛是有特定编码的情报信息，解释工作仿佛是破译员对情报信息的解码过程，只有通过解释环节，特定编码才能呈现出普遍可理解的状态，艺术才有了在世间长存的真正生长力。能够通过解释手法揭示研究对象潜在信息的人，是艺术批评从业者，他们在某种意义上是艺术家的发言人和观众阅读的引导者。

没有解释就没有艺术批评，有了解释也未见得就是好的艺术批评。比解释本身更有决定意义的，是解释的合理性。这个理，是指"人情物理"（自然原理和社会原理），任何解释，要合于人情物理才有说服力。这样的解释，是艺术批评的核心所在。

本章概览

关键问题	阅读要点
为什么说"解释"是艺术批评的核心?	解释的意义与侧重点
解释者需要怎样的社会立场?	读者本位而非作者本位的重要性
如何去发现研究对象的深层意义?	发现对象即是发现自我 呈现意义需要众多合力
什么是另类解释?	非主流看法的价值
什么是过度解释?	过度解释的主要原因
艺术解释是双刃剑吗?	解释的正反两方面作用

第一节 批评即解释

解释,也叫"阐释",是指对复杂难解问题的合情理解答,它是艺术批评写作的核心技能。如果可以为"艺术批评"起个别名,不妨称其为"**解释学**";如果可以为"艺术批评家"起个别名,不妨称其为"解释家"。

从常理看,凡需要解释之物,不是歧义多,就是不好懂,也可能是非常态。所以,对于以解释为职业的人来说,费解难懂的事物是他们的好朋友。越是不易被普遍了解的事物,解释空间越大,解释的可能性越多,解释的失误率也越少(对歧义丛生之物来说,各种解释都说得通)。如果一幅是齐白石作品,一幅是毕加索作品,哪一幅画更需要解释呢?显然是后者。而且就算解释错了,也不容易被识破。古代有这样一个笑话:

> 有人惯会说谎,其仆每代为圆之。一日,对人说:"我家一井,昨被大风吹往隔壁人家去了。"众以为从古所无。仆圆之曰:"确有其事。我家的井,贴近邻家篱笆,昨晚风大,把篱笆吹过井这边来,却像井吹在邻家去了。"一日,又对人说:"有人射下一雁,头上顶碗粉汤。"众又惊诧之。仆圆曰:"此事亦有。我主人在天井内吃粉汤,忽有一雁坠下,雁头正跌在碗内,岂不是雁头顶着粉汤?"一日,又对人说:"我家有顶漫天帐,把天地遮得严严的,一些空隙也没有。"仆人攒眉道:"主人脱煞扯这漫天谎,叫我如何遮掩得来?"(《笑林广记——谬误部》)

在这个笑话中,仆人解释能力很强,但也无法解释过于诡异的现象。遇

到完全不合理的事情,伟大的解释家也没有办法了。可见解释是需要条件的,这个条件是解释对象可以不合常态,但要合乎常理,完全不合常理的事物,不能提供解释的可能性,也就无法解释了。从研究角度看,最适于解释的对象,应该介于易解和难解之间。一看就懂,一望即知,没有悬念,没有疑惑,就不需要解释;晦涩难解,诡如天书,也不容易解释成功。有经验的创作家,提出"妙在似与不似之间"的创作理论,这个理论也很适合艺术批评。很多艺术作品都是既有常态形象,也潜藏某种审美理想,这种易解与难解相结合之作,可为批评家提供广阔的解释空间。如下例:

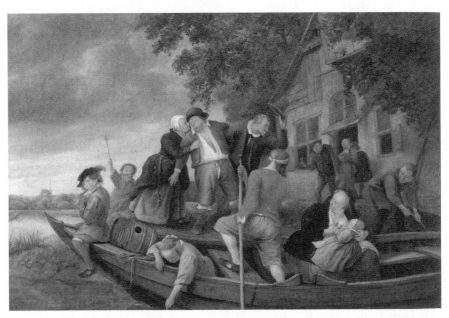

25　简·斯蒂恩《快乐返家》,1670—1679 年,布上油画,68.5 cm×99 cm。荷兰阿姆斯特丹博物馆藏。

《快乐返家》画面中,一条运河边上的小酒馆前有一船人。这些人看上去很滑稽,他们举止粗俗,正在饮酒作乐,人物身后是一座小镇……其实斯蒂恩的此类作品带有潜台词,具有警世作用:某种不太好的举止看起来可能很有趣,但其实提醒着人们不应该这样做。这幅画的寓意很明显,尤其是通过画中那位醉倒在船边呼呼大睡的妇女所表达的含义。睡觉,特别是喝酒喝到不省人事,总是和懒惰、碌碌无为以及好逸恶劳相关。传统上总是用一名沉睡的妇女来象征这种懒惰与

倦怠的恶习。①

没有这番解释,读者不容易看出一个醉倒的女人形象的讽喻意义,是批评家的解释文字帮助我们理解了图像的语义内容。而另外一类解释会指向作品形式,也就是意在阐发作品的审美信息。如下面两例:

(1)这幅肖像的主人是康维乐,一个支持毕加索新画风的经销商,已经被粉碎为各种斜面和形状,这是从各种不同角度观看的结果。部分清晰显现的棕色、灰色和黑色忽隐忽现,躯干上部出现的白色斜面,与他紧握的手连接成一个圆环。

(2)马蒂斯利用圆形结构画的作品《舞》,表面上看,只是五个人环绕在一起,通过分析,我们看到,环形分别是由五个人的手臂、头部及躯干组成,得到了三个不同节奏的环形组合,因此韵味十足。②

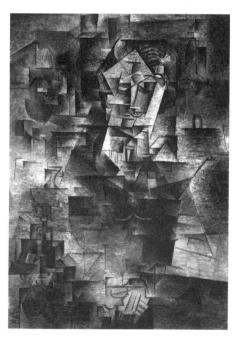

26　毕加索《丹尼尔·亨利·康维乐的肖像》,1910年,布上油画,122.9 cm×82.6 cm,美国芝加哥艺术学院藏。这样的作品不容易被大多数普通观众理解,因此专业意义上的解释工作很重要。但解释的目标是化繁为简,使难懂变成好懂,这是对评论者学术能力的真正考验。如果反过来,将简单的东西说得很复杂,深不可测,通常是解释者学术能力偏低的反映。

①　上海博物馆编:《伦勃朗与黄金时代——荷兰阿姆斯特丹国立博物馆藏珍》,上海:上海世纪出版股份有限公司2007年版,第74页。
②　黄德基、陈晓鸣编著:《构图及图形意义》,昆明:云南美术出版社2001年版,第77页。

27　亨利·马蒂斯《舞蹈》,1910 年,布上油画,260 cm×391 cm,俄罗斯圣彼得堡博物馆藏。

　　艺术批评中的解释大都指向两个问题:**(1) 作品承载的社会生活内容及意义**;**(2) 画面美学形式**。前者是对语义信息的研究,较容易完成,研究者可以在其他学科(如美学、社会学、心理学等)的知识背景上进行;后者是对审美信息的研究,涉及**形式构成**等技术知识,因此更需要专业眼光。一般说来,没有创作经验的理论家,不容易获得这种专业眼光[①],也就很难在形式方面有所发现。好在不懂形式只会影响审美判断,而不了解内容会影响事实判断。虽然审美判断相当重要,但它无关是非,就算有些说不清楚也不算犯错误,但事实判断有对错之别,弄错了就很不好。

　　油画《戴金盔的男子》(见 07 图)曾被认为是伦勃朗的真迹和代表作,于是世界各地的艺术爱好者怀着崇拜的心情观摩它,各种艺术出版物也对它进行过不计其数的分析和评论。但在 1985 年,学者们经过认真鉴定得出惊人且可靠的结论:此画不是伦勃朗画的,而是伦勃朗的一个学生画的。这样,以前针对这幅作品的大量解释就不可信了,因为这些解释都是在论述伦勃朗的风格和成就。

　　① 艺术实践经验是理解艺术形式的必要基础,没有接触过艺术实践的人,很难真正理解艺术形式的奥秘,其研究往往流于纸上谈兵,也不会有真正的理论价值。

第二节　读者本位的批评立场

一切艺术信息的呈现,都取决于观众对作品的理解与接受程度。这就是说,观众看到什么,你的作品里就有什么,读者的感知就是作品的含义。艺术批评从业者也是读者之一,艺术批评从业者对作品的解释,代表着读者一方对作品的理解。虽然在解释中也应该考虑创作者的想法,但最终结论一定是读者做出而不是创作者做出的。这方面最明显的例子,莫过于《红楼梦》研究,其研究对象只是一本小说,但研究结果已经构成了一门庞大的学问——红学。所以有学者戏言,如果曹雪芹哪一天忽然起死回生,一定会大吃一惊,因为他不可能想到他的那本小说里有那么多内容。还有学者说,曹雪芹如果想表达这么多内容,他就不会写小说,而是要写百科全书了。

解释内容超出解释对象本身的条件,不是画蛇添足,也不是无中生有,而是**艺术传播**中的正常现象。这是因为作品信息的存在和呈现,不取决于作者怎么想,而取决于读者怎么看,信息终端是接收方,其对作品的理解只要能自圆其说,就会成为被普遍认可的确定内容。在这个意义上,解释因其

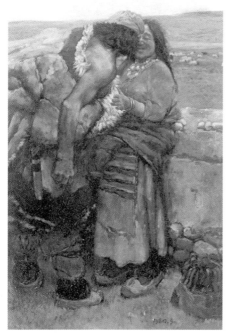

28　陈丹青《牧羊人》(西藏组画之一),1982年。中国当代油画经典作品之一,有无数评论和赞誉。作者对这些评论和赞誉不很赞成,但社会认可往往与作者愿望无关(其实更多见的是作者自我感觉良好,但社会并不认可)。这种社会普遍看法来自作品外部,但一旦形成某种舆论,就会像作品本身一样有强大的生命力,至少会与作品难解难分,成为作品不可分割的一部分。

能赋予创作以某种意义而成为创作的一部分,艺术创作家可能不承认有违他创作意图的解释,但他们通常很难改变由接受方确定的事实。如观众普遍认为陈丹青的《西藏组画》是中国现代艺术史中里程碑式的作品,陈丹青自己却有另外的看法:

> 作为影响——假如真有影响的话——《西藏组画》是失败的,至少是未完成的。我们因缘际会撞上时代,但没有延续并展开当初的命题,构成坚实的文化脉络……20世纪80年代的所有探索是真挚的,但都很粗浅,是急就章,它填补了"文革"后的真空。我的《西藏组画》实在太少了,一共七幅,算什么呢?居然至今还是谈资,我有点惊讶,但不感到自豪。①

29　王洪义《黎明》,2008年,布上丙烯,160 cm×160 cm。

① 陈丹青口述:《"未完成"的〈西藏组画〉》,《新京报》2004年11月20日。

作者本人不认可社会称颂,社会称颂也不会因此改变[①],正如本人不认可社会批判,社会批判也不会因此减轻一样。可见作者感觉是 A 而读者感觉是 B(还可能感觉是 C、D、E 等)的情况是很常见的。拙作《黎明》(图 29)中的人物形象略有变形,展出时就有观众说画中人物脑袋那么小,是暗喻四肢发达头脑简单,其实创作者并没有那样的想法。但读者的理解会超出作者的思考,这不仅因为作者只有一个而读者有很多人,还因为这些读者会因为各自生活阅历和知识背景的不同而有不同的理解方式,更何况视觉对象不像语言文字那样有相对明晰的含义,因此无论正解还是误解都在情理之中。艺术品一旦脱离创造者的生产车间而进入公共流通领域,对其意义的认知和解读就不由创作者控制,因此一定会或多或少地产生与作者创作意图不尽相同的理解。好在并不是所有的视觉艺术品都需要解释,常见的政治宣传画和商业广告就不需要过多解释,因为任何智力正常的观众面对此类作品都能一目了然,无须额外阅读批评文本。由此可知,艺术批评的存在价值,与非大众化和非写实性艺术连在一起,如 18 世纪后期以来的现代艺术和二战之后的当代艺术,这些艺术的思想内涵和视觉形式与大众接受能力有相当距离,不经艺术批评家的解释,很难为一般观众所了解。

第三节　发现意义和阐述意义

解释不是为创作打圆场,也不是为创作家涂脂抹粉,而是为发现存在于艺术中的意义。有意义的事物才值得解释,没有意义就用不着解释。从这个角度看,解释,是为了发现不寻常的意义。作为艺术批评中最重要的环节,解释由解释者、解释对象及解释活动共同构成。解释活动中所发现的意义既依赖于解释对象的存在,也与解释者自身的条件有关。解释者在发现对象意义的同时,也就同时发现了自己。解释不但让批评对象的意义得以呈现,也同时呈现了解释本身的意义,因为任何解释都是解释者的解释,所解释的是能解释和想解释的。正如汪民安所说:

> 我总是围绕作品本身而谈——作品的形式,作品的构图,作品的风格,作品的气质,作品画面中的一切——我只谈论艺术作品本身,而不谈论艺术体制、艺术市场、艺术生态和艺术历史,我甚至不谈论艺

[①] 《西藏组画》中的一幅"牧羊人"在 2007 年时已拍卖至三千多万元人民币,虽然市场价格高缘于多种因素的综合作用,但至少能代表某种具有普遍意义的社会认可。

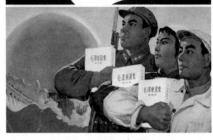

30　上图是澳大利亚一家公司的太阳镜广告，下图是中国"文化大革命"时期的宣传画。两幅图内容不同，手法有近似处，皆是通俗易懂，有明晰的信息传递效果。这是因为政治鼓动和商业销售都要向受众传递相关信息，信息传递是否准确直接关系到政治和商业活动的成败，所以对创作者来说，受众能全面接收到相关信息是最重要的。

家——尽管对所有这些我并非不了解——我固执地让自己的目光盯住作品本身。我的兴趣和能力也在这里。①

　　艺术的意义会体现在很多方面，如社会伦理、审美情感、形式创造、技能技巧，以及艺术市场。其中最核心的是审美意义，这是艺术本体意义，即艺术作品本身的意义，所以有见识的研究者会让"自己的目光盯住作品本身"。艺术作品中的伦理、情感或其他意义都无法与审美意义相比，就像生育能力和家政技巧无关西施美貌一样，一切经典艺术都是因为在审美创造上有贡献才名留青史的。如吴道子②的莼菜条描③，范宽的雨点皴④，齐白石的红花墨叶⑤，卡拉瓦乔的强光黑影⑥，马蒂斯的平面色块，莫迪利阿尼的谐韵造

① 汪民安：《形象工厂：如何去看一幅画》，《东方艺术》2009年第23期，第136—137页。
② 吴道子（约685—758），中国唐代著名画家，被称为"画圣"。
③ 美术史中形容唐代画家吴道子用笔是"行笔磊落挥霍如莼菜条"，但具体视觉形态难以考证。
④ 范宽（约950—1032），北宋画家，善山水，"雨点皴"是他的笔法特征，即下笔如雨点飞落，形似稻谷。
⑤ 齐白石晚年画风被称为"红花墨叶"，用以形容其既热烈又沉稳的艺术风格。
⑥ 卡拉瓦乔（Michelangelo Merisi da Caravaggio,1571—1610），意大利巴洛克画家，开创明暗对照画法，仿佛强光照射在身处暗影中的人物身上，被称为"强光黑影"画法。

型①,代表了人类审美创造的高峰。当代艺术偏重观念创新,忽视美学形式创造,很多作品强调社会现实意义而忽略审美意义,使艺术批评也面临新问题。

　　依据主观能力发现研究对象的意义,可以是个体艺术批评工作的起点,但在客观意义上呈现社会和文化意义却要由众人合力完成。这是因为,艺术作品的意义呈现,不会完全取决于创作者的意图和少数研究者的看法,而是要在广阔时空背景下经受考验,空间和时间的变化,可能会导致作品意义不尽相同甚至完全相反。如张洹在国内时作品众多(代表作是 1994 年的《十二平方米》,他坐在一肮脏公厕中,全身被苍蝇包围),却影响有限;谢德庆在台湾时癫狂至极(表演跳楼,摔断了两条腿),依然穷困潦倒。但他们到了美国就声名鹊起,俨然一代大师。这是地域改变意义。凡·高生前困顿,死后成名;黄秋园多年寂寞,死后被认可②。这是时间改变意义。此外在不同人眼中,同一事物的意义也不一样(如廖静文看徐悲鸿就与蒋碧薇很不一样)。由此可知,所谓艺术的意义,是主观的、多变的、动态的,以不同人类群体的意志为转移的。

31　皮耶罗·曼佐尼《艺术家之屎》,1961年,金属和纸,4.8 cm×6.5 cm,伦敦泰特美术馆与纽约现代艺术博物馆藏。只要出自冠以艺术家之名的人之手,即便是劣等作品,也能被艺术市场炒出好价钱。针对这种荒唐现象,1961 年,意大利艺术家曼佐尼制作了 90 听大便以表示他对艺术市场的看法,其中每听中都装有 30 克曼佐尼自己的大便。曼佐尼按照黄金的价格出售了这些名为"艺术家之屎"的作品。巴黎的蓬皮杜博物馆、纽约的现代艺术博物馆和伦敦的泰特美术馆都收藏了曼佐尼的"艺术家之屎",泰特美术馆对这 30 克屎的收购价格是 22.300 英镑,相当于 745 英镑/克,而 30 克足赤黄金也不过值 550 英镑。

　　①　莫迪利阿尼(Amedeo Modigliani,1884—1920),意大利现代画家,其变形人物有优美韵味。在世时不被社会承认,死后受到普遍欢迎。
　　②　黄秋园(1914—1979),中国画家,善山水,技法全面,中华人民共和国成立后为南昌市银行职员直至退休,在画坛无名声,死后画作引起轰动,被追认为中国美术家协会会员和中央美术学院名誉教授等。

解释艺术的意义是有意义和有趣的事情，试想，没有深入到位的解释，杜尚的《泉》怎么能成为经典作品？曼佐尼的《艺术家之屎》，也不可能卖出高于黄金的价格。① 对荒诞作品进行解释尚能有如此效果，与对其他类型作品的解释也一定会收到实效。历史上很多艺术批评家通过解释推动传播，如透纳作品的传播就借助于英国艺术批评家约翰·拉斯金之力，而萨特对贾科梅蒂"火柴杆"雕塑的哲学解释，使贾科梅蒂作品成为西方现代艺术中的经典。栗宪庭从20世纪80年代开始致力于推广当代艺术，在中国前卫艺术圈中获得"教父"之称。在这些发现艺术意义的过程中，艺术批评是可以占据一定主动地位的，研究对象的意义也是经不断解释而产生和扩大的，正如阿格尼丝·赫勒的分析：

> 我们关注一件古老作品并探询它的理由不外是这样一种信念：如果你一千次地质疑它们，仍然可以获得惊人的发现。一件艺术或是哲学作品，一部宗教崇拜的文本，往往都是明星证人。它们可以不断地被讯问，因为我们期望只要我们从一个不同的角度问它们一些新的问题，它们就仍然能透露出新的、原初的、令人惊异的秘密。②

所有艺术现象都可能隐含意义或秘密，那些雕像、绘画、电影、诗歌之类的事物，都可能包含有待发现的**潜在信息**。将艺术中的潜在信息变成公开信息，将艺术中的不为人知变成广为人知，离不开艺术批评从业者的解释工作，它能帮助艺术价值得到完整呈现，其自身的学术价值也会因此在浩瀚的艺术时空中得到证明。

第四节　另类解释的重要性

对研究对象进行与众不同的解释，是另类解释，也称**非主流**看法，与代表多数人判断力的主流看法相对立。

主流看法是指对多数人有主导作用的看法，如提到贝多芬的音乐或爱因斯坦的相对论，人们都会肃然起敬，这并不是因为每个人都对贝多芬或爱

① 皮耶罗·曼佐尼（Piero Manzoni，1933—1963），意大利观念艺术家，将自己的大便制成密封罐头，名为《艺术家之屎》（1961），用以讽刺艺术市场对当代艺术的追逐，但其实际售价已超过同等重量的黄金。对这些罐头内存之物有些不同看法，包括猜测里边可能是石膏，但因为打开罐头会破坏艺术品，所以至今无法确知里边到底是什么东西。

② 阿格尼丝·赫勒：《现代性理论》，李瑞华译，北京：商务印书馆2005年版，第204—205页。

因斯坦有所了解,而是大家接受某种文化情境塑造的结果。这意味着,由群体意志打造出的特定文化情境会左右个体的判断力,身处其中的个体很少能对这些并非亲身体验的结论产生怀疑。如果大家都用这样的方法去理解艺术,那么艺术就会成为僵化的概念。谁敢对伦勃朗的自画像大不敬?谁敢对齐白石的花鸟画有贬低?哈佛医学院的利文斯顿(Margaret S. Livingstone)博士在研究了 36 幅伦勃朗自画像后,说伦勃朗患有斜眼症:24 幅油画中有 23 幅在眼睛上有问题。华南农业大学的吴祝元教授在研究了齐白石之后,认为齐大师在大约三十年(1919—1949 年)时间里,为完成订单和应酬,创作出大量没有品味的草率作品①。这两种看法与普遍看法不同,显然是另类解释。陈丹青说对曾经奉为神明的伦勃朗略生厌倦,对至今挚爱的柯罗轻微失望,对位居美国画家第一的怀斯从来惧憎,对中国画家中的黄宾虹、李可染、张大千及晚期的林风眠也不以为然。② 这些看法迥异于寻常之见,对大多数人信奉的道理唱反调,是十足的另类评判。在思想文化领域,凡另类主张,都有排斥众议、独立自持和挑战权威的意义,因此常常能鲜活灵动,别开生面,见人所未见,言人所未言。

另类解释常常预示着新思想的到来,可以说,一切进步都是从另类思想开始的。在前些年的美术批评活动中,吴冠中提出笔墨等于零,李小山提出中国画穷途末路,都是因其另类才引起讨论和争论,促进了学术与艺术的进步。而若一味追随主流话语,即成重复解释,也就没什么用处。在艺术批评中,宁要不成熟、不完整的另类看法,也不要盲从主流、人云亦云的重复表态。下面是对库尔贝《沉睡的纺纱女》的解释,看上去很另类:

> 我们的注意力立刻被从纺纱女手中滑落并斜斜地穿过她腿股之间的缠着羊毛的大纺纱杆(并系有一条明亮的红色带子!)所吸引。无论是这只纺纱杆的形状,还是其大致的方位,都令人联想到画家——观者的画笔,与此同时,部分未缠好的羊毛立刻生动地证实了画笔的实际功能和笔毛神奇的双曲线图像。更进一步,这个纺纱杆,无论是从形状,还是从传统图像志来看,其功用都是阴茎崇拜性的,而这一特殊范例,则应归功于其明亮的色彩,令人印象深刻的尺寸,以及对画面空间强有力的插入,导致其被视为是图画制作者富有攻击性的男性化的体现,而

① 吴祝元:《齐白石艺术得失之我见》,《艺海》2008 年第 1 期,第 94—95 页。
② 干琛艳:《陈丹青再"愤青"》,《东南商报》2008 年 8 月 20 日,A15 版。

32　库尔贝《沉睡的纺纱女》,1853 年,布上油画,91 cm×115 cm,纽约大都会博物馆藏。

且,在此意义上,这与通过绘画对这位年轻妇女进行性占有的行为是相同的。①

就算读者知道库尔贝善画女性,还画过一幅女阴特写,但上述解释仍然超出一般想象,这体现出另类解释的特质——出人意表。至于所说是否合理,是否能得到普遍认可,则是另外的问题。尤其是在独立研究和自由表达的学术氛围不够浓厚时,在那些空话、套话、故作高深和故弄玄虚充斥艺术研究和批评领域时,另类解释的出现就可喜可贺了。哪怕它的观点未必完全正确,主张未必完全合理,也仍然能起到活跃思想和打破僵局的作用。当然,任何学术研究都要严格遵守科学准则,实事求是和言之有据是必备前提,即便是另类解释和非主流批评,也不能脱离这些基本要求。

①　迈克尔·弗里德:《库尔贝的"女性症候"》(上);初枢昊译,《世界美术》2005 年第 1 期,第 75—76 页。

第五节　虚妄的过度解释

不顾研究对象的实际条件，使研究结论超出现实存在问题的可能限度，尤其是凭主观意愿过分夸大研究对象中并不存在的某种性质，就是**过度解释**。这种现象不但在艺术批评中十分常见，在相对较为严谨的其他文科研究中也时有出现。有学者指出，造成过度解释有五个原因："一是对于立意创新求之过深，使正常理论探索超出了作品隐含问题的限度；二是为说明自己观点而扭曲作品客观性质；三是在研究和资料都不充分的情况下，急于推出新意；四是无限夸大部分材料以取代全体；五是过分强烈的借研究对象以观照现实的主观意图，研究结果带上了很重的主观与情绪化色彩。"①从特定角度看，过度解释是个时代病，它与现实社会中急功近利的思想有关，也与科学理性不足的本土文化传统有关。常见的无限拔高和故作惊人之语的写作方式，除了与吸引读者眼球的功利目标有关，也可能是为遮掩学术思想的贫乏。如下面两例：

（1）以中国式的抽象描绘宇宙间混沌的"气""象"，中国传统文化中的"天地相感，万物化生"的景象得到生动再现……风化与裂变，氤氲与厚朴，一切都在画面中自然地发生和存在。

（2）自然景观与人文气象融合在一起，人的生命与大自然的生命共同显示出生机。可以说兼有写实性与象征性，兼有理性的塑造与浪漫的想象。楚文化中的浪漫主义传统培育了他的浪漫主义情怀，对生活与生命的热爱使他的作品充满丰富绚丽的色彩。他所描绘的历史主题总是有强烈的现代气息，而他反映的现代生活又具有悠远的历史意境。

这两段文字中使用了大量的抽象文化概念，如气象、天地、万物、自然、生命、理性、历史，等等。这些概念的外延广大无比，差不多能囊括宇宙中一切事物，这种用超大概念解释具体作品的批评文本，仿佛是不能对症下药的江湖郎中手里能包治百病的观音土。以罗列概念替代实际研究，以抽象词语蒙蔽具体问题，是最常见的过度解释现象。造成这种现象的主要原因有两个：第一，不得已，如研究对象过于平庸，只能以过度解释充填文本；第二，不

① 孙玉石：《谈谈鲁迅研究中的"过度阐释"问题——鲁迅研究当代性与科学性关系的思考》，《鲁迅研究月刊》2006年第6期，第19页。

老实，如为扩大传播效果而故作惊人之语。无论出于哪种原因，只要违反科学工作的一般准则，都会成为不靠谱的解释。

第六节　解释文本的局限性

艺术批评以解释为核心功能，有益于艺术的传播和普及，但解释也与一切有力量的事物一样，是双刃剑，有正反两方面作用。其正面作用，是为不能直观辨识图像意义的读者提供理解作品的简易说明书，让费解的艺术不那么费解。其负面作用，是批评家制作出的解释文本，既是读者与作品之间的中介，也可能成为读者与作品之间的添加物，而这个添加物本来是可以没有的。假使没有艺术批评，读者就会直接面对作品，就算看毕加索是狰狞丑陋，看传统山水画是枯燥乏味，只要作品处在与读者面对面的交接状态中，就是一种直接的、自然的、无他者介入的交流状态。而横亘在作品与观者之间的解释文本，则会破坏这样的交流状态，使读者面对作品时丧失某种自主，这是艺术批评的一个很大的局限性。图 4-1 是艺术批评中"解释"与作品及读者关系的示意图，用不同形态的图形来说明作品、解释者和接受者之间的不同步现象。

图 4-1　作品、解释与读者关系图

从图 4-1 可以看出，无论什么样的说辞和知识体系，都无法替代直观感受——艺术世界中唯一正当的思维本体。读者直接面对作品的最大好处，是让艺术欣赏成为自然天成的过程，而不必要像做功课一样费尽心机。专业知识使艺术批评家有着常人所缺乏的对艺术的理解力，但从业者也可能

因为专业知识而失去某种自然天性。他们的直觉能力可能会变迟钝,他们的眼睛会被专业知识覆盖上一层滤镜,知识、文字和一切理性思考,在成为艺术批评工具的同时也带来局限,这是艺术批评家们难以摆脱的局限。下面一段文字记录了专业素养与直觉判断的区别:

> 有一次,在现代艺术博物馆,我曾经和我13岁的儿子一起站在这幅画面前。他天真的目光立即被这情境所吸引。他说:"我想,你也要告诉我这幅画有多么了不起,含义有多么丰富吧。"我脑海中浮现出几种回答。我想到向他解释马列维奇"把艺术从客观世界的重压下解放出来"的愿望。我想到罗莎琳德·克劳斯的主张,认为马列维奇画的是"黑格尔辩证法的运用"。我在我的传统形象手法储备库中,搜寻红与黑这两种颜色的意义、正方形作为世俗基础象征的数字命理学含义以及正方形作为一种"二元思想表现"(用马列维奇的名词)的意义。我记起安海姆关于视觉感知心理学的一些基本原理,这或许可以解释整个作品的感受以及大小、布局、与画框的关系等诸因素的感受。最终,我还是用到父亲在这种情况下把自己的看法强加给儿子所常用的托词——求助于权威。我说:"嗯,信不信由你,我知道,有人写过75页的文章,就为解释这么一件作品。"儿子看着我,不相信:"可我用一句话就能说清它的一切。""是吗?"我说,"那句话是什么?"他毫不犹豫:"黑色大正方形下面有一个倾斜的红色小正方形。"①

当观者无法通过感官自主方式来理解艺术时,就需要艺术批评家提供相应的解释文本,以弥合直觉与作品之间的巨大鸿沟。但文字不见得一定能帮助人们理解图像,因为一切系统化和逻辑化的知识体系都是外在于艺术的他者。从他者视角解释艺术,可能会以遮蔽某种艺术本性为代价。因此历来学术界中对解释艺术作品的行为本身就多有质疑之声。其中最有影响力的苏珊·桑塔格的《反对阐释》,认为艺术批评和美学方法是将作品纳入预先确定的智力解释,并强调作品的"内容"或"意义",因此忽略了艺术的感官冲击力和新奇性;现代手法解释的目的是挖掘真实文本后边的潜文本,而一旦挖掘就是在破坏。② 弗朗西斯·施泰纳③也认为对艺术的解释像是

① W. J. 米歇尔:《图像理论》,陈永国、胡文正译,北京:北京大学出版社2006年版,第208页。
② Susan Sontag. *Against Interpretation and Other Essays*. Farrar, Straus and Giroux, 1966, p. 7.
③ 弗朗西斯·施泰纳(Frances Steiner,1937—),美国指挥家、大提琴家和音乐教授。

33 马列维奇《现实主义美术——男孩和背包,四度空间中的色块》,1915年,布上油画,71.1 cm×44.5 cm,纽约现代艺术博物馆藏。对这样一幅简单的绘画能撰写出75页的评论,能说明艺评家的博学,但从直观感受角度看,孩子的话是不是更真实、更清晰,因而更有说服力呢?对理解艺术来说,反智是有害的,但炫学与斗智的危害更大,因为前者的眼光与心态是自然的,后者的眼光与心态有过多的虚饰成分。从文明发展趋向上看,全人类都在寻求回归自然之路。那么,让艺术回归艺术,减少矫情的解释,去掉多余的机心,也许是值得探索的方向。

一种批评家的自我表演,就像女演员演绎奥菲莉亚或小提琴家演绎巴赫一样,所以她构想了一个禁止谈论艺术、音乐和文学的"反柏拉图主义共和国"。① 理想的解释文本,是让艺术的自然本色得以呈现,而不是为作品涂脂抹粉或添油加醋,但当艺术形貌与人的直觉感受相距太远时(如过于抽象或刺激),希望实现自身价值的艺术也不得不求助于他者(解释)的介入,以激活自己的生命。这样的艺术会对语言有所依赖,它迫使视觉服从观念,而这是一种异化现象。其情形正如桑塔格所说:

> 在某些文化语境中,阐释是一种解放的行为。它是改写和重估死去的过去的一种手段,是从死去的过去逃脱的一种手段。在另一些文化语境中,它是反动的、荒谬的、怯懦的和僵化的。②

解释能拯救僵死的艺术生命,也能消灭活泼的艺术生机。没有解释,艺

① George Steiner. *Real Presences. Is there Anything in What We Say?* Faber & Faber, 1991. p. 4.
② 苏珊·桑塔格:《反对阐释》,程巍译,上海:上海译文出版社2011年版,第8页。

术批评不能存在;有了解释,艺术批评也处在危险之中,因为随时都可能因解释不当(过分和不及)而有损艺术和艺术批评自身。从传播角度看,无须解释的艺术可能失之于简单,无法解释的艺术可能难以推广,现代艺术的自身局限性(不易直观理解)与解释局限性(无法还原直观现象)合二而一,构成了既杂乱无章又头头是道的艺术世界。

本章小结

- 为读者解释艺术现象是艺术批评的主要目标,解释的作用是将艺术品的潜在信息转换为读者所理解的明确信息。
- 艺术批评家本身就是读者,理当持有读者立场,为读者代言。
- 没有解释就没有对艺术意义的发现,发现意义正是艺术批评的意义。在艺术诸多意义中,审美创造是最重要的意义。
- 少数人的看法可能会预示新思想,没有另类解释,就没有学术进步。
- 过度解释的弊端是对研究对象中并不存在的某种性质的过分夸大。
- 现代艺术的局限性(不易直观理解)与解释本身的局限性(阻隔读者直观),使艺术批评成为有局限也有贡献的特殊社会文化活动。

名词解释

1. **解释学**:认为理解是文本与读者之间的不断对话、因此作品意义被不断揭示出来的哲学方法。
2. **非主流**:少数人做的不被大多数人认可的事情。
3. **形式构成**:将多种形式元素组织在一起。
4. **艺术传播**:让无人知道或很少人知道的艺术信息变成很多人知道的活动。
5. **潜在信息**:可能存在但还没有在信息接收端呈现的信息。
6. **主流艺术**:由权力主导或被普遍接受的艺术。
7. **天性**:生下来就有、与后天学习或训练无关的东西。
8. **过度解释**:无限夸大解释对象的意义和价值。

选择题

1. 艺术批评中的"解释"最适用于()
 A. 流行作品　　　　　B. 晦涩作品
 C. 通俗作品　　　　　D. 传统作品

2. 语义解释是对艺术的()
 A. 外部研究　　　　　B. 审美研究
 C. 实践研究　　　　　D. 技法研究

3. 审美解释最需要关注作品的()
 A. 思想观念　　　　　B. 主题内容
 C. 视觉形式　　　　　D. 时代背景

4. 艺术批评从业者的专业技能是对复杂艺术现象进行()
 A. 欣赏　　B. 描述　　C. 解释　　D. 评价

5. 艺术批评是在作者和读者之间建造()
 A. 扩音器　　　　　　B. 桥梁
 C. 指南针　　　　　　D. 公平秤

6. 艺术批评从业者在解释作品时应持有()
 A. 经典理论　　　　　B. 高深术语
 C. 读者立场　　　　　D. 感情激动

7. 判断解释的合理性的主要标准是()
 A. 作者赞成　　　　　B. 媒体接纳
 C. 多数人认可　　　　D. 获得奖励

8. 过度解释是指()
 A. 语言繁缛　　　　　B. 富于想象
 C. 文辞华丽　　　　　D. 夸大其词

9. 最适宜观众欣赏的艺术作品应该是()
 A. 需要解释　　　　　B. 不易解释
 C. 无须解释　　　　　D. 反复解释

10. 可以从特殊意义上把艺术批评理解为()
 A. 社会学　　　　　　B. 伦理学
 C. 现象学　　　　　　D. 解释学

简答题

1. 为什么说晦涩作品更适合解释？
2. 为什么提倡以读者为本位？

延伸阅读

(1) 约翰·杜威:《艺术即经验》,高建平译,北京:商务印书馆 2015 年版。
(2) 苏珊·桑塔格:《反对阐释》,程巍译,上海:上海译文出版社 2011 年版。

看图提问

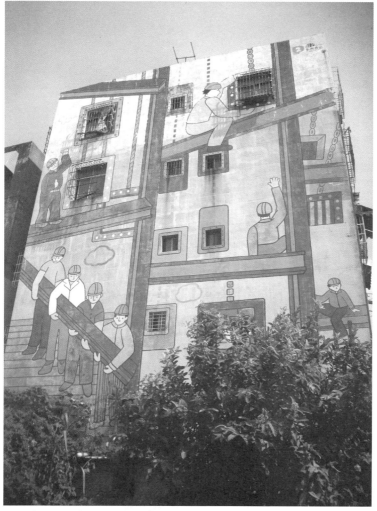

34 我国台湾高雄驳二艺术特区壁画,约创作于 2006 年。 这个艺术特区是利用旧厂房改造而成,这幅壁画表现建筑工人劳动的场面,能将原建筑的窗子纳入构图中,绘画手法简洁明了。你是否喜欢这类表现劳动者的壁画?你在其他地方见过相同题材的艺术作品吗?

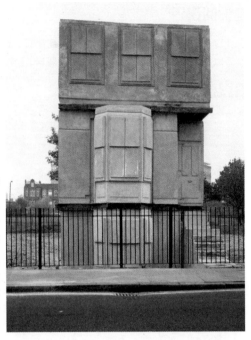

35 雷切尔·怀特里德《房子》,1993年。这是一座已被拆毁了的建筑的残存部分,周围则是已被拆迁干净的平地。作者将这个建筑片段的门窗用水泥封起来,造成了一种仿佛纪念碑的形式。请你分析一下,这件作品在表达什么主题?你还在什么地方看见过类似的形式?利用废弃物制成的作品与非废弃物作品有什么不同?这件作品为什么能成为当代公共艺术的代表作之一?

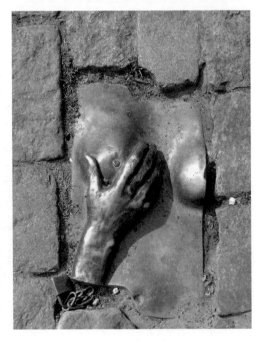

36 阿姆斯特丹红灯区的一个匿名创作的浮雕,创作年代不详。这不是中外艺术史书中的作品,请你分析一下:(1)艺术中的道德标准与现实道德标准有无不同?(2)这件青铜浮雕的表面被抚摸得光洁闪亮,说明有很多人关注了这件作品,它为什么会引人关注?(3)你是否还在其他环境中见过明显表现情色的艺术作品?

第五章 评价——艺术批评的目的

无论是热闹的当代艺术市场,还是不算热闹的艺术史研究,只要是以艺术为对象的知识领域或现实活动,都与对艺术价值的判断密切相关。

中国画不过是在白纸上涂抹一点水彩,外国画不过是在画布上涂抹一点油彩,与其他更宏伟的工作结果相比,这大概只能算作雕虫小技,不过它们竟然能在当代艺术市场中成百上千万元地买进卖出,有时甚至能出现所谓"亿元时代"。这当然不可能是艺术本身的魅力所致,而是与艺术之外的社会购买欲望密切相关。暴发户的剧增,附庸风雅的追求,投资欲望的驱使,占有文化财富的努力,都是能决定艺术价值的社会条件。

该怎样认识艺术价值?如何判断艺术价值?这些是艺术批评从业者始终要面对的问题。从逻辑上看,只有确立价值指标,才有可能评判艺术,对没有价值的事物是不需要进行评论的。价值判断既是艺术批评的首要前提,也是艺术批评的终极目标。在艺术批评中,描述和解释是千锤打锣,评价是一锤定音,前面所有的分析研究都是为最后评价做准备的。现实中的艺术评价与评价制度中的规范、经验、权威力量和时代背景等因素相关,通常由权威机构、媒体、评价者等共同完成。其评价结果也不仅仅取决于纯学理判断,而是各种社会权力相互作用的结果。

认识艺术本身也许并不复杂,但判断艺术价值从来就不是简单的事情。它可能需要你眼观六路、耳听八方,它不但要求你有识别艺术的本领,还要求你能够看到艺术之外的世界。

本章概览

关键问题	阅读要点
什么是艺术的价值?	工具价值与目的价值的区别 三种艺术类型所承载的不同价值
如何确立艺术的评价标准?	社会标准与艺术标准 艺术评价的三个常用指标
怎样实现艺术的价值?	创造→传播→判断的价值实现过程 传播在艺术价值实现中的核心作用
艺术价值是永恒不变的吗?	艺术价值的不确定性

第一节 什么是艺术价值?

从最简单的意义上说,价值就是有用,如食物的价值是充饥,水的价值是解渴,那么食物和水自然是有价值的。在这个价值模式中,A可以满足B的需要,A对B就是有价值的,但这种价值是工具价值,是一种外用价值。还有一种价值与工具价值不同,很难从外用角度判断,比如:快乐有什么用?尊严有什么用?自由有什么用?这就有点不好回答了。因为快乐、尊严和自由不是用来满足外在需要的,而是生活的目的。这种价值是终极价值,也就是我们常说的精神价值。

艺术创造不能治愈疾病,不能修路,也不能救助穷人,我们为什么还要关心艺术?这是因为艺术的根本用途是为承载和传达人类的精神价值。在艺术中,一切技能技巧都只是工具,艺术创作的最终目的并不是制造物质产品或代金券,而是为表达非艺术语言不能表达的精神世界。由于艺术包含各种各样的内容,所以艺术中的精神传达也是各种各样的,政治、经济、文化、生活、情感、理性等,都有可能存在于艺术品之中。但艺术所应具备的核心价值,应该是人性中的"本真",这是艺术独有的价值领域,是人类所能具备的最伟大的精神属性之一,艺术中的其他价值必须依赖于此才能获得存在的可能。与一般工具价值相比,人类精神价值与人类对生活的深层体验有关,尤其与精神价值的标志——历史上那些伟大人物有更多的联系。就

像卡尔·萨根①所说:"当我们认识到自己在浩瀚的光年中、在岁月的流逝中所处的位置,当我们领会到生活的复杂、美丽和微妙之处时,那种昂扬的感觉,那种喜悦与谦卑相结合的感觉,无疑是精神上的。当我们看到伟大的艺术、音乐或文学作品,或者像圣雄甘地②或马丁·路德·金③那样无私勇敢的模范行为时,我们的情绪也是如此。"④

阿恩海姆⑤认为,艺术是对抗现实社会中机械生活方式的力量,能帮助人们去体验生活的真正含义,这是艺术的最高价值。他说:

> 生活唯一的意义乃是对生活本身全面彻底地体验——去全面感知、深刻地认识生活中真挚的爱、关心、理解、创造、发现、渴求和希望的真正含义。这种体验和认识是生活至高无上的价值。如果弄清这一点,那就不难理解,艺术是对生活完整、彻底、深刻的再现。因此,艺术是我们所拥有的实现生活的最强有力的工具之一。不给予人们这种工具就等于剥夺了人们对生活的追求。⑥

艺术是人类真挚性情的载体,但这不意味着一切艺术作品都具有至高无上的精神价值,有相当多的艺术创作(在数量上远多于以精神价值为最高目标的艺术作品)是为满足实用需求而制作的,尤其在艺术市场成为艺术评价最重要尺度的时代里,人们对艺术价值的判断常以金钱为尺度。

我们可以把艺术分成三种类型,它们分别承载不同的价值属性。第一种是经典艺术,古今中外都有,但不是每个历史时期都能有。它们是最伟大的人类文化产品,承载人类最深厚的精神价值,因此必然是稀缺产品。欧洲古典油画和中国晋唐宋元绘画作品,都是经典艺术的代表。第二种是流行艺术,各个时代都有,是各时代主流艺术的代表,担负起建立某种文化秩序

① 卡尔·萨根(Carl Sagan,1934—1996),美国天文学家、宇宙学家、天体物理学家、天体生物学家、科学传播者。
② 圣雄甘地(Mahatma Gandhi,1869—1948),印度政治家,带领印度脱离英国殖民地统治而独立;他的非暴力哲学思想影响了全世界的民族主义者和争取和平变革的国际运动。
③ 马丁·路德·金(Martin Luther King,1929—1968),美国牧师、社会运动者、人权主义者和非裔美国人民权运动领袖,获1964年诺贝尔和平奖。
④ Carl Sagan. *The Demon-Haunted World*: *Science as a Candle in the Dark*. Ballantine Books, 1997, pp. 28—29.
⑤ 鲁道夫·阿恩海姆(Rudolf Arnheim,1904—2007),德裔美籍心理学家、美学家,格式塔心理学代表人物之一。
⑥ 沃尔夫·吉伊根:《艺术批评与艺术教育》,滑明达译,成都:四川人民出版社1998年版,第20页。

的现实作用,因此具有较强的现实价值。比如国家美展中的作品或者频频出现在社会主流媒体中的大部分作品,都属于流行艺术范畴。第三种是市场艺术,有不同层级。高端的被称为"艺术品",价值连城;低端的被称为"行画",难登大雅之堂。但从市场角度看,无论高端低端都只有商品意义,因此也只能承载工具价值。图 5-1 是对这三种类型艺术价值的描述:

图 5-1　三种类型的艺术价值

一件艺术品的物质成本可能极低(如中国画只是纸上有点水墨,油画只是布上有点油彩),但其产生的社会价值和经济价值无可限量,这显然是因为艺术能在某些方面代表人类所能达到的精神高度。古今艺术家的一切成就和荣耀,如社会生活中的名望、艺术市场中的价位、评奖活动中的奖杯等,也都是基于"艺术是有价值的"这一逻辑前提才可能实现。伟大的艺术家及其作品当然配得上这样的社会地位,但在任何时代,伟大的艺术家都是极少的,大多数艺术从业者只能将艺术作为谋生手段,去追求艺术的工具价值和利益回报。在这样的过程中,权力、金钱、教育、经验、个人情感、社会潮流等因素,都会影响作品的艺术价值。因此在现实中出现最多的,往往不是凡·高和莫迪利阿尼式的艺术殉道者,而是把艺术作为生存手段的艺术从业者,这是古今中外普遍存在的艺术界常态。唯其如此,真正的艺术和附着其上的真正的艺术批评会因为稀缺而格外珍贵,我们寻找和判断真正的艺术价值也就很有价值了。

第二节　艺术评价的标准是什么？

任何评价都需要标准，但无论历史上还是现实中，人们对艺术的评价从来就不是依据单一或纯粹的指标，而是会从多种角度去判断艺术的价值。由于艺术本身的定义一直是开放的、主观的、有争议的，艺术家们一直在挑战每一个定义的边界，几个世纪以来，艺术的价值观念一直在变化，可以是表现现实、交流情感、创造美感、探索感知世界、创造形式，或者干脆就不存在。

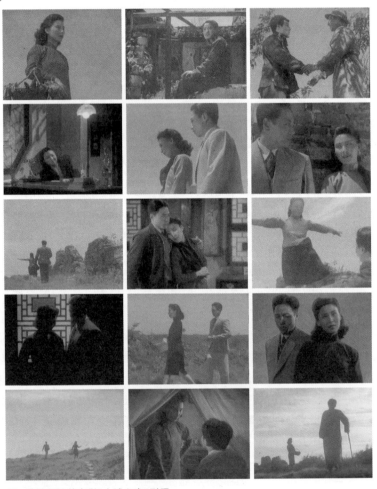

37　费穆导演的电影《小城之春》剧照

理查德·沃尔海姆①认为艺术是"人类文化中最难以捉摸的传统问题之一"。②哲学家、艺术史家和艺术家之间也永远不会达成一致,因此给我们留下了很多难题,艺术价值问题就是其中之一。考虑到问题的复杂,为求简便实用,这里把现实中可能涉及的对艺术的评价标准概括为三大类:一个是科学标准,即真实性标准;一个是伦理学标准,即道德标准;还有一个是艺术本身的标准,即审美标准。这就是通常说的"真善美"标准。虽然真善美标准适用于评价很多人间事物,算不上评价艺术的独有标准,但这三个指标能够适应现实中大部分艺术活动,至少适用于批评对象的平均值。如果一定要找到艺术评价的唯一标准,应该是其中的审美标准,具体表现为艺术形式,形式是艺术价值的核心,不懂形式就是不懂艺术。福楼拜③说:"不要总以为感情就是一切,没有形式就没有艺术。"④王尔德说:"形式就是一切。这是生命的秘密。找到悲伤的表达方式,它对你来说会变得很珍贵;寻找喜悦的表达方式,它就会增强你的狂喜;你想恋爱吗?使用爱的连环词语,这些幻想的文字能创造出整个世界的渴望。"⑤施维特斯⑥也说:"媒介与我自己一样不重要,只有形式才是本质。"⑦反对艺术解释的桑塔格,也提倡以一种接触艺术形式的方式来接受艺术作品,"揭示艺术的感官表面,而不是在其中闲逛"。⑧这些艺术实践家和艺术理论家都同样看重艺术形式的重要性,但现实社会的情况却常常不乐观,因为总是存在重视艺术的其他价值大于形式价值的情形。这不仅因为艺术形式问题属于专业范畴,不容易被一般观众所了解,还因为从传达精神信息的角度看,除了少量极端的现当代艺

① 理查德·沃尔海姆(Richard Wollheim,1923—2003),英国哲学家,以对视觉艺术的研究(尤其是绘画)而闻名,从1992年开始担任英国美学协会的会长直到去世。

② Richard Wollheim. *Art and Its Objects*. Cambridge University Press. 2015,p.1.

③ 古斯塔夫·福楼拜(Gustave Flaubert,1821—1880),法国小说家,现实主义文学的主要倡导者之一。

④ Stephen D. Dowden, Thomas P. Quinn. *Tragedy and the Tragic in German Literature, Art, and Thought*. Camden House,2014,p.7.

⑤ Nora Rawn, John Grafton. *Best Critical Writing: Selections from Oscar Wilde, Samuel Johnson, Mark Twain, Matthew Arnold, Edgar Allan Poe, and Others*. Dover Publications, 2019,p.63.

⑥ 库特·施维特斯(Kurt Schwitters,1887—1948),德国画家、雕刻家和作家,善于制作被称为"默兹"(Merz)的拼贴作品。

⑦ Lawrence Rainey. *Modernism: An Anthology*. John Wiley & Sons,2005,p.486.

⑧ Susan Sontag. *Against Interpretation and Other Essays*. Farrar, Straus and Giroux, 1966,p.14.

术类型(如极少主义或至上主义),绝大多数艺术作品都是以形式为手段,以思想内涵为终极指向。比如下面对《小城之春》的影评,即是从视觉形式分析入手,最终指向家国天下。

> 周玉纹在小城的城墙之上继续徘徊,她孤单的身影和无限开阔的天空形成了鲜明的对照,而他期待的春天稍纵即逝,且永无来期。直到这个时候我们才发现费穆先生眼里的小城,完全是一个抽象的小城!没有街道,没有店铺,没有医院,甚至连邻居也没有。影片开头是在城墙上,结尾也是在城墙上,女主人公反复走在城墙上,与男主人公两次的约会都是在城墙上。……如果说传统中国形象是一堵城墙,那么在影片的主人公内心深处还有一堵墙,画地为牢的墙。两堵墙仿佛一个巨大的"回"字,双重的囚禁使得他们永远不得解脱。《小城之春》给我们呈现的这个空间仿佛一个浓缩了的1948年的中国人的精神空间!国破山河在,城春草木深。故国不堪回首,中国人何去何从?1948年的中国,有多么能概括近代中国的命运![1]

根据审美和社会标准评价艺术,艺术史中交替流行"为艺术而艺术"[2]和"为人生而艺术"两种创作思潮。无论是审美作用,还是政治、商业、文化、道德等作用,都是判断艺术的重要标准,都不由艺术批评人任意裁定,而是要受制于多种现实条件。一般而言,艺术评价多关注下面几个因素。

1. 科学标准——真

艺术中存在两种真实:一种是客观真实,即物理真实,通常被称为模仿或再现,现实主义艺术往往以这种真实为价值标准;另一个是主观真实,即心理真实,通常被称为表现,表现主义艺术[3]或抽象艺术[4]往往以这种真实为价值标准。对这两种真实的辨析是自古以来的学术命题,如柏拉图认为所有艺术都只是"模仿",不能表达他称之为"理式"或"观念"的永恒理想。亚里士多德认为,艺术的目的不是表现事物的外表,而是表现它们的内在意

[1] 程青松:《看得见的影像》,上海:上海三联书店2004年版,第68—69页。
[2] 艺术史上比较明显的"为艺术而艺术"思潮,主要出现在19世纪末到20世纪中期这半个多世纪中,是现代主义艺术的主要倾向。
[3] 表现主义(Expressionism)是一个现代主义运动,起源于20世纪初的北欧。典型特征是只从主观角度呈现所见,因情绪或想法的原因而扭曲表现世界。这种风格包括广泛的艺术领域,如建筑、绘画、文学、戏剧、舞蹈、电影和音乐。
[4] 抽象艺术(Abstract art)是运用形、色、线等视觉语言,制作的可以独立于现实参照物而存在的艺术。

义。在19世纪摄影术发明之前,视觉艺术的本职工作就是精确再现物理真实,但摄影术出现之后,似乎从整体上解除了艺术家的这种历史责任,虽然还有部分艺术家直到今天仍然固执地坚守再现领地,其中极端者还会以临摹照片的方式完成作品,但人类社会主要的艺术潮流已经不是模仿的真实而是表现的真实了。

表现的真实不是创作者眼中的真实,而是创作者心中的真实,有相当明显的主观倾向,多采用抽象的形式,有扭曲变形和非客观色彩的倾向,这正是感情介入的结果。主观情感对创作者影响越大,创作出来的作品就会离客观真实越远,当这种脱离真实的程度已经到了不可能将作品中的形状识别为任何客观物象时,就被称为抽象作品。[①] 这说明视觉艺术中的再现与表现在很大程度上是不能截然分开的,可以将纯再现与纯表现视为光谱的两端,中间有无数的序列级差,大部分艺术品都是再现中有表现,表现中也有再现的。这还与艺术形式的适用性有关,有的艺术形式适合表达眼见之实,如历史画和照相写实主义;有的艺术形式几乎只能表达耳听之虚,如音乐。所以乔治·瓦萨里说:"绘画就是对自然界所有生物的模仿,用它们的颜色和图案,就像它们在自然界中的样子。"[②]阿诺德·勋伯格[③]说:"无论一个人自称是保守的还是革命的,无论一个作曲家以传统的还是现代的方式创作,无论是试图模仿旧风格还是注定要表达新思想——他必须相信自己是绝对正确的,必须相信自己的幻想和灵感。每个艺术家心中都会产生有意识地控制新手段和形式愿望。他希望能有意识地遵循支配他'在梦中'构想的形式法规与准则。"[④]

如果说表达客观真实的具象写实作品会受制于客观事物外在形态的限制,那么以心理真实为基础的抽象作品在创作上就有很大的自由,因为评价它的客观标准似乎不那么严格。换句话说,就算很专业的艺术价值评估师也难以实证方法确认心理真实的强度和可靠性。因此从创作角度看,一个

① 把视觉艺术分为抽象和具象两类可能是一种误导,因为抽象只是一个程度问题,在具象与抽象之间有无数序列,纯具象与纯抽象分别位于这个序列的两端,在这两个极端中存在着所有可能的抽象程度。

② Chiu-Shui Chan. *Style and Creativity in Design*. Springer International Publishing,2015,p. 85.

③ 阿诺德·勋伯格(Arnold Schoenberg,1874—1951),奥地利裔美国作曲家、音乐理论家、教育家、作家和画家。

④ Josiah Fisk. *Composers On Music: Eight Centuries of Writings*. Northeastern University Press. 1997,p. 242.

有限制,一个没有限制,一个客观标准森严,一个是主观标准随意,这可能正是一个多世纪以来,再现类作品日渐减少而表现类作品日渐增多的原因之一。而无论是物理真实还是心理真实,真实本身才是最重要的。从这个意义上看,临摹照片就不如现场写生真实,因为临摹照片是对机械复制产品的再度复制,创作者与再现对象之间隔了好几层;命题作画也不如自发创作真实,因为前者可能不是出于真情实感。蒙克的作品最能表达心理真实,他多次经历的爱情失败使他患上了忧郁症,也成了酒鬼,在他的作品中就能看到这种真实心理状态。如罗伯塔·史密斯[1]对他的《窗边之吻》是这样说的:

> 蒙克作品中的大多数人物,并没有发疯,而是被海洋般的悲伤、嫉妒、欲望或绝望的感觉所麻痹,许多人因为他作品的色情、风格粗鲁和暗示出的精神不稳定而感到震惊。虽然如此,他的画作在情感上的诚实和正直的特点,仍然使他们激动不已。[2]

艺术的目的之一是它的认知功能,它可以是获得真知的一种手段,甚至被称为通向人类所能获得的最高知识的途径。无论是认识客观物理真实还是体验主观心理真实,都是通过艺术无限接近真实的精神世界的过程,只有弃绝一切伪善和虚妄,直面艺术,直面人生,我们才能在面对艺术时体验到艺术真实的巨大力量。

2. 伦理标准——善

艺术核心价值是"美",伦理价值的"善"不能作为艺术评价的决定性标准。克罗齐说艺术不属于道德范畴,艺术不源于意志,善良意志能造就一个诚实的人,却不见得能造就一个艺术家。[3] 也就是说,纯粹道德判断不适合艺术。但从人类精神世界上看,伦理意义的"善"居一切精神活动的核心,艺术是精神表达形式,是整个精神系统中的一个子系统,要服从和追随这个核心活动。没有"善",就没有文明世界的存在,自然也没有艺术的存在。因此,判断艺术价值也不能无视基本社会伦理准则——善的标准。有研究者指出:

[1] 罗伯塔·史密斯(Roberta Smith,1948—),当代艺术学者,《纽约时报》首席艺术评论家,是担任该职位的第一位女性。

[2] Roberta Smith. *So Typecast You Could Scream*. The New York Times. 12 February 2009,C27.

[3] 克罗齐:《美学原理·美学纲要》,朱光潜译,北京:外国文学出版社1983年版,第213页。

> 艺术虽然是对人类闲暇时间的一种犒赏,但并不诱使人们逃避现实,忘却自身的使命,在象牙之塔中构建虚幻的一统天下。艺术对人的最善意的馈赠就是它能唤起人的自尊和进取之心。①

不能以善意馈赠社会的艺术,其社会伦理价值很低,会因此影响到其他价值的实现。如德国纳粹统治时期的一些绘画和雕塑,意在宣扬侵略战争和种族优势理论,无论其审美形式和艺术技巧有怎样的长处,也不能成为人类艺术的经典。

中国在"文革"时期出现过一些极"左"政治宣传品,如表现打倒"走资派"的宣传画,因为其思想内容的错误而影响其审美价值的完整实现。即便在允许自由表达思想的现代社会条件下,对那些不符合社会公众意愿甚至侵害公民权益的艺术活动。也有法律和制度层面上的限制。如 2001 年出现在南京某公园中的行为艺术活动,表演者裸体钻进一具血淋淋的牛的尸体的肚子里,然后又光着身子钻出来,引起了在场观众的不满和公园管理人员的制止。2014 年冬天,俄罗斯一位脱光了衣服的艺术家,将自己的阴囊用长钉子钉在了莫斯科红场的鹅卵石地面上,也很快遭到了警察的拘捕。像这类明目张胆地在公众场合以视觉艺术之名行"视觉暴力"之实,严重破坏公共环境中的休闲氛围和影响市民日常观感,自然不会得到任何健全的社会管理制度和公众舆论的支持。这类案例还说明,即便没有艺术批评的介入,有违社会伦理(公德)的艺术也很难存在,这是因为社会伦理是维系人类文明生活的基础,挑战社会伦理就是挑战人类生活秩序,自然不会被社会所允许。

3. 艺术标准——美

审美价值是根据物体外观及其引起的情感反应来进行判断的价值,是艺术的核心价值。审美价值虽然难以客观实证,但往往会成为艺术整体价值最重要的决定因素,至少在判断艺术品时,即使是同一个艺术家的作品,被认为有更多美感的作品会比其他作品价格更高。不过对审美价值的判断是一个复杂的过程,会受到多方面因素的影响。其中最大的影响来自一个人成长环境中的文化熏陶,例如,西方人可能会认为以古希腊和古罗马艺术为模板的环境设计是最美的,而东方人可能会觉得以明清江南私家园林为模板的环境设计是最美的。这似乎能说明审美是一个非常主观的领域,没

① 庄锡华:《论艺术价值》,《南京社会科学》1992 年第 5 期,第 87 页。

有适用于人类所有文化系统的普世标准。好在人类漫长的艺术史可以告诉我们一些艺术中的审美规律,有以下几个方面值得关注。

(1)功利性。有研究者指出:"美感的本质,与人生其他活动体验到的情感没有质的不同。它的情感特色取决于人的生命与客观对象的利害关系。"① 这意味着艺术活动中的审美体验不是完全无功利的,是有利害才有美感,艺术创作或艺术批评都无法脱离其赖以存在的社会现实条件。即便是纯为欣赏艺术的普通观众,也会不自觉地受到某种功利的诱导,形成或调整自己的审美眼光,就像有学者指出的那样:"艺术作品的评价原则越来越受到经济价值的左右,资本的杠杆不只是改变了艺术作品的市场价值,也改变了公众对于艺术作品的审美判断。投资的多少、含金量的高低已经成为人们选择艺术作品的一种消费取向。"② 现代社会中与艺术相关的各种活动,如创作、批评、传播和收藏都有明显的功利目标,艺术家求名利双收,经纪人求市场大赚,批评家求一纸风行,收藏家求投资回报,国家和政府利用艺术辅助政教,育儿家长借助艺术培养后代……这些功利诉求都是艺术活动的生成条件。其中有些功利诉求比较明显,有些则比较隐晦,这就要求艺术批评从业者能清晰认识评价对象的功利诉求,会有助于提高价值判断的准确性。况且,艺术批评也需要实现自身的功利目标——在判断他者价值的过程中体现自身价值。

(2)时间性。对于当代艺术的收藏家来说,藏品的长期稳定保值和增值是相当重要的,也是不容易做到的。美国艺术收藏顾问斯塔马斯(Stamats)说:"一件艺术品的价值甚至会随着艺术家受欢迎程度的下降而下降。即使是那些在纽约、伦敦或巴黎大获成功的艺术家,你也不知道他们还能流行多久。你可能会遇到一个非常火的人,在五年内什么都没做,于是就失去了艺术界的关注。"③ 这说明真正的艺术价值要经过长期的历史考验才能确立。任何一种短暂的、局部的评价都无法呈现艺术作品的全部价值。艺术价值的实现取决于接受群体的认可,这种认可的有效性取决于人数和时间两个要素,而人数要素最终也要取决于时间积累的结果。也就是说,有些艺术可能一时不被人看好,但在历史延续过程中会赢得多数人的喜爱,很多现在被

① 封孝伦:《人类生命系统中的美学》,合肥:安徽教育出版社1999年版,第156页。
② 贾磊磊:《构建艺术批评的文化标准》,《文艺研究》2008年第10期,第16页。
③ George C. Ford. Many Factors Influence Long-term Value of Art. *The Gazette*, Jan. 1, 2017.

公认为艺术经典的作品就是这样诞生的。因此,唯有时间才有资格充当艺术价值的终审判官,有长度的时间会过滤掉艺术作品的各种附加值,如政治的、宣传的、风俗的、时尚的和偏好的,让艺术核心价值——审美价值发挥最大作用。从价值评判角度看,由于任何评价都是具体历史条件的派生物,因此其适用范围是有限的。有研究者认为,艺术价值是偏重于历史性的流动范畴,更大程度上受到历史时间、文化情境、文化心理结构、集体无意识等多种因素的调节和制约,因此不能达到像自然科学的某些原则、规律那样具有超时间的永久性质。① 其实任何人类事物都没有超时间的永久性,但持续时间长短会有不同,受一时一地文化氛围影响的审美趣味可能会短暂流行,但从艺术价值的终极评判角度看,一切外在于艺术品的附加光环都会在历史的进程中自然消退,"美术作为文化就是社会共识的产物,经典之所以成为经典,就是因为获得了众人的认可"。② 只要这个"众人"不是一时一地的,艺术品的审美价值也就不会是一时一地的。

(3)独创性。对传统艺术和现代艺术来说,强调独创是题中应有之意,但随着20世纪中期以来后现代艺术的出现和发展,尤其是大量"现成品艺术"和"挪用艺术"的出现③,这个原创标准就被颠覆,至少不再是唯一标准了。但此类以模仿或戏仿为主的艺术会有长久的审美价值吗?提出这种质疑并非依据什么学术理论,而仅仅是人类正常心理的反应。陈旧的、见过的、重复的东西一定不如新鲜的、没见过的、首次出现的东西更能引起人们的兴趣。模仿鲁迅笔法的作家必不如鲁迅受爱戴,模仿齐白石的画家必不如齐白石受欢迎,在任何艺术体系中,原创性艺术都会高居价值链的顶端,所以有学者认为:

> 原创性作为文学提倡的普适价值追求,应该没有什么太大疑义。归根结底,一个有理想、有未来的作家,一种流派,一种文学艺术,乃至一种文化,一个民族,在其根本的发展道路上,都必须始终坚定不移地、最大限度地张扬其原创性和原创力。否则,必然是死路一条。这一点,

① 颜祥林:《论价值与艺术价值的逻辑联系》,《南京师大学报(社科版)》1994年第3期,第77页。
② 杨斌:《共识,艺术批评更高的价值创造》,《美术观察》2010年第5期,第10页。
③ "现成品艺术"(Ready-mades)是将一般工业产品或日常生活用品作为艺术品展出和出售。"挪用艺术"(Appropriation art)是指艺术家将他人完成的图形或样式作为自己的作品。这两种方法都挑战了艺术中的原创规则。

在当下全球化的经济和文化浪潮中,尤其不能动摇。①

但也有与此不同的看法,认为一味强调原创会带来弊端,会使人们为原创而原创:

> 通过强调个人与他人背离来寻觅原创性的做法,在社会领域里带来了一定的负面影响。它鼓动某种个人竞争,而且其中还具有经济上的关联。艺术家们可以出售他们独一无二的个性,不过并非总是轻而易举的。在一个为时尚所操纵的世界中,人们为获得市场承认而奋斗,而时尚本身又具有独一无二这条原则。②

艺术市场使原创变成逐利工具固然有害,但非原创同样也能成为逐利工具,如大量"山寨版"文化产品的出现。虽然过分强调原创会有负面效果,但如果削弱原创标准,负面效果会更大。因为那就使艺术变得很容易,不再有专业与非专业的区别,甚至不再有创造性劳动和重复性劳动的区别。尽管这种去原创的主张,可以在某种程度上推动艺术的大众化和普及化,但其适用范围很有限,也必不能获得普遍认同。

第三节 如何实现艺术价值?

艺术价值是存在于作品之中(形式美感)也存在于作品之外(社会认知)的,但对艺术价值的判断活动却只能存在于作品之外。虽然现实中也有一些艺术家会自我感觉良好或进行自我宣传,但这样并不能改变艺术价值判断要由公众社会完成的惯例。艺术批评是参与这个判断过程的判断工具之一,艺术批评从业者会根据某种业界标准或个人标准来判断艺术价值的存在,公众如果相信艺术批评文本中的判断即意味着艺术批评的权威性得到了社会承认。从作品构思开始的艺术价值判断活动通常经历三个步骤,即创造、传播与接受,这也是艺术实现其自身价值的必要过程。

1. 创造

木匠打家具,鞋匠做皮鞋,导演拍电影,都是创造行为,区别何在?物质创造虽然也能实现某种想法,但这种想法是实现物理功能,而不是传达心灵本体。也就是说,木匠和鞋匠创造的是使用价值,而艺术创造无使用功能的

① 马相武:《论文艺原创性》,《学习与探索》2007年第2期,第183页。
② 理查德·希夫:《艺术的原创性》,沈蕾译,《新美术》2008年第2期,第69页。

精神价值,这是一种终极价值,不能为外物所用,它不是具体事物,所以康德说审美是"无目的之合目的性"体验。但无论有无实际用处,创造行为对创造者来说,都有自我精神享受的价值。有人喜欢钓鱼,不是为了吃鱼;有人喜欢到公园里唱戏,不是为了表演给谁看。在这种创造过程中,参与者能片刻地脱离世俗生活的羁绊,实现精神超越,体验心灵自由,这不但是很大的快乐,也是难得的生活体验。所以有些古代艺术家的创作目标不是为了给他人看,而是自娱自乐,如:

(1) 君子之所以爱夫山水画者,其旨安在?丘园养素,所常处也;泉石啸傲,所常乐也;渔樵隐逸,所常适也;猿鹤飞鸣,所常亲也;尘嚣缰锁,此人情所常厌也;烟霞仙圣,此人情所常愿而不得见也。①

(2) 学画可以养性情,且可涤烦襟,破孤闷,释躁心,迎静气。昔人谓山水家多寿,盖云烟供养,眼前无非生机,古来各家享大耋者居多,良有以也。②

这两段论述,说明古代艺术家在创作中追求相对较为纯粹的精神价值,但也有些许世俗考虑,比如(2)就表达了借助绘画求得长寿的愿望,只是这样的想法仍属理想层面而非为解决眼前生计问题。由此可知,艺术可以与实用无关,艺术创造的价值在于心灵体验,而不在于外在收益。换句话说,对真正的艺术家而言,有没有利益都要按照自己的心愿去做。据说齐白石的钱很多,但都锁在抽屉里,然后依然每天作画不止③,可见他是一个钱再多也照样画画的人。据说中国改革开放后有部分艺术家通过艺术致富后,会投资如房地产、餐饮业或艺术教育等商业活动,这说明他们比老一辈艺术家有更多的能力,不必把自我快乐的可能性吊死在艺术这一棵树上。虽然艺术创造的过程本身就能给创造者带来巨大快乐,但只与作者相伴的艺术就相当于在实验室里完成的样品,艺术家所获得的快乐也只是自娱自乐,不能代表客观意义上的艺术价值的真正实现。站在艺术服务于社会生活的立场上看,艺术价值的真正实现必须要以外部世界的评定为标准,一定要经过公共评定程序。

2. 传播

没有进入传播渠道的艺术作品相当于未出厂的实验品,只有潜在价值,

① [北宋]郭熙:《林泉高致——山水训》。
② [清]王昱:《东庄论画》。
③ 新凤霞:《我的干爹齐白石》,《中国戏剧》1994年版1期,第30页。

艺术品走出生产空间进入消费空间,才是艺术传播的开始,这是实现艺术价值最重要的环节。对任何人类精神产品来说,没有传播就没有价值。因此从古至今,艺术品创造者和艺术品经营者无不想方设法为其拥有的艺术品开拓尽可能广阔的传播空间,围绕着艺术品的传播也形成了一条巨大的传播产业链,诸如艺术家、收藏家、拍卖师、策展人、经纪人、评论家、艺术史家等,都是这条产业链上的从业人员。所有这些人的工作只有一个目的,就是让艺术的价值能广为人知,而艺术价值能够被人所知的重要标志,是艺术家的创作意图被普遍感知到了(虽然有误读可能)。只有蕴含在作品中的精神属性不仅在作者心中存在,也同时在观者眼中呈现时,艺术价值才得以确立。正如研究者所说:

> 文艺无论作为社会生活的反映,还是作为主观情趣和理想的表现,其目的均不是自我欣赏,因而很难设想,当世界仅仅剩下一个人的时候,他还在创作;文艺的目的在于传达和同别人分享。它一方面要求敞开自己,宣泄自己,实现自己;另一方面要求打动他人,影响他人,引起他人的共鸣。所以文艺本身就是为群体而存在的,其性质,其价值,其功用无一例外地决定于群体。①

艺术价值的共有属性,决定了广大社会公众是艺术价值的判断者。艺术批评是从少数人的自我感受出发?还是从多数人的审美需求出发?确定艺术价值,是以创作者的自我感觉为主?还是以广大观众的评价和历史检验为主?这些不是小问题。现代解释学认为,对艺术作品的释义与理解,是可以超越作者的原初意义的,艺术价值也不是一成不变的静止事物,而是会随历史进程出现动态与变化。

3. 判断

进入公共空间的艺术品通过社会公众和专业人士的检验(观看和欣赏)后,就能获得相应的评判结果,这是实现艺术价值的最后一步,这个过程中包含三种可能。一种是"见光死",即作品进入公众视野后不能给人留下任何印象,也不可能在此后的艺术生活中再度出现,这样的作品就等于死了。应该说,现实中很多名为艺术品的事物都会是这种结局。第二种是"见光活",即作品进入公众视野后能给人留下深刻印象,在此后的艺术生活中也

① 闫国忠、张艺声:《文艺与政治——一个重新审视的话题》,《理论与创作》2002年第5期,第4页。

会不断出现,那么这件作品的价值就存在于不断被接受的历史动态过程中。这是最理想的艺术品价值实现的情况。第三种情况有些特殊,包含两种相反的可能。一种是有些作品在进入公众视野后一时没有被接受,但在此后的艺术生活中会再度出现或不断出现,事实上,只有真正艺术大师的作品才有可能出现起死回生的情况,如波提切利①和维米尔②都是这种情况。另一种是有些作品在进入公众视野后被短暂接受,但在此后的艺术生活中会被逐渐淡忘,如元代画家盛懋③就近似于这种情况。

以上这些,都是由社会人群和历史决定的。各个时代的艺术接受者在面对艺术品时都会投去复杂、多元、全方位的审视眼光,会涉及我们的感官、情感、智力、意志、欲望、文化、爱好、价值观、潜意识、训练、本能、社会制度等因素。它可能与情绪有关或者与情绪一样,体现在我们的身体反应中,如看到壮丽的景色会唤起敬畏的反应,这可能表现为心率加快或眼睛睁大;也可能在很大程度上受到文化的制约,比如维多利亚时代的英国人经常认为非洲的雕塑很丑,但仅仅几十年后,这些观众就认为这些雕塑很美。同样,对艺术的判断还可以与对经济、政治或道德价值的判断联系起来。比如有人会认为兰博基尼跑车很美,部分原因是它是一种令人渴望的身份象征,但也会有人认为它令人反感,因为它象征着过度消费。而对艺术批评来说,判断一件艺术品的价值在最大程度上是理性的和解释性的,这是因为艺术批评在价值评判活动中肩负的是学术使命,其真正评判的往往是艺术品的意义或象征。艺术批评从业者可凭借专业素养表达自己的看法,也只有专业知识才能增加论断的权威性,但对艺术价值的终极判断,一定是多种社会因素共同作用的结果,绝非仅仅制作几个批评文本就能奏效的。

况且,评判艺术价值的艺术批评本身也要接受社会检验,如果所论有失

① 意大利文艺复兴时期的画家桑德罗·波提切利(Sandro Botticelli,1445—1510)去世后几乎被世人遗忘。19世纪艺术史学家亚历克西斯·弗朗索瓦(Alexis Francois)是后世第一位对波提切利壁画感兴趣的人,此后逐渐引起欧洲收藏界关注,尤其拉斐尔前派对他的艺术风格有明显借鉴。

② 维米尔(Johannes Vermeer,1632—1675),荷兰17世纪画家,当时名声有限,死后更是默默无闻,直到1860年其作品被德国博物馆馆长古斯塔夫·瓦根(Gustav Waagen)发现,引起了国际关注。

③ 盛懋(1310—1361),元代著名画家,曾与另一画家吴镇(1280—1354)做邻居,名声远高于吴镇,导致吴镇太太对老公多有抱怨。但吴镇后来成了中国绘画史中的大师,盛懋曾一度显赫的名声则湮没不彰。

公允或学术性不强,就非但不能收到判断批评对象价值属性之功,连自身存在价值都要大打折扣了。

第四节 艺术评价标准的不确定性

对艺术批评从业者来说,对艺术进行价值判断很不容易,因为这取决于主观态度,要靠直观感受说话,此外并无其他更可靠的依据。而一般所谓感受,经常会因人而异,而人之异又与所处时间和空间位置有关。有人研究"幸福感"时指出,幸福感是一种由多种因素决定的动态过程,很难建立起全社会的共同判断准则。① 判断艺术价值也与此相似。虽然作品是固定的,但能决定评价准则的外部社会条件是变动不居的,当这些条件发生变化时,昨天的无名之作,今天会价值连城;反之,今天的耀眼光辉,明天也许黯然失色。作品还是那些作品,价值不同只是因为观众的眼光改变了。

在主观判断为标准的领域,客观标准不易确立,所以人文学科研究成果往往不像自然科学那样更容易让人信服。对同一研究对象有不同看法是艺术批评中的正常现象,有争议是常态,没有争议、众口一词的称赞或贬损反而很不正常。电影《让子弹飞》上映后,"犹如一根清晰的线,将人群分为两半,叫好的人爱到极致,不爱的人贬之入骨"②,正说明这部电影十分成功。下面是对这部影片的不同看法:

(1)对一个政治人物的高尚的个人品格的赞美,在任何一个时代的人们心中都不会过时。何况在影片的叙述中,英雄以隐喻的身份出场,规避了人们对落实的历史人物因政治立场可能导致的评价偏好,从而把它放置到审美的背景上,凸显这些品格在人性普遍性、共同性的一面的价值。③

(2)其所宣扬的非理性暴力美学本质,最终使影片演变成为一个二元暴力权力论的叙事,一个貌似合法合理实则既不合法又不合理的叙事,一个无关公平又混淆革命的叙事,一个巴赫金所谓的狂欢化暴力

① 杨继绳:《幸福是一种主观感受》,《南风窗》2011年第14期,第22页。
② 陈黛曦:《效仿昆汀,以及自恋的列宁主义革命》,《东方电影》2011年第1期,第146页。
③ 张群:《对电影〈让子弹飞〉政治隐喻的分析》,《电影文学》2011年第21期,第78页。

38　维米尔《倒牛奶的女佣》,1660年,布上油画,45.5 cm×41 cm,荷兰国家博物馆藏。这是美术史中一幅少有的以同情和有尊严的方式描绘女仆的作品,荷兰黄金时代①的艺术大师维米尔通过巧妙的光线和色彩安排,创造出惊人的视觉效果,不仅在质感呈现上纤毫必现,还传达了女仆和桌子的重量感。

美学叙事,一个打着启蒙运动的幌子进行的反现代主义叙事。这种叙事曾经作为我们现代化进程的主旋律,曾经在"文革"叙事中发展到极致,也曾经一度淡出我们的视野,而今它又卷土重来。②

引文(1)说是歌颂理想、无畏和高尚品格;(2)说是反现代主义,是"文革"叙事的卷土重来。从这两种不同评价看,面对评价对象,就像不同软件能打开不同文件一样,不同头脑的批评家会捕获到不同信息,也因此会做出不同判断。这种判断与研究对象有关,更与研究者自身条件有关,判断结果也常常不取决于判断对象的自身条件,而是要看这种条件能否在评价过程中获得认知,而认知的前提是某种先在解读条件——评价标准的存在。是评价标准的多元导致艺术价值多元,评价标准的不确定导致艺术价值的不确定。现代社会允许多种艺术评价标准的存在,只要不是自相矛盾、漏洞百出,就都有存在的合理性。因对立而互补,因多元而统摄,构成艺术批评中价值判断的合理性与统一性。这是一个多层次的复杂动态系统,既有人们共同

①　荷兰黄金时代(Dutch Golden Age)指的是17世纪的荷兰,当时荷兰在贸易、科学和艺术等方面获得了全世界的赞扬,被视为荷兰历史上的最繁荣时期。
②　焦永勤:《公平暴力革命与暴力美学——〈让子弹飞〉叙事逻辑的悖谬》,《西部》2011年第21期,第132页。

认可、共同遵从的基本准则,也有各式各样的评价标准。无论创作还是评论,都会在这样分散与整合的过程中展开。表 5-1 是对不同评价标准的示意:

表 5-1 评价艺术的正负标准的对照示意

类型	创作目标	公认性质	适用标准	不适用标准	例证
传统艺术	尽善尽美	经典艺术	古典主义	形式创新	古希腊艺术
山水花鸟画	抒发性情	传统艺术	笔墨至上	社会实用	齐白石作品
现实主义	影响社会	主流艺术	现实作用	形式创新	新中国美术
现代艺术	探索形式	平面艺术	形式主义	社会实用	毕加索作品
当代艺术	传达观念	观念艺术	社会意义	形式创新	现成品艺术

有研究者指出,传统的艺术评价标准不适用 20 世纪 90 年代以后的中国现实社会,现在评价艺术的首要标准是市场价位,其次是利益趋从,最后是人情关系。① 不用根据历史经验也可以推测,这样的价值标准能流行一时,但不会有长远效果,其改换门庭或另起炉灶只是时间问题。

本章小结

- 艺术核心价值是蕴藏在艺术作品中的精神价值——本真性情的表现。

- 现实中的艺术评价是各种世俗文化权力相互作用的结果,艺术批评在其中能起到部分作用。

- 艺术价值实现有三步,是创造→传播→评价。创造提供价值实现的基础,传播是实现价值的关键环节,是艺术创作和艺术批评的共同价值所在。

- 评价标准比评价对象重要,评价立场比评价结果重要,社会标准与审美标准缺一不可。

- 艺术评价标准永远处于动态变化之中,各种不同的甚至对立的评价标准,共同构成艺术批评的合理生态。

① 李楠楠:《从"主流"到"多元化"——中国当代艺术批评标准的发展》,《上海艺术家》2010 年第 1 期,第 76 页。

名词解释

1. **艺术价值**：通过审美活动获得的至高精神享受。
2. **文化权力**：能自由创造、传播、欣赏和评论文艺作品的权力。
3. **社会伦理**：为绝大多数社会成员所接受的公共道德准则与行为规范。
4. **本真**：天生的、不受外物所役的真实自我存在。
5. **行画**：对供大众消费、售价较低的艺术品的贬称。
6. **现成品艺术**：为将日用工业品或垃圾置于展厅中而想出的专有名词。
7. **挪用艺术**：对模仿或抄袭他人作品的另一种说法。
8. **行为艺术**：非角色扮演，不被演艺界承认，以个人身体为媒介的表演行为。
9. **原创价值**：个人独立完成，看不出有模仿或抄袭他人作品痕迹的艺术劳动。
10. **再现**：以尽量客观的态度复制眼睛所见之物的创作模式。
11. **表现**：受主观心理和激烈情感影响而制作出扭曲变形作品的创作模式。

选择题

1. 艺术批评主要目的是对艺术进行（　　）
 A. 创作指导　　　　　B. 价值判断
 C. 炒作包装　　　　　D. 指责批判
2. 能决定艺术价值实现的核心环节是（　　）
 A. 展示　　B. 传播　　C. 评价　　D. 收藏
3. 判断艺术批评社会效果的根本依据是（　　）
 A. 读者认可　　　　　B. 媒体认可
 C. 作者认可　　　　　D. 商业认可
4. 艺术批评的最大社会功用是（　　）
 A. 改进艺术教育　　　B. 传播艺术信息
 C. 指导艺术创作　　　D. 建立市场体系
5. 艺术批评价值的终极实现要依赖于（　　）
 A. 媒体刊发　　　　　B. 业内奖励
 C. 历史检验　　　　　D. 同行赞赏
6. 艺术批评工作的难点之一是缺乏（　　）
 A. 权威的批评家　　　B. 雄厚的资金支持
 C. 稳定的评价标准　　D. 强大的媒介支持
7. 艺术批评与艺术史的最大差别是侧重（　　）
 A. 价值判断　　　　　B. 数据搜集
 C. 科学实证　　　　　D. 图像整理

简答题

1. 为什么说"本真"是艺术价值的核心?
2. 历史评价标准与现实评价标准有什么不同?

延伸阅读

(1) 张隆溪:《阐释学与跨文化研究》,北京:生活·读书·新知三联书店 2014 年版。

(2) 本雅明《机械复制时代的艺术作品》,张旭东、王斑译,见《启迪——本雅明文选》,北京:生活·读书·新知三联书店 2008 年版。

图像分析

39　莫迪利阿尼《爱丽丝》,1918 年,布上油画,78.5 cm×39 cm,哥本哈根国立艺术馆藏。这是一幅题材简单的女孩肖像,形象单纯清丽,妩媚动人,有鲜明的个人风格。你如何分析和评价这幅作品?请以这幅画为主要研究对象,用 600~800 字撰写一篇评论短文。

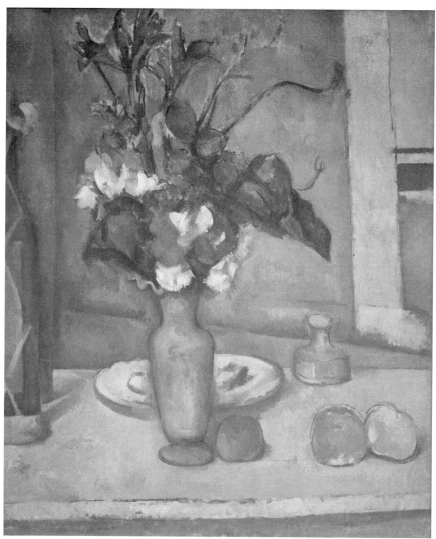

40 塞尚《蓝色花瓶》,1889—1890年,布上油画,61 cm×50 cm,巴黎奥赛博物馆藏。塞尚善于描绘静物,其艺术贡献也多体现于静物画中。你如何分析和评价这幅作品?请以这幅画为主要研究对象,用600~800字撰写一篇评论短文。

第六章 艺术批评的常见方法

方法就是工具,是为解决具体问题而选用的工具。

伐木要用锯,打铁要用锤子,没有锯和锤子,木匠和铁匠就不能工作了。中国古代的艺术研究传统多以经验为基础,在方法上不很讲究。比如,什么是"气韵生动"?什么是"传神"?似乎就没人能从实证角度讲清楚。这是至今很多艺术批评局限于空谈的原因之一。

在1949年以后很长一段历史时期中,中国的艺术研究只讲主义不讲方法[①],也没有什么像样的方法,艺术研究长期停滞不前。20世纪后期中国学术界曾经有过"方法论热",各界学人都积极接受来自西方的新奇而有效的研究方法,推动了中国学术的进步,艺术理论界也在这样的热潮中有所收益,在艺术史研究领域引进了一些研究方法。遵循方法还是遵循主义,是客观分析立场与主观信仰立场的重要分水岭。依靠传统经验还是依靠科学方法,是区分现代艺术批评与传统艺术批评的重要分界线。拿证据说话还是靠忽悠蒙人,更是判断客观实证研究与主观妄想癔症的试金石。

只有找到合适的方法,才能解决相应的问题。没有任何一种方法是可以包治百病的。如果你还不知道艺术批评有什么方法,不妨先从了解基本常识开始。如果你已经掌握了一些艺术批评的方法,那么你就再加一把劲,争取能创造出自己的研究方法。这样,你的研究必能超越寻常水准!

① 在1949—1976年间,中国的美术创作与研究尊崇"革命现实主义"的原则,是"主义"统摄一切的时代。

本章概览

关键问题	学习要点
艺术批评的基本方法是什么?	科学方法是艺术批评的基本方法
两种常见的艺术研究方法是什么?	传统哲学式研究方法与科学方法的不同
艺术批评中有哪些常用方法?	形式分析,心理批评,符号学,接受理论,社会学,女性主义
为什么要让方法适用于对象?	针对不同对象采用不同方法的工作原则

第一节 以科学为本的批评方法

梁启超说,"凡欲一种学术之发达,其第一要件,在先有精良之研究法",这说明了研究方法的重要性。有些方法可以靠经验摸索出来,而另外一些方法则完全是专业训练的结果。艺术批评是研究艺术的科学事业,需要使用比较专业的方法。

从学术角度看,所谓专业方法主要指科学方法。科学方法是一种获取知识的经验方法,至少自17世纪以来就成为学术领域的特征。它包括仔细观察,对观察到的内容持严格的怀疑态度,防止认知假设扭曲人们对观察结果的解释;基于观察通过归纳制定假设,从假设中得出推论和基于测量进行实验,并根据实验结果改进或消除假设。这些就是科学方法的基本原则。为什么提倡使用科学方法从事艺术批评?这是因为:(1)在已知艺术批评的众多方法中,只有科学方法能克服和抑制艺术研究中很容易产生的主观倾向,有利于在批评工作中获得有客观价值的成果;(2)现实语境中有太多为政治宣传和商业炒作的艺术批评活动,因此实事求是的科学态度经常会受到抑制,坚持科学立场有利于打破以哲学或其他学说为名而实为空谈玄谈的圈子文化氛围;(3)中国艺术批评传统中缺乏科学元素的介入,也没有使用较为严密的分析工具,历代学者多是凭借经验和感觉在制作批评文本,导致很多流传很广的说法并不具备客观有效性。虽然艺术批评对象与自然科学对象不同,但这并不妨碍我们使用科学方法作为研究工具,对艺术对象进行严格的解剖和分析,正如金克木所说,虽然文艺本身不是科学,但当你研

41　艾米·维斯科夫《有大白菜和萝卜的静物》，2014年，布上油画，35.5 cm×50.8 cm，私人收藏。不同于常见的光色华丽的西方传统静物画，只描绘了普通的萝卜白菜，却有宁静庄重的气息，对光线和色彩的复杂运用产生了优雅的美感；面对这样的作品，似乎一切语言描述都是多余的。作者艾米·维斯科夫(Amy Weiskopf,1957—)是美国纽约画家，善画以普通厨房为背景的日常蔬菜瓜果类静物题材。

究文学作品和艺术作品的时候，你拿它当做一个客观对象来加以分析，那么就可以是科学，可以叫做文艺的科学、文学的科学、艺术的科学。这些科学在现代才算开始。① 这样的研究在近几十年来的文艺批评中已经略见端倪，如下面几例：

(1) 马小军作为在无意识领域中潜藏的原始本能、冲动和欲望的"本我"意识在这个不被"他者"窥视的环境中的集中释放……这种"本我"的意识，始终处于一种被压抑、被制止的境地，因为这种行为与现实标准的要求是格格不入的，再加上社会环境的压抑，严重扭曲了这群孩子的性格和心灵。②

(2) 始源的母性力量在涌动——人类学意义上的，使得这些女人

① 金克木：《艺术科学丛谈》，北京：生活·读书·新知三联书店1986年版，第132页。
② 杨亮：《文化视角下的姜文电影研究》，《宁波广播电视大学学报》2011年第3期，第96页。

像一堆现代社会无法辨识的乱码,因此,这力量似乎难以命名,她们的不可理喻,制造了理性主义的巨大难题。①

(3) 使"历时态"的时间流逝成为"共时态"的当下结构"切片"。从这个意义上来说,它无疑是一种艺术的"中断的瞬间"……使当代人存在的"瞬间"在日常社会意识的淡化退隐中成为精神性的存在。②

(4) 他画中的物象都特别贴切和可信。一段老墙、一个院落、院落中的牲口、石碾、与人物相伴的各种物品诸如一顶草帽连同它独特的编织状态和破损状态……都从画家记忆的深处显现出来。③

从使用术语中可看出,(1) 使用了心理分析方法;(2) 使用了社会性别分析法④;(3) 使用了存在主义理论;(4) 相对较简单,是据直观经验而谈,没有使用专业手法,因此也未能提供超直观层面的信息。理查德·费曼1974年在加州理工学院毕业典礼演讲中说:"这是我们希望你们在学校学习科学时学到的理念,我们从来没有明确说过这是什么,只是希望你们通过所有科学调查的例子来理解。因此,现在把它提出来,明确地说出来,是很有趣的。这是一种科学的完整性,一种科学思想的原则,它对应着一种绝对的诚实——一种从实际出发而不是从观念出发的反向思维。"⑤这种研究的本质就是实事求是,一切从实际出发,用事实说话,不唯上,不唯书,只唯实。科学研究强调对现实问题的研究,对当下事物的关注,对事物动态和趋势的把握,因此其研究成果更具有现实性和预见性。从具体方法上看,科学研究大量采用实际考察、统计、普查、抽样调查、数学模型等方法,侧重于定量分析,因此其研究成果更为精确。⑥ 这里不妨设想一下,如果中国的艺术批评从业者能在实际工作中使用最诚实的科学方法,不受利益、信仰和个人趣味支配,能够通过实际调查和实证研究获得对批评对象的真实了解,艺术批评自然就会成为在整个艺术体系中最具公信力和话语权的评价工具。

① 张念:《深渊、敌人以及性别政治——当代几部电影的文本分析》,《南方文坛》2011年第1期,第40页。
② 王岳川:《超越后现代图式的新理性代码——申伟光点线色中的生命思考》,《南方文坛》1997年第5期,第27页。
③ 范迪安:《孙为民油画艺术分析》,《美术研究》1993年第3期,第31页。
④ "性别分析"是一种社会学方法,一般从社会角色、社会分层和精神分析三个角度去研究性别问题。
⑤ Richard P. Feynman. *Surely You're Joking, Mr. Feynman! Adventures of a Curious Character*. W. W. Norton Company, 1997. p.199.
⑥ 艺衡:《注重科学的实证研究方法》,《南方论坛》2004年第2期,第1页。

第二节　艺术批评中的两种路径

在艺术批评中历来流行两种研究路径，一种是哲学或美学的路径，通常以某种观点概念为主要研究对象，研究中偏重理论思辨和主观感悟，有很长的历史。另一种是科学路径，通常以具体事实为研究对象，偏重客观实证和理性分析，20世纪以后较为流行。传统哲学或美学入手的研究路径，因应用时间长而有较多成果，中国古代的艺术研究多属于这个层面。这种方法思辨性较强，能开创某种有魅力的学术境界，但容易有空谈玄谈之弊。如南齐谢赫在《古画品录》中评价陆探微"穷理尽性，事绝言象，包前孕后，古今独立"，就很有虚张声势的**玄学**意味。而中国现当代艺术批评也在某种程度上延续了此种传统，导致批评立场远离科学理性，给出的结论不易让人信服，如下面两例：

（1）他之所以要去"采气"作画，就是出于这种哲学思考，就是为了表达他对生命的这种理解。他的这种理解实际上是老庄哲学"一气运化"的现代版。从自然的万事万物之中把"气"纳入进来，再通过点、线、墨韵和墨气，外化出去构成一个世界。

（2）他从宇宙观和艺术精神的角度来认识和理解这种统一中的和谐，所谓大道归一、天人合一等哲学思想已不再是一种词句上的原则，同样由自身的合一入手……去静观默察外物与自身，他的思考也宁静而自得，这些可从他作品的气象变化中体察出来。

明明是艺术批评，却要拐到哲学上，而且还是中国老庄那种神秘说辞，其结果必然是忽悠多而实理少，说了等于没说（因为不能提供真实信息）。与这种主观性较强的批评方法相比，重证据、客观性强、实事求是的科学方法，有较高的社会公信力，至少也可以为读者提供相对可靠的结论，因此成为当今的艺术批评潮流，即如有学者所论："20世纪末以来，自然科学领域的发展为艺术批评的范式更新提供了新的可能性。根据自然科学的观点，只有能够在试验状态下体现出'信度'的结论才能够被接受。我们注意到，自然科学、社会科学的实证研究方法在艺术批评中的借鉴，成为眼下正在形成的一种前沿和发展趋势。"[①]

[①] 祝帅:《批评的危机》,《美术观察》2011年第3期,第28页。

但对艺术批评来说，科学也是双刃剑，其长处和短处都是不能感情用事，也就是说，即便是面对感官化的艺术现象，研究者也要尽可能铁下心肠，不动声色，按部就班地处理研究对象。这样当然与艺术的情感本性相冲突，起码是对艺术情感属性有所轻慢。所以现实活动中的艺术批评，总是会适当兼顾人情，而不会将批评文本处理成冷冰冰的商业和法律文件。站在客观中立的立场上，可以说科学和哲学方法都有可取之处，艺术批评从业者应该根据具体对象选用具体方法。

第三节　艺术批评中的多元理论

在当代艺术研究领域，人文学科与自然科学有交叉融合之势，这使从业者仅仅通过个人感受和想象从事批评工作越来越困难。昔日可以凭直觉和感觉进行、用哲学和文学语言描述的东西，现在随着自然科学的不断发展而日益改变形态，呈现系统化、**定量化**、模型化的趋势。现在很多艺术研究都在借助严密系统的定律和概念，而不能像过去的文人和今天的电视台主持人那样，只有诗意和煽情。这里无法全面介绍重要的艺术批评理论（理论就是方法），只能略举几种常见的现代批评理论，算是以管窥豹。

1. 形式分析

也叫形式主义，是一种很常见的艺术研究方法，其主要特征是立足于多学科理论，以艺术作品的物质形态为主要分析对象，把艺术看成不假外求的独立自足的系统，只研究作品自身的形式因素，即艺术中的点、线、面、空间、色彩、光线，以及平衡、次序、比例、对比、和谐、律动等，不考虑外部的作者、读者、社会、文化、流派等因素，在实验科学的基础上，获得可以实证的艺术形式构成规律，以实现对纯然的所谓"图像样式"的透彻理解，并根据这样的理解展开艺术价值判断和艺术创造活动。这种方法看重艺术物质属性，不看重抽象的精神探讨，也可以说是与精神性研究相对立的一种实证性研究。这种研究方法最独特的贡献是能够直接作用于创作（设计学科的"三大构成"理论就是形式研究的结果），所以善于形式分析的批评者大都是兼备创作能力的人。

对形式价值的确认是艺术批评得以存在的前提，无论何种艺术批评都可能包含形式分析内容，常见的文本批评、图像研究、视觉符号分析等，都与形式批评有关。比如下面的文字：

　　水平线和垂直线共同作用便是引出了张力平衡对抗原理。垂直线

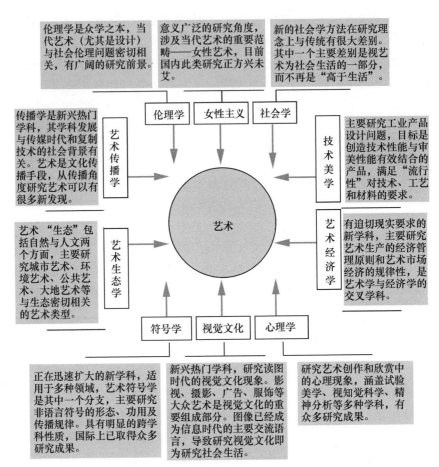

图6-1 艺术批评研究方法的多样性

表现为一个力,这个力所具有的原始意味是——地心引力的吸引,而水平线的原始意味是——一个支撑的平面,两者结合起来产生出一种令人满足的感觉,因为它们象征着绝对平衡和直立,如同人们在现实生活中所获得的经验。①

最热衷形式分析的学者是罗杰·弗莱,他认为造型艺术的本质是形式,在欣赏艺术作品时应该忽略艺术家及作品的创作背景和文化因素,把注意力集中于作品本身,通过对作品形式的理解获得美感体验。格林伯格是另

① 莫里斯·德·索斯马兹:《视觉形态设计》,孙彤辉、徐超译,上海:上海人民美术出版社2012年版,第25页。

一位支持形式分析的学者,他强调艺术的纯粹性,认为绘画的本质是平面,没必要使用透视、阴影等技法去制造三度空间的幻影。① 他的理论影响了现代抽象艺术的发展,西方20世纪中期以前的艺术也以形式主义收尾。

一般来说,形式创造是现代艺术的主流,最适合分析现代主义作品。罗莎琳德·克劳斯认为:"这是一种精确的方法,对于研究20世纪60年代早期艺术的大多数人来说,是十分重要的。这个方法清晰透明,不需要你对艺术说三道四,它试图使你回到对艺术的感知上,并通过当下艺术了解艺术的过去。"② 西方现代派画家马列维奇③和蒙德里安的作品可作为形式批评的经典素材,因为这类作品表现为纯粹视觉现象,适合于从形式角度进行分析。

2. 心理批评

也叫心理分析,是艺术批评中最流行的方法。包含若干分支,如试验美学、视觉生理学、格式塔学说和精神分析理论等,其中格式塔理论和精神分析学说对我国艺术批评界影响较大。

格式塔(Gestalt)是德文音译,意思是"形状"或"形式",它不是指一般外物形状,也不是一般艺术理论中讲的形式。它有特定的涵义,主要有两点:一个是格式塔由各种要素组成,但并不等于所有成分之和,而是产生了一个完全独立于这些具体要素之上的整体;另一个是即便构成整体要素的各部分有改变,格式塔依然存在。由此可知,格式塔是潜存于人的视觉经验中的一种组织或结构能力,与知觉活动密不可分。阿恩海姆认为,艺术作品的意义在于直接诉诸眼睛的知觉形式构造,有了这个充满意味的形色组合体,解释作品才成为可能。比如,绘画中的相似性因素会引导眼睛的扫描路线,由此可以预设观看者的视觉感知程序并由此呈现作品意义:

> 这种扫描路线对于艺术的构图是十分重要的,它们往往能对艺术品的艺术效果产生巨大的影响。在艾尔·格雷柯所绘的《从圣殿中被驱逐》这幅作品中,其总的色调是黄褐色的,只有耶稣和那个在画的左下角曲身下伏的货币交换者的衣服是鲜红色的。当一个观看者的注意

① John O'Brian, *The Collected Essays and Criticism*, Vol. 1. The University of Chicago Press, 1988, pp. 23—28.
② Justin Wolf:Rosalind Krauss, http://www.theartstory.org/critic-krauss-rosalind.htm. 2021/08/02.
③ 马列维奇(Kasimir Malevich,1879—1935),俄罗斯画家和艺术理论家,几何抽象艺术运动"至上主义"的发起人,其代表作品是《白上白》(1918),是在白色画布上画一个倾斜的白色方框。

力被吸引到中心位置的耶稣身上时,色彩的相似性就会继而引导眼睛转向位于左下方的第二个红色的点。这就使眼睛的扫描路线准确地重现了鞭子的抽打路线。……结果,眼睛所进行的活动,就真实地再现了画中的主要人物的活动。①

精神分析学说来自弗洛伊德②的潜意识理论,该学说认为艺术品是人的心理状态的折射,人类精神活动和文艺创作是受压抑性欲的升华结果,借助发掘艺术家潜在的创作动机,可以解释隐藏在作品表象后边的真正意图。弗洛伊德的学生荣格③提出"集体无意识"理论,能更多地注意到社会历史和文化,指出"原型"是人类共同拥有的灵魂,艺术家是"集体人",从这个角度观察艺术,就会知道艺术也是客观化和非个人化的产物。雅克·拉康④也是精神分析学者,他矫正了弗洛伊德理论中那种机械的、生物决定论的看法,提出"话语"和"凝视"理论,将艺术批评引入一个互动、不断生成和变幻不定的符号空间,为解释作家、作品和读者之间的复杂关系提供了更多可能性。在西方艺术史中,超现实主义是与精神分析学说联系较多的现代艺术运动,刻意体现下意识、梦幻、直觉和非理性,开拓了艺术表现的新领域。尤其是超现实主义,不但是现代艺术的重要流派,也是后现代艺术的主要来源之一⑤。该运动的思想领袖安德烈·布列东⑥有过学医的经历,在读了弗洛伊德的著作后,意识到研究梦想、幻想和幻觉的精神分析理论,可以用来引导某种艺术创作方法。以马格利特⑦和德尔沃⑧等人为代表的超现实主义艺术,就是通过精细描绘非理性的形象和场面,营造出幻觉和梦境的画面,

① 鲁道夫·阿恩海姆:《艺术与视知觉》,滕守尧、朱疆源译,北京:中国社会科学出版社1984年版,第109—110页。
② 西格蒙德·弗洛伊德(Sigmund Freud,1856—1939),奥地利心理学家、哲学家、精神分析学创始人。
③ 卡尔·古斯塔夫·荣格(Carl Gustav Jung,1875—1961),瑞士心理学家,精神科医生,分析心理学的创始者。他将潜意识分为个人和集体两种,集体潜意识是承载人类祖先经验的心理遗传内容,这种内容表现为"原型"(Archetype),即在梦境和幻觉中无意识表现出来的集体心理特征。
④ 雅克·拉康(Jacques Lacan,1901—1981),法国心理学家、哲学家、医生和精神分析学家。
⑤ 有研究表明,西方后现代艺术的主要来源是达达派和超现实主义。
⑥ 安德烈·布列东(Andre Breton,1896—1966),法国作家和诗人,最著名的超现实主义创始人。
⑦ 勒内·马格利特(Rene Magritte,1898—1967),比利时超现实主义画家。
⑧ 保罗·德尔沃(Paul Delvaux,1897—1994),比利时画家,以超现实主义风格的裸女画而著名。

42　卢梭《梦》,1910 年,布上油画,204.5 cm×298.5 cm,纽约现代艺术博物馆藏。

其中卢梭①的作品《梦》(1910)可以作为弗洛伊德理论的注脚:

> 画中裸体女子所摆出的姿态,很显然与文艺复兴晚期画家提香的名作《乌比诺的维纳斯》相类似,但是整个场景换成在一个神秘的丛林中,一轮明月挂在淡蓝的晴空上,时空的错置预示了人在梦境中心灵的解放与意念的重组。根据亚当斯的诠释,丛林中的蛇与花从精神分析的角度来看,都与男、女的性特征有关。图中央的舞蛇人正是人对于原始性欲的一种呼唤。而草丛里窥视的狮子,则象征人类对于两性之间的好奇与探索。②

3. 符号学批评

艺术符号学的代表人物是美国的皮尔斯③,他认为符号是由图像

① 亨利·卢梭(Henri Rousseau,1844—1910),法国现代主义画家,自学成才,以天真和原始的手法作画。
② 林伯贤:《艺术欣赏的理论基础(六):弗洛伊德之精神分析学》,《艺术欣赏》2006 年第 10 期,第 33 页。
③ 查尔斯·桑德斯·皮尔斯(Charles Sanders Peirce,1839—1914),美国哲学家、逻辑学家、数学家、科学家,被称为"实用主义之父"。

(icon)、指示(index)和象征(symbol)三部分构成。其中图像部分连接各种感觉要素,它由线、形、色等感觉元素构成,视觉图像符号具有语言符号不可能有的原始的、生动的感情属性。

43 奥基芙《黑色鸢尾花Ⅲ》,1969年,布上油画,91.4 cm×75.9 cm。

凡符号,都有表面现象和内在意蕴双重关系,艺术作品在负载作者手法和意图之外,也负载作者所处时代的社会信息,想彻底弄清符号的性质和意义,就必须开展综合性跨学科研究。仅以奥基芙[①]《黑色鸢尾花Ⅲ》(Black Iris Ⅲ)为例,其逼真的形象可以让观众一望即知,这是图像辨识;挺直完整的花瓣,显示这朵鸢尾花处在盛开状态,局部放大的构图显示画家受到摄影特写取景的影响,这是图像指示;而花本身是植物的生殖器官,在传统文化中有着女性生育的寓意,这幅鸢尾花的造型有明显的女性生殖器官的特征。在作品中直接表现女性生理属性是女性主义艺术创作的路数,这个花朵形

① 乔治娅·奥基芙(Georgia O'Keeffe,1887—1986),美国女艺术家,善于描绘特写的花朵形象。

象就是象征女性主义精神的简单符号。① 德国的恩斯特·卡西尔②和美国的苏珊·朗格③也是符号学说的重要倡导者。卡西尔认为,人是一种符号的动物,人类一切文化现象和精神运动,如语言、神话、艺术和科学,都是运用符号形式表达各种经验的事物。朗格区别符号(Sign)和象征(Symbol),认为前者直接指示对象,后者指向对象的意味(Connotation)。

试举我国油画家陈衍宁《渔港新医》为例。这幅画虽然以"文革"中"赤脚医生"为题材,但在审美形式创造与语义表达的结合上仍有很多可取之处。其视觉符号含义有三个层次。第一层次是直观理解,即对画面可视现象的直观感受,包括对形象和形式的感知,尤其是对画面整体气氛的感知,如这幅画整体气氛是"明朗"。第二层次是意义理解,就是通过对作用于直观感受的视觉信息的分析,了解作品的情感意味、社会内容及思想含义,如以构造向上生长的形式讴歌"新生事物",人与物的刚健造型负载革命时代的美学追求,笔触的直线条排列既体现个人趣味也流露苏派技术痕迹,等等。第三个层次是综合理解,是对作品感觉层面和精神层面多种要素进行综合把握(如艺术家意图、创作背景、社会功能等),探寻作品特有的性质,最终实现对直观印象的彻底理解。

艺术符号是人类情感和思想的标记,其所承载的情感现象,并非纯粹个人情感,而是人类普遍情感。艺术创作是将个人情感转化为普遍形式——多数人所理解的通用情感符号的过程。如油画《在激流中前进》和《黄河颂》中的黄河,电影《大红灯笼高高挂》中的深宅大院和红灯笼,电影《黄土地》中的黄土高坡,都是常见的中国符号,很容易为中外观众所普遍理解。从这个意义上说,过于个人化的、非通用的视觉符号,比如张艺谋的电影挂的不是"大红灯笼"而是"大绿灯笼",读者就不容易准确感知符号含义,这个符号也就不具备解读的可能性。

4. 接受理论

以读者为主要研究对象的理论,风行于20世纪六七十年代。该理论打破了以作品为中心的封闭系统,开始从观众角度考察艺术价值的实现,认为

① 林伯贤:《艺术欣赏的理论基础(八):结构主义、后结构主义与解构主义》,《艺术欣赏》2006年第11期,第22页。
② 恩斯特·卡西尔(Ernst Cassirer,1874—1945),德国哲学家,发展出一种独特的文化哲学,代表作是《符号形式的哲学》。
③ 苏珊·朗格(Susanne Langer,1895—1985),美国符号论美学家,是卡西尔的学生,发展了非语言的符号论,把艺术视为有表象形式的独立符号——表现情感意义的符号。

44　陈衍宁《渔港新医》,1972年,布面油画,138 cm×110 cm。

作品的意义是阅读过程中产生的,是观众阅读使作品成为现实的存在。接受理论对传统理论产生了巨大冲击,对现代和后现代艺术理论也有很大影

45 不同文字版本的电影《黄土地》海报。为适应不同文化背景,在这些电影海报中,设计者选用了不同的视觉符号,从不同角度暗示出并非单一的影片主题。请注意作品中的农民、八路军、枫叶、构图等视觉符号现象。

响。霍拉勃[1]曾评价说:"从马克思主义者到传统批评家,从古典学者、中世纪学者到现代专家,每一种方法论,每一个文学领域,无不响应了接受理论的挑战。"[2]

接受理论的基本特征包括:(1)以观者为中心,观者不仅仅是鉴赏家、批评家,而且还是创作家;批评、鉴赏本身就是一种创造和再生产,作品的真正生命在于永无止境的解读之中。(2)作品有能够召唤读者进行阅读的结构机制,这个被称为"文本的召唤机制",由意义上的空白和不确定性组成,空白需要读者去填补,不确定性需要读者去确定。(3)作品价值由两极组合而成,一极是具有未定性的文本,一极是读者阅读过程中的具体化,综合两极才能形成作品完整价值。这些理论告诉人们,读者手里握有对作品的终审权,读者的感知是作品含义不断丰富的源泉。仅以下面两段文字为例:

(1)给人们以真实场景,再现格尔尼卡镇突袭带来的灭绝人性的大灾难,给人们以警钟长鸣,就像画中的妇人、公牛、马等的悲叫,让人类不再发生这样的真实惨状……从中我们看到毕加索在画面的真实性

[1] 罗伯特·霍拉勃(Robert Holub,1949—),美国当代哲学家。
[2] H. R. 姚斯,R. C. 霍拉勃:《接受美学与接受理论》,周宁、金元浦译,沈阳:辽宁人民出版社1987年版,第292页。

再现上下了很大工夫,苦心寻找画面的真实场景,一次比一次更加真实。①

(2) 画面中并没有出现飞机、炸弹、废墟等表象的东西。显然,毕加索并不想直接表现当时格尔尼卡的凄惨恐怖情景,而是以象征和寓意的表现方式,借助牛、马、女人、儿童、灯等形象,通过符号化的画面语意描绘、表现战争带给人类的灾难,表现对暴行的控诉,表现痛苦、恐惧和兽性等多种复杂内涵。②

这两段引文都在解说《格尔尼卡》,(1) 认为作品在表达真实战争内容,作者为寻找"真实场景"下了工夫;(2) 认为作品不但表现战争,还有更多复杂的精神内涵。这两种解说不完全一样,前者看重画面实景,后者通过实景引发联想。无论实景还是联想,都是对毕加索留给人们的"空白"和"不确定性"的有力填充。

5. 社会学批评

艺术批评主要方法之一,重点是系统考察艺术与社会的关系,也被称为"语境诠释方法",较早出现于19世纪中期,二战后曾一度衰落,1960年以后有复苏迹象。这种方法是根据作者所处时代的社会、经济条件,来说明艺术作品产生的根源和作用。其内容比较庞杂,主要沿三个方向展开:一个是强调艺术的社会本质;一个是强调艺术是种族、环境和时代的综合体;还有一个是考察艺术的社会效果,如作品对社会的影响等问题。

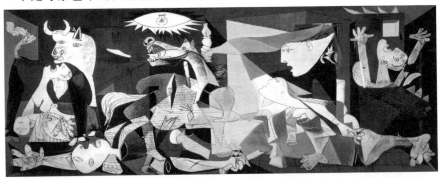

46 毕加索《格尔尼卡》,1937年,布上油画,349 cm×776 cm,西班牙马德里 Reina Sofia 博物馆藏。

① 李华:《〈格尔尼卡〉作品解读》,《大众文艺》2011年第16期,第54页。
② 孙逊:《〈格尔尼卡〉解读》,《中国科教创新导刊》2010年第26期,第161页。

佩夫斯纳①认为:"在研究往昔的艺术以及与现在的艺术家交往的过程中,令我感到震惊的是,过去与现在艺术以及艺术家社会地位是如此悬殊。逐渐地,我开始认识到,一部艺术史,与其根据风格的变迁来写,还不如根据艺术家与周围世界之间关系的变迁来写的好。"②根据艺术与社会的关系来判断艺术的思想,是艺术社会学的核心理念,如其中的"适应"说认为,符合特定社会条件的艺术才是优秀的,如舞蹈之所以适合狩猎民族,在于它能增强较小集团的团结;而巨型建筑只有在古代专制国家中才能办到,是因为它要动员众多人力。③ 豪泽尔④将艺术社会学发展为社会批判理论,强调艺术与社会关系的复杂性,他认为对艺术现象进行社会学研究,就是"按照艺术的实际来源去解释在一件艺术品中表现出来的对生活的看法。"他还认为创造审美形象并不是艺术的唯一目的:

> 伟大的艺术给予我们一种对生活的解释,它使我们能够更成功地对待事物的混沌状态,更好地与生活周旋,这就是艺术的一种更使人心悦诚服和更值得信赖的意义。⑤

艺术社会学认为,艺术的产生和发展是由内在原因(形式自律性)和外在原因(艺术社会性)共同决定的,艺术的外在条件会对艺术产生决定性意义。艺术由两种事实相加而成:一方面是外在条件,即客观的、物质的社会现实;一方面是内在因素,即形式的、自发的、创造性的意识冲动。此外则是作家独立选择为社会因果关系所允许的诸种可能性的自由。艺术与社会的互动是复杂、动态的过程,相互间不是简单的因果关系,而是互相影响、互相参照的关系,艺术的意义也在这种互动过程中生成。⑥马克思主义是社会学批评方法之一,其核心是视经济为一切社会结构生成与变迁的决定因素,

① 尼古拉斯·佩夫斯纳(Nikolaus Pevsner,1902—1983),德国出生的英国艺术史学者,尤其对建筑史很有研究。
② 佩夫斯纳:《美术学院的历史》,陈平译,长沙:湖南科技出版社2003年版,第1页。
③ 藏内数太:《艺术社会学》,林慧珍译,《国外社会科学文摘》1988年第6期,第43页。
④ 阿诺德·豪泽尔(Arnold Hauser,1892—1978),匈牙利作家和艺术史家,著有《社会艺术史》。
⑤ 阿诺德·豪泽尔:《艺术史的哲学》,陈超南,刘天华译,北京:中国社会科学出版社1992年版,第3页。
⑥ 彭海云:《阿诺德·豪泽尔的艺术社会学理论及其现代意义》,《中山大学研究生学刊(社会科学版)》2007年第4期,第9—14页。

47　伦勃朗《钱币兑换者》，1627年，布上油画，32 cm×42.5 cm，柏林德国绘画博物馆藏。这幅画也被称为《有钱的傻瓜的寓言》，创作于画家职业生涯早期，描绘了同名的圣经寓言。画面中金色烛光映照下的收税员手持一枚硬币，被账簿纸张所包围，周围是黑暗的背景。据说这幅画的模特是伦勃朗的父亲。

认为对政治、经济等社会背景的了解，是研究艺术的必要前提。阿尔珀斯[①]在研究伦勃朗《钱币兑换者》时，引用马克思《资本论》中的一段话作为注解，即"只有作为资本的人格化，资本家才受到尊敬。作为资本的人格化，他同货币贮藏者一样，具有绝对追求致富的欲念"。他指出，若从宗教的角度理解，这幅作品是表达虔诚教徒因阅读圣经而获得精神满足，但如果从社会经济的观点来理解这幅作品，就会看到画中老者手持金币的专注而满足的表情。[②]

从社会角度研究艺术，强调艺术是社会生活的反映，根据社会政治经济生活需要判断艺术，看重艺术的意识形态作用，是中国近几十年来习见的艺

① 斯维特拉娜·阿尔珀斯（Svetlana Leontief Alpers，1936— ），美国艺术史家、艺术家和艺术批评家，重点研究17世纪荷兰美术。
② 林伯贤：《艺术欣赏的理论基础（五）：马克思主义》，《艺术欣赏》2006年第6期，第28页。

术批评模式。这种艺术批评方法与现实主义创作原则一样,对中国20世纪(主要是后半期)的艺术创作产生过重要影响。近年来,伴随公共艺术与城市建设和大众生活的日益接近,有艺术学者重新提出关注艺术与社会的关系,从社会公共需求角度考察艺术作品,提倡艺术对社会的介入和干预作用,代表了当代艺术批评的一个方向。

6. 女性主义批评

作为独立的理论、批评方法,女性主义起源于20世纪60年代,从诞生之日起,就作为新的世界观和意识形态,对此前一切父权文明和父权社会展开批判,并结合其他战后新兴思想,为女性争取政治、经济、文化等方面的平等权利。早期女性主义(1960—1970)力求改变社会对女性的歧视,争取两性平等;后来则跨越最初的种族和性别讨论,从社会政治向学术方向发展,抨击男性中心主义,宣扬女性本质,力图建立女性主义的文学与艺术体系。[①] 尽管在不同发展时期,女性主义有不同的内涵,但大方向是女性作为生命个体和族群的自我发现。

女性主义批评多讨论下列话题:(1)反对男权社会的文化观念;(2)强调基于性和身体本能的艺术表现;(3)重建艺术史叙事方法,改造男性化的艺术史。女性主义者认为,西方文艺复兴之后将绘画、雕塑和建筑归入艺术范畴,是男性刻意贬低工艺并因此贬低女性社会地位的结果;历史上充斥着男权偏见的审美眼光,女人被描写为柔弱、顺从和恐惧的角色,女性艺术家长期被艺术史所排斥。当代女性艺术创作不惜以破坏身体和容貌为艺术反抗手段,女性主义批评也从理论上鼓吹为女性争取权利。美国艺术家朱迪·芝加哥[②]在旧金山艺术馆展出的《晚宴》,是一个放在刻写999位女性名字的平台上的餐桌,餐具的设计突显女性生殖器特征,这件装置艺术堪称惊世骇俗。有影响的女性主义艺术批评当属琳达·诺克林[③]《为什么没有伟大的女性艺术家?》(刊于1971年《美国艺术》),首次指出艺术史中没有出现伟大的女艺术家,是因为社会对于男女两性的不平等待遇。很多研究者认为,与成为学术热点的西方女性主义艺术相比,中国女性主义艺术还没有形成气候。虽然已经出现了有女性主义倾向的作品,但为迎合男权审美标

① 高勇:《试论西方女性主义批评理论的发展脉络》,《作家》2011年第22期,第177—178页。
② 朱迪·芝加哥(Judy Chicago,1939—),美国女权主义艺术家和作家,代表作是《晚宴》。
③ 琳达·诺克林(Linda Nochlin,1931—),美国艺术史学家、作家,女性主义艺术史学的著名代表。

48 朱迪·芝加哥《晚宴》，1974—1979年，综合材料，纽约布鲁克林美术馆藏。

准而创作者大有人在，女性艺术批评家也因人数过少而声音微弱。有研究者称赞女性艺术批评家"几乎无一例外地带着感佩、骄傲、自豪的话语来谈论姐妹们的创作……有些人是借他人之酒杯浇自己胸中之块垒——向男人世界发出冲击和挑战"。① 其情绪激昂可见一斑。还有批评家认为：

（1）中国社会和历史，中国的文化传统以及妇女的发展和生存，有自己的问题特点，所以中国的"女性主义"批评理论，"女性主义"艺术批评实践有她自己的目标和成长环境。必须有针对性地提出问题和回答问题，不应该为了"迎合"男权的"自尊"，或者为了从他们的"怜悯"中得到残羹冷饭而贬损自身。既承认"技不如人"，又满怀怨愤，既想迎合讨好，又觉得委屈，这种中国传统妇女精神中的负面性在"女性主义"批评实践中还有待于充分揭示。②

（2）如果每个人尚能甄别不伤及他/她/它者的个体生命的冲动趋

① 童永生、王驰：《当代中国女性主义艺术批评》，《巢湖学院学报》2009年第1期，第72页。
② 徐虹：《中国当代文化语境中的女性主义艺术批评》，《美苑》2007年第3期，第19页。

向,修整自己的擅长,发掘可能的潜质,在有限的时空中开发生命的激情,在其燃烧的状态中,感受生活的情趣和美好,把自己创造出的物质和精神产品贡献出来……那么,每一个女性人力资源、智能的有效开采当然是人类的福分,女性主义艺术创作和女性主义艺术批评就是这种福分的热忱的累积者。①

引文(1)从现存问题出发,以直白的语言表述女性主义立场,进一步呼吁女性艺术家和批评家能够得到"精神解放"。(2)似乎更偏重人本精神和普遍价值,以诗性的语言畅言女性贡献和女性精神的美好,对女性主义创作和批评寄予厚望。这些女性主义艺术批评论点,是我国艺术批评的重要思想资源。

第四节 批评方法与批评对象的统一

针对不同对象,采用不同方法,是科学工作共有原则。艺术批评面对各式各样的研究素材,也只有选用有针对性的研究方法,才能取得有深度的研究成果。

有些研究方法适合古代艺术,如图像学,对考察时代相隔较远、文化背景差异较大的艺术现象较有意义,可借此了解对过去来说很熟悉但对今天来说较陌生的作品主题或意义。图像学以分类方法记述历史上每个形象与其承载意义的关系,通过文献资料和相关传闻了解历代相传的主题概念,并由此判断作品的本质意义和思想内容。但一般说来,用这种方法研究当代艺术的局限性较大,因为当代作品涉及的时代背景和文化习俗对读者并不陌生,对这样的对象进行图像学研究的意义也就不大了。另一些方法适合研究现代艺术,如形式分析、精神分析和解释学等。这是因为现代艺术更偏重形式构造,甚至会有意排斥主题含义,去除作品历史内涵和人文情感,将形式作为艺术的唯一内容。有些现代作品制作手段简约,形态抽象冷峻,不给观众留出联想空间。即便对艺术批评家而言,面对一个平面画布或一个四方盒子,如何感知其思想内涵和情感内容?这样的作品显然不适合使用传统学术方法进行研究。克莱夫·贝尔提出的"有意味的形式"和罗杰·弗莱提出的"造型艺术的本质是形式"等观点,开启了艺术研究中的形式分析

① 罗丽:《女性主义艺术批评》,《中国美术馆》2006年第1期,第85页。

之门,有利于对现代艺术的研究。

超现实主义和达达派,或表达梦境,或荒诞虚无,有强烈的非理性特征;表现主义的艺术,粗野狂放,不循章法,意在宣泄情感。面对这类研究对象,就可以选用精神分析方法。如赫伯特·里德就用弗洛伊德的精神分析理论解释艺术,指出艺术作品受两种不变要素支配,一是来自知觉的形式原理,一是来自想象的创造原理,前者起源于形式意志(Will of Form),后者起源于欲望(Desire)。艺术含有形式价值,也含有心理价值和哲学价值,后两者不像前者那样有自然基础,而是由想象唤出的潜意识"偶像"——神秘的、非理性的"快乐原理"在艺术中的显形。有研究者这样说:

> 图像学方法关注内容,而形式主义凸现"构图的要素"。艺术史寻求秩序,而社会学是要打破这个秩序。符号学——过于结构化的——是把意义作为"科学事实"来发现,而解释学强调的是我们可能发现的、阐释的、临时的本质。我们注意到,在其中前行的不同方法、理论、结论都各有其优势与弱点。我们同样开始意识到,在考察特定文本时,某些方法要比其他的更加适宜。例如,图像学方法是分析丢勒作品的理想方法,但不适用于罗斯科的。在某些情况下,不同的方法之间的差异显得如此之大(如伯格相对于艺术史家们),以至于我们害怕各个方法的代表人物相遇会带来暴力冲突! 在这个语境里,吉尔兹的"知识分子武器库"显然是个很出色的概念。不是所有的文本都以相同的方式表达意义,任何情况下,没有一种方法具有表达意义的专断权。①

缺乏专业方法,就无法从事任何专业意义上的研究。我国的艺术批评缺乏专业性的现实,与不重视研究方法的业界风气有关。很多艺术批评从业者没有接受过科学方法训练,仅依据个人经验判断艺术,习惯以文学随感方式表态,随意性较强。所论若投合社会热点,也能收一时传播之成效,但缺乏长远的学术价值,不能在知识领域有所贡献。下面几段文字均属文学随感式批评,是国内很常见的艺术批评文字形式:

(1)画画得有灵气,小构图巧妙,大构图恢宏,大小画均墨彩溢光,神韵夺人。画上书法点题,切意达神,书画一体,颇悦人耳目。

① 里查德·豪厄尔斯:《视觉文化》,葛红兵等译,南宁:广西师范大学出版社2007年版,第109页。

(2)气象雄远,神韵幽闲,没有污染,没有噪声,超凡脱俗,只有山川竞秀,神畅心驰。

(3)依据文字之形,随情而发,笔画线条变化组合,充满新颖的意态,文字在方寸之间成为鲜活的生命形象,给人别出心裁、如得天机的感受。

上述文字除了罗列一些通俗名词概念,未能呈现批评对象自身可能存在的真实信息。但我们可能会对这种"随感式"或"美文式"的文字风格感到很熟悉,因为它在我们的文化生活中很常见。可以将这种由流行概念构成的艺术批评文本看成是非学术领域的世俗文化现象,与使用科学方法的艺术批评毫不相干。而不论我们选择何种艺术批评方法,都要知道方法只是工具,解决艺术评价中遇到的实际问题才是目的。

在方法与问题的关系上,有两个常见问题值得注意。

(1)选择研究方法要注意时序现象。 从时间顺序上看,后出现的方法能适应前面的问题,但先出现的方法很难适应后面的问题。这是因为任何方法都有针对性,这种针对性是指向已经存在的问题,而不会指向方法诞生时还没出现的问题。比如20世纪初期的形式主义理论能够很好地解释现代艺术,但很难解释后现代艺术。但对这个时序问题也不能绝对化,因为有些古老的艺术现象会存在于现代社会中,如古典主义或写实主义的架上绘画,就仍然适用于古老的研究方法。

(2)不能拿问题适应方法,只能让方法适应问题。 方法是工具,解决问题是目的。能解决问题,任何方法都是好方法;不能解决问题,任何方法都不是好方法。判断方法正确与否,要看能否解决问题,在方法与问题的关系上,能解决问题是唯一的价值准则。提倡艺术批评的科学性,强调专业训练的重要性,不意味着把艺术批评看做是锤炼方法的实验室工作,它更是一个开放的现实工作,与社会上其他现实工作一样,它要去解决现代艺术中无穷无尽的难题和困境。

本章小结

- 在与艺术相关的各种研究方法中,唯有科学才能克服主观妄想弊端,从客观角度认识研究对象。

- 不受利益、信仰、个人情感和趣味支配,说话要有证据,研究对象要具体化,是在艺术批评中使用科学方法的思想基础。

- 以哲学或美学方法研究艺术也有可取之处,但容易趋于空谈玄谈,而科学研究方法有助于形成客观结论,包含数据化、图表化、定量分析的研究方法,更容易使艺术研究在现代社会中获得公信力。

- 艺术研究方法有很多种,最常见的有形式分析、心理分析、符号学、接受理论、社会学、图像学、女性主义等。

- 对不同研究对象需使用不同研究方法,除文本形态的理论方法之外,还有非文本形态的现实工作方法,也是艺术批评学习的重要内容。

名词解释

1. **定量研究**:能提供数字证据的研究。
2. **玄学**:靠脑子空想还能感觉良好的旧时代学说。
3. **形式分析**:找出艺术完整拼图中的每一块拼版。
4. **文本批评**:针对作品本身的批评,不考虑作品之外其他因素。
5. **格式塔**:能证明整体之和大于局部相加的学说。
6. **精神分析**:能让个人现出原始本性的学说。
7. **集体无意识**:能让一个文化群体现出原始本性的学说。
8. **符号学**:能通过A看到B、C、D的学说。
9. **接受美学**:认为读者也是作者的学说。
10. **艺术社会学**:认为艺术影响社会和社会影响艺术的学说。
11. **图像学**:能破解古代图像中难解之谜的学说。
12. **女性主义艺术**:设法让男人看到后有呕吐感的艺术。

选择题

1. 最重要的艺术批评方法是()
 A. 玄学方法　　　　　　B. 哲学方法
 C. 科学方法　　　　　　D. 文学方法
2. 专业意义上的艺术批评要依赖()
 A. 生活经验　　　　　　B. 文献资料
 C. 科学方法　　　　　　D. 个人趣味
3. 科学化的艺术研究不能依据()
 A. 个人信仰　　　　　　B. 调查数据
 C. 逻辑推理　　　　　　D. 统计图表

4. 以具体事实为主要研究对象的方法是（　　）
 A. 哲学方法　　　　　　B. 美学方法
 C. 科学方法　　　　　　D. 思辨方法
5. 以传统哲学方式研究艺术可能产生的弊端是（　　）
 A. 重视思辨　　　　　　B. 严格推理
 C. 使用概念　　　　　　D. 轻视实证
6. 只研究作品外观样式的方法是（　　）
 A. 心理分析　　　　　　B. 受众分析
 C. 形式分析　　　　　　D. 社会分析
7. 格式塔理论是一种（　　）
 A. 历史学理论　　　　　B. 社会学理论
 C. 心理学理论　　　　　D. 传播学理论
8. 符号学的最大特点是把符号看成是（　　）
 A. 非自身事物　　　　　B. 非视觉事物
 C. 不确定事物　　　　　D. 无定义事物
9. 在接受理论中读者也是（　　）
 A. 评价者　　　　　　　B. 消费者
 C. 创作者　　　　　　　D. 指导者
10. 女性主义艺术研究的一个重要目标是（　　）
 A. 提倡装饰性　　　　　B. 发展想象力
 C. 重建艺术史　　　　　D. 建立等级制度

简答题

1. 为什么研究艺术要使用科学方法？
2. 常见的两种艺术研究路径是什么？
3. 有哪几种常见的艺术研究方法？

延伸阅读

（1）沈语冰：《20世纪艺术批评》，杭州：中国美术学院出版社2003年版。

（2）王林：《美术批评方法论》，成都：西南师范大学出版社2006年版。

图像分析

49　奇里达①《风的梳子》,1977 年,钢铁,每个 215 cm×177 cm×185 cm。位于西班牙圣塞巴斯蒂安迪比茨图亚海湾。由锈迹斑斑的粗厚钢铁制成的"梳子"面向大海,仿佛要梳理狂暴不羁的海风和海浪。这是有精神震撼力的作品,是人与自然抗衡与合作的造型艺术史诗。如何从形式语言和精神层面理解这件作品?请搜集相关资料,撰写 500~800 字的短评。

①　爱德华多·奇里达(Eduardo Chillida,1924—2002),西班牙著名雕刻家,善于创作永久性的抽象公共艺术作品。

50　毕加索《玛丽-特蕾莎·沃尔特肖像》，1937年，布面油画，100 cm×81 cm，巴黎国立毕加索博物馆藏。画中女子是毕加索的情人和他女儿玛雅的母亲，毕加索在她17岁时与他相识，后来长期在一起，但从未结婚。沃尔特在毕加索去世四年后在法国南部自杀身亡。毕加索以沃尔特为模特创作了大量作品。

第七章 艺术批评的文体类别

有阅读经验的人,无须细读全文,就会根据文章的标题、文字排列方式、语气腔调和行文风格判断出一篇文章的基本性质。比如看到那种文字繁缛拖沓、引经据典、陈词滥调的文章,就知道可能是不太成熟的艺术史论文。而遇到充满统计数据和价位排名,有各种趋势图或分布图,有很多上升或下降的曲线表格,就会知道这可能与艺术市场研究有关。由此可知,文体样式与内容有密切的关系,有什么样的内容,就有什么样的文体形式。

艺术批评是一种相对自由的文体形式,有人认为它是一种自由写作,现实中我们也确实看到有各种各样的艺术批评文体形式。其中有科学论文,有媒体短评,有对话访谈,甚至还有个人独白。从几百字的短评,到数万字的论文,从大众媒体上的一事一议,到学术期刊中的连篇累牍,都是艺术批评的常见文体形式。而无论什么文体,只要能表达真实含义,传播有效信息,就都属于合理而恰当的艺术批评文体。

文体样式是为适应不同需求而产生的,它是特定思想的表达形式。从理论上说,应该有什么思想就有什么样的表达形式。但在实际应用中,我们更多的是在已有的文体形式中选择一种,而很少去独创一种特殊形式。这是因为,在已有现成且合用的文体的条件下,我们没必要再去独创某种特殊形式,就像如今我们外出可以自由选择飞机、火车或汽车,而绝对没必要自己去造一架飞机、火车和汽车一样。

本章概览

关键问题	学习要点
大众批评与学院批评有什么不同？	两类不同性质的批评
大众批评有什么优长之处？	大众传媒批评的高效率与传播力
什么是实用批评？什么是原理批评？	两类批评的不同学术取向
艺术批评有哪些常见文体？	新闻批评，展览评论，作品批评 媒体短评，人物评述，研究论文

第一节　大众批评与学术批评

可以从性质上把艺术批评文本分为两类：一类是 Comment，另一类是 Criticism。前者是"大众评论"（Popular Comment），多出现在开放的艺术活动或大众传媒中，可由专业艺术批评人士撰写，也可由非专业人士撰写。后者是"学术批评"（Scholarly Critcism），也可称为"学院批评"，多刊载于各类学报和研讨文集中，一般出于专业研究人员之手。

这两种批评类型的关注对象可能是一样的，也可能不一样。前者会更多地剖析流行的电影、电视、小说等形式，通常采用图文并茂的形式——将文字与图像组合成一个连贯的、可理解的整体，主要目标是向受众解释这些文化产品如何反映社会问题、证明艺术成就、为作品的文化或商业推广提供支持等。而后者通常致力于学理探究和学科内部交流，更多地剖析有一定历史恒定性的艺术现象，以学术论文为主要表达形式，因此学术批评的社会传播效应会远逊于大众批评。马修·阿诺德曾指出，批评应该是不带偏见的思想传播，努力研究和传播世界上已知和思想中最好的东西，批评家的角色是审视一件物品的真实面目，为大众带来最好的想法，并创造一种氛围来激发未来的文学天才。[①] 从这个角度看，分别兼顾不同层次文化需求的大众批评与学术批评，皆可以在各自领域中有所贡献。至于近些年来国内艺术高等院校或专业研究机构以科研项目和发表论文数量为考核工作业绩的主要标准，导致大量艺术研究者热衷于学术层面的论文写作，轻视甚至排斥

① Mark Robson. *What is Literature? A Critical Anthology*. Wiley Blackwell. 2020，p.163.

出现在大众媒体中的大众写作,这不是促进学术繁荣进步的好方法,还可能会将艺术研究工作带入因脱离社会实际需要而自说自话的状态。好在有些专业研究人员也会同时介入大众批评领域,很多大众批评文本出于行业专家之手,其中的思想高度并不低于艺术专业期刊上那些长篇累牍的论文。仅从传播效果看,大众批评在以下几个方面有突出贡献。

1. 受众广泛。无论从哪个角度看,文化艺术产品都不应局限于产业内部,而是应该进入社会公共空间,大众批评正是能将艺术产品与大众生活联系起来的中介。有人看,有人读,有人爱,是艺术家和艺术批评家的共同理想。尤其是在高等教育日渐普及的现代社会条件下,非艺术专业的观众也是其他专业领域中的从业者,具备很强的接受各类艺术品的能力。反过来看,那些与大众日常生活相隔绝的艺术活动(如架上绘画、雕塑和非商业性质的新媒体作品)的接受者多为业内人士,也就是说,创造者和接受者是同一群人,这种只有内循环的艺术活动倒是有些尴尬的。

2. 反应及时。在现代信息社会中,信息传达的时效是很重要的,因为没有时效就等于没有信息(不能预报昨天的天气)。当代艺术活动也常有偶然性、即时性和急速变化的特点,因此要求艺术批评能有精准快速的反应。但如果所有的艺术研究都局限于学术领域,就无法形成对当代艺术活动的有力支持,因为能够发出学术声音的专业期刊或项目结题,无一不是周期长、审查环节多和几乎毫无大范围传播可能的。所以事实上只有大众批评才能与当代艺术活动相辅相成。

3. 形式灵活。大众批评在文体形式上很讲究,通常是标题醒目,能开门见山,叙事流畅,语言浅显易懂;也能使用多种文体,如报道、访谈、对话、点评等;还时常结合旁白、音效、摄像、动画、图表、音频、屏幕捕捉、电影剪辑、自由媒体库材料等组织成一个连贯完整的作品。而学术批评的文体形式,往往离不开如提要、关键词、绪论、正文、结语等枯燥的固定格式。《南方周末》曾发表回顾中国当代艺术三十年的文章,以五千多字勾勒出近三十年来中国当代艺术发展的轨迹,同样的内容如改为论文体撰写,在字数上可能会多出三五倍。

判断学术批评与公众批评的价值孰高孰低,是个复杂而暧昧的难题,在大众文化权利相对薄弱的社会条件下就更是如此。学术批评意在推动人类知识体系的建构与完善,要求接收者有一定的知识准备;公众批评强调知识共享,追求权威性与通俗性并重,以满足公众的求知欲和认同心。从表面上看,学术批评是一个不假外求的自足体系,但在大众传媒时代,任何学术研

究都不能忽略公众阅读状况。学术批评应关注现实问题,公众批评也需要专业层面的权威意见。学术领域的前沿探索与公众领域的传播普及,共同构成当代艺术批评的生态环境。

第二节 实用批评与原理批评

大众批评能适应广泛社会层面的需要,有多种文体和表达形式,可以称为"实用批评";学术批评多围绕艺术基本理论展开,以论文为主要文体形式,可以称为"原理批评"。这两种批评分别代表了艺术批评的两大任务——工具应用和本体建设。落实在具体批评实践中,大体上包括下列内容。

1. 普及常识和超越常识

艺术批评要担负普及艺术知识的社会功能,这是批评的实用功能之一,这多体现在赏析类文本中,有艺术启蒙的意义。八大山人是一个人而不是八个人,是中国美术常识;印象派重视科学原理甚于重视主观感受,是外国美术常识。向社会公众介绍艺术常识,能体现艺术批评的公共文化意义,即便是专家学者,也不该忽视普及常识的工作。朱良志教授分析钱选作品:"渡,就是度。在外者为渡,渡河的渡;在内者为精神的度,度到一个理想的世界中。在佛教中,'度'之一字,非常重要。佛教有六波罗蜜之说,一布施,二持戒,三忍辱,四精进,五禅定,六智慧,也就是六度。度,就是到彼岸。"[①]知名学者以佛教常识讲解绘画,能明显增进读者对古代艺术作品的了解,这是运用常识普及艺术知识的良好范例。任何类型的艺术批评都不能脱离常识基础,基于常识,无违常识,是艺术批评的起点。但也有个别艺术批评家为标新立异和语出惊人,宁可违反常识以成其谬说,也不肯老老实实按照常识解说艺术作品,这是不好的现象,如:"中国当代艺术我不看好,当然这是基于很高的标准来说的。中国人的直觉优于西方人,眼珠是黑的,受色的范围最大,眼睛是凸的,视野宽阔,应当搞出比西方人更杰出的艺术,不能老是跟在西方的后面。"这样的论述离常识太远,且不说体质人类学中的种族分类概念已在 20 世纪 60 年代失去了可信性[②],在社会科学领域种族一词正

① 朱良志:《秋江待渡》,《中华文化画报》2011 年第 7 期,第 78 页。
② Keith L. Hunley, Graciela S. Cabana, Jeffrey C. Long. The Apportionment of Human Diversity Revisited. *American Journal of Physical Anthropology*. December 2015, 160(4): 561—569.

在被"民族"一词所取代,即便从一般知识上看,人体结构和肤色来源于自然进化。眼睛的颜色取决于虹膜结构中所含色素细胞的数量,色素细胞越多,眼珠的颜色就越深;眼睛内凹有利于保持体温与血液循环,眼球形状外凸则是体温热变的结果。所以,尽管不同民族存在外观上的差异,但这些差异显然与艺术能力高低没什么必然联系。

学术研究不能以获得常识为目标,而是要超越常识,或修正常识中的谬误,或补充常识中的不足,其结果是促进常识的更新换代。但在缺乏常识的文化环境中,提倡尊重常识不是多余,尊重常识就是尊重知识本身。如果批评从业者一时无法超越常识,就不妨从尊重常识做起,这样能保证所论不低于常识,虽然从现象上看,低于常识和超越常识的批评都能提出不同寻常的看法。

2. 基于感受和深化感受

直觉感受是艺术研究的基础,没有感受,无法展开理性判断。尤其是以评论作品为主的批评,更不能脱离视觉直观基础。直觉感受可为理性判断提供依据,直觉越敏锐,越丰富,批评中能获得的判断素材就越多。

不以概念为思维中介,是直觉感受的特点,这是因为概念指向普遍性,而作品总是个别的。去概念,去理论,去普遍性,去言说性,恰恰是艺术魅力之所在。理论越多,艺术越少(如克罗齐①就认为艺术不是概念、知识、理性,而是直觉的抒情的成功表现),去概念是为了让直觉在欣赏过程中苏醒,也意味着在欣赏过程中对一切理论体系的本能排斥。有相当多的批评写作会采用文学表述手法,以便能恰当地记述研究对象的审美特质,如:

> (1) 有点吊诡的是,这个小人物是以小来获得他在画面上的重心地位的:他的道具,他的依托所在,他的背景物,他置身其中的环境,无论如何之大,如何之高,如何之饱满、丰富和绚烂,但是,奇怪地,它们还是无法压抑这个小人物的醒目感,无法将这个小人物推至微末和缄默的状态,相反,这个小人物总是不屈不挠地成为画面的重心——即便他处在画面的偏僻一隅,即便他形单影只,毫无表情,面目模糊。②

> (2) 梦幻、狂想、躁动和激情从这些画面上毫无牵挂地流溢而出。这些画面饱满膨胀、毫无空隙、充沛绚烂、琳琅满目,让人心绪难平。画

① 贝内德托·克罗齐(Benedetto Croce,1866—1952),意大利著名文艺批评家、历史学家、哲学家。

② 汪民安:《非人之人和梦中之梦——论李继开绘画》,《东方艺术》2008年第11期,第145页。

面上的色彩纷乱激动,犹如一轮轮不停涌动的波涛,画布上异常突出的是物质性的沟壑,曲折,刀痕,凹凸,它们是艺术家内心坎坷的物化形式。这些画面上充满质感的褶皱和波纹,似乎被一种流动的欲望之力在忙碌地推搡着,它们似乎不是被油彩涂抹而成,而是被欲望之刀雕刻而成。①

以上(1)以冷静的语言描述画面形象,不但呈现画面感,还传达作者心理感受。(2)以热情的语言描述画面美学效果,也能够形色兼备,呼之欲出。这是作者熟练运用语言记录所见所感的结果。

可以把用文学语言描述视觉现象的做法,看成以一种艺术形式替代另一种艺术形式,所见即所述,所述即所感,描述只需要用眼睛看和心灵感知,无须借助什么分析工具和理论模型。但仅有描述无法构成完整的批评文本,直觉感受是支持理性分析的源头活水,批评结论是源于直觉感受的理性判断结果。有感受,是艺术批评的前提,分析感受,梳理感受,将感受纳入某种知识体系中,是艺术批评的理论贡献,正如殷双喜所说,理想的艺术批评,是一种鲍姆嘉通所说的"感觉的认识",是批评家的艺术直觉与清晰的美学观念的一致。② 无论直觉层面上的个别记述,还是理性基础上的整体分析,都是艺术批评家与批评对象互动的结果。只有面对具体事物才能形成感受,对非具体事物,如思想、概念、原则等事物,既无法感受也无法获得直觉经验。关注具体,研究具体,不脱离具体,是艺术批评与一般美学或艺术学理论大不相同的地方。下面是易英对王式廓③《血衣》的分析:

> 整个画面在形式构成上充满动感,适应了感情激烈冲突的主题。密集的人群成对角线分布在构图的两边,人群中间的空白斜贯画面,同时也使右边的农民群像形成一个锐角三角形,产生视觉上的强烈冲击,而高举血衣的农妇前倾的身体又与这个大三角形产生了视觉上的对比,形成整个画面的视觉中心,而与她成反向倾斜的瞎眼老农妇又与她构成一个小三角形的鼎力之势,有力地烘托了这个震撼人心的故事性情结。在素描关系上,明暗的分布也处于一种既统一又跳跃的节奏之中,白色的桌布衬托出穿着黑袍的地主,着黑衣的农妇则衬托出她手上白色的血衣;灰色调的对角线和大面积的天空的灰色又把强烈的黑白

① 汪民安:《运动、欲望和表演——关于闫平的绘画》,《美术》2008年第11期,第70页。
② 殷双喜:《艺术批评的基础》,《美术》1989年第2期,第64页。
③ 王式廓(1911—1973),中国当代油画家和美术教育家。

51　王式廓《血衣》,1959 年,素描,192 cm×345 cm。对于这样反映重大历史题材的经典名作,有关其社会意义的艺评文字已经连篇累牍,因此有批评家能从另一角度,对画面进行形式分析,其工作就很有意义。

对比统一在现实的环境中。①

所述对角线、三角形、视觉中心、节奏、色调等,是可以凭直觉感知的具体现象,对这些形式表达作用的分析,是理性思考的结果,也是对直觉感受的深化认识。感受与理性统一于批评文本之中,使批评有坚实的逻辑支撑,也有丰厚的审美质感。

3. 学术伦理和社会伦理

学术伦理是指艺术批评的职业道德规范,通常体现为学科基本原理和文本写作规范,多局限于行业内部,是从业者的行为准则。社会伦理是通行于公共社会的道德标准和价值观念,是全社会的普遍行为准则。前者的标准主要适用于业界人士,后者则适用于所有人。这说明社会伦理大于学术伦理,学术伦理是社会伦理的组成部分和特殊表达形式,也是学术活动中个人操守的表达形式。有学者指出:"学术伦理是由学术人特定的社会角色的本质规定与学术人个体的品质相结合而形成的,它既客观地存在于社会普遍性的规定和学术组织的共同要求之中,也隐藏在学术人主观性的个人德

① 易英:《从英雄颂歌到平凡世界——中国现代美术思潮》,北京:中国人民大学出版社 2004 年版,第 8—9 页。

性之中。"①坚持学术伦理就是坚持社会伦理，艺术批评的价值取向与社会价值标准并无矛盾。如艺术批评的主要功用之一，是帮助社会公众获得艺术知识，为确保这些知识和看法的客观性，批评人应当尽量坚持价值中立原则，以尊重事实为批评价值实现的前提，也就是要讲真话，讲实话，不做违心之论。从文本类型上看，原理批评多偏重学理探讨，实用批评多服从社会需求，但无论何种艺术批评类型，都不能背离社会伦理。在中国当代艺术的发展过程中，常见持有激进思想的艺术家和批评家会挑战社会伦理底线，以惊世骇俗为行动目的，尤其是一些行为艺术作品，更是不顾公共社会的整体意愿，以挑战人类道德底线为能事，因此招致各方批评：

(1) 虽然行为艺术家的某些"行为"被冠以"艺术"的名义，但没有什么艺术意义，有的只是这些行为艺术的作者们怪异自残、自虐和与社会隔绝、与人性对抗的扭曲心态的表白。②

(2) 不管何种艺术的行为如何前卫，只要以艺术的名义，就应该在艺术的范围之内，这个底线就是艺术的命根，是艺术和非艺术的界限，包括不能超越社会道德和法律，不能超越人性和公共利益。③

(3) 以艺术的名义所施展的各种行为，不仅不能违背人性的基本要求，而且还必须表现艺术的基本的美的要求，否则种种自虐和残杀不仅不能等同于屠夫和科学家为了人的生存所必需的工作，相反则是一种罪过。④

上面所说的"范围"、"底线"和"基本要求"，是社会伦理标准，从最宽容的角度推测，职业立场与社会道德的冲突，可能是反伦理作品的产生根源之一。批评界不能支持违背社会伦理的艺术活动，否则就无法行使为读者代言、为社会服务的话语权力。

4. 原理求证与实效求证

原理批评是一种非实用批评，它不针对社会上某种艺术现象，也不为解决某一具体的现实问题，而是致力于艺术批评的本体建设。它的具体社会功用相对有限，一时一地的社会影响力也有限。实用批评为现实中的创作

① 罗志敏：《"学术伦理"诠释》，《现代大学教育》2012年第2期，第7页。
② 陈池瑜：《行为艺术与道德失衡》，《南开学报（哲学社会科学版）》2006年第1期，第30页。
③ 陈履生：《走火入魔的前卫艺术》，《美术》2001年第4期，第29页。
④ 杨盅：《仅仅是思维方式的冲突吗？中国行为艺术正走向极端和痴迷》，《中国社会导刊》2001年第3期，第53页。

及审美活动提供支持,批评效果直接和显著,这是它的长处所在,但与现实社会联系过于密切,也容易使之被某种世俗权力所控制,如奉上命作文、无原则吹捧、为利益说假话和照顾人情关系等需求,会将实用批评扭曲成缺少学术含量的应景之作。在这种情况下,致力于学术本体建设的原理批评,就有了更多的现实意义。虽然原理批评不是针对现实中某一具体作品或作者,但其对抽象原理的探讨能为实用艺术批评打下工具基础。如:

(1) 不同的艺术种类、不同的艺术家与作品、不同的体裁、不同的风格流派,也会出现多种不同的批评标准,诸如现实主义批评、社会历史批评、艺术心理学批评、神话原型批评、形式主义批评、结构主义批评、接受批评等等。艺术批评标准的多样性是客观存在的。[①]

(2) 在艺术学的学科体系中,艺术史、艺术理论、艺术批评是构成整个艺术学知识大厦的三大支柱。特别是艺术批评,除了其自身对于艺术作品的审度、分析、评判作用之外,它对于艺术理论、艺术史也具有兼容、整合的积极作用……建构对艺术作品的文化批评标准,已经成为艺术学的学科体系建设与文化思想建设共同面对的时代使命。[②]

现实中的艺术批评,因社会供求关系而存在。从逻辑上说,只有脱离实用,才有普遍原理,但这个原理如果不能作用于现实,也就成了没用的事物。这是原理批评和实用批评中的二律背反现象。是致力于构造普遍原理,还是致力于解决具体现实问题,是区分这两大类型艺术批评的标志。有学者提出要廓清艺术批评的理论价值与实用价值(如展览、艺术市场操作)的区别,认为只有超越具体展览和市场操作规则的写作,才能确立艺术批评的理论价值和主体地位。[③] 也有学者认为艺术批评是对当代艺术进行价值判断的工作。[④] 正如原理批评不是制造教条一样,实用批评也不是只限于就事论事,而是在致力于解决现实问题的同时,尽可能促进新的艺术原理和方法的产生。虽然从学术意义上看,原理批评价值最高,但从传播效果和满足社会实际需求的意义上看,实用批评更为当下社会所需要。学术批评有深度,实用批评有广度,如能将二者结合起来,艺术批评在发挥启蒙作用的同时,还能推动学术自身的进步。

[①] 田川流:《关于艺术批评标准的当代思考》,《标准生活》2009 年第 11 期,第 55 页。
[②] 贾磊磊:《建构艺术批评的文化标准》,《文艺研究》2008 年第 10 期,第 16 页。
[③] 高岭:《恢复艺术批评的理论高度》,《艺术·生活》2009 年第 4 期,第 13 页。
[④] 何桂彦:《什么是当代艺术批评?》,《美术观察》2010 年第 5 期,第 10—11 页。

第三节　艺术批评的几种常见文体

文体,指独立成篇的文本样式,也被称为文类或体裁,能反映从内容到形式的整体特点,属于文本形式范畴。艺术批评针对不同的对象,如作品、作者、艺术流派、艺术展览、艺术市场、艺术制度等,可以使用多种文体,如短评、随笔、评论、对话、访谈、调查报告、论文等。下面结合不同的艺术批评对象介绍几种常见的文体,分类并不严格,也没有包括全部文体类型,只是择要简述。

1. 针对艺术动态的新闻批评

针对艺术动态的新闻批评是媒体批评的主要形式,多出现在大众传媒中(报纸、电台、电视台、某些新闻性较强的杂志),常见内容是对艺术动向的介绍、对艺术展览和艺术家的评论,对艺术市场和拍卖情况的报道等,常见文体形式有专题报道、访谈对话、综述、评论等形式。学者殷双喜对新闻艺术批评的功能有所界定:

> 第一,吸引更多的人观看艺术展览,传播艺术,提高人民的审美水平,促进国民心态向现代社会转变。第二,评价画家、画展的得失,留下迅速、直接的艺术史快照。通过读者评画和艺术讨论,反映一个时代的公众的审美趣味,留下文化史的表层印记。第三,一方面迅速提高画家的社会知名度,使知名度成为潜在的投资;另一方面培养公众对艺术品的收藏、鉴赏趣味,从而促进国内艺术市场的生长。第四,对落后、不健康的艺术创作、欣赏和艺术品交易给予批评,成为促进艺术生产良性循环的社会舆论监督。①

新闻批评覆盖面广、信息发布及时,能帮助读者了解当下艺术动态和普及艺术常识,还能促进艺术市场的健康发展,其社会功用十分明显。尤其是对某些重大事件的报道,更有显著传播功效,甚至能产生轰动性效果(如对影视界评奖活动的报道)。其局限性是容易受媒体传播目标影响,有时难免追随时风、人云亦云,缺乏真切见解;或者循规蹈矩、照本宣科,成为新闻八股。

2. 展览批评

展览批评以介绍和评论艺术展览为主,可使用多种文体形式,但主要有

① 殷双喜:《发展新闻艺术批评》,《美术》1989年第10期,第26页。

两种:一种是自体批评,即出现在展览目录或画册中的批评文本,由展览主办方(机构和个人)制作;另一种是他者批评,即来自展览主办方之外的社会评论,由业界同仁、观众、媒体、批评家等做出。从这两种批评的社会效果看,自体批评较容易产生自卖自夸现象,他者批评比自体批评更可信,也因此更有传播力。

不同类别的展览对艺术批评的文体样式有不同要求:评论个展强调其新鲜特色与贡献,能体现新闻纪实的时效性;评论团体展和联展要把握评论对象的整体性,常用到综述式的分类归纳方法;而评论回顾展特别适合艺术史式的研究文章,因为按年代编排的作品有利于依据时间序列进行研究。下面是西方学者撰写的回顾展评论中的背景叙述部分:

> 现在纽约现代艺术博物馆举办的展览,是从另一个侧面来展示博纳尔令人难以捉摸的艺术的展览。此展由泰特艺术馆的萨拉·怀特菲尔组织,并得到了现代艺术博物馆约翰·埃尔德菲尔和伦敦艺术评论家戴维·塞尔维斯特的帮助。这个展览共展出九十余件中等尺寸的作品,这个回顾展不包括博纳尔19世纪的早期版画、素描和大型的装饰画,它强调的是以室内、静物和浴室裸体为题材的作品,许多画作是他后半生的作品。从这些作品散发出的大量信息来看,这批绘画对眼睛而言是个挑战,更令人惊奇的是,它还挑战了艺术的男性化的文化特征。①

回顾展批评的优长之处,是可以较为全面地审视作品和作者,展开深入详尽的论述;新闻报道式的展览批评只能择要而录,无法传达更多的学术研究信息;广告宣传式的展览批评可能会遮掩缺陷,不大可能提出负面意见。从批评的社会效果看,只有实事求是的展览批评才有学术价值。当然,没有学术贡献还可以有其他贡献,比如某些展览批评在政治宣传和商业广告上可能是有贡献的,只是那种贡献通常不具有学术价值罢了。

3. 作品批评

作品批评不是一种文体,而是大多数批评文体中的特定内容。艺术批评以艺术作品为核心研究对象,所以批评家很难脱离作品展开批评。对艺术作品的分析和评论往往会在一定程度上呈现类似文体的表达模式,即通

① 马克斯·科日洛夫:《感觉的晕眩——博纳尔回顾展》,龚平译,《世界美术》1998年第4期,第42页。

52　皮埃尔·博纳尔《乡间的餐厅》,1913年,布上油画,161.3 cm×203.2 cm,美国明尼阿波利斯艺术学院藏。

常离不开视觉描述和意义分析,描述要根据看得见的物理现象进行,分析则与作者的认知能力有关。

　　严谨的艺术分析会针对作品中不同的元素展开,如题材、内容、形式要素、叙事手法、媒介、风格或主义,等等,提炼和拆分各种元素会成为批评的基础。由于不同艺术作品有不同特征和长处,所以大部分艺术批评只涉及作品中部分要素,还会根据研究对象的性质使用不同的分析方法。比如用社会学方法研究社会内容丰富的作品,用形式分析手法研究侧重形式构造的作品,用心理分析方法研究梦幻气息的作品。如下两例:

　　(1) 韦登的《耶稣下十字架》构图严整,人物造型准确,色彩简练概括,将画面主要人物(耶稣和圣母)以倾斜方式布置,其余背景人物以垂直方式排列,这样的构图使主要人物非常突出。此外在色彩上则是以金黄色为全幅主调,圣母的蓝色衣服与黄色形成对比,耶稣的身体虽然也是黄色,但明度最高,因此圣母和耶稣在画面中最为突出。[①]

　　(2) 我清楚地看见它对我意指:法国是一个伟大的帝国,她的所有子民,没有肤色歧视,忠实地在她的旗帜下服务,对所谓殖民主义的诽谤者,没什么比这个黑人效忠所谓的压迫者时所展示的狂热有更好的答案。因此我再度面对了一个更大的符号学体系:有一个能指,它自身

① 王洪义:《经典美术与形式分析》,上海大学校内通识课教材,2012年,第31页。

53　凡·德·韦登《耶稣下十字架》,1435—1438年,板上油画,220 cm×262 cm,西班牙普拉多博物馆藏。

已凭着前一个系统形成(一个黑人士兵正在进行法国式敬礼);还有所指(在此是法国与军队有意的混合);最后,通过能指而呈现所指。①

以上(1)以形式分析手法解读作品,(2)以符号学分析方法解读作品,体现研究中的不同视角与手法。从大众立场看,模拟照片的艺术作品最容易被接受,较为低端的艺术市场也常常钟情于此类作品。但由于此类艺术留给艺术批评家的解释空间相对较少,所以反而少有分析价值(美国照相写实主义艺术就因为没有分析价值而不被国际艺术批评界看好)。分析抽象和变形作品较能体现对视觉形式语言的认知水准,但与电影和电视这些火爆的现代艺术形式相比,传统形式的艺术(如架上绘画)通常很难引起社会普遍关注,因此在一定程度上失去了在行业外部获得反馈以提升作品质量的机会,而越是因为没有反馈而无法改进,就越会失去获得反馈信息的可

① 罗兰·巴特:《神话——大众文化诠释》,许蔷蔷、许绮玲译,上海:上海人民出版社1999年版,第171页。

能,作品也就越会被社会公众冷落,这是一种恶性循环。也许,艺术批评工作可以使用明白易懂的语言向社会公众解读优秀作品,为改变这种局面而发挥作用。

4. 媒体短评

形式简短,多则千把字,少则几十字,是媒体短评的常见形式。字数少,就只能挑选最主要的说,常常是点到即可,不求全面,不以解决重大理论问题为目标,而以表达心灵感悟和片断理解为主。古代的中国画论就常采用这种形式,从直觉入手,以少胜多,以点带面,使"传神"或"六法"这样的艺术理论能广为流传。短评的文体有很多种,有杂感、笔记、随笔、序跋甚至诗歌等。表达到位、言简意赅的短评,常有长篇大论所不具备的表达效果,下面一些精彩来自知名学者:

(1) 文艺本应该并非只有少数的优秀者才能够鉴赏,而是只有少数的先天的低能者所不能鉴赏的东西。倘若说,作品愈高,知音愈少。那么,推论起来,谁也不懂的东西,就是世界上的绝作了。①

(2) 盖文以载道的主义为中国上下所崇奉,咒语与口号与读经,一也;符箓与标语与文学,二也,画则其图说也。②

(3) 我们近来喜欢讲保存国粹画,可不知道怎样保存的法子。"保存"两字不能看死了。凡是一件东西没有用处,就可以不必存在。假设国粹画真是好,我们就应当利用它。与其保存国粹不如利用国粹,利用是最妙的保存的办法。③

(4) 物质的"真",在现代就利用物质可表示,以数秒钟的时间照一张照片,不会较描写数个月的一幅画少真实。所以,写实派的绘画在过去,有它的相当的价值,而在现在不能不视作废物了。④

写短文,说短话,能快捷迅速地传播信息,有效去除或减少当代艺术研究中常见的空话和废话,与长篇大论式的学院论文或研究报告相比,短评能有效节省媒体空间和读者时间,通常也有更好的传播效果。

① 鲁迅:《文艺的大众化》,《鲁迅全集》第7卷,北京:人民文学出版社1981年版,第349页。
② 周作人:《苦茶随笔》,王嫁句编:《中国现代名家读画美文》,成都:四川文艺出版社2002年版,第11页。
③ 闻一多:《建设的美术》,杭间、张丽娉编:《清华艺术讲堂》,北京:中央编译出版社2007年版,第49页。
④ 庞薰琹:《薰琹随笔》,同上书,第69页。

5. 人物评述

人物评述是以评论艺术家个人创作成就及生活经历为主的文本类型，但不包括艺术家自己写的回忆录。形式上可以简短灵活，也可以长篇大论，有着从人生传记到学术论文等多种体裁，其写作手法多为叙事与评论结合。以传记方式出现的评述，传主多是名家，如毕加索和凡·高的评传都不止一种。

大部分针对作品的艺术批评都会兼论作者，所以从某种程度上说，人物评述是艺术批评的常见内容之一，或知人论世，或因人论事，对艺术家的了解程度就是对艺术的了解程度。专门的传记写作多有繁难之处，关注重点不是作品而是作者，搜集资料的范围会由此扩大，评价也不容易恰如其分，因为作者常与评述对象有较多关系，或亲朋好友，或门生故旧，执笔中难免感情用事，但这也为此类文章带来好处——真切，动人。熟悉评述对象，是人物评述写作的必要条件，而熟悉必须多有交往，有些人物评述会以交往记录的形式表达，但另一些文字只能以旁观者角度表达，如下面四段文字：

（1）他（文国璋）有一个"色彩分析"的方法，很有效。初始容易上手，画过一段时间，就能理解色彩的关系，进而品味到表达的欢欣。一届一届的学生都有收益，甚至于这个方法还流传到外地，每每在报考的作品里看到这个方法被运用。在我看来，既然连入校门的学子都要学习，可见其受欢迎。它是一种能正确入门的方法，以前没人想到，这就是贡献！①

（2）1927年1月8日，日落时分的巴黎，巴勃罗·毕加索走过一家时尚的百货公司时，目光落在了一位年轻的顾客身上。这位艺术家（当时婚姻不幸，45岁左右）立刻被迷住了，他抓住玛丽-特蕾莎·沃尔特②的胳膊说："我是毕加索！你和我将一起做伟大的事情！"她被这个男人弄糊涂了，不知道他可能是谁。毕加索在介绍自己的时候，把她拖进了一家书店，给她看了一本满是他绘画作品的书。于是，毕加索开始了一段充满激情的恋情，并进入了一个多产的时期。③

（3）莫迪利阿尼的第一位赞助人是保罗·亚历山大，他是一位年

① 广军：《真诚而感性的文国璋》，《美术》2011年第6期，第52页。
② 玛丽-特蕾莎·沃尔特（Marie-Therese Walter，1909—1977），法国模特，从1927—1935年是毕加索的情人，他们有一个女儿。
③ Richard L. Lewis, Susan Ingalls Lewis. *The Power of Art*. Wadsworth Cengar Learning, 2013, p.407.

轻的外科医生和准经销商,他在巴黎三角洲街的一座破旧房子里经营着一个租金低廉的艺术收藏馆。莫迪利阿尼在那里免租金作画,完成的作品以每幅10—20法郎(2—4美元)的价格卖给亚历山大,而他的草图则以大约20生丁(4美分)的价格交给亚历山大。这当然很少,但如果他想得到更好的报酬,医生就会让艺术家拿回他的作品。1909年至1913年间,莫迪利阿尼为亚历山大画了三幅油画肖像。①

(4) 1954年的油画《秋意》体现了艾弗里②对形式简化的持续追求。他逐渐使画面变得越来越抽象,去除细节并使用更薄的色彩。在伊利诺伊大学1951年的一个展览目录中,他简洁地描述了自己的想法和工作过程:"我喜欢抓住大自然中一个敏锐的瞬间,用有序的形状和空间关系来锁定它。为此,我进行了删减和简化,明显只留下颜色和图案。我追求的不是纯粹的抽象,而是纯粹的思想本质——以最简单的形式表达出来。"③

以上(1)是广军④对他的艺术家同事的描述,他们共事多年,记述真切可感。(2)偏重于艺术家个人的私生活;(3)描写了艺术家的经济情况;(4)是随着记录艺术家生平而进行了简略的作品分析。虽然在文体和描述重点上略有差别,有的是记叙文,有的是学术散文,但所有这些都是艺术品的创作背景,即便看上去是纯个人私生活,也与艺术创作有极为密切的关系,因为与不同女性的关系几乎是毕加索漫长一生的重要灵感来源。由此也可看出,研究作者是为了更好地研究作品,记录生活现象是为了熟知创作过程,这是学术性人物评述与一般文学评传的差别所在。

6. 策展报告

策展报告是一种实用性的特殊文体,是筹办展览的工作文件,其有效性体现在展览中而不在于报告本身,其贡献不在于文字技术而在于创意能力,因此是否刊发并不重要。大多数策展报告包括展览主题、展览结构和展事

① Doug Stewart. Modigliani: Misunderstood. *Smithsonian Magazine*. March 2005. https://www.smithsonianmag.com/.

② 米尔顿·艾弗里(Milton Avery,1885—1965),美国现代画家,色彩大师,被称为"美国的马蒂斯"。

③ Barbara Haskell. Milton Avery: 'Why Talk when You Can Paint?'. *Portfolio*, September/October 1982, p. 79.

④ 广军(1938—),中国著名版画家,中央美术学院教授,作品形式多样,格调清新,有独立风格。

安排等内容,如《"青春叙事·知青油画邀请展"策展报告》(2008年)[①]即分为展览理念、展览计划、展览结构、画册出版四部分,其目录如下:

 一、展览理念:1. 原生态知青艺术展示。2. 保存历史记忆。3. 亲历者的情感表达。4. 当代立场上的理性认知能力。

 二、展览计划:含展览题目、时间、地点、作品数量、参加画家名单等。

 三、展览结构:1. 绝代风华——原生态作品。2. 垄上春秋——再现式作品。3. 山水有情——风景类作品。4. 岁月留痕——反思性作品。

 四、画册出版:含画册内容编排的五个部分。[②]

由于现实中很多艺术批评从业者都担当策展工作,其中一些人还成为专门的"策展人",所以有一种流行看法,是将艺术批评与策展等同起来,或者认为策展是艺术批评的高级阶段。但事实上,策展和批评是两种不同的工作,正如编剧与导演是两个行当一样,批评家的本事是提供思想,策展人的本事是操办实务。策展是实际工作,策展报告只是策展工作的计划书而已,从计划到完成还有很多事务性工作。艺术批评家直接策划展览有助于将无形的艺术思想转化为有形的艺术活动,尤其在"观念艺术"流行后,艺术批评家获得了通过策展发挥个人思想的优越条件,很多重要的展览都出自有能力的艺术批评家之手,因此,大量出自有艺术批评家兼策展人双重身份的人之手的策展报告的出现,也使这种原本属于公文写作的文体形式,成为艺术批评中的常用文体类型。

7. 学术论文

以艺术批评为论题的论文写作,多刊发于专业学术期刊中。与一般大众媒体批评不同,论文写作具有学术性和权威性姿态,会尽量排斥感情介入,有意识地使用学术资料,并尽可能对事物进行严密分析和研究,以求导出客观性比较强的结论。

论文批评多探讨批评原理,少有欣赏和印象成分,因此可以去除直觉感受,保持客观冷静态度。这种论文多用于学科内部讨论,其中优秀的研究成果也会逐渐转化为某种普遍知识,在整体意义上推动艺术研究的进展,但作

[①] 《青春叙事·知青油画邀请展》是2008年5月上海美术馆举办的大型油画展览,展出作品全部出自在"文革"期间参加过上山下乡运动的知青画家之手。

[②] "青春叙事·知青油画邀请展"策展组:《"青春叙事·知青油画邀请展"策展报告》,《画刊》2008年第7期,第24页。

54 广军《一夜春风》,1979年,木刻,112 cm×49 cm。这幅黑白木刻作品借鉴了中国民间剪纸、蜡染等形式,趣味活泼,有干净利落的视觉美感。

为一种专业性较强的理论文本,体例和格式比较固定,有完整严密的形式,写作规矩也相对较多(等同于一般科学论文的要求),尤其是字数偏多,阻碍其进入大众传播领域。

论文式批评与新闻式批评在理论基础上并无本质区别,都需要坚持科学立场和实事求是原则,但各自表达方式仍有独立特征。新闻式批评除篇幅不能过长外,还要刻意锤炼相对通俗的表达形式,以增进可读性和感召力,而论文批评就不必这样做。与侧重及时发布现场信息的新闻批评相比,论文批评可引用较多文献资料,甚至可以包含考证史实的内容。但一切艺

术批评的研究属性都是针对当下事物,即便论文批评也应当力求包含较多即时信息,而不能仅仅从理论原则和概念出发。

只能刊发于纸质媒体,决定了学术论文在传播领域的滞后性。中国绝大部分纸质艺术媒体都附属于专业机构(学院或研究院),并由此获得某种权威资格。很多艺术批评从业者也都在专业机构中任职,要通过纸质媒体刊发物才能获得业界承认,论文批评就成为必要之选。尤其是现行的学术考核制度,以被考核者在官方认可的刊物上发表论文的数量来判定从业资格或学术水平,甚至会以所谓"核心期刊"为主要评价依据,这就造成即便是艺术批评从业人员,也要以撰写长篇大论的学院式论文为生计手段的尴尬现实。

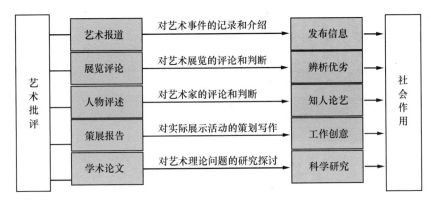

图 7-1　五种艺术批评类型的功能示意图

注:此处只是略举几例示意,实际中的艺术批评类型当然不止这几种,而且每一种类型中又包含多种变体,因此艺术批评的形式类型是无法穷尽的。

从现实情况看,当下中国的大众传媒或网络媒体已将艺术专业媒体排挤到社会边缘,但并未影响到部分专业媒体在艺术圈子内部的权威地位,因此保证了论文式艺术批评的基本生存空间。预计在较长时间内,国内的论文式艺术批评还能以这种自给自足的方式保持其高端学术地位,继续成为读者最少、实用性很差却又最容易获得现行学术体制青睐的特殊文体。①

① 作为艺术批评教学内容,论文写作十分必要,这里是从社会功用角度出发的论述。

本章小结

- 大众评论与学术评论不同:大众评论多"审美评论",学术评论多"求真评论";大众评论的预设读者是普通民众,学术评论的读者是业内人士。

- 所有批评文体可以划分为实用批评和原理批评,不同文体适用于不同需求。

- 基于常识,尊重直觉感受,实现多元与统一,兼顾学术与现实,构成了艺术批评的多重思想内涵。

- 新闻批评以记述事实为主;展览批评严可能包含精深研究成果;作品批评出现在大部分批评文体中。人物评述最忌随意拔高;媒体短评是一种值得提倡的批评形式;策展报告是一种有时效性的实用文体;论文批评在写作方法上与一般论文相同。

名词解释

1. **文体**:文本形式的体裁。
2. **大众批评**:给大众写的对在大众中流行的艺术品的评论。
3. **学术批评**:局限于艺术批评小圈子中的文本写作。
4. **大众媒体**:以自媒体和社交媒体为代表的对大众日常生活有影响的各种媒体。
5. **展览评论**:为艺术展览撰写的批评文本。
6. **人物评述**:以艺术家为主要评论对象。
7. **策展报告**:以文字形式提出的对艺术展览的设想。
8. **学术论文**:对学术研究过程及结果的记述文。

选择题

1. 大众评论与学术评论的区别是()
 A. 使用概念不同 B. 修辞手法不同
 C. 受众群体不同 D. 作者身份不同
2. 大众传媒中的艺术评论大都属于()
 A. 历史评论 B. 学术评论
 C. 社会评论 D. 行业评论
3. 大众评论的一大好处是()
 A. 引经据典较多 B. 文体形式灵活
 C. 总是长篇大论 D. 符合论文格式

4. 各类艺术批评文体中最多见的内容是（ ）
 A. 作者评述 B. 观众评议
 C. 展览评论 D. 作品评介
5. 以学院派论文手法撰写艺术批评的最大困难是（ ）
 A. 论证严密 B. 烦琐冗长
 C. 难于传播 D. 固定格式
6. 学术难度最大的艺术批评类型当属（ ）
 A. 常识类艺术批评 B. 赏析类艺术批评
 C. 评价类艺术批评 D. 原理类艺术批评

简答题

1. 如何区分大众评论和学术评论？
2. 大众评论有什么长处和短处？
3. 学术评论有什么长处和短处？

延伸阅读

（1）沈语冰、张晓剑主编：《20世纪西方艺术批评文选》，石家庄：河北美术出版社2018年版。

（2）Peter Burger. *Theory Of the Avant-Garde*. University of Minnesota Press，1984.

看图提问

55 马克·格特勒《旋转木马》，1916 年，布上油画，210 cm×162 cm，伦敦泰特艺术馆藏。 这幅作品描绘各种奇怪的人物在游乐场里玩闹，有光怪陆离的视觉效果。

提问： 1. 这幅画是以描绘人物为主，还是以刻画场面为主？2. 这种游乐场面会是真实的吗？3. 服饰在这幅作品中起到什么作用？4. 这幅绘画是完全写实的还是在什么地方有夸张？5. 这幅画中有明确和单一的光线来源吗？6. 你觉得这幅画什么地方给你印象深刻？请用300字回答上述问题。

56　萨金特《康乃馨、百合、玫瑰》,1885—1886年,布上油画,伦敦泰特艺术馆藏。

提问:1. 画面上以人物为主,为什么要以三种花为画的标题? 2. 花与人是什么关系? 3. 你是否了解西方儿童制作灯笼的习俗? 4. 这幅绘画是完全写实的还是在什么地方有夸张? 5. 这幅画中有明显的光线效果吗? 6. 你觉得这幅画什么地方使你印象深刻?请用300字回答上述问题。

第八章　艺术批评写作

　　艺术批评是一种写作,而任何写作都是以语言文字为基本材料的,从小学生的作文到大学者的学术报告,所使用的都是同样的材料,外观上的区别只在于排列形式。从这一点看,艺术批评写作与其他类型写作(如哲学或文学)并无大的不同,都是以语言文字为材料的文本构造。

　　但艺术批评写作也有其特殊之处,即要兼顾情理——依据理性又不失感受,这就不同于纯然的科学写作或文艺创作,它的职业化特点也由此产生。科学理论不以记述直观现象为准,文艺创作也不局限于现实可能性,艺术批评离不开直观记述,还要以现实可能性为准则。这样的艺术批评就是一种很专业的写作,不经过学习和训练不易掌握。实现专业写作必须要研究与写作相关的问题,这包括思想表达、文字功夫和传播技巧。不同思想内容和文体类型的艺术批评,对写作有不同要求,有的须严谨,有的可以灵活,但无论什么类型的批评,都不能堆砌空洞辞藻和生硬搬弄外来概念。一切故弄玄虚、装腔作势和生僻拗口的写作,都是文字水平低下和误入歧途的结果。

　　很少见到学院派论文能产生广泛的社会影响力,相反,艺术家的创作札记或随笔,有可能成为艺术讨论中的重要话题。在历史上对中国艺术理论有过贡献的人,大多是精通创作的艺术大师,所以从事艺术批评的人更应该保持对纯理论的警惕,至少要知道,一切有价值的理论都是海面上的冰山一角,真正起作用的思想是位于海面下的那部分——可能是实践体会,也可能是理论素养,还可能是时势造英雄。

本章概览

关键问题	学习要点
文字与思想的关系是怎样的?	思想与文字之间的必然联系和主次关系
艺术批评写作的独有特征是什么?	保持以概念为中介的理性思维 去论文体和文化官腔的生动表达方式
艺术批评写作主体是哪些?	专业化的学者写作,应用性的记者写作 经验式的作者写作,爱好式的读者写作
艺术批评该如何增加生动性?	文献征引,象形比喻,情感表现,模糊用语,
艺术批评的文字标准是什么?	清楚,准确,简练,生动

第一节 文字是传达思想的工具

无论何种写作,都是为了传达思想。想得到,是说得出的前提,想清楚,是说清楚的前提。反过来看,说不清楚,可能是没想清楚,说不出来,可能是没想到。写作,是思想内容与语言形式的结合过程,在这个过程中,思想为主,文字为辅,文字为思想服务,不能主次颠倒。质朴的思想决定质朴的表达,装腔作势的思想决定装腔作势的表达,在思想内蕴和语言形式之间,是前者决定后者,可以把艺术批评看成思想创造、文化创造,而不能仅仅看成文学创作或语言艺术。当然,文字形式也有其重要价值,比如它有高下雅俗之别,晦涩与明晰之别,这些差别除了与思想内容有关之外,也与目标受众有关。除了针对少数人的特殊癖好(如嗜古或嗜洋),大部分艺术批评都要作用于普通大众,在文字表达上应尽量避免一切高深莫测的做法。这样,大量刊布于各式媒体(尤其是大众媒体)中的艺术批评才有广泛传播的可能,大众媒体也会鼓励情感化表达方式和形式活泼的文本形式。因此,与严格的科学论文相比,艺术批评常被允许以自由写作的方式出现,作者可以获得一些主观发挥的空间,如可以记述个人感受和心情,还可以使用不同的语言风格,在表达形式上获得了多种可能。如:"现代,这个在其他领域标志着健康与成长的概念,在美术界的特殊语境里,竟失去它本来的光彩,变成下流趣味与低俗时尚的代名词。而我们的一些研究者和理论家,也实在太高雅

了,一说起'笔墨是不是零''谁是大师''传统穷途末路'之类的空洞问题,就唾沫星子漫天飞,天南海北胡侃,而碰到现实中的黑暗与丑恶,就吭也不吭一声。"①以"唾沫星子满天飞""天南地北胡侃"和"吭也不吭一声"的口语方式表达对某种艺术现象的不满,这种语言方式,显然不会在严肃的学术论文中出现,但能在一定程度上表达较为强烈的个人态度和情感,能在文化传播过程中起到独有的作用。

事实上,相对于刻板的论文体,尤其是充斥大量半生不熟的哲学或其他学科术语的艺术类论文,大多数读者更乐于接受明白晓畅的表达。乔治·奥威尔②说:"如果思想可以败坏语言,语言也可以败坏思想。一个不好的语言用法可以通过传统和模仿传播,甚至能在那些应该而且确实知道有更好的语言的人中间传播。"③常见的以官话、套话和正确的废话为语言基调的表达方式,套用或堆砌陈腐古文和大量生涩翻译体术语的冗长文本,都是足以败坏思想的语言表达方式。没有哪个智商正常的读者会喜欢阅读面目死板、语言乏味、正襟危坐的所谓"学术"文体,只会把自己的工作局限在艺术小圈子中的艺术批评从业者,应防止自己的写作堕入下笔万言、应者寥寥的可悲境地。而从思想根源上看,流行于官场的没有任何真情实感的官话套话,流行于学院体制内的不能提供任何真实信息的伪学术语言,都是因为没有切实的思想所致。想不到,就说不出,如果硬要说,就只能拿陈词滥调充塞版面,即便能制造出奇巧和花哨的文字效果,也无法获得思想的尊严。

由于研究对象的特殊性质(艺术)和以公众为主的接受群体的实际需要,艺术批评需要用生动的语言描述艺术,用形象化的文字解释艺术,用抒情的手法评价艺术,但艺术批评本身不是艺术。即便是以叙事或随笔形式出现的实用批评,其性质也不是文学创作而是科学研究,不能脱离逻辑与实证基础。越是生动活泼的文字形式,越需要严谨求实的科学思想的内核,否则很容易生出游谈无根的弊端。有学者指出:

> 一个卓越的艺术批评家的超常之处,正在于他不仅能够和艺术家一样用形象、用感性去理解和把握艺术创作,而且还能够像思想家、哲

① 向南:《有害的艺术》,《美术》2001年第1期,第74—75页。

② 乔治·奥威尔(George Orwell,1903—1950),英国小说家、散文家、记者和评论家。代表作是寓言小说《动物庄园》(1945)和反乌托邦小说《一九八四》(1949)。

③ Mitchell Cohen. *Princeton Readings in Political Thought*. Princeton University Press, 2018, p. 589.

学家那样,用精辟的思想和深刻的哲理去关照和把握艺术创作,把一个特定的艺术家在特定的情况下创造的复杂的人物形象、纷繁的生活场景以及艺术家倾泻在作品中的那种千变万化、难以捉摸的思绪和激情加以概括和抽象,用简约而不失深刻、准确而不失生动的方式表达出来,揭示出来,并作出科学的全面的判断与评价。①

由此可知,艺术批评从业者不但要有直觉感受能力,更要有理性分析和判断能力。无前者,无法感知令人激动的艺术元素;无后者,无法通过直觉感受获知普遍意义。虽然可以包含形象描绘和激情评述,但同时它也需要摆脱知觉意义上表象形式的干扰,将感性的直觉升华为抽象的理论形态。如果艺术批评永远只是由作品所引起的一种感触、联想和体会,那么它就算不上是一种严格意义上的科学研究活动。要达到艺术批评的理性高度,还必须将感性的审美活动转化为一种科学思维。②

第二节 艺术批评的四类作者

艺术批评的作者文化身份有四类,是学者、记者、作者和读者,他们的社会身份不同,所持批评立场和价值观不同,文本写作风格和叙事角度也不同。下面分别叙述。

1. 学者写作

学者,是艺术批评写作的主体。在很多艺术类高校(或高校中的艺术类院系)和不多的艺术研究机构中,有专家学者从事艺术批评研究和写作,成为艺术批评领域的写作者之一,即为"学者写作"。由于此类写作者能掌握较多艺术专业知识尤其是精通艺术理论,因此他们的艺术批评会侧重学术性和使用理论方法,而不会仅凭个人感受就轻易发表意见。

学者戴锦华在分析传统影评和现代电影理论的区别时所说,传统影评可依据写作者的一般修养和个人趣味完成,而当代影评写作需要在某种专业理论基础上进行。③ 精神分析学、存在主义、结构主义、女性主义等理论思潮,或者是能指、所指、他者、镜像、叙事、语码、解构、狂欢、逻各斯、悬置、元话语等批评术语,都可作为学者批评的思想武器,使批评成为不经训练很

① 祁大慧:《艺术的批评与批评的艺术》,《新疆艺术》1994年第4期,第41页。
② 周来祥:《论艺术批评的美学原理》,《学习与探索》1984年第5期,第69—73页。
③ 戴锦华:《电影批评》,北京:北京大学出版社2004年版,第7页。

难进入的专业领域。这也会让批评文本看上去博学、有知识,充满文雅气息,但也常常付出惨重代价——缺乏激情和趣味。言必有据,据必有典,强调客观性,排斥主观情绪,难免抹杀批评的灵动性,限制写作者的激情想象。有些学者不赞成这种学究式作法,如美术学者陈传席提倡"轻批评",认为批评不必要引经据典,不必从某种理论体系出发,而是可以表达对批评对象的直接感受,有针对性地提出个人见解,甚至是一时的灵感,使读者能轻轻松松地接受你的意见。①

艺术批评的历史由一系列学术成果组成,对此做出重大贡献的人都是专业研究者,仅以20世纪初期的西方艺术批评家为例:莱昂内尔·文杜里②使用直觉批评方法,对19世纪西方绘画和现代艺术展开评论;罗杰·弗莱以敏锐的鉴赏力和丰富的绘画经验,研究了后印象主义(尤其是塞尚)的形式逻辑和艺术价值;纪尧姆·阿波利奈尔以诗人的敏锐直接参与艺术运动,以诗人的直觉提供对艺术的洞见;赫伯特·里德③以广博学识总结现代艺术运动,综合使用心理学与哲学方法,对现代艺术的合法地位进行辩护。他们的名字是现代艺术批评史中的里程碑,标志着艺术批评所能达到的最高水准。改革开放以来的中国艺术批评,也有赖于很多专业批评家的努力,没有他们的贡献,中国当代艺术批评不大可能有如此繁盛的局面。这里断言学者有较高学术水平,是依据普遍现象而言,不是说有学者身份者就一定水平高,现实中也会有水平较低的学者,且学术能力低者多乐于炫学,如下面所论就不易读懂:

> 我们会看到主体性不再是自言自语,而是多重影像的反观自照。"现实"已缺失了本性,只存在于一种富于想象又无法触摸的具有空间感和物质性的现代"化"之中。

批评写作不是个人逞才和作秀,而是为引领公众阅读,只有进入传播领域的批评文本才有价值,不易为社会公众所理解的撰述,哪怕确实学问高深,也很难对社会文化进步有所助益。还有一个拒绝艰深的理由,是从更大层面上看,在人类已知的各种学问中,凡与艺术有关的都相对较为浅易,其思考深度与语言表达方式,不会像相对论或量子力学那样让普通人读不懂。因此,如果有艺术批评文章为一般读者所难以理解,通常不会是因为读者水平低。

① 陈传席:《谈批评和危机及轻批评问题》,《美苑》2003年第4期,第37—38页。
② 莱昂内尔·文杜里(Lionello Venturi,1885—1961),意大利艺术史家和艺术批评家。
③ 赫伯特·里德(Herbert Read,1893—1968),英国艺术批评家和美学家。

2. 记者写作

这里说的"记者"是指新闻批评的主要写手,包括媒体记者、编辑、专栏作者、自由撰稿人等多种身份的人。由于现代传媒业几乎无孔不入的文化渗透力,此类批评在很大程度上成为当代艺术批评的主导力量,甚至能掌握某种"话语霸权"。其作者群体中,除上述媒体领域的从业者,也包括一些专家学者,他们会以专家身份参与大众传媒所需要的艺术批评活动,其主要作用往往是引导公众的阅读。

在当代社会中,大众媒体是公众获取知识的主要来源,无论在传统的报纸杂志广播电视中,还是在新的网络媒体上,媒体批评已经发挥了很大的引领作用。从社会传播的角度看,新闻式媒体批评正在覆盖或取代学术性批评,已是不争的事实。如2012年搜狐网文化频道组织了全国十大丑陋雕塑评选活动,有近500万网民参与投票[①],活动举办期间也聘请相关专业人士参与活动,但评审最终结果依据网民票数确认,专家们只提供场外意见,很多大众媒体积极支持这个活动,组织评论或讨论,下面即为媒体评论节选:

(1)武汉"生命"雕塑、重庆洪崖洞"记忆山城"等赫然上榜。有人调侃道,"生命不息,雷人不止"……而之所以出现丑陋雕塑主要是利益驱动,随着国家经济实力的增长,城市雕塑建设就变得市场化,建造雕塑成了交易,雕塑家可能为了经济回报而丧失底线。[②]

(2)城雕这30年来在全国到处开花,但是我们看到各种各样的丑陋雕塑,已经让老百姓忍无可忍。这次评选代表着网民的一种意见,表明了一种态度——对丑陋雕塑的愤怒,对中国城市文化的期望。城市雕塑,由谁来雕?为谁而雕?雕来何用?为什么动辄耗资数百万、上千万的城市雕塑,往往是花了钱、费了力、占了地,公众却不满意?[③]

(3)究竟是谁把这些惨不忍睹的城雕置于大庭广众之下?经过调查,人们发现,这些雕塑的"横空出世",往往是一两个人的"自说自话"。甚至有报道称,"这些公共雕塑之所以引起'难看'的争议,不仅仅是所

[①] 搜狐网在2012年底以网友投票方式评出中国十大丑陋城雕,引起强烈社会反响,很多大众传媒予以报道和支持。但由于专业雕塑家的作品名列榜首,有部分艺术批评家以大众审美能力偏低为其辩护,只是对于公众而言,这样的辩护不会有什么作用,因为对公共艺术的评价权为大众所特有。

[②] 记者唐湘岳、通讯员沈剑奇、江静:《别让城市雕塑成为视觉垃圾》,《光明日报》2013年5月3日05版。

[③] 记者冯智军、李百灵:《"最丑城雕"谁之过?》《中国文化报》,2013年1月6日01版。

谓的审美差异,其背后还潜伏着一条灰色利益链"。①

由大众媒体策划的公众评选活动,展示出科学技术和大众传媒在推动社会文化民主进程中的非凡力量。没有大众传媒就没有公众对艺术的发言权和评议权,由专家独秀变为民众共享,是当前艺术批评模式急剧转型的结果。虽然一般记者写作不采用专业论文的严整格式,但会考虑可读性和亲和力,有召唤力和鼓动性,所以有人说由新闻记者速成的消息或报道,常会比艺术学者苦心经营的理论文章更有传播效果。所以萨特说:

> 书有惰性,它对打开它的人起作用,但是它不能强迫人打开它。所以谈不上"通俗化":若要这么做,我们就成了文学糊涂虫,为了使文学躲开宣传的礁石反而让它对准礁石撞上去。因此需要借助别的手段:这些手段已经存在,美国人称之为"大众传播媒介"。报纸、广播、电影:这便是我们用于征服潜在的读者群的确实办法。自然我们必须压下一些顾虑;书当然是最高尚、最古老的形式;我们当然还要转回去写书,但是另有广播、电影、社论和新闻报道的文学艺术。根本不需要注意"通俗化":电影本质上就是对人群说话的,它对人群谈论人群及其命运;广播在人们进餐时或躺在床上时突然袭来,此时人们最少防备,处于孤独的、几乎生理上被抛弃的境地。今天广播利用这个情况哄骗人们,但是这一时刻也是最适合诉诸人们的诚意的时刻:人们此时不扮演自己的角色或者不再扮演。我们在这块地盘上插上一脚:必须学会用形象来说话,学会用这些新的语言表达我们书中的思想。②

介入社会是为了使思想获得有效传播,是萨特对知识分子的忠告。在市场经济时代中,大多数人为娱乐消闲而欣赏艺术,自适自娱的普遍需求会疏远偏重理论建树的批评文本,这就更需要艺术批评人能创造出为公众喜闻乐见的表达形式,以保证客观公正的批评不因为表达乏力而遭遇冷落。

3. 作者写作

作者写作是指艺术创作者的写作,他们是实践家,对艺术有很多切身体

① 郦亮:《"全国十大丑陋城雕"背后藏猫腻,让看客都要石化成雕塑?》,《上海青年报》2012年12月22日 A16版。
② 萨特:《什么是文学?》,施康强译,《萨特文集》第7卷,北京:人民文学出版社2005年版,第289页。

会和经验,所以也可称为"经验式写作",也因为所论来自实践,通常有较高实用价值。中国古代的艺术批评文章,从品评标准到具体技法讨论,几乎全部出自实践家之手。当代艺术家也多喜欢发表对艺术的看法,或记录创作体会,或撰写评论文章。艺术家写作的最大优点,是比其他人更贴近评论对象,尤其是技法与媒介,几乎是非实践家莫属的研究领域。在视觉语言形式研究方面,有实践经验的艺术家也会比没有实践经验的理论家有更深入的判断力,如下面两段都是对形式语言的研究:

(1)自然的生命体要在自然空间形成,那么在平均的压力下必然形成圆形,并且在每一个空间都是饱和的圆形,它的圆形大小就是能量的大小、生命力的大小、张力的大小。所以圆形是科学的、客观的、能代表生命体和能量形成的基本形式。这是我的形体学的第一个原理。[1]

(2)现在的色彩,大部分都是照片的色彩。当然照片好一些了,不像以前的照片,现在数码的感光更好,更细致,但它跟印象派、跟写生还是不一样的。那种很微妙的灰颜色是出不来的,它只有肉眼看才有。照片一下子就简单化了,再好的照片也简单化,这一点很多画家还没有领悟到。用照片太多,是我们最大的问题,要摆脱照片,从真实里将自己提炼出来,这样就比较好了。[2]

上述(1)对形体原理有深入了解,所论既合于科学也合于美学;(2)虽然是口语化表达,但直指我国艺术基础研究的薄弱环节,所论照片与绘画色彩的区别只有几句话,却十分到位。类似这样简练精准的艺术见解,通常都来自经验丰富的实践家而不会是饱读诗书的理论家。不脱离创作需求,是作家写作的优势,因此较易在创作群体中获得共鸣和赞赏;理论性和系统性较弱,是作家写作的局限,因此其中较多不超出个人经验层面的只言片语。但对创作者来说,本也无须过多关心超出具体创作需求的理论问题,凭本心创作,凭本心判断,正是艺术家批评中的独门绝技。下面是几位艺术家和文学家对艺术的看法,表达出艺术实践者对艺术的深刻体验:

(1)用你的耳朵听音乐,用你的眼睛去绘画,还有……停止思考!只要问问自己,这件作品是否能让你"漫步"走进一个前所未有的世界。

[1] 钱绍武:《雕塑艺术形式语言之我见》,《雕塑》2004年第1期,第4页。
[2] 靳尚谊:《谈油画研修班的教学》,《中国油画》2009年第3期,第13页。

57　傅抱石《镜泊飞泉》，1962年，137.5 cm×68 cm。传统的中国画家都有很好的美术史论功底，大都属于学者型画家。20世纪的中国画家傅抱石在美术史研究中有很多成就，黄宾虹、潘天寿也都是有建树的美术史学者。从这个角度看，艺术实践是研究艺术的重要基础，艺术批评从业者最好能接受某种实践训练，这对提高研究能力大有好处。

如果答案是肯定的，你还想要什么？① ——康定斯基

（2）作为一个艺术家，我必须顺应我的天性。我的天性里既有抒情性，也有戏剧性。没有一天是一样的。有一天我觉得工作顺利，我感觉到一种表达，这会在作品中表现出来。只有在天气晴朗、头脑非常清醒的日子里，我才能不受干扰、不进食地作画，因为我的天性就是如此。

① Dawn Baumann Brunke. *Awakening to Animal Voices：A Teen Guide to Telepathic Communication with All Life*. Bindu Books，2004，p. 220.

我的作品应该反映我的心情，以及我在工作时获得的最大乐趣。① ——汉斯·霍夫曼②

（3）艺术不是谋生的手段。它们是一种非常人性化的方式，让生活变得更容易忍受。看在上帝的份上，练习一门艺术，无论好坏，都是让你的灵魂成长的一种方式。洗澡时唱歌，跟着收音机跳舞，讲故事，给朋友写首诗，哪怕是一首糟糕的诗。尽你所能把它做好，你会得到丰厚的回报。③ ——库尔特·冯内古特④

（4）所有的艺术都是一种坦白，或多或少是隐晦的。所有的艺术家，如果他们想要生存，最终都不得不讲述整个故事，把痛苦吐出来。⑤ ——詹姆斯·鲍德温⑥

（5）我试图构建一幅画面，其中形状、空间、色彩形成一组独特的关系，独立于任何主题。与此同时，我试图捕捉和转化我与最初想法的碰撞所引起的兴奋情绪。⑦ ——米尔顿·艾弗里

4. 读者写作

读者写作是指非艺术专业的普通观众以文字表达对艺术的看法，可称为"爱好式写作"或非职业化写作。由于读者群体无限广大，具体身份背景各有不同，发表渠道也不止一端，因此既有其他行业的专家学者（有些作家和诗人也会关注艺术）参与写作，也有普通大众参与艺术批评活动。真情流露和即兴发挥，是非职业艺术批评的特点，也是最自然的写作状态。只为表达看法，并无其他动机，就不会只从技术层面去观察研究对象，更不会依据什么批评理论去判断优劣，这样反而有利于独立见解的发挥。自发、自为、自创，使出自读者笔下的艺术批评有着不拘一格的开放面貌，如果读者

① Clifford Ross. *Abstract Expressionism: Creators and Critics-An Anthology*. Harry Abrams Inc. 1990，p. 225.
② 汉斯·霍夫曼（Hans Hofmann，1880—1966），德国裔美国抽象画家，职业生涯跨越两代人（20世纪前半期的现代派艺术家群体和20世纪后半期的抽象表现派艺术家群体）和两大洲（欧洲和美洲），被认为是20世纪最具影响力的艺术教师之一。
③ Kurt Vonnegut. *A Man Without a Country*. Random House，2007，p. 24.
④ 库尔特·冯内古特（Kurt Vonnegut，1922—2007），美国作家，黑色幽默文学代表人物之一。
⑤ James Baldwin. *Conversations with James Baldwin*. University Press of Mississippi，1989，p. 21.
⑥ 詹姆斯·亚瑟·鲍德温（James Arthur Baldwin，1924—1987），美国作家、诗人、剧作家和社会活动家。
⑦ Michael Auping. *Modern Art Museum of Fort Worth*. Third Millenium，2006，p. 207.

自身有很高的科学认知能力和文化素养,其对艺术的理解程度也会超过一般艺术批评从业者或专门的艺术理论家。如下面几例:

(1)我赞同叔本华的看法,引导人们走向艺术和科学的最强烈动机之一,就是逃离日常生活的粗俗痛苦和无望的沉闷,摆脱自己不断变化的欲望的束缚。性格坚毅的人渴望逃离个人生活,进入客观感知和思想的世界;这种渴望可以与市民无法抗拒的渴望相比,渴望逃离嘈杂、拥挤的环境,享受高山上的寂静,在那里,目光自由地穿过静止、纯净的空气,深情地描绘出显然是为永恒而建造的宁静轮廓。① ——爱因斯坦

58 弗兰克·盖里《雷和玛丽亚·史塔塔中心》,2004年,美国麻省理工学院。这是一个4万平方米的学术综合楼,建造资金主要由雷和玛丽亚·史塔塔(麻省理工学院1957级毕业生)提供,设计师是普利兹克奖得主弗兰克·盖里②。建筑落成后因奇怪外观一度引起很多争议,反对者称"这真是一场灾难",支持者说"打破了混凝土建筑的单调"和"独一无二"。大多数建筑作品因其使用属性必然招致社会各方面的关注和评价,这与一般绘画和雕塑有很大不同,所以"建筑批评"是一个专有和更为复杂的学科领域。

① Silvan S. Schweber. *Einstein and Oppenheimer: The Meaning of Genius*. Harvard University Press,2009,p.6.

② 弗兰克·欧文·盖里(Frank Owen Gehry,1929—),加拿大出生的美国建筑大师,他的许多建筑都是当代建筑的代表作,也是世界上的著名景点。

(2) 在优雅的论证中,在优雅地将事实排列成理论中,更令人满意和激动的发现,是理论不完全正确而需要重新研究,这与创造任何其他艺术品一样,如绘画和雕塑,为了达到完美必须重新加工。因此,没有哪个科学家在某种程度上不值得被称为艺术家或诗人。① ——罗伯特·沃森-瓦特②

(3) 科学和艺术这两个过程并没有太大的不同。几个世纪以来,科学和艺术都形成了一种人类语言,通过这种语言,我们可以用它来谈论现实中更遥远的部分,连贯的概念以及不同的艺术风格是这种语言中不同词汇或词组。③ ——维尔纳·海森堡④

(4) 艺术确实是持续存在的,而且它们确实是靠信仰而存在的。它们的名字、形状、用途和基本含义在所有重要的事情上都保持不变,即使它们被削弱、打断和忽视;它们比政府、教条和社会甚至是产生它们的文明都要长寿。它们不能被完全摧毁,因为它们代表了信仰的实质和唯一的现实。⑤ ——凯瑟琳·波特⑥

以上论者都不是艺术批评领域的专家,大部分甚至不是人文学科的从业者,但他们不但对艺术有深刻的理解,还能从更高的视野观察艺术,以更多元的角度解释艺术。有这样的科学大师和文学家对艺术发表意见,对人类艺术的发展和扩大艺术的影响力是大有好处的。在另一方面,大众传媒时代的社交媒体也为普通读者提供了艺术批评的良好平台,互联网、超文本、人机交互、人工智能等媒体形式不断出现,带动起读者群体,他们在网络上有发帖留言,在社交媒体中有自发评论,在看似微不足道的个人表达中起到了某种艺术批评的作用。普通读者的批评大都是来自直觉的即兴表达,看重时效性、话题性与公共性,能传达艺术观赏者的直接感受,通常不会有什么学术性或哲理性,但一定是真实看法,这种在民间出现的不拘一格的读

① Jane Wilson. Prologue. *Bulletin of the Atomic Scientists*. June 1970,p.2－3.
② 罗伯特·沃森-瓦特(Robert Watson-Watt,1892—1973),物理学家,英国无线电测向和雷达技术的先驱。
③ David Shaver. *The Psychology of Remote Viewing*. Lulu,2018,p.40.
④ 维尔纳·海森堡(Werner Heisenberg,1901—1976),德国理论物理学家和量子力学的关键先驱之一,获1932年诺贝尔物理学奖。
⑤ Alfred Bendixen,James Nagel. *A Companion to the American Short Story*. Wiley-Blackwell,2010,p.273.
⑥ 凯瑟琳·波特(Katherine Anne Porter,1890—1980),美国记者、散文家、短篇小说作家和政治活动家,代表作是畅销小说《愚人船》。

59　野口勇《红立方》，1968年，美国纽约市曼哈顿下城百老汇街。位于纽约百老汇汇丰银行前的一个小广场一侧，三面被摩天大楼包围，看上去摇摇晃晃以一角着地，不稳定，有危险；作品中心还有一个圆柱形的洞，透过这个洞，观众的目光被引向后面的建筑。设计师野口勇①通过这些倾斜与垂直、彩色与灰色、动态与静止、活泼与沉闷的对比，为纽约城市环境增添了一种让人过目不忘的精神活力。这是一件公共艺术作品，公共艺术与建筑一样，是能对群体生活环境有影响的艺术类型，因此所面临的社会批评考验也就比较严峻，学者、记者、作者、读者都有可能参与到对建筑或公共艺术的评价中来，因此在很多西方发达国家的城市中，我们能看到众多出自艺术大师或著名艺术家之手的公共艺术佳作。

者批评方式，是碎片化和偶然化的，也是民主化和自由化的。

第三节　艺术批评写作的修辞手法

　　按照亚里士多德的修辞学理论所说，修辞是说服的艺术，它与语法和逻辑是古代三大话语艺术之一。修辞学是研究写作者或演讲者在特定情况下使用何种语言技巧来告知、说服或激励特定的受众。也就是根据特定接受群体的需要，在多种语言表达形式中选择一种最适合的形式，以使受众能接受。其中有三个要素：一是"说服者"的性格能取信于听众；二是语言本身能打动听众；三是要言而有征，可以用实例作为支持证据。修辞作为一种为塑

　　①　野口勇（Isamu Noguchi，1904—1988），日裔美国艺术家、景观设计师，以景观雕塑和公共艺术作品而闻名。

造舆论而产生的语言技巧,它在现代社会中尤其被运用到市场营销、政治和文学等领域。詹姆斯·博伊德·怀特[①]认为文化是通过语言"重建"的,语言的使用本身就是修辞的。艺术批评并无与其他行业不同的语言规则,只要能清晰、准确、生动地传达思想,就是好的修辞形式。下面是一般艺术批评常见的修辞现象。

1. 引经据典

用学术名词说,引经据典就是文献征引,虽然更多见于学术研究方法,但作为一种主要修辞形式,可增强某种说法的权威性和广泛度,也有明显的论证功用,因此在较正规的批评文体(如原理批评)中时常出现。它的主要作用是转述他人论点或案例为自己的说法提供支持,因此在大部分情况下都是对权威论述和经典案例的引用。此外还有一些附加作用,如:(1)承认他人学术研究成果,进一步证明某种理论观点在学术体系中的地位;(2)表明引用者对现有学科知识有较充分的了解;(3)延伸和扩大艺术批评的思想空间,为读者提供个人叙述之外更广大的精神世界;(4)有些征引内容能带来不同的语言风格,改善个人文本叙述的单一性。

当然,这些效果都与征引内容密切关联,如引用经典文献会增加批评文本的学术含量和可靠性;引用流行文章能带来前沿探索信息,增加时尚感;引用不同学科或不同语种的文献会使研究在广阔的学术背景上展开。合适的征引可以使艺术批评锦上添花,不合适的征引也可能画蛇添足,如下例:

> 文人画如前所述非理性之必也,乃感情之发也,所归乎之用笔极富偶然性,故而郑板桥有"胸中之竹非眼中之竹,而笔下之竹又非胸中之竹"之峻论,这其中包含着大泼墨的根本意义——"将欲歙之,必固张之;将欲弱之,必固强之;将欲废之,必固兴之;将欲夺之,必固与之"等哲学上相反相成之理。

陈述一种很传统、很常见甚至可以说是尽人皆知的绘画技法,还要如此夸张地大谈所谓"哲学"之类,是近几十年里国内艺术研究和艺术批评中常见的现象,人们对此是见怪不怪。不客气地说,这是一种看似引经据典实则废话连篇的拙劣写作方式,因为引用的哲学论点与所述对象并无直接关系。换句话说,尽管所有学科都可以作为哲学研究的材料,所有学科中也必然潜

[①] 詹姆斯·博伊德·怀特(James Boyd White,1938—),美国法学教授、文学评论家和哲学家,被公认为"法律与文学"运动的创始人。

在地包含某种哲学原理,但就像所有的酒里都有水一样,酒的价值恰恰不在于水而在于与水不同的东西。所以,在讨论具体艺术问题尤其是与技法有关的问题时大谈哲学(无论中西),是有些可笑的。很多时候,哲学理论对解决具体技术问题是没有什么帮助的,拿抽象的哲学概念去论证具体的实际案例,通常是缺乏解决实际问题能力的体现。所以,真正专业性较强的艺术批评文本即便引经据典,也往往不去侈谈哲学,而是同声相求、相得益彰,如下面的引用都是不离论题的:

(1)艺术家与我们所有人一样,也沉浸在一种不可避免的视觉文化中,这种文化有意无意地影响着他们。用艺术史学家大卫·卡里尔(David Carrier)的话来说,"我们称为卡拉瓦乔的人,通过在意大利绘画的丰富遗产中进行复杂的对话,发展了他的艺术风格"。例如,肖恩·斯库利(Sean Scully)承认,如果你把亨利·马蒂斯、皮耶·蒙德里安和马克·罗斯科的作品放在一起,你就能很好地了解斯库利作品的来由。引用德·库宁的话说,他的女性绘画"与历代女性绘画有关"。迈克尔·雷·查尔斯(Michael Ray Charles)的绘画依赖于大众视觉文化图像:如果不了解视觉文化中的种族主义黑人形象,查尔斯的绘画就会被曲解和误判……诺埃尔·卡罗尔重申了乔治·迪基和其他艺术世界理论支持者的观点:"因为艺术是一种公共实践,为使它在公共领域——即艺术世界取得成功,艺术家和观众必须共享一个基本的交流框架:共同的惯例、策略以及合法扩展现有创作和回应模式的知识。"①

(2)这样的尝试,无论是从女权主义角度出发,如1858年《威斯敏斯特评论》上发表的关于女性艺术家的雄心勃勃的文章,还是最近的对安吉莉卡·考夫曼(Angelica Kauffmann)和阿特米希娅·珍蒂莱斯基(Artemisia Gentileschi)等艺术家的研究,都能增加我们对女性成就和艺术史知识的了解,这当然是值得的。但她们却丝毫没有质疑"为什么没有伟大的女艺术家?"这个潜在问题的假设。相反,通过试图回答这个问题,他们会默认地强化它的负面影响。②

① Terry Barrett. *Interpreting Art: Reflecting, Wondering, and Responding*. McGraw Hill Education, 2002, p.218.

② Hilary Robinson. *Feminism Art Theory: An Anthology: 1968—2014*. John Wiley & Sons, 2015, p.136.

或许,就国内艺术批评的传统习惯和流行思潮来说,提倡远离伪哲学是必要的,毕竟艺术批评和艺术史都是针对具体人与事的工作,如果不肯面对实际问题开展调查研究,而是热衷抄袭、堆砌甚至炫耀那些人云亦云的陈腐名词和生硬翻译的晦涩概念,与流行于现实社会中的官话、套话和正确的废话沉瀣一气,就不但起不到在公众社会中传播艺术的作用,还会成为艺术和艺术批评发展的绊脚石。

2. 可视化语言

视觉艺术能创造形象,语言文字同样能创造形象,形象化的语言是最适合解释视觉艺术作品的语言,形象化,就是可视化,它最有利于传达视觉信息,也能促进对抽象概念的理解,通过促进想象使某种说法生动起来。可视化在虚构和非虚构文本中都很重要,当你在阅读中看到它——地方、情景、人物、动物、概念或事情时,你的大脑会形成关于它的形象,也就是说,你能"看到"你阅读的内容,而且这个"看"还不局限于视觉,它还会因为通感作用而产生动觉、嗅觉、触觉、味觉、听觉和温度感。比如有一篇影评称导演"把摄影机变成了野蛮的巨型绞肉机"、片终场景是一场"嗜血盛宴",是以可视性很强的语言揭示出批评对象中的视觉暴力问题。[①]

语言表达与视觉传达一样,是具象的比抽象的易于理解,可视的比不可视的易于理解,所以概念化、抽象化、教条化、食古不化与食洋不化,都是艺术批评写作的大敌。萨特是真正的哲学家,但是他写的艺术评论却并不抽象:"拉普加德初入画坛时是忧心忡忡的。为摆脱学院传统的束缚,他力图全面地经营自己的艺术林苑。现在他要改变那种让许多土地荒芜,然后再深耕细作的常规。而且他还想消除捐税和义务,修改栅栏和弯道,以及由模仿强加的种种限制。最终他还想扩大艺术的领域,并同时重申艺术自身的完整统一。"[②] 蒋彝在解读中国书法的时候也使用了极为形象的语言:

> 我们还能从宋徽宗创作的独特的、被称为"瘦金书"的作品中,想象出他是一个外貌优雅的人,修长而削瘦,注重细节的修饰,还有点优柔寡断;我们甚至可以推断,他是一个言语缓慢而慎重的人。再如,我们研究米芾的书法时,我们立即会联想到口语中常用的一个词"胖墩",来

① 肖鹰:《张艺谋"谋钱"不"谋艺"》,《杂文选刊》2010 年第 2 期(中旬版),第 49 页。
② 韦德·巴斯金编:《萨特论艺术》,冯黎明,阳友权译,上海:上海人民美术出版社 1989 年版,第 62 页。

作为这个艺术家外表的最好描绘,我想象他走路时带着自得其乐的、深思熟虑的神态,昂着头,机警而又富于幻想……苏东坡的书法使我想起这样一个人,他比米芾稍胖略矮,在性格上比米芾更不拘小节,然而,心胸开阔,生气蓬勃,是一个伟大的诙谐大师,一个伟大的乐天派。而黄庭坚的书法则展现出另一种形象。我敢说,他是强健的瘦高个,意志坚定,甚至有点儿固执,但对他人却宽容大度。①

3. 以情动人

坚持客观立场,在工作中尽可能防止个人偏好影响评价结果,是艺术批评的主要原则之一,但这并不意味着在语言使用上只能板着脸做严肃状,那样的艺术批评只会将读者拒之门外。现实中,由于艺术批评的主要研究对象(艺术)本身就有强烈的情感属性,对它进行选择和观察的研究者,不可能也不应该以完全冷漠的态度出现,那样非但不能真切体验艺术,还可能造成艺术批评本身的扭曲和偏狭。所以在大多数艺术批评文本中,我们都可以看到情感化的语言表达。如下例:

(1) 对于罗伯特·德洛内和苏妮娅·德洛内两人来说,这个"美丽的果实"的象征,同时照耀万物的充溢的能量,就是圆盘……在1914年的《向布雷里奥致敬》中,所有他喜爱的新象征物(铁塔、无线电报、航空)都一起纳入一首献给他称为"伟大的建造者"的赞歌中……通过飞越英吉利海峡,布雷里奥建造了一座桥梁,比任何其他物质建筑都更加堂皇宏伟。《向布雷里奥致敬》几乎是一幅宗教画,一个天使般的现代主义概念,用鲜明热烈的色彩画的盒形风筝式双翼飞机正在飞过埃菲尔铁塔。②

(2) 他有极其广阔的精神境界、敏锐的观察力和丰富的创作激情。在他的画中,无论是山、是水、是树还是云,都蕴含着诗意的露汁。在他的艺术创作中,你会感觉到,山峦是诗,树林是诗,瀑布流泉是诗,云雾朦胧也是诗。有限的画面中充满着无限的诗境,使人陶醉,使人迷恋,使人得到无限美的享受。他的山水画以诗情动人,他的人物画以诗意

① 蒋彝:《中国书法》,上海:上海书画出版社1986年版,第8页。
② 罗伯特·休斯:《新艺术的震撼》,刘萍君、汪晴、张禾译。上海:上海人民美术出版社1992年版,第32页。

传神。①

有了情感注入,艺术批评可以既精准又可爱,其语言感染力也会增强,但也要防止因过分煽情而出现喧宾夺主和买椟还珠的错误。所以,艺术批评中以情动人的修辞要求只限在语言形式中使用,不能扩大到客观描述、形式分析和价值判断等工作领域。也就是说,语言上的情感表达必须要在客观实证基础上进行,必须先求内容之真,再求形式之美。这也是一切严肃的学术工作与大众街谈巷议的区别所在。

4. 模糊用语

在口语或写作中,模糊是指语言使用得不精确或不清晰,常常在无意中出现,但它也可能被用作一种有意的修辞策略,以避免回答一个不宜直接或清晰回答的问题。模糊或抽象的词语会在接受者头脑中产生错误或混淆的含义,因为信息发布者只提供了大概的信息,而确切的意思只能由他们自己来解释。一般说,作为修辞策略的模糊语言,是为提高表达的适应性和扩大交际功能。英国语言学家利奇(G. H. Leech)认为使用模糊词语主要是用于"礼貌",包含6项准则:(1)策略准则;(2)慷慨准则;(3)赞扬准则;(4)谦逊准则;(5)赞同准则;(6)同情准则。中国学者顾曰国也提出了有中国特色的礼貌原则:(1)贬己尊人准则;(2)称呼准则;(3)文雅准则;(4)求同准则;(5)德、言、行准则。② 利奇认为,曲折含蓄、转弯抹角的语言现象,是出于礼貌的需要。③ 这样的用语方式,能营造良好的交流气氛,说话者也可减少承担责任,很适合在艺术批评(尤其负面批评)中使用。

考虑到自我免责、尊重对方、学术礼貌或学者风度等问题,艺术批评从业者在表达个人观点时,要避免把话说得太绝,要尽量营造文雅氛围以利于艺术批评的开展。对此,模糊语言可以起到一定的帮助作用,但要注意模糊语言与言之无物、空话套话的区别,后者不是语言形式模糊而是压根没有内容。而从实用角度看,模糊词语最大的用处,在于使文字成为合适的交际手段,避免因不留情面而让对方难堪的社会后果,如下例:

> 有些艺术家便甩脱了行为艺术原初要彰显艺术本质的创作动机,将其演变成为噱头的代名词。这类行为艺术凸显的主要是赤裸裸的暴

① 伍霖生:《一代宗师艺术永存——再论傅抱石卓越的艺术成就》,《名家翰墨》第19期,香港:翰墨轩出版有限公司1991年版,第46页。
② 顾曰国:《礼貌、语用与文化》,《外语教学与研究》1991年第4期,第10页。
③ 孙德芹:《模糊语言——礼貌的需要》,《海外英语》2010年第5期,第169—170页。

力(有的还包括色情),试图以场面对人感官的刺激,来达到一鸣惊人的效果……此类行为艺术由于僭越了最基本的道德规范,因而被归入"僭越的行为艺术"范畴之内。①

这里所说"僭越了最基本的道德规范",实际上是很文雅、很学术也因而很模糊的评价。不说这种僭越有什么危害,也不说对僭越行为应该给予怎样的处罚,而是将对不良行为的评价局限在学术词语范围内,既表达了个人立场,又没有伤及评论对象的尊严,这正是模糊修辞的大用处。与之相比,文化部2001年发布的《关于坚决制止以"艺术"的名义表演或展示血腥残暴淫秽场面的通知》,就一点也不模糊:

> 对各种以"艺术"的名义表演或展示血腥、残暴、淫秽场面的行为,要依据国家法律法规的有关规定,坚决予以制止和取缔,触犯刑律的,追究当事人的刑事责任。

第四节 艺术批评写作的文字标准

文字是抒情说理的媒介,艺术批评离不开对语言文字的使用,无论专家写作、作家写作还是读者写作,都不能不顾及使用语言文字的标准——清楚明白,而不是"难得糊涂",这是对写作的最基本要求。任何写作者都没有理由制造晦涩文风、费解词句、繁复修辞和混乱逻辑,这不但是对读者负责,也是对作者负责。下面提出四个文字写作标准,即清楚、准确、简练、生动,略述如下。

1. 清楚

以文字清楚表达所见所思,是对艺术批评写作的基本要求,这看似容易,其实很不容易,因为这除了与写作者思想水准有关,也与表达能力有关。若文字能力不够,如词汇不足、语法不通、行文不畅,就很难将心中想法转化为可读形式,也就无法准确向读者传达相关信息。但现实中更多见的,还不是这个情况,而是明明可以说清楚,却偏不往清楚里说;或者明明可以用很简单的话说清楚,却偏要用很复杂的话去说不清楚。这当然有些令人费解,但却很常见。如:"将浮显和隐入的冲突碰撞表现得富于诗意和哲理,获得了其他艺术媒材和手法难以想象的既摄人心魄又含蕴沉湎的视觉效果。他

① 黄鹤:《艺术人类学视域下的行为艺术》,《民族艺术研究》2011年第3期,第142页。

在水墨的随机渗化中旨入'硬边语言'这一强硬的阻断限定机制,通过运动渗化与停滞阻隔之纠结冲突所表达出来的对力量、速度、爆发等时空意味的生命感悟,体现出更多东方式的哲学智慧和人生体验。……各种水墨形体重叠堆砌的层次丰富的物质感和网络感尽管暗喻的是一个疯狂消耗资源和快速制造垃圾的时代,但多种手法技巧的运用和材质的妙不可言的感觉几乎成就了信息时代的抒情乐章。"看上去很华丽玄妙,但对一般读者来说,必难知道其所说何意。这种有意追求晦涩繁复的语言形式的行为,作为写作者个人爱好是无可厚非的,但不能作为艺术批评写作的范例。这不仅因为艰深晦涩影响传播效果,也因为那样写过于容易,即如有学者所说,写文章浅入浅出者庸,浅入深出者无,深入深出者难,深入浅出者更难。[①] 由此可知,能把艺术批评写到让普通人看不懂,不是因为学问高深,而是因为学力不足,以至于不能化繁为简,而只会化简为繁。

对于写作者而言,说清楚、写清楚、化繁为简、变沟壑为通途,无疑比说不清楚、写不清楚、化简为繁、变通途为沟壑要难很多。有相当多的艺术家只依据个人感受创作,并不考虑他人接受的可能性。但艺术批评不是艺术创作,它不以个人表现为目的,而是为公众服务的社会公共事业,其主要存在意义是传播艺术知识和促进艺术发展,为此必须要寻求简便易交流的信息传递方式。通过清楚表达,让不好懂的事物变得简明易懂,是艺术批评[②]的正道,也是艺术批评业界的善心所在。现实中常见一些佶屈聱牙、难读难懂的文辞,以及啰里啰唆、东拉西扯、不着边际的宏论,虽然可能出自专家之手,仍然很不可取,因为有可能是故作高深以吓唬普通读者,如下例:

> 我们来考察一下天时、地理、人文这三个因素。由于地球的自转与公转,天时与地理是靠观天测地的人处在地球的位置而决定的。世界上一切文明的原生民族,要依靠水维持生命,毫无例外地生存在大河两岸的台地上。我发现在世界所有的产生人类古文明的大河中,只有长江和黄河是东西流向,而又是地域全部处于北温带的大河。这是我们研究中华古文明的立足点与切入点。南北走向的或接近南北走向的大河,往往流域跨越了几个不同的气候带,沿河生长着不同气候带中的各

[①] 陈醉:《艺术批评:树立三个意识》,《美术观察》2010年第5期,第6页。
[②] 本书所说的艺术批评,不包括其他学科以艺术为研究素材的情况。哲学、美学、社会学、光电学或其他科学,也可能把艺术作为其研究对象,但那样的研究结果隶属于相关学科,不属于艺术批评范围。

种动植物,原始人类只要沿着河流迁徙,总会在不同的时令中找得到相应的食物或猎到不同的野兽,河流也保证了他们对水的需求。因而,这类原始文明产生之初是以迁徙为基本生存方式的。而地处温带的东西流向的长江、黄河则不然,同样的气候带保证了整条河流处于同一纬度上,在这个纬度上的原始居民只能观察到同一个星空中的斗换星移,只能感受到同样的寒来暑往的时令交替,换句话说,人们不可能依靠沿河流迁徙而追随气候与食物,而离开了河流又会失去水源而生存不下去。

如果只读这段文字,谁能想到所论题目是"国画的视觉原理"?虽然凡地球上的事物都随地球一起转动,但讲解地球上某一局部地区的绘画,实在没有必要从地球的公转与自转说起。这种"秀才卖驴"式的阅读文本,不但不能把一件事情说清楚,反而会起到扰乱读者正常思维的坏作用。下面例文也是讨论中国艺术原理,但表达方式与上文相反,是清晰简洁,直入主题:

 中国书法的奥妙,就在于能以图形表达抽象(包括思想、感情),是"意象图"……中国字和中国画互相通气。表面上一是抽象的,一是形象的,实际上两者有同一性质,都是符号,一样的"言近而旨远"。若就书法字去求词句的意义,那就好像见画的是苹果便想吃一样了。可是书法又不能完全脱离词句意义。①

举重若轻,深入浅出,用常人容易理解的语言表述学术思想,让一般读者都能读懂,并因此有思想上的收获,是最值得提倡的艺术批评写作手法。

2. 准确

艺术批评是以文字为传达媒介、以视觉现象为主要研究对象的专业,通过文字准确陈述视觉现象,是艺术批评写作的难点。艺术批评需要准确传达思想,也需要准确描述视觉现象,准确表达是指语言形式与表达内容严密契合,读者接受时较少产生歧义和多义,这其实很有难度。以描述视觉对象为例,古人讲白描有"钉头鼠尾描""铁线描"和"战笔水纹描"等;《芥子园画谱》②讲画兰草也有"鲫鱼头""螳螂肚""交凤眼"等,这些形象化词句都极准确地呈现了描述对象的形象特征,还特别简练。但现代艺术研究中似乎缺

 ① 金克木:《虚字·抽象画·六法》,《读书》1990年第7期,第63页。
 ② 《芥子园画谱》是清代的美术技法教材,从用笔方法到具体景物的笔墨技法,从创作示范到章法布局,为学习者提供了完整的临摹范本,对后来的中国画发展影响很大,20世纪很多中国绘画大师都是从临摹该画谱起步的。

60 莫奈《通往维特伊的路》，1879年，布上油画，23.3 cm×28.6 cm，华盛顿菲利普收藏博物馆藏。这是一幅尺寸很小的画，画面内容也是平淡无奇，因此对其进行制作技术层面上的分析也就成了艺术批评家的主要工作，而对油画这种艺术形式进行技术分析的文字，往往都会比较琐碎和啰嗦，这与油画制作技术本身的复杂性有关。

少这样精准简练的描述手法，只能用很啰唆的语言展开描述，如对莫奈作品的分析："在这些薄膜底下，美妙的淡紫色和紫罗兰色都变成了灰色，具有非常微妙变化的蓝色则或多或少地都成了单一的绿色。冷暖色调的表现也找不到了，同时也减弱了结构上的对比。画得较流畅的笔触常常被盖上了一层清漆（甚至是一种过量使用的合成清漆），这样就完全失去了画面上那些细微处理的光。更糟的是，陈旧发暗的清漆与烟尘散积在涂得非常厚的颜料空隙里，形成了黑色雀斑一样的斑点，从而影响了画面笔触本身自然随意的形式和莫奈原来的绘画意图，也是他苦心经营的用笔的大小和清晰的程度以及色彩与明暗的配合，同时这些斑点也使人觉得画面上的用光是照在改变了的质地上，有隔雾看花之感。"[①]可以把视觉现象分解为"形象"和"形式"两方面：形象是指有完整自然形态的视觉对象，如一朵花或一片云；形式是指构成形象的具体视觉元素，如一根线条或一片色彩。形象一定是整体的，不能分解，分解了就不是原来的形象了；形式既可以整体存在，也可以分解为不同元素而存在。如一幅油画是由线条、色彩、明暗等形式元素组成的，这些元素既可以单独存在，也可以联结在一起构成完整的形象。下面两段文字是评论林风眠作品的，在描述内容上有偏重形象和偏重形式的差别：

（1）画面之中那秀丽的瓜子脸，纤细上翘的柳叶眉、狭长的丹凤眼

① 伊丽莎白·H.琼斯：《莫奈藏画的材料和技法》，雷鸣译，熊小鸽校，《世界美术》1985年第3期，第13页。

61　林风眠《拈花仕女图》,年代不详,68 cm×68 cm。

和樱桃般的小嘴,且有东方女性特有的温柔含蓄的神态成了他仕女画上专属的符号。①

(2)扫笔。这是林风眠用笔的又一特征。所谓扫笔,指迅疾、露锋、低按的用笔……扫笔中最成功的是苍笔或苍润兼济的用笔,包括长扫和短扫、侧锋和破锋、重墨或淡墨、扫黑或扫彩。这种扫笔多用于山、水、天、地、树,行笔中深深寄托着画家孤寂不平的灵魂。②

以上(1)描述重点是形象,文字很生动,也有视觉上的准确感。(2)没有针对具体形象展开论述,而是把描述重点放在对一种形式样态的分析解读上,对"扫笔"这个术语进行了准确定义,并分析了其在作品中的应用情况。两相比较,前者描写的是形象,这是任何人都能看出来的视觉对象;后者描述的是形式,没有经过艺术训练的人很难看出这种事物。由此也可以说,只看形象能体现公众批评视角,研究形式才能达到专业深度。

① 王晶:《西画之形中画之神——试析林风眠仕女画的艺术特色》,《魅力中国》2010 年第 11 期,第 72 页。

② 刘骁纯:《林风眠与笔墨》,《国画家》1995 年第 5 期,第 10 页。

3. 简练

行文不够简练,是当下学院式论文的大弊端。博士学位论文要写到10万字,硕士学位论文也不会少于2万字,评定教师科研成果也要看发表论文的字数(如某高校规定5000字以下不算论文)。或许正是这种依据字数多少判断水平高低的做法,鼓励了论文写作中堆砌空话废话的风气,垃圾论文漫天飞的现象也就不可避免。学术因思想价值而存在,思想价值与字数多少关系不大。艺术批评以传播知识和促进欣赏为价值所在,实现此价值的关键在于读者接受,而非字数或格式。因此当代艺术批评在体例、结构和行文上都不必向学院派论文看齐,而是应该反其道而行之,力求简练和精粹。因为只有简练,才能让语言文字产生最大传播效力。什么是简练?就是鲁迅说的"竭力将可有可无的字、句、段删去",茅盾说的"与其啰唆而长,毋宁精炼而短"。世界上最好的学者、作家和政论家们,都知道这个道理,都善于用精炼的语言表达思想。如下面几例:

(1) 中国艺术的冲动,发源于山水;西洋艺术的冲动,发源于女人。①

(2) 无论在中国或西洋,绘画最初的目标是创造形体——有体积的形。然而它的工具却是绝对限于平面的。在平面上求立体本是一条死路。②

以上(1)是林语堂的话,算得上对仗式的极简主义艺术批评,形象精准地区别了中外艺术的不同。(2)是闻一多的话,根据媒介属性直言绘画的局限性,并由此引发对中西绘画各自利弊的看法。现代汉语不必像古文那样节省字数,键盘敲字更容易使词句啰唆,但写作者也应尽量去除冗长累赘的废话和空话,以辞害意(渲染夸张太多)和词不达意(不能清楚表达)都是不好的。须知,在传递相同信息量的前提下,语言越简练,传播效果越好。

4. 生动

比起前面三条标准来,"生动"是偏高的要求,因为它不但要求语言清楚简洁,还要求语言富于情绪感染力。生动的语言来自真情实感,有感而发是生动表达的原动力,有生动语言风格的批评文本,能获得较好的传播效果。与科学论述相比,文学语言更容易传达审美感受和情感活动,如:"一弯冷

① 林语堂:《论中西画》,王稼句编:《中国现代名家读画美文》,成都:四川文艺出版社 2002 年版,第 69 页。

② 闻一多:《论形体——介绍唐仲明先生的画》,《社会科学战线》1984 年第 2 期,第 335 页。

月,如同一个大大的问号,质问为杂念裹挟、为欲望驱使、为生命短暂哀吟的人生的正当性。它似乎呈示的是,古往今来皆如此,世事匆匆如流水。月落了吗?又可以说没有落,水流了吗?也可以说没有流,大化如流,亘古如斯。寂寥的世界,给我们的是一个不变的真实。"① 使用口语也能够增进语言生动性,是语言功力的标志之一。只会堆砌僵化概念,只会拿几句论文腔调,不能灵活运用生活化语言的人,很难成为好的艺术批评家。思想的深刻、社会触角的敏锐、语言的犀利生动,是艺术批评从业者的必要素质。如下面两例:

(1) 艺术形象当然不能等同于生活的真实对象,但有两种不等同,一种是"高于生活",比如在现实生活中,有些女孩子要整容,要整到瞿颖的身材,章子怡的鼻子,周迅的嘴巴,××的眼睛,这做不到,可是艺术家做得到,拉斐尔的圣母像就是如此。王晋卿的山水,苏轼认为"人间何处有此境",曹霸的马,杜甫认为"一洗万古凡马空"。"高于生活"的艺术形象决不是等同于生活真实对象,更不是落后于"不如生活"的艺术形象。②

(2) 我们眼前的情景,恰如一部温文尔雅的艺术史中,突然闯进一帮美国大兵,把原先欧洲千百年形成的艺术传统稀里哗啦打砸个底朝天,然后吹胡子瞪眼说:"你们的画不叫画,我们的涂抹才是画!"过些时之后,又干脆把绘画一脚踢开,然后从地上随便捡来一些破纸和石块,横枪而立,踌躇四顾厉声喝道:"老子就认这是艺术!"欧洲那班又老又穷的秀才们,以及世界其他地方被吓住、懵住的秀才们,惟有低眉折腰诺诺称是。③

上述(1) 以简单和生活化的例子讲解"高于生活"理论,使这个被千百遍重复的理论有了新的注脚,说明作者理论功底深厚,也说明作者语言功力不俗。(2) 很少有人能用这样的口语解读"二战"以后的艺术史,所述观点尚可讨论,但鲜明生动的语言风格,已产生形象化的信息传达效果。

文字是思想传达的媒介,写作是思想呈现的过程,文字清晰意味着头脑清晰,文字灵动意味着思维活跃。常见缺乏思想和表达能力的艺术学者或

① 朱良志:《追求永恒感——读贾又福太行系列绘画作品有感》,《美术研究》2012年第1期,第5页。
② 徐建融:《"画以人传"和"人以画传"》,《中国花鸟画》2007年第3期,第8页。
③ 黄河清:《艺术史的暴力——绘画的最后一曲挽歌》,《美术》2005年第6期,第80页。

批评家,只会拿华丽辞藻和空洞概念填充版面,这是很不可取的。各行各业的写作者都应尽力摆脱学院论文中常见的八股腔调,面向社会生活广征博取,不断提高文字表达能力,以适应大众传媒时代的社会需求。还需再次说明,艺术批评的本质是科学研究,在表达上可以有感情色彩,还可以借用文学抒情手法和生活化口语遣词造句,但这不意味着可以把艺术批评变成文学创作,在无特殊表达需要的条件下,任何将艺术批评写成抒情散文或诗歌的行为,都标志着真正的艺术批评思想的出局。

本章小结

- 写作是为传达思想,在思想内蕴和语言形式之间,有着必然的联系。
- 艺术批评类似一种自由写作,在表达形式上有多种可能性,可以使用一切语言手段,包括流行语言、网络语言和世俗俚语。
- 专业式写作是艺术批评的主阵地,使用科学方法,结论有客观性,能构造学术系统。
- 经验式写作是艺术批评的生力军,记录切身创作经验,有较大的行业影响力。
- 艺术批评在语言表达中要追求清楚、准确、简练、生动。

名词解释

1. **专业式写作**:将专业研究内容以非专业人士看不懂的语言写出来。
2. **经验式写作**:以长期积累的固定生活感受做为价值判断依据的写作。
3. **爱好式写作**:为自己开心或满足好奇心而写作。
4. **媒介批评**:对源自大众媒介的各种文化现象的批评。
5. **知识系统**:某一学科全部知识的集合体和运作功能。
6. **修辞**:为传递某种信息寻找最有效的词语表达方式。

选择题

1. 通常艺术家所撰写的艺术批评文章属于(　　)
 A. 经验传达　　　　B. 学术论证
 C. 创作成果　　　　D. 群体智慧

2. 艺术批评文字的高水准标志是（ ）
 A. 诗意表达　　　　　　B. 华丽表达
 C. 清楚表达　　　　　　D. 庄严表达
3. 评价艺术批评写作能力的基本标准是看文字表达是否（ ）
 A. 清楚准确　　　　　　B. 微言大义
 C. 广征博引　　　　　　D. 妙语连珠
4. 艺术批评写作中的"修辞"是指（ ）
 A. 使用专业术语　　　　B. 进行情感渲染
 C. 选择合适词语　　　　D. 不能引经据典
5. 对艺术批评写作水准的终极判断取决于（ ）
 A. 媒体接受　　　　　　B. 同行接受
 C. 领导接受　　　　　　D. 读者接受

简答题

1. 为什么说艺术批评是一种自由写作？
2. 艺术批评写作中的文字标准是什么？
3. 为什么要反对晦涩难解、故弄玄虚的文风？

延伸阅读

（1）戴锦华：《电影批评》，北京：北京大学出版社2004年版。
（2）刘洪妹主编：《写作与语言艺术》，北京：北京大学出版社2015年版。

图像分析

62 蒂娜·莫多蒂①《子弹袋,玉米,镰刀》,1927年,摄影。

提问: 1. 你从画面上能看到什么? 2. 你认为把这三种东西放在一起表达了什么意思? 3. 这样的静物题材与一般绘画的静物题材有什么不同? 4. 你是否喜欢或赞赏这幅作品中所传达出来的政治信息? 5. 你认为这样的主题在当代社会中是否还有意义? 请用800字表达你对这幅作品的看法。

① 蒂娜·莫多蒂(Tina Modotti,1896—1942),意大利摄影师、模特、演员、政治活动家。

63 杜键《在激流中前进》,1963年,布上油画,332 cm×220 cm,中国艺术馆藏。
提问:1. 你是否了解这幅作品的作者? 2. 你从画面上能看到什么? 你认为这幅作品中的黄河和船夫各有什么含义? 3. 这样表现黄河与一般描绘黄河风景有什么不同? 4. 你是否喜欢或赞赏这幅作品中所传达出来的精神意志? 5. 你认为这样的主题在当代社会中是否还有意义? 请用800字表达你对这幅作品的看法。

第九章　传统艺术批评思想

　　艺术与人类历史一样古老，与艺术相伴随的欣赏、分析和评价艺术的传统，也有很长的历史。中外艺术批评中的各种思想资源，不但浩如烟海、难以理清，而且有一些延绵不绝，影响至今。

　　在课堂上能发现，那些学习艺术和艺术史的学生，常常会说出"源于生活、高于生活"这样的话，而摆在他们面前的当代艺术现实，早就是"源于生活、低于生活"了。那么这些旧艺术观念是怎样嵌入年轻学生们的头脑中的呢？更多的传统艺术思想又是怎样延续至今发挥或好或坏的作用的呢？本章并非详述艺术批评的丰厚遗产，因为那不是一本书能说清的事。这里只选择那些对当代有明显影响的传统艺术思想要点略加介绍，算是走马观花地看一看。其中值得关注的要点，不是历史上曾经出现过哪些了不起的学术思想和什么样的学术人物，而是在新的社会条件下，这些思想可能以改头换面的方式重新出现。

　　太阳之下并无新事，很多看似新潮的事物可能是旧事物的翻版，这才是我们关注历史的原因。如中国明清有不少文人画理论是以自由放达为名行浑水摸鱼之事，今天的现代绘画理论中是不是也有这种情况呢？历史上中外主流艺术创作活动都与上层社会联系紧密[①]，主流艺术创作思想也同样是上层社会文艺观念的反映，今天的主流艺术创作活动能有什么例外吗？

[①] 中国古代美术传统由三部分构成，即宫廷艺术、文人艺术和民间艺术，前两者是主流，有比较强大的话语权，民间艺术是非主流，从事民间艺术的人的社会地位与经济收益不能与前两者相比。

本章概览

关键问题	学习要点
什么是艺术批评的教化功能？	社会伦理和审美娱乐两种功能
什么是传统艺术理论中的"自然"？	抗拒人工外力、接纳自然万物和摆脱世俗牵绊
传统形式研究的要点是什么？	对物理形态和心理反应的研究
艺术赏析的基本经验是什么？	感官刺激与心理需求的不同
艺术批评中有科学传统吗？	科学方法对西方艺术研究的影响

第一节　强调教化功能

艺术的社会教化功能，是中外艺术史中最多见的思想。这是因为任何一种看上去比较完备的艺术观念，都与为众人求安乐幸福的社会生活理想密切相关，而不仅仅是单纯的审美和娱乐。艺术批评也因此顺应历史潮流，成为辅助社会政教和开展审美娱乐的工具。

中外先哲无不重视艺术的教化作用。孔子看到壁画上有尧、舜、桀、纣的形象，说"各有善恶之状，兴废之诫焉"，是把艺术看成是政治劝诫的手段；他还认为诗、文、歌、乐、舞等等都是用来表达"仁"的主题的，如果不能很好地表现这个主题，那还不如没有艺术。柏拉图认为人的灵魂有三个部分：理智、意志和情欲。理智使人聪慧、意志让人勇敢、唯情欲应该节制，而文艺恰好是情欲这部分的内容，它摧残理性，亵渎神明，伤风败俗。他主张对文艺实行严格的审查监督制度，把诗人从理想国驱逐出去。[①] 这些都是从艺术的社会作用角度做出的价值判断。根据某种固定标准判断艺术的做法，被称为"裁断批评"（Judicial Criticism），即以居高临下的态度，使用某种相对固定的标准，像法官一样对作家及作品进行评判，这种情况多出现在以文化精英阶层为艺术主导力量的时代，而进入大众文化时代就未必如此。但因为这种评判标准出现在大多数历史时期中，所以"为艺术而艺术"的思想也

① 柏拉图：《文艺对话集》，朱光潜译，北京：人民文学出版社1980年版，第84页。

64 英国索尔兹伯里大教堂浮雕。哥特式教堂中的人物雕像是解释教义的一种文化符号。虽然其性质是神像,但其形态和神态上都流露出世俗关爱的情感,显示出宁静和威严的精神面貌,这些作品能将艺术外表美与基督教文化内涵统一起来,被称为"圣经的教科书"。通过造型手段实现社会教化作用,是古今一切宗教类或部分非宗教类艺术品的首要创作目标。

就不容易被社会普遍接受。现实社会中的大多数人不会将艺术视为与生活无关的必需品,人们接受艺术品的前提必然与实用相关(如现实中的艺术收藏热以经济收益为目的),正如鲍桑葵所说:"道德上和实用上的判断是有组织的社会生活所产生的第一个智慧的果实。在美的世界同作为实际行动的手段和目的的对象还没有截然分开的时候,这种判断也不可避免地要运用

到美的世界上来。"① 艺术的社会教化作用通常体现在两个方面:一个是承载人伦道德;一个是消遣娱乐身心。前者可以称得上是"宣传型"艺术,偏重"晓之以理";后者可以算是"感染型"艺术,偏重"动之以情"。② 其各自特征如下。

(1) 承载社会伦理:社会伦理标准不但制约创作,也成为艺术品评的主要标准。其中较有影响的是张彦远的"成教化,助人伦"之说,对艺术的伦理道德功能给予推崇和肯定。中国古代的楼台庙宇、砖石帛画,都作为伦理道德的载体;儒家经典故事、历代明君忠臣、烈士贞女则成为绘画主要题材。有古人很狭窄地认为:"古图画多圣贤与贞妃烈妇事迹,可以补世道者。后世始流为山水、禽鸟、草木之类,而古意荡然。"这种根据艺术主题断定价值高低的思想,与法国17世纪学院派根据艺术题材划分等级的做法一样,③ 都是以社会伦理为判断艺术的根本标准。

(2) 重在审美娱乐:审美是艺术重要功能之一,较之纯然教化的艺术理念更接近人的天性。亚里士多德说过"悲剧激发怜悯与恐惧以促使此类情绪的净化",白居易说过"感人心者,莫先乎情",都认为艺术是通过情感上的满足,进而影响和改变接受者的心灵世界。艺术的娱乐价值在于使观赏者能片刻地摆脱日常生活羁绊,摆脱汲汲于功名利禄的尘俗烦扰,获得相对纯净的心灵世界。欣赏艺术带来的愉悦感有助于人的精神升华,而这只能通过审美感染而非理念灌输来完成。大多数人进影院、剧院、音乐厅或艺术馆,是为休闲娱乐而不是为获取知识或接受教育。如丰子恺所说:

> 研究艺术(创作或欣赏),可得自由的乐趣。因为我们平日的生活,都受环境的拘束。所以我们的心不得自由舒展,我们对付人事,要谨慎小心,辨别是非,打算得失。我们的心境,大部分的时间是戒严的。唯有学习艺术的时候,心境可以解严,把自己的意见、希望与理想自由地发表出来。这时候,我们享受一种快慰,可以调剂平时生活的苦闷。④

自我心灵获得暂时的解脱和自由,从而超然于世俗功利之外,是艺术通过审美手段所实现的社会教化作用。这个作用是了不起的,但也不能过分

① 鲍桑葵:《美学史》,张今译,北京:商务印书馆1985年版,第27页。
② 阿诺德·豪泽尔在《艺术社会学》一书中将艺术作品分为两类:宣传型与感染型。
③ 作为法国17世纪学院派绘画规范一部分的所谓"类型等级",是根据五种不同的绘画类型的价值进行排名。1669年,法国皇家美术学院的秘书安德烈·弗利比恩(Andre Felibien)宣布了这一等级制度,将绘画分为以下几类:(1)历史画;(2)肖像画;(3)风俗画;(4)风景画;(5)静物画。这个排名系统被学院用作颁发奖学金、奖品和分配空间面积的基础。
④ 丰华瞻、戚志蓉编:《丰子恺论艺术》,上海:复旦大学出版社1985年版,第41页。

65　苏联社会主义时期的宣传画。 左图是在斯大林领导下的莫斯科地铁工程建设,右图是号召所有国家和地区的工人在列宁的教导下团结起来。这样的作品有明显的政治教化功能,是特定历史时期中最能被广泛接受的宣传型艺术。

夸大。徐建融指出,作为精神食粮的艺术有两大功用,第一种是现实主义功用,如米饭,供所有人平常食用的,其基本的营养成分都是一样的,即淀粉,滋养人的肌理和心理健康。第二种为表现主义的或娱乐主义功用,如药物、可乐,是供病人或常人偶尔食用的,其基本成分千变万化,针对不同病症各有不同,治疗人的肌理和心理疾病。① 因此各类艺术均有其特定功用。有些艺术适合承载人类共同理想,有些艺术适合表达个人情绪,还有些艺术只为感官娱乐。从媒介形式上区分,与同样是艺术大家族成员的电影、电视、舞蹈、音乐、戏剧等姊妹形式相比,造型艺术的社会影响力和情绪感染力相对有限,不容易获得社会公众的普遍关注,也因此更容易走到自我欣赏和自娱自乐的小圈子里。② 此外由于题材、风格和创作方法的不同,不同艺术类

① 徐建融:《艺术风气与社会和谐》,《国画家》2011 年第 1 期,第 8—10 页。
② 从社会题材、主题思想、形式与手法等方面看,改革开放以来的中国当代艺术创作获得了很宽松的外部社会条件,这种宽松的社会条件一方面来自社会政治的开明和灵活,另一方面与当代艺术的圈子化和自娱自乐性质有关,因为中国当代艺术对中国现实社会几乎没有任何影响,所以才获得了相当宽松的外部环境。只要与同时期电影艺术所遇到的严格审查相比,就可以看得很清楚。

型所承担的社会功能也千差万别:宣传画、历史画或其他主题性绘画,适合担任政教宣传工具;一般花鸟画和静物画虽然也有情绪感染作用,但毕竟难以承载复杂的社会思想,因此在政治宣传需求强烈的时代里,后者很容易被前者的喧嚣所覆盖。比如20世纪的中国版画,在推翻旧制度的革命时代曾起到很大的社会动员作用,但在重视审美娱乐的市场经济时代里就相对沉寂很多。

第二节 提倡表达自然心境

中国传统艺术理论中的"自然"有两个指向:一是抗拒人工;二是接纳自然,此外还有摆脱世俗局限性的作用。

(1) 与人工力量相抗衡。 中国古人认为,顺其自然既是宇宙运作的根本规律,也是人格修养的最高境界,还是艺术创作的最佳状态。提倡艺术中的"无意",就是在创作中不刻意,不做作,不着力,这就是顺其自然,是不知其所以然而然。《庄子》中说:"若夫不刻意而高,无仁义而修,无功名而治,无江海而闲,不道引而寿,无不忘也,无不有也,澹然无极而众美从之;此天地之道,圣人之德也。"自然论在中国艺术思想中占有重要地位,是艺术品评的最高原则。黄庭坚称赞杜甫诗写得好,理由是"乃在无意于文,夫无意而意已至";现代作家巴金认为艺术的最高境界,是真实、自然和无技巧。[1] 西方也有相同艺术思想,如扬格[2]认为,作家的独创性与植物一样,只是自然生长,无须造作,是无意识的自然生殖。[3] 布列东的超现实主义定义是纯粹精神的无意识活动,不受理性任何控制,又没有任何美学或道德的成见。[4] 康德也有如下表述:

> 美的艺术作品里的合目的性,尽管它也是有意图的,却须像是无意图的,这就是说,美的艺术须被看做是自然,尽管人们知道它是艺术。但艺术的作品像自然是由于下列情况:固然这一作品能够成功的条件,使我们在它身上可以见到它完全符合着一切规则,却不见有一切死板

[1] 巴金:《探索集》,北京:生活・读书・新知三联书店1982年版,第47页。
[2] 爱德华・扬格(Edward Young,1683—1765),英国浪漫主义诗人。
[3] 扬格:《试论独创性的写作》,见伍蠡甫:《欧洲文论简史》,北京:人民文学出版社2004年版,第145页。
[4] 伍蠡甫主编:《现代西方文论选》,上海:上海译文出版社1983年版,第169—170页。

66　董源《夏景山口待渡图》(局部),绢本设色,49.8 cm×329.4 cm。辽宁省博物馆藏。中国传统绘画以山水画为大宗,体现古代中国人对自然的亲近态度。

固执的地方,这就是说,不露出一点人工的痕迹来,使人看到这些规则曾经悬在作者的心眼前,束缚了他的心灵活力。①

万物万事皆因自然天成而美,是中外共有的传统艺术思想。艺无本体,天籁自鸣,非自然的外力介入会破坏艺术生命肌体,给审美活动带来损失。为求保有自然状态并与外在强制力量相抗衡,艺术批评以"自然"为永久性标准。

(2) 与自然万物相融合。强调心与物游、相互融合、物我两忘,是中国古代居主导地位的艺术思想,也体现在众多艺术作品中。唐代张璪提出"外师造化、中得心源",即强调创作者要以大自然为师,通过观察体验将外物与本心融为一体。这也就是尼采说的"艺术的存在,任何审美活动或感知的存在,一定的生理前提是必不可少的:陶醉"。这种非理性的直觉体验方式,也是我国古代最重要的绘画原理,如有学者说:"情中有景,景中有情。所动之情,因物而感,所状之景,皆情所化。对象可赋主体以生命,以趣味,主体亦予对象以生命,将情移注于物。两者双向交流,方才构成艺术境界。"②中国历史上山水画最发达,与艺术家将心情融于自然的创作心态有关。在传统山水画中,即便是以人物活动为题的作品,画中人物比例也是小得不能再小,体现出创作者对人与自然关系的某种理解。而西方传统艺术虽然以模仿自然为基本原则,但也同样要求艺术家能以我观物,表现自己意识中的对象,如达·芬奇所说:

① 康德:《判断力批判》,宗白华译,北京:商务印书馆1964年版,第152页。
② 朱志荣:《外师造化,中得心源——中国古典艺术生命的生成观》,《文艺理论研究》1989年第3期,第69页。

画家的心应当像一面镜子,将自己转化为对象的颜色,并如实摄进摆在面前所有物体的形象。应该晓得,假使你不是一个能够用艺术再现自处一切形态的多才多艺的能手,也就不是一位高明的画家。①

有理由认为,中外传统思想都认为艺术来自于自然,艺术家创造人化自然。考察传统艺术伟大成就的创作心理动因,不是为构造纯然精神形态,也不是为客观记录视觉观感,而是心灵与自然撞击后生成的美妙情感。

(3) 摆脱世俗文化的牵绊。 无论何种时代,受现实利益驱动都是大多数人的行为法则。追求感官刺激、注重物质享受和欲望满足,也就成为世俗文化的特征。中国古代艺术思想反对这种世俗观念,提倡表达脱离尘俗的精神世界,提倡无目的、非功利、自娱娱人的艺术,如王国维所说:"盖人心之动,无不束缚于一己之利害,独美之为物,使人忘一己之利害,而入高尚纯粹之域。此最纯粹之快乐也。"②西方美学家也多认为美是非功利事物,如康德认为鉴赏是凭借完全无利害观念的快感和不快感对某一对象或其表现方法的一种判断力;席勒③认为艺术是一种受自然力驱使的游戏活动,它来自人的天性,不受世俗法则的约束;狄尔泰④认为艺术有想象的自由,能摆脱所有与现实的关联,所以能开启更广大的世界。这样的论述有很多,指示了艺术的超现实精神和自律性。朱光潜说文艺是根据现实世界铸成的超现实意象世界,它一方面是现实人生的返照,另一方面是对现实人生的超脱。⑤可见现实人生有不如意处,艺术为弥补缺陷而存在,它需要摆脱名利诱惑,保持率真自然之趣。卡曼德·科乔里⑥说:"读诗就像洗澡前脱衣服。你不脱衣服是因为害怕你的衣服会被弄湿,你脱衣服是因为你想让水碰到你。你想要完全沉浸在水中的感觉重新出现。"连在生活中放荡不羁的毕加索也有名言:"艺术可以洗去灵魂中日常生活的尘埃。"中国传统艺术与山水田园之所以有漫长的不解之缘,是因为历代研究者都倡导剥落机心,亲近自然,排斥世俗杂念。如郭熙⑦所说:

① 戴勉译:《芬奇论绘画》,北京:人民美术出版社1970年版,第41页。
② 佛雏:《王国维哲学美学论文辑佚》,上海:华东师范大学出版社1993年版,第252页。
③ 弗里德里希·席勒(Friedrich von Schiller,1759—1805),德国18世纪著名诗人、哲学家、历史学、剧作家,德国启蒙文学的代表人物之一。
④ 威廉·狄尔泰(Wilhelm Dilthey,1833—1911),德国哲学家、历史学家、心理学家、社会学家。
⑤ 朱光潜:《谈文学》,合肥:安徽教育出版社1996年版,第56页。
⑥ 卡曼德·科乔里(Kamand Kojouri),英国作家,有诗集出版,现居威尔士。
⑦ 郭熙(约1000—1080),北宋画家、绘画理论家。

君子之所以爱夫山水者，其旨安在？丘园养素，所常处也；泉石啸傲，所常乐也；渔樵隐逸，所常适也；猿鹤飞鸣，所常亲也；尘嚣缰锁，此人情所常厌也；烟霞仙圣，此人情所常愿而不得见也。①

从中国古代艺术的实际情况看，是离社会越远，离自然就越近，也就越有艺术成就。这种文化现象有好的一面，是有些创作者可以避离浊世，借艺术以陶醉自我，也有不好的一面，是为现实中的落魄者提供遮羞布，让艺术成为主流社会或权力社会中的失败者的文化安慰剂。

第三节 热衷研究形式法则

纯粹可视性是艺术的本质属性，在大部分历史时期，人们都认为艺术的价值就是创造有愉悦感的形式。在传统视觉艺术中，形式首先是涉及空间、深度、光线和视觉效果的问题，艺术家通过形式手段在画布上制作出平面感觉或深度错觉，形式也包括有长度、宽度和高度的物体（建筑和雕塑），因此空间环境也是一般形式研究的内容。由于在所有艺术活动中只有视觉形式才是一种实体存在，因此形式也就成了一切艺术研究的物理基础。有学者讲解绘画时指出："建设二维空间应尽量避免各个体形象之间的重叠。各个体形象之间，不妨组织相互间的穿插挪让，互不侵犯；或者进而咬合成共用线，都能获得和谐优美的平面空间。共用形虽是邻近形象之间的局部重叠，但它边缘整齐而且对周围具有适应性，所以它并没有纵深感。"②这样的研究，正是以实测为基础的研究，而另外一种如中国画论中的"气韵生动"，同样是一种对形式的关注，只是这种关注更多地考虑到观者的心理感受，将客观物理现象与主观心理反应联系在一起。西方艺术传统中一向关注对艺术本体——视觉形式的研究。最早的相关描述可以追溯到亚里士多德的《诗学》，其中谈到大小比例和秩序感，强调"量度"对于审美的重要。③ 在很长时间里，美的事物被认为是一种有和谐样式的形式安排。康拉德·费德勒④认为艺术的本质仅仅存在于可视表象的构成关系中，艺术品存在的方

① 卢辅圣编：《中国书画全书》第 1 册，上海：上海书画出版社 1999 年版，第 491 页。
② 张世彦：《绘画构图的空间建设》，《美术研究》1986 年第 3 期，第 23 页。
③ William Harmon. *Classic Writings on Poetry*. Seagull Books, 2006, p. 40.
④ 康拉德·费德勒(Konrad Fiedler, 1841—1895)，德国艺术史学家、艺术收藏家和作家。

式是可视性,就是用手把眼睛提供给意识的东西固定下来。① 希尔德勃兰特②提出纯粹的空间知觉概念,认为艺术家尽力解决的完全是视觉表现形式的问题。所谓"知觉形式"就是对实际存在样式的主观表现。他说:

>大自然的形象就她的真实性而言对画家来说是不重要的,但是当他把大自然想象为给空间提供内容时,他在大自然中找到了他的空间意图的表现。③

67　普桑《阿卡迪亚牧人》,1637—38年,布上油画,87 cm×120 cm,巴黎卢浮宫藏。

夏夫兹博里④认为"凡是美的都是和谐的和比例合度的";笛卡儿认为"美是一种恰到好处的协调和适中";黑格尔认为"美是理念的感性显现",他赞赏将理念和感性形式完美结合在一起的古典艺术,认为艺术发展到浪漫型就终结了。古典学者希望能为复杂的审美现象找到不变的原因,实现人

① Ernest K. Mundt. Three Aspects of German Aesthetic Theory. *The Journal of Aesthetics and Art Criticism*, Vol. 17, No. 3, 1959, pp. 287—310.
② 阿道夫·希尔德勃兰特(Adolf von Hildebrant,1847—1921),德国雕塑家。
③ 阿道夫·希尔德勃兰特:《造型艺术中的形式问题》,潘耀昌译,北京:中国人民大学出版社2004年版,第28页。
④ 夏夫兹博里(Anthony Ashley-Cooper Shaftesbury Ⅲ,1671—1713),英国政治家家、哲学家和美学家。

类追求和谐完美秩序的艺术理想,这种理想在古典主义艺术创作中得到了完美体现,典型者如普桑的《阿卡迪亚牧人》:

> 画面中四个人物的排列是和谐的:看外面的两个人物都是直立的,他们的姿势相互映衬,而里面的两个人物都是屈膝蹲下的。艺术家故意画了这种对称的安排,不仅创造了一个视觉上令人愉快的构图,也暗示了比我们看到的场景更多的东西。就像古典建筑一样,部件的对称应该给观众一种秩序与和谐的提升感……阿卡迪亚的概念引发了一种简单生活的田园观念,一个和谐的乌托邦,在罗马诗歌中代表天堂。作者把它看做是一个有更加和平的生活方式的黄金时代。[①]

不同于古典主义的中规中矩,现代艺术重视主观精神的表达,强调艺术自律,形式创造成为艺术创作中统领一切的核心元素,艺术批评着眼点也随之转移。沃尔夫林[②]将形式主义理论纳入艺术史研究中,使艺术史脱离了编年史和图像学立场,成为纯粹的样式发展史。李格尔[③]提出两种分析模式——触觉的和视觉的,近距离观看的和远距离观看的,认为一部艺术史就是在触觉和视觉两极间摆来摆去。形式主义批评在20世纪获得极大发展。就像罗杰·弗莱说的:"没有一个真正懂绘画艺术的人会重视我们所说的绘画主题——所表现的东西。对于一个能感受到图像形式的人来说,一切都取决于它是如何呈现的,至于呈现的是什么则无关紧要。"[④]拉里·尼文[⑤]也认为艺术中的所有观念都是无用的,只有形式能产生创造性。"[⑥]与之相适应,以形式为主要创造目标的现代主义艺术在这一时期也获得空前发展,最伟大的代表艺术家莫过于被称为"画坛上的爱因斯坦"的毕加索,[⑦]但他自己却这样说:

[①] https://medium.com/thinksheet/how-to-read-paintings-et-in-arcadia-ego-by-nicolas-poussin,2021-01-28.
[②] 海因里希·沃尔夫林(Heinrich Wolfflia,1864—1954),瑞士美术史家、美学家。
[③] 阿洛伊斯·李格尔(Alois Riegl,1858—1905),奥地利艺术史家。
[④] W. J. T. Mitchell. What Is an Image? *New Literary History*, Vol. 15, No. 3 (Spring, 1984), pp. 503—537.
[⑤] 拉里·尼文(Larry Niven,1938—),美国科幻作家。
[⑥] Gilles Dostaler. *Keynes and His Battles*. Edward Elgar Publishing, 2007, p. 32.
[⑦] 杜宏伟:《变形·拓扑学·毕加索》,《美术》1987年第4期,第70页。

68　康定斯基《构成6号》，1913年，布上油画，195 cm×300 cm，俄罗斯圣彼得堡博物馆藏。康定斯基的作品深邃浩瀚，能代表西方抽象艺术最高成就。抽象艺术的出现是以形式为主要创造目标的现代主义艺术的极端发展，它是没有题材属性的艺术形式，除了形式本身几乎一无所有。

　　自从艺术不再是最优秀者的食粮以来，艺术家可能把自己的能力运用到各种异想天开的手法和各类变化无常的念头上去，所有通向运用智能施行江湖骗术的道路都是开放的。民众在艺术当中既找不到安慰，也寻求不到鼓舞的力量。可是那些诡计多端的人们、奢侈富有的人们、游手好闲的人们、哗众取宠的人们，却在艺术当中寻找稀奇古怪、异想天开、有失体统的东西。我曾经用我想出来的许许多多的玩笑，让评论家们感到了满意，而且他们越是对我开的那些玩笑不怎么懂得，就越对它们佩服得不得了。[①]

毕加索对艺术批评家的嘲讽态度是不加掩饰的，这当然是过于傲慢了，但从深刻理解艺术形式的角度看，艺术家们也确实有先天优势——体会深，经验多，能亲力亲为，有最直接的感受。所以在西方艺术理论发展过程中，有很多艺术研究者（包括批评家）同时也是艺术家，如乔治·瓦萨里、约翰·拉

① 埃弗拉伊姆·季顺：《毕加索不是一个江湖骗子——现代艺术评论》，王祖望，孙越生节译，载《文艺理论与批评》1991年第1期，第139页。

斯金、罗杰·弗莱、罗杰·德·皮尔兹①、乔纳森·理查森、波德莱尔等,更不用说大名鼎鼎的荷加斯②和哈罗德·罗森伯格了。艺术家开展艺术研究多以实践经验为基础,可以对那些缺乏实感的艺术理论起到补充作用,尤其是在形式研究领域更能显现出实践者的强项。西方艺术形式研究中多有艺术家的贡献,如荷加斯的《美的分析》被认为是第一篇建立于形式分析基础上的美学著作;保罗·克利的《教学笔记》③、约翰内斯·伊顿的《色彩艺术》④、瓦西里·康定斯基的《从点、线到面》⑤和汉斯·霍夫曼的《寻找真实》⑥都是对20世纪抽象艺术经验的理论总结,这些著作不但对西方艺术发展有广泛影响,也对改革开放以来中国现代艺术的发展有直接推动作用。

第四节 构造多元赏析原理

欣赏艺术的基本路径有两条,一条是以感官享受为主,另一条偏重内心体验。这两种欣赏路径与不同时代中的社会文化背景有关,同时,也与艺术自身属性的差异有关。各类文学艺术都是世俗欲望的直接或曲折的反映,艺术也由此面临两种境地:一个是不择手段地追求最有力的感官效果,以实现最强烈的欲望表现和直觉体验;另一个是社会现实条件(法律和道德)永远会以外在力量限制人的欲望实现。这种外在社会压力与内在欲望冲动的永恒对抗,构成艺术的感性本体因受到外部社会的压抑而不断纠结挣扎,并力图冲破社会阻力的漫长历史,常见的艺术形态也因此有放纵和压抑两种外观。

① 罗杰·德·皮尔兹(Roger de Piles,1635—1709),法国画家、雕刻家、艺术批评家和外交家。

② 威廉·荷加斯(William Hogarth,1697—1764),英国油画家、版画家、讽刺画家、社会评论家。其《美的分析》提出美和优雅的原则,被认为是西方美学史上的重要著作。

③ 保罗·克利(Paul Klee,1879—1940),出生于瑞士的德国现代艺术大师,艺术风格天真、幽默、老到。除了创作上的成就,他在包豪斯学校任教时的讲义《教学笔记》是西方现代艺术的经典文献之一。

④ 约翰内斯·伊顿(Johannes Itten,1888—1967),瑞士表现主义画家、设计师、教师、作家和包豪斯学派的理论家,其专著《色彩艺术》是在他包豪斯执教时的教材。

⑤ 瓦西里·康定斯基(Wassily Kandinsky,1866—1944),俄国画家、艺术理论家,通常被认为是西方抽象艺术先驱之一。他在包豪斯学校任教时所著《从点、线到面》是西方现代艺术的经典文献之一。

⑥ 《寻找真实与其他杂文》是汉斯·霍夫曼对现代艺术最有影响力的著作,其中包括对推/拉(push/pull)空间理论的论述、对自然作为艺术来源的敬畏、对艺术中精神价值的理解以及他的总体艺术哲学。作为一名注重媒介材料的理论家,他认为"每一种表达媒介都有自己的存在秩序","颜色是创造空间区隔的一种有效手段",还有对画框的认识,是"画布上的任何线条都已经是第五条线"。他忠实于画布支撑的平坦性,认为在一幅画中,艺术家必须创造他所谓"推和拉"的视觉形式——颜色、形式和肌理的对比。

69　奥古斯特·雷诺阿《阳光下的裸体》,1875—1876 年,布上油画,81 cm×65 cm,巴黎奥赛博物馆。语言描述无法替代观看作品时的直觉感受。"美"的特质是不能被概念化和系统化,它一定是即时的,转瞬即逝的,无法保鲜的,一旦脱离具体情境就无法重述。这幅作品记录了瞬间光线下鲜活的女人身体,体现出艺术特有的魅力。文字充其量是对这种魅力的抽象转述,而不可能将鲜活的视觉感受完全表达出来。

压抑生命欲望,在艺术上快适效果较弱,由此产生强调内心体验重于快感享受的批评观。如张怀瓘[①]认为欣赏书法是"从心者为上,从眼者为下",

① 张怀瓘(生卒年不详,活动于 713—741),唐代书法家。

对感官和心灵划分出高低层次,是有代表性的传统价值观。严羽[①]说"禅道唯在妙悟,诗道亦在妙悟",这个"悟"字是一个"心"加一个"吾",意思是"我的心",说明"悟"以心理活动为主,这是最适合欣赏中国中国传统艺术的方法。与东方思想相比,西方的艺术批评更关注直觉与快感。法国19世纪末流行"印象批评",强调个人直觉,重视感情、想象和快感享受,并通过记述印象和感觉换取感染读者的阅读效果。法朗士[②]和勒梅特[③]的批评方法,是如实记述个人接触艺术品时的快感印象,此外一切均被忽略。阿诺德[④]和佩特[⑤]也是印象批评家,他们尽量避免根据现成标准对艺术作出评价。阿诺德认为,不必过于执著地去追寻所谓"真理",而应该服从感觉经验,人只能收获刹那间的美感,人生意义在于充实刹那间的美感享受。[⑥] 佩特则说:

> 艺术总是努力于不受单纯信息的支配,力图变为纯粹感觉的艺术,力图去除对于其主题及材料的责任;在理想的诗歌和绘画的范例中,作品组成要素完美地结合在一起,材料与主题不再仅打动理智,形式也不再仅打动眼睛和耳朵,而是形式与内容结合或者说统一在一起,每一种思想和情感都与其可感觉到的相似物象或象征物相伴而生。[⑦]

桑塔格认为要更多地用我们的眼睛、耳朵和所有感官去直接感觉艺术,而不要去阐释艺术,所有的阐释都是对艺术的侵犯,是知性对感性的压迫。她提出以艺术的感性享受来取代对艺术的阐释。巴特[⑧]也是强调艺术快感的,他说:

> 以我的情形而言,我负起了宣扬某种享乐主义的责任,因为这种哲学千百年来都受到贬斥和压抑——首先受到基督教道德的压抑,其后是受到了实证主义的理性道德压抑,然后再次受到了某种马克思主义

① 严羽(约1192—1245),南宋诗人和诗歌评论家。
② 阿纳托尔·法朗士(Anatole France,1844—1924),法国诗人,记者,小说家。
③ 朱尔斯·勒梅特(Jules Lemaitre,1853—1914),法国评论家和剧作家。
④ 马修·阿诺德(Matthew Arnold,1822—1888),英国诗人和文化评论家。
⑤ 沃尔特·佩特(Waller Pater,1839—1894),英国散文家,评论家和小说家。
⑥ 伍蠡甫主编:《现代西方文论选》,上海:上海译文出版社1983年版,第19页。
⑦ 沃尔特·佩特:《文艺复兴》,张岩冰译,南宁:广西师范大学出版社2000年版,第154页。
⑧ 罗兰·巴特(Roland Barthes,1915—1980),法国文学理论家、哲学家、语言学家、评论家、符号学者。

道德的压抑。①

巴特尝试建立一套快感的本体论,通过超越历史、文化和意识形态的努力,对抗几个世纪以来压抑快感的艺术哲学。马尔库塞②也持有相同看法,他从爱欲解放的角度强调审美形式的极端重要性,认为艺术能承载个人的爱欲、想象、灵性与直觉等生命本能,艺术与审美的方式可以解除社会带给个人的压抑,艺术是一个可以超越和否定现实原则的"异在"世界,而历史上对艺术的非难总是体现为以道德和宗教的名义斥责感性事物。③

第五节 科学化的研究倾向

研究艺术有无数方法,历代研究者也留下很多经验,但从宏观角度看,所有艺术研究方法都未超出哲学(美学)与科学两大范围。哲学方法重思辨,**科学方法**重实证,是这两类方法的根本差别。

东西方古代艺术研究都是哲学式的,20世纪以来的西方艺术研究则倾向于使用科学方法。哲学方法适合于讨论艺术内部问题,如抽象原理、情感体验和精神领悟,也涉及审美过程,如快感、美感、情感、感动等。如柏拉图就认为在物质世界之外存在着恒定本质,即不受不断变化的物质干扰的"理念"或"形式",而一切非本质现象都是不真实的,只是恒定的本质世界的影子而已。中国的老子和庄子也否定现实世界的存在价值,试图消除一切强制力量,将人的思想提升到无关利害的纯精神境界之中。这些哲学思想对艺术产生了很大影响,甚至在很大程度上决定了传统艺术研究的基本原则。但其局限性也很明显,即不能为言之凿凿的宏论提供可靠证据,凡事皆从心出、皆从心解的哲学方法,很容易导向玄虚空谈和胡乱议论,所以中国古代艺术理论中玄虚之说偏多,实在证据则明显不足。比如《石涛画语录》中就有不少陈词滥调:"规矩者,方圆之极则也;天地者,规矩之运行也。世知有规矩,而不知夫乾旋坤转之义,此天地之缚人于法。"又是天地,又是乾坤,又是运行,又是旋转,其实所讲不过是怎么在纸上画画而已。这种以大套小、空泛无据的写作路数,是以哲学手法研究艺术的末流。近代社会潮流巨变,

① 转自傅谨:《论艺术的感性功能》,《南京社会科学》1992年第1期,第110页。
② 赫伯特·马尔库塞(Herbert Marcuse,1898—1979),德裔美籍哲学家、社会学家、政治理论家。
③ 赫伯特·马尔库塞:《审美之维》,李小兵译,南宁:广西师范大学出版社2001年版,第58页。

70 保罗·德尔沃《公众声音》,1948年,布上油画,152 cm×254 cm。德尔沃描绘的女人大都呆板木讷,据说这与他的母亲给予的压力和不合意婚姻有关。德尔沃一直没有机会近切了解女性,母亲在德尔沃35岁时去世,此后他的作品便弥漫着"德尔沃式"的幻想气息。判断这类带有强烈主观幻想精神的艺术品不能只靠视觉直观和读图经验,至少还需要对创作背景有所了解,而想获得这种了解就离不开科学性质的史实考证工作。

自然科学的高速发展和巨大成就,迫使诸多传统领域的研究都要依靠自然科学法则才能获得权威地位,艺术研究也因此与哲学离异而向科学示爱。歌德[①]曾说过:

> 如果我没有在自然科学方面的辛勤努力,我就不会学会认识人的本来面目。在自然科学以外的任何一个领域里,一个人都不能像在自然科学里那样仔细观察和思维,那样洞察感觉和知解力的错误以及人物性格的弱点和优点。一切都是多少具有弹性、摇摆不定的,一切都是可以这样或那样处理的,但是自然从来不开玩笑,她总是严肃的、认真的,她总是正确的;而缺点和错误总是属于人的。自然对无能的人是鄙视的;她对有能力的、真实的、纯粹的人才屈服,才泄露她的秘密。[②]

[①] 约翰·沃尔夫冈·冯·歌德(Johann Wolfgang von Goethe,1749—1832),德国戏剧家、诗人、自然科学家、文艺理论家。
[②] 《歌德谈话录》,朱光潜译,北京:人民文学出版社1980年版,第183页。

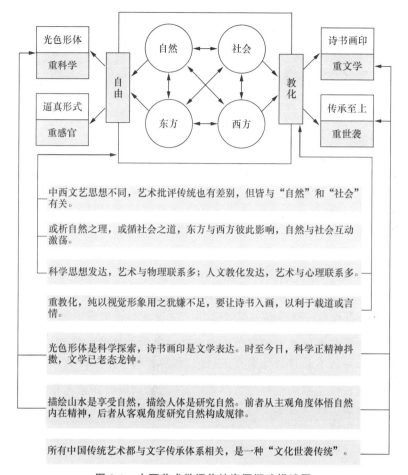

图 9-1 中西艺术批评传统资源概略描述图

自然科学理论是从事研究工作（不论理科和文科）的普适性基础，是从事科学研究的必备条件之一。艺术研究中的科学实证方法，与印象批评的主观主义、裁断批评的绝对主义相对立，其中如调查、考察、定量、数据等，有助于在研究中获得新角度、得到新发现。以研究艺术中的情感活动为例，数理统计方法可以提供定量分析与定性分析相结合的坐标体系，系统论可以为其建立起分层模式，分子生物学可追究其物质生化过程，信息理论可检测情感物质的量态，耗散控制理论可发现情感物质的结构，诸如此类，虽然还不能被批评界普遍使用，但仍然可预示艺术研究的某种未来方向。

图 9-1 是对中西传统艺术批评思想不同之处的粗略比较。在文艺复兴或

者更早时期,西方艺术研究中已不乏自然科学的贡献(如解剖学和透视学),但真正以科学引导艺术研究,是在19世纪以后,那时的科学化批评被称为"背景批评"(Contextual Criticism),即以历史事件和经济活动等为实证材料,研究艺术的历史、社会与心理背景,探讨艺术产生的原因和结果。丹纳[①]提倡的从事实出发,不从主义出发,不是提出教训而是探求客观规律,代表了这种科学立场,其所论"种族、环境、时代"三大原则,对今天的研究也有借鉴意义。

本章小结

- 任何文化体系都认为社会生活理想高于单纯的审美和娱乐,生活高于艺术,所以东西方艺术批评传统都重视教化功能,提倡艺术服从社会伦理。
- 传统自然观有三个含义:A. 抵制外在的强制性力量;B. 与人工世界相对立;C. 克服世俗文化的缺陷。
- 纯粹可视性是艺术本质属性,所有艺术研究均围绕艺术可视表象展开。从尊重理性形式到提倡主观创造,是西方艺术批评的历史演变过程。
- 人类赏析艺术历来有偏重感官享受和偏重内心体验的区别,这两种欣赏方法与艺术品自身性质有关,也与欣赏者的主体条件有关。
- 东西方古代艺术研究都是哲学式的,文艺复兴以后在艺术批评中出现科学方法。科学方法是已知最好的艺术研究方法,进入20世纪后成为学界主流。

名词解释

1. **教化功能**:让艺术承担伦理道德教育之责。
2. **世俗文化**:与百姓日常生活有关的民间信仰和民风民俗。
3. **形式法则**:经过历史验证的艺术形式构成规律。
4. **艺术自律性**:只存在于艺术内部,支配艺术生产和流通的独有规律。
5. **内心体验**:眼睛看到东西后在心理上产生反应。
6. **科学方法**:只相信客观事实和证据的理性工作过程。

① 伊波利特·丹纳(Hippolyte Taine,1828—1893),法国文艺评论家和史学家。

选择题

1. 中西方传统艺术批评都很重视（　　）
 A. 教化作用　　　　　　B. 科学方法
 C. 逻辑推理　　　　　　D. 批判意识
2. 在艺术批评中提倡教化是认为（　　）
 A. 艺术来自生活　　　　B. 艺术高于生活
 C. 为艺术而艺术　　　　D. 生活高于艺术
3. 中国艺术批评传统中的自然观是指（　　）
 A. 环境保护　　　　　　B. 生态科学
 C. 非人工化　　　　　　D. 可持续发展
4. 形式主义的研究认为艺术的本质是（　　）
 A. 社会主题　　　　　　B. 思想内涵
 C. 可视性　　　　　　　D. 收藏价值
5. 偏重感官享受的艺术形式是（　　）
 A. 行为艺术　　　　　　B. 装置艺术
 C. 观念艺术　　　　　　D. 影视艺术

简答题

1. 为什么艺术要承载教化功能？
2. 艺术中的形式研究有什么特点？
3. 什么是科学化的艺术研究方法？

延伸阅读

（1）Kristine Stiles. *Theories and Documents of Contemporary Art：A Sourcebook of Artists' Writings*. University of California Press，1995.

（2）Hal Foster. *The Return of the Real：The Avant-Garde at the End of the Century*. MIT Press. 1996.

图像分析

71 卡尔·施密特-卢特鲁夫《海上的村庄》,1913年,布上油画,76.8 cm×90.8 cm,美国密苏里州圣路易斯艺术博物馆藏。画面上有锯齿形和条纹形成三角形的屋顶,气球状的杨树和起伏的松林,作为背景出现在渔村和艺术家聚居地尼登(Nidden,位于今天的立陶宛)的波罗的海。画家卡尔·施密特-卢特鲁夫(Karl Schmidt-Rottluff,1905—1976)用黑色勾勒出主要形体,并将它们作为自然物体的通用类型重复使用,使画面形式看起来更有图案感。你能看出这些类似几何形式的图案的存在吗?你对这样的视觉形象感兴趣吗?这幅画能给你怎样的观感?请以300-500字表达你的观感。

72 罗伯特·德劳内:《圆的形式》,1930年,布上油画,67.3 cm×109.8 cm,纽约古根汉姆博物馆藏。整个作品几乎只使用了一种形式——圆,但却依然形成了千变万化的生动效果。你能看出这些圆形之间的并置关系吗?你觉得明暗和色彩效果在画面上起到了什么样的作用?你认为圆形能给视觉带来怎样的感受?请以300-500字表达你的观感。

73 杰夫·昆斯《大力水手》，**2009—2011 年**，镜面透明彩色涂层不锈钢，美国拉斯维加斯 **Wynn** 酒店。作品主题是流行的动画片中的人物，巨大的尺寸、高档金属材料和天衣无缝的完美制作，使家喻户晓的通俗主题成为售价昂贵的高端艺术品。作者杰夫.昆斯（Jeef Koons,1955— ）是美国波普艺术的代表艺术家之一。你喜欢这个作品的主题吗？这件作品能带给你怎样的观感？请以 300－500 字表达你的观感。

第十章　当代艺术批评思潮

　　当代是我们生活其中的时代。研究当代事物是要解决实际问题而非空谈玄想，所以艺术批评与艺术史研究的一个不同，就是前者与现实有较紧密的关联，后者与现实的关联度要小一些和远一些。这就带来一个不能避免的问题：当代艺术批评的学术纯净度难免要差一些。也就是说，它会更多地受现实利益的牵扯和羁绊。一个常见的例子是，艺术界中当权者举办个人作品展时，其属下的艺术理论教授们往往会积极撰文赞颂领导者的艺术成就，这样的艺术批评文章可能是从学术角度出发的，但也可能会有世俗人情方面的考虑。

　　即便只从学术角度看，可能因为身处其中，当代艺术批评思潮离我们最近，却常常得不到普遍理解，专业圈里常常有很多喋喋不休的争论与讨论，却少见像样的科学研究成果，大众也搞不明白一些当代艺术是怎么回事，最后统统视为"神经病"了事。更为严重的是，即便是那些有着热闹形式和隆重排场的当代艺术，似乎也不如古代艺术那样能获得广泛认知，这可能与有价值的当代艺术批评缺位有关。没有对稀奇古怪之物的合理解释，不肯下普及当代艺术常识的功夫，再了不起的当代艺术作品也只能停留在小圈子中自娱自乐，无法成为当代社会生活的组成部分。

　　无奈的艺术现象也许到处都是，而艺术和艺术评论正是在这样的社会条件下才更有意义。改变不理想的文化现象要靠创作家和批评家们联手努力。科学解释当代艺术现象，合理判断当代艺术价值，推动文明社会向前发展，是当代艺术批评的使命所在。

本章概览

关键问题	阅读要点
社会权力对艺术批评有支配作用吗？	政治权力＋经济权力＋话语权力的三位一体与互相制衡
视觉文化研究与艺术批评的区别是什么？	视觉文化研究的重点是公众日常生活状态；艺术批评较多关注艺术本体状态
大众批评在艺术批评格局中有什么作用？	大众艺术批评有艺术民主制度的重大价值
艺术批评的国际化趋势包括哪些内容？	艺术价值西方化，艺术研究潮流化 艺术流通市场化，艺术本体观念化
艺术市场化对艺术批评有什么影响？	市场价格成为衡量艺术的核心标准 艺术批评面对市场的两难选择

第一节　话语权力与艺术批评

艺术批评与现实中各方权益多有关联，批评本身成为现实中的一种话语权力，是某种裁断和表态，会直接触及批评对象、读者、媒体和管理机构的现实利益，社会不同利益集团对批评的反应，也会直接影响批评的价值。

布迪厄指出，批评家们垄断了艺术的合法定义，他们借助自己拥有的大量的文化资本，将符合自己利益的批评标准强加为整个艺术批评领域的普遍标准，并通过维持艺术批评领域的游戏规则，使用"逃脱了所有理性的理解"和"不可抑制地需要贬低理性的理解"的手段，以确定自己在该领域中的支配地位。现实中的艺术批评活动已成为一种权力机制在发挥作用，"20世纪下半叶，艺术批评家的权力从未像现在这样大。第二次世界大战之后，随着世界艺术中心从巴黎转移到纽约，一种不同的战争在全国各地的杂志上展开。作为世纪中期更大的文化战争的一部分，艺术评论家开始发挥比以往任何时候都更大的影响力"。[①] 其中哈罗德·罗森伯格对行动绘画，格林伯格对抽象表现主义，琳达·诺克林对女性主义艺术，芭芭拉·罗斯对极

① Will Fenstermaker. The 10 Essays That Changed Art Criticism Forever. *Metropolis Magazine for Contemporary Art*, Issue 3, June-July 2022, p.13.

简主义艺术,科内尔·韦斯特①对黑人艺术,阿瑟·丹托对艺术终结论,都起到了形成舆论和介入现实活动的作用。近几十年来中国当代艺术的兴起和走向国际社会,也与中国艺术批评家在这一过程中所创造的大量批评话语有关。

作为社会权力之一的话语权,常常要受到更大的社会权力——政治权力和经济权力的制约(图10-1)。这主要表现为以下两方面。

图10-1 艺术批评的权力制约

1. 政治权力通过文化管理体制、新闻审查制度、国家艺术展览及评奖等活动,在很大程度上支配着艺术批评的舆论走向。艺术批评实施话语权力的现实前提,是服从国家文艺政令,不违背主流意识形态需求,适应媒体传播需要,这是批评发挥其社会功能的基本保障。常见情形是弱不抵强,学术性的批评无法与管理训令抗衡。但另一方面,政治进步能直接促进艺术创作及批评的更新,一个有力的证据是改革开放使国家面貌一新,也带来艺术领域的大改观。如有学者所论:"1985年作为一个重要的转折点不仅在于新潮艺术运动的发生,还在于批评对运动的参与和某种支配作用。这种支配作用是通过主要由批评家所操纵的传播媒介而产生的,职业批评家群体的形成主要得益于当时一批从美术院校的史论专业毕业的硕士生和本科生,而为他们提供的阵地即他们发挥影响的传播媒介主要是《美术》《中国美术报》和《美术思潮》,还有《美术译丛》和《世界美术》,这样的刊物通过介绍

① 科内尔·韦斯特(Cornel West,1953—),美国哲学家、政治活动家、社会批评家、演员和公共知识分子,长期关注种族、性别和阶级在美国社会中的作用。

74　约瑟夫·博伊斯《对钢琴的均匀渗透》，1966 年，巴黎乔治·蓬皮杜中心藏。用毡子把钢琴包起来，还缀上鲜明的红十字，意在体现工业社会很需要保暖和疗伤。以现成物品表达某种社会思想是当代艺术的主流倾向，但此类创作信息曾一度被完全隔绝于国门之外，上世纪 80 年代后相关国际艺术信息逐渐传入国内，很多中国艺术批评家在这个过程中起到重要作用。

和引进西方现代主义艺术，也对促进新潮美术的发生起了重要作用。"①当年的"艺术批评独立文化现象"出现，与政治开明的外部条件分不开，也与批评家们有条件使用传播媒介有关，专业传媒和大众传媒都是批评话语权的物质载体，大多数艺术批评家都很难对这样的载体说"不"，因为没有载体就等于没有批评本体。

2. 经济权力通过资助艺术创作、构造市场体制和促进利益分配等活动，能在更大范围里决定艺术批评的实际功用。艺术批评是社会工作的一种，艺术批评从业者与其他社会工作从业者一样，在服务社会的同时也为解决个人生计问题，出于经济考虑和为了经济需要而写作，是较为普遍的现象，社会经济权力也由此成为制约艺术批评的主要外部因素之一。我国大部分艺术批评从业者在高校和研究机构中工作，这样的体制内身份只能实现较低生活保障，还有少数体制外的美术批评家，可能会遇到更多生计问

① 易英：《进展与徘徊——1989 年—1993 年美术批评述评》，《艺术探索》1994 年第 2 期，第 13 页。

题。所以有研究者坦言：

(1) 不必讳言，我们所有的批评家今天都有在利益驱动下的被动选择。常有人将市道行话"人在江湖，身不由己"挂在嘴边，实质是"拿人家的手短，吃人家的嘴软"。有些还是感情投资，不得不应付，不得不敷衍。画家找名批评家以抬高身价，反过来批评家被名画家选中也是抬高身价。被动的选择不可取，但也是当下美术批评界难以克服的痼疾。①

(2) 美术批评与大笔的稿酬联系在一起……但成功的专栏批评家每年却可以写二三十篇，最低稿费每篇1000美金，每个字1—2美元，或者每篇短评35—50美元。活跃的批评家会被请到大学演讲或受邀请参观展览，费用在1000—4000美元之间。刊登在豪华美术杂志的文章稿费为300—3000美元，批评家写这些文章既可增加收入，又可以引来更多的邀请。相比之下，依靠学术吃饭的美术史家和哲学家可能一生著述无数，却没有得过什么稿酬。批评比比皆是，有时连谁是读者都不知道就已名利双全了。②

上述(1)是中国现象，艺术批评从业者被江湖规则挟持，即便名利双收也难有真正的学术贡献；(2)是外国现象，处境略好些（能大把赚稿费），但也只限于名家，即"成功的专栏批评家"和"活跃的批评家"。可见无论中外，艺术批评从业者都要借助外力才能在江湖中行走，只是这种关联未必一定以丧失学术原则为代价，能够换取实利的学术仍然是学术，免费奉送的软文也只是软文。如何用好话语权？服务社会还是仅仅服务于权势者？是判断艺术批评公道所在的可靠标准。好在社会有进步，当代艺术批评也会水涨船高，如能顺势而为，或许能使学术意义的话语权发挥更大学术效力。

第二节　视觉文化现象与艺术批评

传媒技术和日用工业的发达，使今天的日常生活与美学现象高度统一，生活本身就是美的载体。有可视性、直观性、体验性的视觉图像无处不在，如影视、书刊、购物中心、室内家居、公共广场、学校教室等处，都被视觉图像

① 谭天：《主流与非主流的美术批评》，《粤海风》2001年第5期，第55页。
② 詹姆斯·艾金斯：《一种对当代艺术批评的批评》，陈蕾编译，《东方艺术》2009年第11期，第108页。

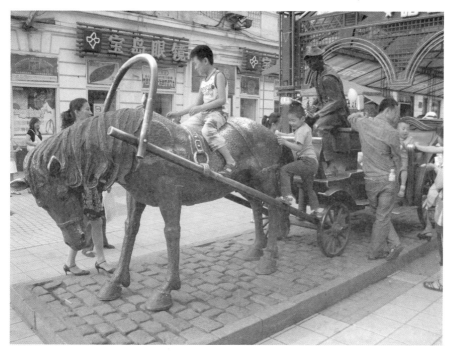

75 哈尔滨城市街道上的雕塑成为孩子们的大型玩具。当代艺术与生活的界限日渐模糊,艺术品与寻常生活物品没有区别,艺术活动也不再只限于美术馆或博物馆,艺术享用者也不再局限于少数精英阶层,而是日益大众化和普及化。

所覆盖,当代人生活在科技化和工业化的审美空间中。也正由于大到城市规划与建设,小到人的衣着与装饰,都成了某种"艺术设计"的结果,所以今天的日常生活也被称为"泛审美化"。

虽然"美术"也是以视觉方式出现的某种文化现象,但"视觉文化"却与通常所谓"美术"有根本不同:美术是少数人非日常的奢侈品,视觉文化是大众日常生活中的视觉经验。前者历史悠久,长期存在于教会宫廷和文人圈子中,是古代社会各种权力的衍生物①;后者是新生事物,能与大众日常生活融合一处,是现代民主社会及科技进步的结果。一般美术总是以脱离大众日常生活为根本特征,如中国古代主流美术是宫廷画和文人画,当代主流美术是官方艺术和前卫艺术,它们或者是意识形态宣传的附庸,或者是艺术市场

① 在绝大多数时代里,美术是有权有钱有闲人的专享之物,与平民百姓日用生活无关。中国传统中的宫廷美术是服务于帝王的,文人美术是知识圈子中自娱自乐的产物,只有民间艺术与大众日常生活有关,也因此长期处于艺术史边缘。

76 大庆油田化工公司轻烃分馏分公司厂区的雕塑作品。 使用废旧工业材料制成的安放于厂区中的作品,不但形式新颖,更重要的是作为厂区生产环境中的视觉创造物,可成为大众日常审美生活的组成部分,这正是让生活本身成为审美对象的一种视觉文化现象。艺术本身当然是极其古老的,但它如果能借助社会文化民主和科技进步而与大众日常生活结合,也就会成为前所未见的新生事物并继续在人间生长。

中的投资理财产品,都与大众日常生活毫无关系。假设没有"美术品"或"美术家",我们的日常生活不会受到明显影响,但如果没有视觉文化现象了,我们会明显感到生活质量的大幅度下降。由于视觉文化与传统艺术在社会属性上背道而驰,所以,当生活本身成为审美对象时,与传统艺术有同源性的当代艺术反而走上了"去审美"之路,这主要体现在当代前卫艺术中——不追求视觉美感,不构造优美形式,而是有意制造破坏性的视觉效果,前卫艺术颠覆了人们由来已久的看法——艺术是美的载体。

周宪认为,"视觉文化"的概念"一是指称一个文化领域,它不同于词语的或话语的文化,是视觉性占主因的当代文化;二是用来标识一个研究领域,是广义的文化研究的一个重要分支"。① 由此可知:(1) 视觉文化是文化研究不

① 周宪:《反思视觉文化》,《江苏社会科学》2001 年第 5 期,第 73 页。

是艺术研究;(2)视觉文化研究关注人们日常生活中的视觉经验,而一般"美术"恰恰不在这种日常经验之内①。从某种特定意义上说,一般精英艺术并不属于视觉文化现象,而是与视觉文化相反的东西。表10-1是视觉文化现象与传统造型艺术的粗浅比较,虽然只是罗列表面现象,也可看出二者间多有差异:

表10-1　当代视觉文化现象与传统艺术现象的差异对照表

传统造型艺术的一般现象	当代视觉艺术的一般现象
艺术高于生活	艺术同于生活
政治宣传的辅助工具	市场经济的投资对象
造型艺术是主要视觉艺术形式	影像和设计是主要视觉艺术形式
使用手工技术完成唯一性的作品	使用科技手段完成可复制的产品
上流社会和文化精英的收藏	经济社会和普通大众的消费
强调原创价值	承认"挪用"和"现成品"价值
保持民族性和地域性风格	追求国际化和普世价值观
审美理想是艺术创作的终极目标	"审丑"样态是艺术创作的常见形式
多使用单一媒介完成	多使用综合媒介完成
博物馆和艺术馆是作品藏身的宫殿	公共生活空间是艺术展示的舞台
绝大部分作品由个人独立完成	绝大部分作品由团队合作完成
有深厚积累,有悠久传统,有严密体系	无深厚积累,无悠久传统,无严密体系
艺术批评用武之地有限(作品易懂无须解释)	艺术批评用武之地广阔(作品难懂必须解释)
出现很多货真价实的艺术大师	出现很多招摇撞骗的艺术名流
有相对统一的公认评价标准	有各自为政的多元评价标准
艺术名声的确立来自业界共识	作品价位的提升来自媒体炒作

关注生活图像的视觉文化研究者,会忽视远离日常生活、少数精英自娱自乐的圈子化艺术活动,他们的研究对象不是官方或前卫艺术家的个人创造,而是百姓日用生活中的影视图像、家具装饰或环境美化。如研究者所说:

> 经过漫长历史留存下来的视觉文化产品,主要是艺术作品,因而艺术史、美学等学科曾长期主导着对人类视觉实践的研究。随着技术与商

① 一般概念中的"美术",通常是指能承载社会审美理想的、由个体艺术家完成的手工产品,其主要媒介形式是"国油版雕",其最高成果是中西方经典艺术。

77 北京首钢厂区中残留的交通指示牌。生活中的这些图像通常不被理解为艺术，这是因为其实用功能过于强大而遮蔽了审美形式上的意义。正是这些不被认为是艺术之物的审美价值，使我们的生活具有了某种美的形态。让一切物质创造都同时成为审美欣赏的对象，是当代社会物质文明高度发达的结果。

业的强势介入，非艺术的视觉产品正以铺天盖地之势涌入我们的感知经验，视觉艺术已不再是当前视觉文化的当然代表。[①]

艺术批评的传统属性，使其很难对普遍意义上的社会生活产生影响，就像再好的京剧名角也没法像歌星那样吸引大众一样。狭窄的研究范围削弱了艺术批评的社会效用，所以，与艺术创作中公共艺术的兴起相适应，超越学科界限，扩大研究范围，打破行业壁垒，开展交叉性、综合性研究，成为近年来艺术批评的新趋势。正如西方学者指出的："不同的视觉媒体一直是被分开来研究的，而如今则需要把视觉的后现代全球化当做日常生活来加以阐释。包括艺术史、电影、媒体研究和社会学在内的不同学科的艺术批评家

① 马睿:《文化研究领域中的视觉文化》，《西南大学学报(社会科学版)》2011年第5期，第152页。

们已经开始把这个正在浮现的领域称为视觉文化。"①研究对象的多元化和公共化,带动艺术批评方法论的变革,其中以社会学研究方法最为国内批评界所推重。学者李公明认为当代艺术是以社会学问题为核心内容的,它首先要解决的不是审美问题而是社会问题。②孙振华针对中国艺术长期存在的脱离社会公众的弊端,提出重建艺术社会学,以打破精英艺术的一统天下。③与这样的学术目标相适应,当代艺术批评在方法上广征博取,除了常见的调查研究方法之外,还有数量统计、图解模型和社会实验等多种方法,使批评有更丰厚的学术内涵。

第三节 公共批评与精英批评

在艺术民主借助传媒科技日渐推广的当代社会中,普通大众有条件参与艺术批评活动,虽然其专业判断能力参差不齐,但多能以非功利立场表达真实看法,因为大众的评判态度不是来自教科书,而是来自日常生活经验,尤其是来自他们所信守的社会伦理。正如研究者所说:

> 从上个世纪90年代末至今,随着网络传媒的骤然升温,美术批评的领域更为多元化,批评不再有门槛,不再局限于批评家本身,人人都可以借助网络平台在合法的前提条件下通过自己的博客等渠道发表意见。这时期的批评也发展为大众批评,可以使我们听到来自不同层次的各个角度的更广泛的声音。虽然与专业批评相比还有差距,但步入新世纪后,艺术批评有了一个更为广阔的平台,这对于专业领域的美术批评也是一个有利的补充。④

互联网的通畅、网络论坛、博客的火爆尤其是社交媒体的出现,日益改变着长期以来只有少数精英人物才能对艺术说三道四的局面。面对今天的众多文化艺术问题,专家与民众处在同一信息交流平台上,每个人都有条件对当代艺术现象表达看法。正是来自大众的文化民主权力,使脱离大众的艺术创作日渐边缘化,持有精英立场的晦涩艺术批评现象也受到遏制。当"人人都是艺术家"的理想还遥遥无期时,"人人都是批评家"已成为现实了,

① 尼古拉斯·米尔佐夫:《视觉文化导论》,倪伟译,南京:凤凰出版传媒集团2006年,第3页。
② 李公明:《当代艺术的社会学转向与学院人文教育》,《艺术探索》2004年第4期,第5页。
③ 孙振华:《当代艺术的社会学转型》,《艺术·生活》2005年第3期,第28页。
④ 崔艳:《艺术批评,推动中国美术走向创新》,《美术报》2008年11月29日。

以至于在专家们还没来得及为他们首肯的艺术做辩解时,公众的反对浪潮已将这种作品驱逐出艺术殿堂了。请看下面两个案例(为求简洁,文字经过重新编辑):

案例1:2006年5月21日,成都美院某教师带着二十多名学生在南京博物院举办名为"实验空间"的当代艺术展,其中一组摄影作品是从各个角度拍摄的女性下体的画面特写,据观测应该是作者自己从镜中拍摄,这样的作品引起了观众反感。

专家态度:A. 年轻人可能对现代艺术的内涵不清,以至于跟生活等同了……艺术都是源于生活、高于生活的,传统艺术更强调的是高于生活,而现代艺术更强调源于生活。现代艺术就是要在生活中发现你没有发现的东西,其实生活中任何部分都是有内涵的,换一个角度把它挖掘出来。

B. 第一次看一定会不习惯,看多了就好了。本次展出的作品都是很有想象力的艺术作品……所有题材都可以,当然就包括人的生殖器,这是很正常的呀,也很好玩。

大众看法:A. 我看报纸看得脸都红了,她想表达什么自己都说不清,只为好玩,一点羞耻感都没有。人体画展我能接受,但这个我不能接受,区别在于这个是没有思想内涵的,很黄。

B. 女生的照片称得上是黄色照片,把下体放大从各个角度拍摄,肯定是黄色的。虽然披上艺术华丽的外衣,但在公共场合展出还是很淫秽的。

C. 所谓的艺术家黔驴技穷了,这是对人体艺术的亵渎。

D. 我个人认为这样的作品谈不上前卫作品。生活发展到今天,DNA都破译了,而这些老师和学生还停留在展示人体器官上,算什么前卫呀?这些小孩对生活对人生没有真正的感受,就想通过一些做法去吸引眼球,这是社会的病态。①

案例2:某艺术家为秦桧夫妇塑造的站像,在上海某艺术馆展出,作品名称叫做"跪了492年,我们想站起来喘口气了",作品展出后引起不同看法。

专家态度:A. 艺术家制作出这样的作品,或多或少体现出现代年

① 《金陵晚报》2006年5月23日。

轻人的思想进步。比如说秦桧和岳飞的历史问题,他们也不会简单地认为秦桧就是卖国贼,就是大奸臣,死后就要立跪像遗臭万年。

B. 艺术家为秦桧夫妇塑站像,不是重新探讨秦桧的历史,也不是讨论他该不该跪,而是从艺术的角度,侧面体现出现代人类的思想进步。①

实际展出效果:"秦桧夫妇站像"悄然撤出了上海某艺术馆,据雕塑作者透露,因为这一作品惹来无数网友的批评,所以提前结束展出。

上述两例说明公众与专家看法多有不同,持有雅文化的知识精英与持有俗文化的社会大众各持己见。专家多着眼于学理价值,大众必然根据综合性的社会伦理和文化常识评判艺术。要权威还是要民主?专家论点重要还是百姓日常生活重要?这就成为艺术批评从业者要选择的问题。这样的问题或许没有统一答案,但无论如何,现实中的大众媒介力量和公共话语通道已使得少数精英学者无法再独霸天下,能借助公共媒体行使文化权利的社会公众,至少也是评判艺术的陪审团。

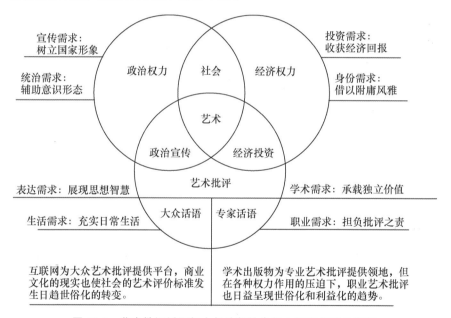

图 10-2　艺术批评话语权力与外部社会权力相互作用示意图

① 《南京晨报》2005 年 1 月 23 日。

图10-2将当代社会多种权力对艺术批评的作用和影响,概括表述为政治、经济、艺术三种权力关系的融合。其中,艺术部分不但有可能被政治和经济力量所左右,其内部也存在着大众话语和专家话语的分歧。不同传媒体系(如电视、互联网和学术期刊)对艺术批评的内容和形式的要求,也能对艺术批评产生至关重要的影响。无数事实说明,创作家要向大众创造的审美形式学习,批评家应该维系社会公众的文化权益和形式创造。那种只能用来为女生下体照片和秦桧立像辩护的专家理论,不能改变普通观众的厌恶心理。从人类艺术的整体进程看,俗胜雅,低胜高,民间胜庙堂,自由随意胜正襟危坐,是普遍规律。

第四节 艺术视野的国际化

从现实情况看,当代艺术已不是传统意义上的个人表现活动,而更多地成为不同文化间相互交流的工具,艺术品买卖流通规则也在按照国际化规则进行,从上世纪90年代开始,中国前卫艺术和前卫艺术家开始进入国际艺术市场,强大的国际资本力量成为中国前卫艺术的助推器和领跑者。下列几种现象都与这个国际化趋势有关。

(1) 艺术价值西方化。 20世纪初期的现代艺术已有着明显的去民族、去地域、去本土的国际化特征,今天的艺术更加如此。欧洲或美国的艺术动态,成为引领全世界艺术潮流的风向标。毕加索是西班牙人,布朗库西[①]是罗马尼亚人,赵无极[②]是中国人,他们的作品与国别关系很小,也没有在本土产生较大的地域性影响,但他们的艺术能获得全世界同行的认可。在价值日益趋同的全球化背景下,中国当代艺术无力充当独行侠,如学者所言:

> 现代的艺术形式相当于一种游戏规则,一张门票,要想进入国际体系,就必须遵守规则,获得门票。因而艺术家们尽量在形式上做到与西方同步,力求与西方话语体系在表层上保持一致,唯恐用了陈旧式样而遭到否定,同时也需要得到西方权威在学术上的认可,进而以壮国内前卫艺术的声势。另一方面也说明了西方强势文化体系乐于接纳这样的

[①] 康斯坦丁·布朗库西(Constantin Brancusi,1876—1957),在罗马尼亚出生和就读,后去法国发展,是西方现代雕塑家、摄影家,现代主义雕塑的先驱人物之一。

[②] 赵无极(1921—2013),华裔法国现代主义画家。

来自边缘文化的主流文化的附庸,来证实后殖民主义在全球的成果。我们只需要扫视一下中国当代艺术的概貌,便会发现纷繁的艺术形式,诸如:新古典、新具象、波普、装置、行为、女性、艳俗等等,无一具有中国艺术的独创性。①

优胜劣汰,弃弱从强,追随国际艺术潮流,是中国当代艺术创作的普遍趋势,也是艺术批评的普遍趋势。现在没有人会像当年徐悲鸿那样把马蒂斯译成"马踢死",但会有人把从毕加索到杰夫·昆斯②的西方艺术大师视为标杆和旗帜。这是发展本土当代艺术的必然过程,不必视为文化殖民和侵略,因为从历史经验看,如果不引进国际艺术规则和标准,中国艺术更会陈陈相因,难有较大突破。

(2) 艺术研究潮流化。 艺术永远会随着时间进程而不断改变方向和流速,古代艺术潮流节奏慢,有趋同性,现代艺术潮流节奏快,已多元化。艺术批评史中有瓦萨里搜集文艺复兴史料,布瓦洛③研究古典主义,温克尔曼④创建艺术考古,阿诺德批判工业资本主义,丹纳推动艺术社会学研究,等等,都是以学术研究追随时代脚步的结果。当代社会流行更多思潮和样式,视觉文化、生活美学、感官消费、艺术传播、艺术市场等成为研究热点,大众艺术、影视艺术、动画艺术、公共艺术、设计艺术、广告艺术成为时尚产品。这些从属于生活时尚的事物,也是艺术批评的研究重点。反观传统架上艺术则略显冷清(只能在艺术市场中存身,无法影响大众精神生活),但如果倒退五十年情况就可能完全相反(那时候架上绘画几乎是唯一的艺术研究对象)。

(3) 艺术流通市场化。 艺术市场为当代艺术注射强力生长剂,也制定了新的艺术价值标准。在强大的资本力量干预下,无论艺术还是学术,都难免受到金钱影响,传统意义上那种境界高远和技艺高超的精英艺术会日渐稀少,社会评价艺术也要视市场价位而定,不会只关注存在于学理层面上的精神内容。这种制约各国艺术发展的市场流通机制,首先来自国际商业力量的推动,中国当代艺术的发端就得力于海外资本的介入,对此有学者描述说:

① 陶兴琳:《中国当代艺术的国际化溶入与未来走向》,《艺术百家》2006年第5期,第130页。
② 杰夫·昆斯(Jeff Koons,1955—),美国当代艺术家,以艳俗风格和市场上的高价位而著称。
③ 尼古拉·布瓦洛(Nicolas Boileau,1636—1711),法国诗人、作家、文艺批评家。
④ 约翰·约阿希姆·温克尔曼(Johan Joachin Winckelmann,1717—1768),德国考古学家和艺术学者。

国际艺术展以其实力一般都会给中国艺术家提供来回机票、当地的食宿,有时甚至还提供一部分零用钱,如此的待遇无疑对其时尚未成功的、还处于边缘地位的艺术圈是一个巨大的诱惑。因此,最先和国际展览体系建立联系的艺术群体就形成了一些以北京、上海、杭州等地为中心的兄弟会似的圈子,这些圈子实际上掌握了通向这些展览体系的通道,国内各艺术圈为此展开了对于这些通道的争夺。比如一个外国策展人来到中国,某个圈子的人就去机场接他,然后,当这个外国策展人在华期间,设法不让其与国内其他艺术圈发生联系。①

　　投西方艺术市场之所好,从过去的意识形态载体转化为外向型经济活动,自然会导致艺术本土属性和地域化风格的缺失(虽然市场也会看好某些有本土文化特征的作品,但那只是一种促销手段,其性质同于地方旅游特色产品),也导致本土学术立场和民族审美标准的缺失。有研究者指出,近些年来一些发展中国家的艺术家在国际当代艺术活动中崭露头角,作品得到国际收藏和展出机构的大力支持,但这些人在自己的国家里却得不到普遍认可。②

　　(4) 艺术本体观念化。20世纪60年代以来,以传达思想为主要创作目标的"观念艺术"成为国际艺术潮流,昔日能决定艺术价值的审美理想、造型能力、语言形式和手工技巧等渐行渐远。今天评判艺术的标准不是看审美趣味是否高尚,视觉形式是否完美,艺术技巧是否精湛,而是抛弃或弱化形式本身的价值,只看重艺术所承载的观念的价值。这极大地改变了关注本体的传统艺术研究模式,所以丹托③说:

　　　　现在,如果我们凭这些条件看待我们不久前的艺术,它们尽管壮观,我们所看到的却是某种越来越依赖理论才能作为艺术存在的事物,因此理论不是外在于它寻求理解的世界的事物,因此要理解其对象,理论就得理解其自身。不过,这些前不久的作品显示了另一种特色,那就是对象接近于零,而其理论却接近于无限,因此一切实际上最终只是理论,艺术终于在对自身纯粹思考的耀眼光芒中蒸发掉了,留存下来的,仿佛只是作为它自身理论意识对象的东西。④

① 朱其:《当代艺术的国际化之路》,《读书》2008年第4期,第86页。
② 陈桂龙:《对话:当代艺术的国际化语境》,《文化月刊》2003年第11期,第17页。
③ 阿瑟·丹托(Arthur C. Danto, 1924—),艺术评论家,美国哥伦比亚大学教授。
④ 阿瑟·丹托:《艺术的终结》,王春辰译,南京:江苏人民出版社2001年,第101—102页。

取消艺术的形式意义,视艺术为观念本身,相当于让艺术自掘坟墓,也就顺理成章出现"艺术终结"之说,也改变了艺术批评的方向——由过去的侧重艺术内部形式变为今天的侧重艺术外部条件(如政治、经济、文化、社会生活等)。政治权力、经济制度、种族压迫、新殖民现象、意识形态、妇女权益等非视觉化问题,成为艺术批评热门话题。如王瑞芸[①]所说:

> 60年代、70年代,西方艺术实验各种手段往观念性倾斜,以此鄙视、羞辱、抛弃艺术的视觉性。80年代新表现主义恢复绘画作为主要艺术媒介,似乎视觉性重新回来,但不多几年,这潮流就消退。从此之后,艺术的观念性就被作为一个固定价值接受了,绘画再也不是艺术的主要媒介。为了表达观念,艺术可以是各种各样的形态,可以是印刷品,可以是建筑物,可以是废物,可以是空无一物。总之,那是无关视觉的。[②]

在这种观念化思潮的覆盖下,艺术等同于生活的创作现象随处可见,艺术批评与政治批评或社会批评也难分彼此。艺术作品可以无形象、无形式,只是存在于头脑中的思想或意图;艺术批评除了不研究艺术的物理形式,什么都可以研究;艺术中最重要的不再是形式和美感问题,而是观念及由观念引发的公共讨论;艺术不但与客观存在的一切视觉对象相脱离,也与一切美学或形式意义上的主观表现相脱离。

第五节　艺术批评的市场化

当多种外部权力对艺术批评施加影响时,批评界内部也会出现问题,大部分问题与利益需求有关。有学者指出,当代艺术的市场化构成了艺术批评的一个外部标准,即市场标准。市场价格成为衡量艺术作品的重要标准,而批评已沦为附庸。[③] 从道理上说,学术乃天下公器,批评是公众之友,一切学术研究必须以追求客观真理为目标,不能只为求利而放弃道义。但现实情况是当代社会正处在急剧转型的历史演变过程中,商业时代对艺术批评的要求并不高,通常只是为了提升艺术品价格和用于传媒炒作,即便贴上学术至上的标签,内里总还是利字当头。这种社会需求决定了艺术批评的

① 王瑞芸(1953—),海外美术学者、小说家。
② 王瑞芸:《西方当代艺术理论前沿(3)》,《美术观察》2011年第2期,第130页。
③ 李楠楠:《从"主流"到"多元化"——中国当代艺术批评标准的发展》,《上海艺术家》2010年第1期,第76—77页。

现状:"对美术批评的诟病主要有二。一是所谓失信,亦即批评文章缺乏公信力。好像批评不需要学理的支撑,桂冠可以靠市场来打造。二是所谓失语,亦即对该批评的现象默然无语。就批评家而言,是面对复杂纷纭的美术现象和美术思潮,失去评判准则,无法衡评月旦,难于激浊扬清。"① 作品数量很多,有原创价值的很少;批评数量很多,有学术思想的很少。面对政治指挥棒和商业金圆券,艺术批评人是否还能保有学术操守? 如果做不到,就很难避免出现下列情况:

(1) 那些自诩为权威的美术批评家们为艺术家摇旗呐喊,坦然地收取艺术家的润笔费,以至批评堕落成吹捧,无数"大师"在权威批评家的吹捧之下横空出世,交易双方皆大欢喜,装帧精美的专业杂志到处刊登着低俗、劣质的作品。美术批评变成了艺术家的奴隶和金钱的附庸,批评家们被"金钱资本"阉割了,阉割之后的学术分量还有多重,不能不令人怀疑。②

(2) 批评文章实际上是被"捧"的艺术家出资买断的;吸引眼球则主要靠骂派,因为骂派专找名人来骂,而这种用骂来利用名人效应要比用给个编委头衔或发表名人的文章更吸引眼球。于是,媒体自身就形成了一个良性循环:用捧派那里来的钱,支付骂派的稿酬,骂派的文章又反过来为捧派的文章和被捧的艺术家吸引读者。③

艺术批评家为金钱而放弃学术原则,艺术媒体有意制造学术矛盾以便从中取利,以至于无论"表扬"还是"批评",都成为名利场中沽名钓誉的手段。现实很有些荒诞:一方面是利益驱动大量批评文本出台,另一方面是因利益驱动丧失了批评意义。这样的悖论反映了社会供需关系,并非仅仅是业界操守问题。中国艺术批评的高峰出现在 20 世纪 80 年代中后期,进入 90 年代后明显转向商业化和边缘化,思想锐度、学术水准和社会作用开始走下坡路,艺术批评业界也出现分化。有记者描述三十年来中国艺术批评家的历史,指出 20 世纪 90 年代初期后出现分化,伴随着艺术与市场的结合,很多艺术批评家开始成为策展人:

但现在的许多策展人根本就不是艺术批评家,只是跟画廊勾结的

① 薛永年:《艺术批评失语失信》,《颂雅风·学术月刊》2012 年第 6 期,第 40 页。
② 梁智:《艺术批评在今天还有意义吗?》,《美术观察》2006 年第 3 期,第 112 页。
③ 王小箭:《从失语到浮躁的中国当代艺术批评》,《艺术·生活》2008 年第 1 期,第 28 页。

利益方,通过展览的形式来包装艺术家。现在艺术界成功的标准已经和过去大相径庭,过去艺术批评家的意见很受重视,但是现在画家们都是以价格论英雄,学术界的意见反而是其次的,这也让曾推动美术史发展的艺术批评家们逐渐被边缘化。①

从学术角度看,这样的策展人是沦落的艺术批评家;从事功角度看,这样的策展人是发达的艺术批评家。如果艺术批评从业者沦为以文换钱的打工者,则难以坚守学术原则,更难获得自由与原创精神。对此现象,有学者曾提出一种解决方案:可以为职业的独立批评家设立艺术批评基金制度、批评家的课题制度、独立批评家的个人资助办法等,鼓励艺术批评家坚持社会正义,维护学术良心,为公众提供高质量的艺术批评产品。让媒体成为艺术批评的买单者应该成为一种主流方式。媒体应该提高稿酬标准,取消稿酬限制,优质优价,上不封顶。媒体如果是市场的,批评也应随之成为市场的,媒体一旦真正从市场求生存,它一定不遗余力寻找、培养好的批评家;优秀的批评家也将通过好的媒体肯定自己的价值,获取相应的回报,这将促进艺术批评的良性循环。②

只有改变不合理的批评体制,才能真正释放艺术批评的学术潜力。只有对貌似"学术"的艺术批评提高警惕,对侈谈"文化"的艺术批评小心提防,对诗意"描述"的艺术批评冷静考量,才能对纷纭杂乱的批评话语信息有所辨识。能坚守个人信念的艺术家与坚守学术准则的批评家也是存在的,他们敢于在批评中不留情面,如吴冠中对徐悲鸿的评论:

> 徐悲鸿可以称为画匠、画师、画圣,但是他是"美盲",因为从他的作品上看,他对美完全不理解,他的画《愚公移山》很丑,虽然画得像,但是味儿呢?内行的人来看,格调很低。但是他的力量比较大,所以我觉得很悲哀。③

无论是资深批评家还是刚出道的艺术批评从业者,其工作都承担着一定的社会职责,维系着社会公众对艺术批评的期待。中国艺术批评的未来有赖于更多有良好训练背景的年轻学者的倾情投入,他们不懈的学术努力必能开拓出批评的新天地。下面的论述可能出自年轻学者,为我们勾画出

① 梁婷:《中国艺术批评的第二春》,《深圳特区报》2008年10月31日D6版。
② 孙振华:《艺术批评的经济学分析》,《中国美术馆》2006年第5期,第89—90页。
③ 《南方都市报》2007年4月18日。

一幅美妙的艺术批评愿景,虽然有理想化之嫌,但不失真挚与诚恳,故抄录于此,作为本书的终卷语:

> 美术创作和美术欣赏的发展与变革需要一批又一批具有高度理性的批评家。他们是一批思想独立、学术独立、精神独立的学人,任何时候都秉笔直书,向历史负责,绝不因时事变迁和处境险恶而曲笔成章。他们在独行孤往与苦心求索中理解时代、把握时代,而又不落凡俗。他们抗拒传统文化的腐败、僵硬,批判专制主义造成的政治附庸,同时又警惕防范人文的沦丧、价值的旁落、生命的钝化、灵性的消亡,抗议工业社会带来的负面影响——人性的解体与物化的浸染……美术批评现状的变革期待着中国美术批评学科体系的建立,期待着在它规范下的美术批评体系的不断完善。①

本章小结

- 艺术批评是一种话语权力,会受到更大的政治、经济权力的制约。
- 视觉文化研究的主要对象是公众生活中的视觉经验,艺术批评多以精英艺术或纯艺术为主。但视觉文化的研究方法和立场可以为艺术批评所用。
- 媒介批评使专家与公众处于同一交流平台中,因利益不同会产生话语冲突。
- 当代艺术批评是不同文化之间相互交流的工具,研究方法和表达方式都需要考虑普世价值。

名词解释

1. **话语权**:公开发表言论的权利。
2. **视觉文化**:以视觉图像为主要信息传达手段的文化。
3. **视觉经验**:储存在大脑里的较为固定的视觉印象。
4. **观念艺术**:可能包含高深道理,但在技术和形式上无可取之处的艺术。
5. **波普艺术**:能将日常商业图像变成高端艺术品的把戏。
6. **外部研究**:除了不研究作品什么都研究。
7. **内部研究**:只研究作品不研究作品之外的东西。

① 索菲:《有待于建立的中国美术批评学科体系》,《中国艺术》1999年第2期,第4页。

8. **泛审美**：日常生活中由商业力量打造出的一切有美感的产品及生活方式。
9. **策展人**：美术行业中相当于导演的人。
10. **读写文化**：以语言文字为主要媒介手段的文化,有很长久的历史。
11. **跨文化交流**：不同文化圈的人相互来往和沟通。
12. **国际化**：使不同国家的人变得更有联系和更加相互依赖。

选择题

1. 当代艺术批评的一个重要倾向是侧重(　　)
 A. 外部研究　　　　　　B. 内部研究
 C. 精英化研究　　　　　D. 纯形式研究
2. 视觉文化时代中最流行的艺术是(　　)
 A. 民间艺术　　　　　　B. 现代艺术
 C. 大众艺术　　　　　　D. 手工艺术
3. 视觉文化研究的重点是(　　)
 A. 公众视觉经验　　　　B. 专家技能技巧
 C. 业界行规法则　　　　D. 传统知识学问
4. 对作品社会影响的研究属于(　　)
 A. 内部研究　　　　　　B. 外部研究
 C. 形式研究　　　　　　D. 市场研究
5. 对作品形式语言的研究属于(　　)
 A. 内部研究　　　　　　B. 外部研究
 C. 定量研究　　　　　　D. 市场研究

简答题

1. 从外部评论艺术的常见角度有哪些?
2. 视觉文化研究与美术研究有什么区别?

延伸阅读

(1) Rosalind E. Krauss. *The Originality of the Avant-Garde and Other Modernist Myths*. MIT Press, 1986.

(2) Charlotte Frost. *Art Criticism Online: A History*. Gylphi Limited, 2019.

视图分析

78 亚历山大·考尔德《火烈鸟》，1974年，美国芝加哥联邦广场。这是一个16米高的抽象雕塑，位于美国芝加哥市Kluczynski联邦大楼前的联邦广场，受美国总务管理局委托而创作，1974年落成。作者亚历山大·考尔德（Alexander Calder, 1898—1976）是美国著名艺术家，这件作品是他的代表作之一。你认为这件作品的形态与周围的环境形成了怎样的关系？你在城市公共空间中是否还见过这样大尺寸的作品？

79　英吉创意小组《魔法师的学徒》，2013年，钢铁，位于德国奥伯豪森市。也被称为"跳舞的电杆"，是位于德国西部奥伯豪森市的一件永久性公共艺术作品，最初是为2013年埃姆舍尔昆斯特(Emscherkunst)展览而创作。这座大约35米高的雕塑由钢材组成，构造上与高压线塔非常相似，但高压线塔的框架通常是笔直的，这里却成了弯曲的形状，很像钢架在张开双臂跳舞，足以让看到的人忍俊不禁。它的设计者是英吉创意(Inges Idee)——德国的一个设计家小组。每个人都会喜欢这样的作品，你觉得呢？

附录1
艺术批评工作程序和要点

在艺术批评中讨论某个视觉艺术作品,通常要包括四个内容:

(1) 描述:对眼睛直接看到的现象作简单描述。
(2) 分析:侧重分析作品中的形式元素及其组合。
(3) 解释:说明作品的内在情感、艺术观念或社会思想。
(4) 判断:对作品的艺术价值进行合理判断。

	研究内容	研究态度
简单描述	描述感官能直接感受到的物理现象,包括:题材,主题,造型要素(形态、色彩、线条、明暗等),以及能够直接感受到的美学效果或情感气氛。	个人直观感受依据的是自己的眼睛,看出什么就写什么,这个阶段不需要参考其他人的看法,能不受到一般艺术知识的影响是最好的。
形式分析	探讨作品使用的材料和技法特性(不同艺术品中有不同的技法要求)。 探讨对造型、色彩、线条、明暗、肌理等形式元素的处理手法以及画面各部分形式元素的组织关系。 考察多种元素综合而成的艺术风格。	从具体观察入手,先体会整体美学效果,然后考察这种效果是如何形成的。不要面面俱到,而是要选择那些最能影响视觉效果的元素进行研究(任何好的作品都不会是"全因素"的)。描述形式元素要注意术语的准确性。
意义解释	探讨社会环境、文化背景、政治经济诸要素对作品的影响。 探讨艺术家的个性、学养和思想对作品的影响。 探讨画面内在意义:如特有的意境、感情、心理现象、艺术观念和文化思想等。 探讨作品的象征意义或其他寓意。	阐释意义的逻辑顺序可从外部社会背景→作家性格学养→作品特有意义。也可以反过来从内部到外部。 探讨意义的手法可以从特殊现象推衍出一般本质,也可以从一般原理出发解释特殊现象。

续表

	研究内容	研究态度
价值判断	以上述研究的知识和概念为基础,对作品的优劣进行合理判断,最重要的是说出判断的依据。 参考其他人对同一作品或作家的研究结论,对形成个人判断很有好处。	可以从伦理、社会、美学、教育、形式感、作家意图等多个角度进行判断,不同角度的判断结果会不一样,要选择最符合自己研究结果的角度。 价值判断是主观判断,永远不可能有固定的标准,所以更要相信自己的研究。

附录 2
如何评价艺术？

按：艺术批评的核心是评价。本文所论清晰、简洁、到位，能提供欣赏与评价艺术的具体方法而不是空谈理论，而欣赏和判断艺术的能力，不但是我们进入艺术世界的基础，也是从事艺术批评写作的入门功夫。

什么是艺术评价？[①]

关于评价一件艺术作品，如绘画和雕塑，所需要的就是汇聚一系列客观信息和主观看法。

是的，艺术欣赏是高度主观的，但是评价一幅画的目的并不是简单地确认你是否喜欢它，而是你为什么喜欢或者不喜欢它。这需要大量的知识。毕竟，对一幅14岁还在上学的孩子的画和一幅由40岁的米开朗基罗完成的画，你对它们的评价一定是截然不同的。同样，我们不能用评价写实主义肖像作品的标准来评价表现主义的肖像作品，因为表现主义画家不会像他的写实主义对手那样，以尽可能地去还原眼睛所看到的真实度为创作目标。简单地说，开展艺术评价时要获得一些基于作者主观立场之上的证据——对作品来龙去脉的了解以及对作品形式文本的辨识。一旦我们掌握了这些论据，也就可以评估它了。你对作品源流和作品本体信息掌握得越多，你的评估就越有说服力。

[①] 注：本文中提到的"艺术评价（Art evaluation）""艺术评估（Art assessment）"和"艺术欣赏（Art appreciation）"，都是可以相互替换的。

艺术评价不是简单的喜欢或者不喜欢

在谈到如何进行艺术评价的细节前,再次强调一下:艺术评价的重点是解释我们喜欢或者不喜欢艺术品的原因,而不是关于喜欢或不喜欢的事实。例如,你可以不喜欢一幅画,因为它太暗了,但是你依旧可以喜欢它的题材,或者在整体上欣赏它。简单地说就是:只说"我不喜欢这幅画"是不够的,人们需要了解你的观点背后的原因,以及你是否认为该作品仍有可取之处。

如何欣赏艺术作品?

最简单的办法就是设法去了解它,欣赏艺术作品就是去了解其来龙去脉或者背景。这将帮助我们理解和推断艺术家在作画时的想法(他为什么要这样画),这是我们开始评价前应持有的基本态度,这意味着我们需要思考下列问题。

A. 如何判断作品的来路和背景?

- 绘画作品何时被创作的?

了解作品创作日期有利于我们了解它是怎样创作的,以及创作它用了什么样的复杂技巧。例如,风景画在摄影技术普及(1860)之前,或者可折叠的锡制油画管的发明(1841)之前,创作手法会比较繁难。[①] 文艺复兴之前制作的油画,或者文艺复兴后的手法温和的现代派画家,不会使用由矿物质青金石中提取的天然蓝色——群青,这种颜料美轮美奂、稀有,并且价格不菲。

- 绘画作品是抽象派还是表现派?

一幅画作可以完全抽象化(这意味着它与自然形状没有任何相似之处,是一种完全不客观的形式),也可以有机抽象(与自然界中的有机形态有某些相似之处)或者部分抽象(人物以及其他物体在某种程度上是可识别的),还可以是象征性的(以某种形象或形式隐喻某种并非形象本身含义的观念事物)。显而易见的是,抽象作品可以有不同的表现手法,因此评价标准也是千差万别的。例如,一幅完全抽象的作品只会完全依赖其布置井然的画面(线条、形状、颜色等),而不会去使用任何自然主义的元素来分散观看者的注意力。

① 西方文艺复兴之后到19世纪中后期的古典油画,制作技巧复杂、考究,每幅作品都要经多次罩染而成,可保存数百年而不变色。现代油画的制作技巧简单粗陋,尤其是所谓"直接画法"极易变色。

80 左图是委拉斯贵支的《英诺森十世肖像》(1650 年),右图是弗朗西斯·培根的《尖叫的教皇》(1953 年),虽然后者在原题目上写明是"仿委拉斯贵支",但很显然这种"仿制"有很强的独立创造性,是建立在前人之作基础上的崭新作品。

- **绘画作品是什么类型的?**

绘画作品总是以不同题材和样貌呈现的,这通常被称为"类型"(Type)。常见的类型有风景画、肖像画、风俗画(生活场景)、历史画、静物画。17 世纪,欧洲有许多伟大的艺术学院,例如罗马艺术学院(Academy of Art in Rome)、佛罗伦萨艺术学院(Academy of Art in Florence)、巴黎艺术学院(Parisian Academie des Beaux-Arts)以及伦敦皇家艺术学院(Royal Academy in London),它们遵循法兰西学院(French Academy)秘书长安德烈·弗利比安(Andre Felibien)教授在 1669 年立下的准则,将绘画分为下几个类别:(1) 历史画;(2) 肖像画;(3) 风俗画;(4) 风景画;(5) 静物画。这种排序结构反映了学院派对各种绘画题材的价值判断,专家们坚信相比风景画和静物画而言,历史画、风俗画、肖像画更能表达重要信息。

其他类型的绘画,除了以上 5 种以外还有:风情画、海洋画、宗教画、圣像画、祭坛画、壁画、夜景画、漫画、卡通画、招贴画、涂鸦、动物画等。

这些绘画风格在创作、主题等各方面遵守着不同的传统规则,在宗教画上尤为如此。例如,在许多文艺复兴和巴洛克的画作中,基督教主题的创作往往都必须包含圣像,并遵守一些创作法则。另外画家们也经常效仿一些同类型的前辈作品,如弗朗西斯·培根(Francis Bacon)的《尖叫的教皇》就

是模仿了委拉斯贵支(Velazquez)的《英诺森十世肖像》。正因如此,同类型的绘画作品才能通过相互比较而被准确给予评价。

- **绘画作品与何种画派或者运动有关联?**

一个画派,可以由民族范围内的一组艺术家而形成,如古埃及画派、西班牙画派、德国表现主义;可以由地域范围内的组织而打造,如荷兰现实主义的代尔夫画派、纽约垃圾箱画派、巴黎学院派;可以源自常规的艺术运动,如巴洛克、新古典主义、表现主义、野兽派、立体主义、达达主义、超现实主义、波普艺术;可以由某个艺术家小组而确立,如蓝骑士、抽象表现主义、纽约画派、眼镜蛇画派、激浪派、圣艾夫斯画派;还可以是一种普遍的趋势,如现实主义、表现主义。同样,画派之所以成为画派,也许是因为它源自一种独特风格,如巴比松画派和纽林画派[①]都属于风景画,拉斐尔前派是表现历史或文学主题的画派;或许是因为一种独特的画法,如新印象主义就以点画法为基础——源自于点彩画法的颜色理论;又或者是反映现实世界的某一个方面,如构成主义力求反映现代工业社会;或者是由于政治甚至是由于数学符号,如荷兰风格画派和朴素的新造型主义。

知道作品属于哪种艺术运动,有益于我们了解作品的创作情况以及含义。例如在埃及画派的作品中,其造型和用色需要遵守特殊规则,确定人物大小比例应根据社会地位而非线性透视,头和腿往往以侧面方式展现,而眼睛和上半身则表现为正面。埃及画家用色不会超过 6 种:红色、绿色、黄色、蓝色、白色和黑色——各种颜色从不同方面阐述了生或死的主题。其他文化以及该文化下的画派也都有其独特规则:荷兰现实主义艺术家们致力于精确表达物体与环境之间的光色呼应,而在肖像画中却着重美化人物;印象主义画家最喜欢不受约束地释放笔触,以便能捕捉稍纵即逝的自然光;立体主义画家拒绝遵守线性透视的画界惯习,转而将物体解构为一系列透明、单调的面,并以不同的角度重叠交叉在一起;风格派艺术家喜欢蒙德里安(Piet Mondrian)的抽象风格,画面中只保留几何形式:线条不是水平就是垂直,绝不会出现对角线。

- **作品在什么地点创作的?**

了解作品的创作地点及时代环境,有助于我们进一步欣赏画作并知道

[①] 纽林画派是 19 世纪 80 年代至 20 世纪早期的英国画派,诞生于英国西南康沃尔郡一个名为纽林的渔村中。神奇光线、低成本生活和廉价模特,是吸引艺术家来这里的原因,该画派创作手法与法国的巴比松画派有相似处,以表现渔村日常生活和海边自然风光为主。

作品所表达的内容。以下是一些例子。

米开朗基罗站在颤颤巍巍的脚手架上,耗费了四年时间(1508—1512)独自完成了梵蒂冈西斯廷教堂穹顶上的壁画(12000平方英尺)。知悉这件作品的创作并非在温暖的工作室,使我们对这件作品的伟大有了更深刻的认识。

莫奈倾其一生地专注于表现外光。在晚年的时候,他的屋前有一个日本花园,花园的水塘里面种满了睡莲。就在这儿,他完成了大量关于睡莲的作品。毕沙罗通常在户外作画,其中许多作品都没有完成,因为光线总是在他画完之前就已经变得黯淡了。这也是他为什么总是创作相同的场景和主题(为了捕捉不同的光线),同时他的笔法也非常熟练、放松。另一方面,莫奈和德加都关注民间生活,并且专门在画室中从事此类绘画,通过对作品细细雕琢逐渐使其出类拔萃。其他优秀的外光画家包括挪威人佩德·瑟夫林·克罗耶(Peder Severin Kroyer,1851—1909),以及在丹麦斯卡恩画了大量优秀的风景画的维尔姆·哈莫修依(Vilhelm Hammershoi,1864—1916),也被称为"光的画家"(the painter of the light)。

环境对艺术家的情绪会产生较大影响,对作品也是如此,凡·高和高更是最好的例子。凡·高有10年的绘画生涯,他在荷兰的艰苦日子里,多用灰暗颜色来创作(例如《吃土豆的人》,1885);当他在巴黎受到印象主义的影响时,他开始改用淡且明亮的颜色;当他在里维埃拉附近的亚耳创作时,改用鲜亮的黄色(《咖啡馆的夜晚》,1888);在他生命最后一段日子里,他再次采用了暗色颜料(《摘橄榄的人》,1889;《不详的乌鸦和麦田》,1890)。1891年,在凡·高去世后的一年,法国艺术家保罗·高更起帆去了塔希提岛以及太平洋许多岛屿,而在这最后的10年间,他在大多时间里都非常贫穷。然而,他回归大自然的举动为他的绘画注入大量的色彩和生命,同时能感觉到一种类似毕加索等艺术家的原始主义共鸣。

另外一名非常有趣的艺术家是法国的情感画家维亚尔(Edouard Vuillard),他与自己的裁缝母亲在巴黎租赁公寓,共同生活了60年。他的母亲在家制作女式胸衣,让维亚尔有大量的机会去观察女装的款式、材料、颜色和形状,而这些统统反映在维亚尔的画作里面。

据传闻,波普艺术家罗伯特·劳申伯格(Robert Rauschenberg)在青年时期非常贫穷,以至于他只能在公寓里自己的被子上作画,并用牙膏和碎指甲来点缀他的被子。这件作品被命名为《床》(1955),是波普艺术的经典作品之一。

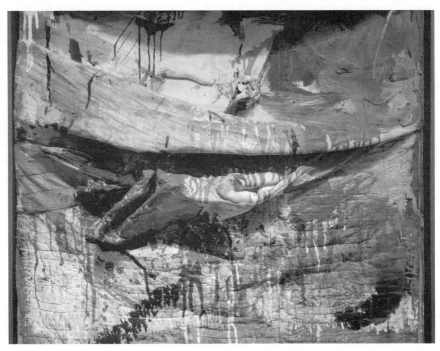

81　劳申伯格《床》(局部)，1955 年。用油彩在被子和枕头上绘制而成，这样的作品具有将艺术变成日常生活用品的意义，引领了西方后现代艺术的方向。

- **艺术家正处在其艺术生涯的哪个阶段？他处于什么背景下？**

了解一幅作品是艺术家的早期还是晚期之作，也能帮助我们加深对作品的认识。

艺术家通常会不间断地改进自己的艺术技巧，在其艺术生涯中期往往会到达其创作的巅峰时段，此后会渐趋衰落，所以有一些艺术家在受到世人追捧时已经辞世了。这些艺术家有：拉斐尔（1483—1520）、卡拉瓦乔（1517—1610）、维米尔（1632—1675）、邦宁顿（Richard Parkes Bonington，1802—1828）、凡·高（1853—1890）、比亚兹莱（Aubrey Beardsley，1872—1898）、列维坦（Isaac Levitan，1860—1900）、劳特雷克（Henri de Toulouse-Lautrec，1864—1901）、莫迪里阿尼（Amedeo Modigliani，1884—1920）、斯塔尔（Nicolas de Stael，1914—1955）、波洛克（Jackson Pollock，1912—1956），等等。另一些艺术家在其早期时就大获成功，而在其后的艺术生涯中只是不断重复其早期风格，因而日渐黯淡。这一类型中有许多现代艺术家，如杜尚（Marcel Duchamp）、布拉克（Georges Braque）、考考斯卡（Oskar

Kokoschka)、德朗(Andre Derain)、弗拉曼克(Maurice de Vlaminck)、凡·东根(Kees Van Dongen),还有值得争辩的毕加索。只有一小部分的画家能保持创作热情直到晚期,如丁托列托(Tintoretto)、莫奈、雷诺阿、米罗(Joan Miro),以及卢西安·弗洛伊德(Lucian Freud)。

- 艺术家的背景也有助于我们更加深入地了解其作品。

挪威表现主义艺术家爱德华·蒙克一直未走出家庭成员早逝的阴影,从其作品中能看出他长时间的病态以及神经质状况。墨西哥画家弗里达·卡萝(Frida Kahlo)6岁患小儿麻痹,18岁时遭遇车祸导致严重的外伤。这就能解释她为何一直大量地创作自画像,以展示她不能自由行动的遭遇。

塞尚(描绘圣维克多山的风景画,浴女,静物写生)和德加(描绘芭蕾舞者)画了大量关于艰苦事物的作品,这一方面是因为他们不以作画为生,所以不会过多地画经济回报很高的肖像画;另一方面是这两人使用古典主义手法多于印象主义,才形成如此精致、谨小慎微的作画方式。

- 绘画最初被计划被用在哪里?

16世纪的绘画往往用于装饰一幅巨大的外墙面。西班牙修道院的餐厅(极为庞大的、鼓舞人心的宗教图像)与17世纪阿姆斯特丹基于纺织工业的画面(小规模的、精致的肖像或者静物写生)十分不同;同样,一幅专门用于加利福尼亚高科技园区接待处的装饰画(大画幅的现代抽象画面,充满构成感或是表现主义风格)也与安放在伦敦某私人银行会议室的壁画(传统的19世纪风景画)截然不同。当然这些都是很常规的做法,但是它们代表了不同尺寸的作品在使用中所扮演的不同角色。

B. 如何欣赏艺术作品?

当对作品的背景有所研究之后,我们可以开始欣赏作品本身了。相对于科学来说,欣赏艺术作品更应该是一门艺术。也许评价艺术最困难的一件事就是判断作品的创作技法——作品是如何被完成的?这里将告诉大家如何评价和判断艺术创作中的技法。

- 绘画作品中用到哪些材料?

绘画使用了哪种颜料?艺术家在什么样的框架材料支撑下完成作品?这些问题的答案与艺术家的工作目的有关。

最普遍的材料是画布上的油画颜料,它有千万种颜色,而画布则能很好地配合颜料使其得以展现。如果画面上只需要一层薄薄的色面,画家会使用丙烯和水彩取代油画颜料;如果填充色彩的面积比较大,丙烯是更好的选择。美国抽象表现主义艺术家马克·罗斯科(Mark Rothko)和巴内特·纽

曼（Barnett Newman）都以大幅面的色彩油画而著称——20世纪50年代他们实验性地将油彩和丙烯混合在一起。水彩和丙烯比油彩干得更快，因此也比较适合需要短时间完成的作品。当艺术家要创作精密作品时（微型画一直都在木板、铜以及石板上进行的），木板不时地会代替画布。当艺术家使用非常薄的涂层作画时，蛋彩和水彩的混合使用就是非常必要的。

有时候从作品表面看来，其支撑框架是一种非常具体的特征。20世纪60年代早期，一个左派先锋艺术小组主导了法国当代艺术的潮流——表面材料运动。小组成员经常在没有内框支撑的大幅画布上作画，因而颜料经常被切掉、裁剪甚至弄皱。意大利画家卢西奥·丰塔纳（Lucio Fontana）在20世纪60年代通过其"切痕"画布而成名，他允许观看者看到的三维空间甚至超过二维空间，观看本身也成为画作的一部分。近年来，安吉拉·克鲁兹（Angela de la Cruz）获得英国特纳奖的当代艺术家提名奖，其提名理由是：她在完成著名的油画后，去掉其内框支撑，作品经过褶皱处理之后，重新被挂起来。

- 作品的内容和主题是什么？

作品描述了什么？如果这是一个关于历史或神话的作品，请问自己以下问题：所展示的事件？画面中有哪些人物，他们分别扮演怎样的角色？画面包含了什么信息？

如果这是一幅肖像画，请问自己以下问题：被画的那个人是谁？艺术家是怎样为他们作画的？被画的人有什么比较突出的特色？

如果是一幅风俗画，请问自己以下几个问题：画面描述了什么？发生了什么？画家是否给我们提供了什么信息？为何他要选取这个场景？

如果是一幅风景画，请问自己以下几个问题：画面中的风景在什么地方？这是画家钟爱的场景吗？艺术家通过这个场景想要表达什么？

如果这是一幅静物画，请问自己以下几个问题：画面中有哪些物体——即使细微也不能忽略。为什么艺术家要特别选取这些物品？为何艺术家要这样放置这些物体？静物画以其符号性质著称，因此分析每个被描绘的物体有助于我们了解作品后边的符号含义。

- 如何欣赏画面构图？

构图就是对画面的布局设计，它能决定画面的视觉效果，因此至关重要。一个构图好的作品可以吸引观者视线和引导观者视点。构图是各大学院高度重视的绘画训练环节，善于构图的画家往往在学院中接受过各种各样的经典构成训练。普桑、安格尔和德加提供了三个最好的构图范例。但由于篇幅所限，这里无法详细介绍，只建议大家研究下面三个例子，这三件

82　普桑《在埃及的圣家族》,1655—1657 年,布上油画,105 cm×145 cm,俄罗斯圣彼得堡冬宫博物馆藏。

作品将帮助你了解作品构图的意义：

(1) 普桑的《在埃及的圣家族》(1655—1657)；

(2) 安格尔的《瓦平松浴女》(1808)；

(3) 德加《喝苦艾酒的人》(1876)。

 第一件作品(图 82)表现在约瑟和玛丽在镇上休息的寺庙——普桑以他惊人的构图能力通过绘画形式来传达重要主题,人物、环境和物品的摆放都有明确的目的和位置,最大限度地实现了视觉上的和谐统一。第二件作品(图 83)是在一个没有窗户的卧室里,我们看到一个背对着我们的无名赤裸女性坐在床上——安格尔对颜色、形式、角度采用了高度象征性的安排,使得画面具有一种亟待窥视的神秘感。第三件作品(图 84)描述了一个妓女坐在巴黎的咖啡馆里,一杯苦艾酒摆在她的面前,身旁有个看似粗鲁的男人坐在那儿,两人都分别沉浸在自己的世界里。德加在这件作品中,使用了阴郁的暗色调和一系列的角度和线条,细腻表现出城市中人内心特有的压抑和孤独。

83　安格尔《瓦平松浴女》,1808年,布上油画,146 cm×98 cm,巴黎罗浮宫藏。

84 德加《喝苦艾酒的人》,1876年,布上油画,92 cm×68.5 cm,巴黎奥赛博物馆藏。

- 如何欣赏线条和形状?

画家的技巧主要体现于线条(轮廓线)的强度和韧性,不同的线条在画中勾勒出形式各异的图形。有个很著名的故事:一位地位显赫的资助人托

人捎信给早期文艺复兴时期的大画家乔托，但送信的人不认识乔托，他希望乔托能证明自己就是乔托本人，于是乔托用刷子在一块麻布上画了一个圆。他把这块麻布交给捎信的人说："你的主人会知道是谁画了这个。"由此可知线条是重要的艺术技巧标志，文艺复兴时期的学者们认为能用线条进行绘画是艺术家的最大贡献。事实上，当欧洲的艺术学院创立之初，学生并没有学习怎么去上色，而只是绘制图形，那是很多艺术大师其实就是肖像画工匠，但他们的线条几近完美。

一个现代的例子是萨金特（John Singer Sargent, 1856—1925），他接受的是传统的肖像训练，被视为能掌握"最原始"的绘画技术——善于用笔刷勾勒线条的大师，几乎不用进行第二次修补。由于大多数现代艺术家没有经过传统的训练，因此像高更和凡·高这样的画家都以大胆粗犷的线条而著称。

对于传统写实主义绘画来说，欣赏者需要去做的是：(1)检查艺术家是否用明暗对比来凸显图像的立体感；(2)注意艺术家是否部分采用暗色调以遮掩画面的某些部分；(3)看看艺术家是否用到渲染层次的技巧以便使画面颜色调和。

- **如何欣赏色彩？**

画面中的色彩是影响我们情感的重要因素，同样也是我们需要着重欣赏的部分。有趣的是，虽然我们能识别一千万种颜色，然而在英文中只能表述10种基本色——黑色、白色、红色、橘色、黄色、绿色、蓝色、紫色、棕色以及灰色，因此想要精确地用语言讨论色彩是相当困难的。顺便提一下，有关色彩的基本概念还有：色域与色彩是同义词；减色是某种颜色减淡之后的颜色（例如，粉色是红色的减淡），而阴影则是更深的颜色（如洋红）；色调是颜色的色相、饱和度和明度的综合体。一些历史悠久的杰作看起来不那么生动，因为它们随着时间的延续在慢慢变暗，因此，那些最好的博物馆看起来都特别"沉闷"！

画家们运用色彩的方法是千变万化的。比如说，罗斯科是第一个运用大量色彩来创作抽象作品的画家——黄色、橘色、红色、蓝色、靛蓝色以及紫色。他的目的在于刺激观者的感官反应。为什么不呢？毕竟那些大块的色彩已经在医院、学校等场所的装饰风格上起到了显著作用。

历史上，印象主义运动和表现主义运动（尤其是野兽派）是第一批最大程度激发了色彩潜能的艺术思潮，而学院派画家们则坚持传统的色彩模式——绿色的草、蓝色或者灰色的海洋等。但现代画家们在画自己所看到的（印象主义）或者所领悟到的（表现主义）世界时，意味着红色的草也是可

85　亚夫伦斯基《西班牙女郎》，1911年，纸板上油画，53 cm×49 cm，私人收藏。

能的。

　　写实主义风景画与学院派一样遵守一成不变的色彩准则，但俄国野兽派画家亚夫伦斯基(Alexei von Jawlensky，1864—1941)为肖像画建立了新的标准，而德加的用色则使他的芭蕾舞明星们更加闪光，使他画作中喝苦艾酒的人看起来更加绝望。还有些艺术家为了营造一种独特色调而在画面中采用单色铺陈，最佳范例包括：科罗(Corot)的诗意风景画，阿金森·格雷姆肖(Atkinson Grimshaw)的夜景，惠斯勒富有情调的夜晚，彼得·伊尔施塔德(Peter Ilsted)的室内装饰，克罗耶的风景画，哈莫修依的室内装饰，以及毕加索的"蓝色"和"玫瑰"时期等。

　　总而言之，画家们用颜色来传达情绪，通过光的运用，可使人物和环境更具特征，使抽象或者半抽象的作品更具深意。同样的道理，色彩也会用来吸引观者眼球，尽可能地关注艺术家怎样运用色彩有助于我们欣赏和评价艺术品。问问自己：为什么他/她采用这个色域的颜色？它对画面主题或者情绪有何影响？不同的颜色之间有何影响：是协调？还是对立？

- **如何欣赏质感和笔触？**

　　对于试图了解艺术作品的质地和笔触的人来说，去博物馆观赏原作是不二的选择，因为再好的书本也无法通过文字重现油画的质感和笔触，而接受过传统训练的艺术家通常都擅长使用厚涂颜料，使油画具备某种与材质相关的特有质感。安格尔一般会选择一些特殊对象(如《大宫女》)以展现他

在处理绘画材料的质感方面的技巧,如使用珍珠粉、珍珠母以及丝绸等。在任何情况下,艺术家处理质感的能力都标志着其绘画技巧的高明与否。

笔触可以紧一点(缓慢、精细、被很好地控制),也可以松一些(更快、更放松、更加偏向表现主义),这在很大程度上取决于作品的格调,而不是艺术家的脾气秉性。卡拉乔瓦的脾气火爆,但他的作品却是控制笔触的榜样;塞尚是个慢性子,他画得太慢,以至于一些以水果为主题的静物画也要花上几个星期才能完成。但他的笔触在许多作品中却非常放松。一般说来,写实主义画家的笔法通常都会比表现主义画家更加迟疑斟酌。当1874年印象派画家在巴黎举办第一个展览的时候,评论家和观看展览的人都被他们的"草率"给吓坏了,他们不得不站得很远去观看,直到在脑海里产生了大致的具象形状。而如今我们对印象主义绘画不会大惊小怪了,但是在刚开始的时候,他们超级放松的笔触确实带来许多争议。

只能看出笔触的性状是不够的,比这种技术型眼光更重要的,是当你看到一幅作品的笔触时,就要问一下自己:这些笔触是对这幅画来说是好还是坏?

- 如何欣赏绘画作品中的美?

美学是非常玄妙的事物。每个人看待事物的眼光都不一样,包括对"艺术"尤其是对"美"。另外,绘画是一门眼见为先的艺术——我们所看到的远比想到的更重要。所以当我们扪心自问一幅画是否美的时候,我们大部分人都会做出很公正的回答。然而,当我们问到怎样评价一幅画的美的时候——意味着要解释并给出原因,这就与观赏成了完全不同的两件事。为了能真正分析和理解作品而不仅仅是凭直观下断言,你可以从以下几个角度对绘画提出问题——这些问题有关和谐、规则与平衡,而这些都是显而易见的事情。

- 什么是显而易见的画面比例?

希腊艺术和文艺复兴艺术总是要基于某些关于比例的准则,它们都是关于视觉和谐的经典理论。因此也许你看到的美(或者不美),是可以用画面比例(物体或者人物的比例)来解释的。

- 画面中是否有被重复的图形或样式?

根据心理学所说,重复是让人愉悦的形状,尤其是在对称的样式中,会放松人的眼睛和大脑,产生美好的感觉。

- 画面中的颜色是否互补?

用色时采用互补色会使画面有更加强烈的色彩美感。

- 这幅作品是否把你也吸纳进去了？它是否一直吸引你的注意力？

最伟大的作品往往是最吸引眼球的，能具有强烈的视觉感召力。它们先将我们的眼球吸引过去，然后再告诉你应该往哪儿看，按照什么样的顺序看。

- 如何在作品之间进行相互比较？

万事万物都是有联系的，摆在你眼前的作品应该怎样去和同一个艺术家的相似作品进行比较？如果这是件成熟的作品，你就应该去发现它比早期的作品有何进步；反之亦然。如果你找不到同一艺术家的类似作品，就该找找是否其他艺术家也画过此类作品。理论上，应该从相同时期的作品开始，然后随着时间的推移逐步地向后看，这样就能比较明晰地看清作品之间的相互关系。

不加比较地、盲目地看过多的作品是不利于欣赏的！

关于欣赏抽象艺术的小建议

要欣赏抽象作品并非易事。一般说来，当它们表达某一特定主题时是容易评价的，比如立体主义；或者它们中包含可以辨识的某种形象时，也是相对比较容易被了解的（不包括只有纯粹几何符号的那些图案类艺术）。因为许多抽象主义画家对当代文化做出过杰出贡献，所以我们需要去解读他们。以下是一些建议：

欣赏完全抽象的作品能将我们从与真实世界的联系中解放出来（这也是为什么许多艺术家都喜欢采用抽象风格）。在这类作品中，我们不能分心于画面之外的任何事物，而只能全神贯注于画面的线条、造型、颜色、肌理、笔触等各个方面。

尤其需要问问自己以下几个问题：(1) 艺术家如何分割画面的？(2) 艺术家如何引导我们的视线？我们的视线最后停留在哪里？(3) 艺术家是如何通过色彩创造景深、视觉吸引以及如何给某些形状赋予特殊含义？(4) 作品中如果有类似意义上的具象形象，你认为它们有什么含义？(5) 有时候艺术家用色非常拘谨，有意创造一些极简的抽象作品，如果你对此毫无理解，别担心；每个人对此都是很难理解的！这时候的最好办法，是去看看那些顶级的"艺术专家"是如何评价它的。也许你仍然不会喜欢这种作品，不过至少你知道自己应该寻找些什么。(6) 一般来说，抽象作品会比其他作品更加理智。我们需要去解读它们！因此，我们不该摊着双手说："我实在不理解这幅糟糕的画！"你不妨将它视为一个谜题，看看你是否能最

终解答谜底。

怎样评价艺术

在我们对作品本身进行研究之后,下述问题应该引起注意。

- 作品想要表达什么？

这个笼统的问题将涉及你发掘到的作品信息或者从作品中领悟到的信息。

- 你对作品有何感觉？

你只需要回答关于对作品的主观反应。

- 视觉冲击力和理性思维,作品更多带来了哪一个？

你需要分析你的反应。

- 你想把它挂在你家的墙上吗？

你需要从另一个角度思考作品。

- 对于相同系列的作品,你还有更多的兴趣吗？

也许你并没有为这件作品而疯狂,但是你也许会喜欢这个风格。

艺术批评的历史:著名的评论家

你无须通过了解艺术批评及其历史,就能够学会欣赏艺术。因为即便是专家也会对一件作品的好坏持不同的观点。但这里无法提供详细论证,只陈述一些历史片段,以帮助你理解与艺术批评有关的问题。

狄德罗(Denis Diderot,1713—1784)由于他编辑的《百科全书》(1751—1752)而被誉为艺术批评之父。他对艺术有极大兴趣,但他也愿意做许多枯燥却重要的事情。

迪欧菲·杜尔(Theophile Thore,1807—1869)看起来更有趣一些:这个法国艺术批评家和历史学家发现了维米尔,并把他推举为最伟大的艺术家之一。但这却没有对维米尔起到多大作用,可怜的维米尔几乎连面包也买不起,他的画也难以换取生活费,最后陷入迷茫而早逝。

另外一个让人欢喜的艺术评论家是19世纪的诗人波德莱尔(Charles Baudelaire,1821—1867)。他因热衷研究一个名不见经传的画家罗普斯(Felicien Rops)的艺术生涯而出名,后来他又称颂还是名不见经传的名为盖斯(Constantin Guys)的艺术家,看来波德莱尔真是个"老好人"。他还是年刊《巴黎沙龙》的主力作家,以守旧权威的地位禁止了所有的真正优秀的艺术家,好在这些艺术家通过一些颇具竞争力的展览最终登上历史舞

台——如"落选沙龙"、"独立沙龙"以及"秋季沙龙"。

在英国,19世纪最伟大的艺术评论家是约翰·拉斯金(John Ruskin,1819—1900)。他是一位天才艺术家和优秀作家,其代表作有5卷本的《现代艺术家》(Modern Painters,1843—1960)、《建筑的七盏明灯》(the Seven Lamps of Architecture,1849)以及3卷本的《威尼斯之石》(Stones of Venice,1851—1953)。他在输掉惠斯勒的诽谤案之后,终于疯了。

罗杰·弗莱(Roger Fry,1866—1934)是一位有着巨大影响力的英国艺术评论家,他的评论充满了赞赏之词。他最初以意大利文艺复兴专家而闻名,而后担任了纽约大都会博物馆的绘画馆长(1906—1910)。然而在1907年弗莱发现了塞尚的天赋,转而开始关注后印象主义,后来成了评论后印象主义运动的领军人物。1910年和1912年他在伦敦分别策划了两个影响深远的后印象主义展览,前来观展的人都认为弗莱疯了。他最忠实的拥护者是身为作家、艺术评论家以及形式主义提倡者的克莱夫·贝尔(Clive Bell,1881—1964)。

赫伯特·里德(Herbert Read,1893—1968)是20世纪非常著名的英国艺术评论家,也是最早解读现代艺术的评论家。他撰写大量艺术评论著作,包括《艺术的含义》(The Meaning of Art,1933)、《当代艺术》(Art Now,1933)、《透过艺术的教育》(Education Through Art,1943)、《绘画现代史》(A Concise History of Modern Painting,1959)、《现代雕塑史》(A Concise History of Modern Sculpture,1964)。

再回到法国,20世纪早期艺术批评的领军人物是诗人阿波利奈尔(Guillaume Apollinaire,1880—1918),一个杰出的艺术倡导者,许多艺术家和艺术风格在其倡导下而逐渐进入人们的眼帘,包括毕加索、立体派、奥弗斯主义、夏加尔、基里科、德朗、马蒂斯、亨利·卢梭和杜尚,他对艺术的见解是无与伦比的。

超现实主义也有它自己的提倡者,比如布列东(Andre Breton,1896—1966)。但第二次世界大战爆发后艺术家们都离开了巴黎去往纽约,后来纽约就变成了新世界的艺术中心。格林伯格(Clement Greenberg,1909—1994)、罗森伯格(Harold Rosenberg,1906—1978)以及卡纳迪(John Canaday,1907—1985)成了当时艺术批评的代表人物。格林伯格是前托洛斯基派,他钟爱抽象艺术家如杰克逊·波洛克以及大卫·史密斯,撰写了《艺术与文化》(Art and Culture,1961)以及与米罗有关的专著等。可惜的是,当他对现代艺术鉴赏有了深刻认识的时候,许多他所推重的先锋艺术都是很

不被时人所理解的，正如格林伯格自己一样。罗森伯格与格林伯格相似，也是先锋派抽象艺术的拥护者。卡纳迪是《纽约时报》的艺术批评家，是影响力较小的抽象表现主义评论家之一。

不可能欣赏所有的艺术！

　　法国印象主义艺术是所有时代中最成功和影响力最大的艺术运动之一，但在其开始的时候，不仅遭到艺术评论家的抨击，前来观展的各界观众也都对其嗤之以鼻。当年的莫奈、雷诺阿和毕沙罗几乎都快要饿死，西斯莱则死于贫困。1913年春，军械库展览会（The Armory Show）在纽约曼哈顿举办，它是美国最伟大的现代艺术展览，随后该展览分别在芝加哥和波士顿举办。大约有30万美国人观看了近1300件展品——都是欧洲最流行的画作，另外还有美国最优秀的一部分当代艺术作品。思想火花的瞬间爆发，为北美大陆带来立体主义以及其他20世纪的艺术潮流，但在随后爆发的一场暴动中，杜尚被一名想要破坏展览的暴徒所袭击。

　　一个被历史所不断证明的真理：不是所有的优秀艺术都会被大众轻易接受和欣赏。

<div style="text-align:right">王珏编译</div>

后记

本书是为学习艺术批评的同学而作,通篇所说不过两件事:一是艺术批评应该科学化,一是艺术批评应该大众化。这可能是中国艺术批评需要解决的两件事,因为现实情况是相反——多哲学化(或文学化)和精英化。当然,如果现状不是如此,也就不需要写这么一本书了。

当老师的好处之一是有了一个写作题目之后,可以多次通过教学实践获得反复思考与修正的机会——为备课而做的资料准备,课堂上的讲授和讨论,期末的作业评判,都能潜移默化地修正我最初的想法。本书就是我这几年艺术批评教学的产物。

考虑到本书可能会被用于课堂,所以我对少部分用做负面例证的引文(多出自较有资历的学者或批评家)隐其出处,这当然是变相的"为尊者讳",不合乎学术准则,但我犹豫之后还是选择这样处理。希望被引用的作者和读者们对此能予以谅解和宽容。

我近年来的几本书稿都是在暑假中完稿的(有假期是当老师的另一个好处),暂时脱离日常琐碎的工作,享受着故乡哈尔滨的凉爽夏日,对完成写作大有裨益。值此书完稿之际,我首先要感谢上海市教委和上海大学对"艺术批评"课程及教材编写的立项支持,也感谢很多熟悉和不熟悉的艺术批评家们,他们的工作成果给了我最多的启发和教诲。最后还要感谢我的忘年好友刘军对本书的支持和帮助。

<div align="right">

王洪义

2014 年 8 月

</div>

第二版后记

第二版主要修订如下。

1. 删除一些对基本原理的个人阐释，或者将阐释性文字替换成叙述性的文字，这样做是为了给读者留出较多的思考空间，也就是接受美学中所说的"空白"。这是本次修订中涉及篇幅最多的地方。2. 删除了一些只在短时期起作用的实际案例，尤其是负面案例，比如20世纪90年代的一个所谓"批评家公约"，现在已被业界有意或无意地遗忘了，也就不必多加论述了；对一些只在短时间内引起业界关注的批评文本，也做了相应的处理。3. 替换了部分图例，这个除了内容考量外，也与有些原图印刷效果不好有关。4. 大幅删减了每一章后的填空题数量，重写了每一章后的名词解释和延伸阅读，对名词只给出最简短定义，在延伸阅读的书目数量上也有减少。5. 延伸阅读书目中增加了少量外文书籍，虽然这不一定很适用，但从学习角度看，只局限于中文读物会比较有局限，如果学习者能将阅读范围扩大到其他语种，是必有大收获的。

没有改动的地方除了篇章结构，还有本书的基本观点：艺术批评的科学化和大众化，这两条当然不算新鲜，但仍是本书的论述主线。正文后附录有删节，但王珏博士编译的《如何评价艺术》依然保留，因为内容很实用。当然，限于个人能力，我知道即便是修订之后，本书也一定还会有不足和缺漏，希望各位读者能多多见谅并不吝赐教！

<div style="text-align:right">

王洪义
2022年8月

</div>

各章选择题参考答案

第一章选择题答案:1. C 2. B 3. A 4. A 5. C 6. B 7. B
第二章选择题答案:1. D 2. A 3. C 4. C 5. A 6. A 7. A
第三章选择题答案:1. C 2. D 3. A 4. D 5. C
第四章选择题答案:1. B 2. A 3. C 4. C 5. B 6. C 7. C 8. D 9. C
　　　　　　　　10. D
第五章选择题答案:1. B 2. B 3. A 4. B 5. C 6. C 7. A
第六章选择题答案:1. C 2. C 3. A 4. C 5. D 6. C 7. C 8. A
　　　　　　　　9. C 10. C
第七章选择题答案:1. C 2. C 3. B 4. D 5. C 6. D
第八章选择题答案:1. A 2. C 3. A 4. C 5. D
第九章选择题答案:1. A 2. D 3. C 4. C 5. D
第十章选择题答案:1. A 2. C 3. A 4. B 5. A